兒童戲劇
教學實務【增訂版】

黃俊芳 —— 編著

推薦序一

俊芳從事兒童劇的演出與教學多年，對於編寫劇本的能力自然是有目共睹的。兒童劇本難的是需以兒童的人生經驗與想法來編寫，若超越，孩子在欣賞的同時就無法理解。同理：若講話的字彙超越其年齡層或太低，都無法達到教育的目的。

觀看俊芳送來的文本，閱讀裡面的23個故事。發現俊芳對於每個主題的切入點，都擺脫了一般人原本熟悉路線。對於熟悉的角色，重新給予定位。灰姑娘不再柔弱、24孝的蔡順也有智慧來面對困難。這樣的安排橋段很有現代感，也符合了現在孩子活潑的性格。相信大部分的孩子必然會喜歡，再者以能啟發內向的孩子倘開心胸成為活潑快樂的個性。

兒童劇最重視教育意義，孩子在表演中會獲得潛移默化的功效。也因此把教育主題清楚明白的表演出來，讓更多的孩子感受到，這是兒童劇最重要的目的。俊芳運用了好幾種的方式來補強戲劇的效果，例如：表演過程中，演員與觀眾的互動對話、表演結束後進行有獎問答、主題式的團體遊戲等等。在這些故事中，俊芳都運用的很好。

政令宣導原本就是一個很無趣的認知活動，要讓很多的人知道什麼是可以做，什麼不可以做？原則上對所有人都是一種約束力，像是不能亂丟垃圾、不能抽煙、不能亂吃食物、不能賄選、不能這個，不能那個……等等。還有也是一種自我犧牲，像是要幫助弱小、要懂得禮貌、要……等等。俊芳把嚴肅的內容都轉化成搞笑劇了，也許嘻嘻哈哈的過程，演員的孩子沒有壓力，看戲的孩子更沒有壓力。這也是一種很棒的表演方式。

這本書的內容就像是一本好玩的遊戲書一樣，不但適合演出，更適合用來訓練孩子的想像力。因為孩子在觀看劇本的同時，腦袋自然

會浮現出故事中的場景與畫面。也因為腦袋裡有畫面,所以能感受到好笑的效果點。這就是幫助孩子增加想像空間的方式之一。因此在這裡向小學推薦採用這些劇本來做校內演出,更向所有的家長鄭重推薦給孩子欣賞。

國立台灣戲曲學院校長

劉晉立

推薦序二

欣聞黃俊芳老師的《兒童戲劇教學實務》【增訂版】即將付梓，代表前書已經受到社會的肯定與需求，今深感榮幸受邀為增訂版推薦。黃老師從事兒童劇團演出與表演藝術教育工作多年，除了實務經驗豐富之外，同樣的在學校的教學經驗也資深。

有幸於1999年與黃老師一同前往美國地區進行巡迴教學。教學過程中，從旁觀察黃老師之教學方法與策略，他總能以生動、活潑、有趣、創意及多變的教學方法讓參與的學員樂於參與，並在愉悅的教學環境下得到很大的成果。也因多年在海外進行教學工作多次獲得國際相關的獎項，在學術與實務可說是同時兼備。

近年本校師資培訓中心常邀請黃老師對表演藝術方面的相關教學給予師培生經驗傳承，獲得很好的評價。

學校即是生活，也是開啟智慧的殿堂。在過程中經由戲劇表演的方式，往往能夠促發學生的想像力與培養學生多元的思考能力。早期的戲劇教育都跟忠貞愛國有關，現在的教育內容都與學生的日常生活產生緊密連結，所以戲劇教育用來培養孩子人生觀、人格與促進學生的理性及感性之特質。

黃老師憑藉在表演領域深耕多年，增訂版中幾乎全更新近幾年社會重視的題材，像是與新冠狀病毒有關的劇本，都能讓學生融入當前社會環境之中。更重要的是鼓勵學生多元思考，就像教育意義不再是單一的，而是複數。對於不同生活環境的人，應有不同的想法，只要是正面的教育意義都可以被接受。這也是目前台灣社會進步之後能過容忍不同意見與聲音的最真實寫照。

今欣喜再版，個人才學疏漏為之編寫推薦文，除了證明黃老師的教學與實務經驗外，更期待未來有更多的學校投入戲劇教育的行列，

造福更多學子。

台北市立大學教授兼師資培育及職涯發展中心主任

博士

推薦序三
當品格議題遇上話劇表演

　　品格教育的議題是現今社會迫切需要扎根落實的課題，究其根源，肇因於現今社會的紛擾、動盪及層出不窮的社會事件，社會大眾們開始省思、追究原因，但也不約而同的發現，人們代代傳承的「四維——禮、義、廉、恥；八德——忠、孝、仁、愛、信、義、和、平」特質，在現今功利主義環伺下，已漸漸消磨殆盡。

　　為了讓社會秩序能回歸正軌，各界均期盼能由根本的教育著手，希冀透過教育的力量引領幼小的孩子們循規蹈矩，形塑端正的品行，藉以改變社會風氣。可是，品格教育並非一聲令下就能立竿見影，教條式的宣導僅能呈現品格表象，實際上能讓孩子感同身受、身體立行的，是教學現場所需思考、激發的創意教學活動。舉凡品格教育融入課程的活動林林總總，書法比賽、漫畫比賽、標語設計等等，試圖藉由做中學的精神潛移默化學生的學習，形塑優良品格，進而展現端正行為。為了做到基本能約束己身行為，教學現場教師的努力常常遠遠不及家庭教育的潛移默化，驚覺品格教育的落實來自最基本的生活經驗，幾經修正調整，教育人員試著從現實生活互動的案例，藉由模仿、體驗、辯論及欣賞等面向讓學生有不同的接觸。

　　如同汪洋中閃動的一艘船，緩緩駛近富台國小，俊芳老師本著對話劇的專業與熱誠，默默的引領孩子們，從身體的律動認識自己，培養對自己的自信與對他人的尊重，從俊芳老師自編的對白，釋放身體的能量，讓孩子們有機會利用話劇的表演深深的打動人心，體現品格的真諦。有道是「話不再多」，從台下學生專注的表情，充分參與的體現，我們看到俊芳老師用心的成果，相信這點點滴滴，如同滴水穿石，持續感動孩子們的心靈，得到對好的心靈饗宴。

　　成如洪蘭所言，有正確的價值觀、有道德和情操才有存在的價值。希冀透過你我對這土地上未來主人翁們的努力，讓我們不僅可以見證嶄新的社會氛圍，也感動大家一點一滴的努力所成就的美好生活，與大家共勉之！

桃園市中正國小總務主任

廖銘辰

推薦序四
一片冰心在玉壺

欣聞同窗黃俊芳老師的《兒童戲劇教學實務》再版了，在書市比較寂寥的當下，可喜可賀啊。

老同學這半生，與他連結的最多關鍵字就是「兒童」，兒童繪畫、兒童美學、兒童舞蹈與兒童戲劇，理論與實務並行不悖；尤其在兒童舞台黑光劇這一塊，他認了第二，相信我，沒有人敢認第一。

但日常的生活裡，他總是不拘小節，例如開口就是「對方失業了／那個名稱」事實上，精準禮貌的文字該是「對方待業了／那個職銜」……但，這款的他，上到講台，為人師表，上到舞台教學時；他變了，他變身態，一個讓人又敬又愛又搞笑幽默的人師。

而更重要的是，抽掉「兒童」教學領域，他肯定茫然無措；身為他將近15年的老同學，聽聞《兒童戲劇教學實務》要再版了，實屬難能可貴，也與有榮焉，回眸小探一下，他的兒童領域教學是如何深耕至開花結果的？

2005年9月25日，研究所在職班的迎新會在母校視聽303教室舉行。現場熱熱鬧鬧，遊戲規則是：依照類組、學號入坐，學長一排、新生一排，還有香香的蛋糕餐盒禮盒，但因為稍後要體檢，人人碰不得。

「……我是丫丫劇團的團長黃俊芳……」如雷貫耳的自我介紹聲音，忽然憑空鎮住了現場，從事幼教工作、兒童劇團，在這個時間點，他已經起跑、作育幼兒教育多年了。

他總是透過各款的版本，包括校際的公益社教活動，引領學子在戲劇氛圍裡，以現代的元素如手機等，玩一場身心靈徹底充電的教室輕冒險！手法新穎，經驗豐厚，深受學子與師長的肯定。

　　由於在職班週間並沒有研學課程，所以兩個月後的週末傍晚，終於有幸，由他驅車領我前進中壢，走訪他創辦的幼兒園；在偌大的空間裡，兒童教學道具與設備，錯落有致；錦標旗幟滿場飛，團隊師資肯定扎根多年，但與幼兒最深情的連結，卻是落在這塊……

　　2006年10月15日，俊芳老師推出《門後的大人世界》，這是他以孩子心、玻璃心，探討家庭裡那本難念的經；這也是他端出的學位資格審編導作品，兒童舞台劇演出及紙本經典錄；這天傍晚是場彩排，於學校藝文中心排練場舉行；搞笑喜感與整體美都在水準之上，但笑中帶淚，戲劇理論與表演藝術的結合，幕前演員承載著他的腦力與創意……一批劇場生力軍，也因著他而動員，演出成果，十分給力而轟動。

　　畢業後，他持續奔走於校際教學，無論國內或境外，僑委會所觸及的場域國境，他都熱血參與，時不時也會在臉書上分享幽默的影音教學小品，「……想像自己是劉德華上身，劉德華的電眼四射。」學子笑倒了，肢體的表演藝術，總在不經意被傳遞出去。

　　2014年6月15日，當我們呼前搶後，只知道看熱鬧的時候，《兒童戲劇教學實務》靜靜的面市了，我們跟著他衝到了國際書展，開心著他的開心，笑看他的成就與播種，專業的叢書不容易啊！

　　後漢崔瑗的座右銘有兩句：「在涅貴不緇，曖曖內含光。」意思是說：有才德的人，光芒內斂，只求內在充實，不求表面的虛榮。這也超適合描寫《兒童戲劇教學實務》於人的閱讀觀感。寓教於樂非夢事。

　　這是本好玩的遊戲書，在質樸的起承轉合爬梳間，串起的理論與實務並濟的工具書；魔鬼藏在細節裡，黃老師以數十年的教學經驗，收編內容多元而完整，包括兒童戲劇之「演員訓練、劇場實務與導演實務」等，細膩的說明表演時，學子們所需到位的基本概念，以及容易犯的錯誤……

　　此外，書中也收錄40篇品格教育的劇本，因為作者駕馭文字的精靈活現，端出的教育單位宣導的主題劇本，變成現代化趣味的、戲劇

小品，與孩子零距離。

　　台北市中山國小、小五生李大華說：「我讀劇本的同時，居然可以延伸出所需場景與道具呢！」沒錯！動人的劇本，可以平添孩子想像飛翔的羽翼，引領沒有表演基礎的學生輕鬆上手，當然也是校際活動足堪可用的劇本；一本多綱，玲瓏剔透，是疫情行將離境的當下，是今年暑假最佳的床頭書。

　　By The Way……今天，普天之下呼喚他為「老師」的學子，肯定已經破好幾萬了，期待在他在創意的兒童領域，再飆起一個高音……偷偷的說，下一本新書已經鳴槍起跑，不日登場，敬請期待。

<div style="text-align: right">

資深媒體人／張老師文化公司特約總編輯

</div>

自序

　　初版已經近6年了，近幾年受學校要求編寫各種新的題材，不但有舞台劇，也有皮影戲的介紹與劇本。這些新劇本透過學生的排練、參加比賽也獲得不錯的成績，故與出版社協調希望能更新內容，讓對表演有需求的老師可以得到最新的題材做為參考、表演。

　　二版的內容與初版最大的差別是，初版一個故事只有一個教育意義。記得當學生時，教授要求腦筋要靈活、創新，並謹記「民主的價值就是要能接受不同的看法」，不要把自己侷限在只有「對」、「錯」的範圍。六年來社會變遷很大，人民民主素質也普遍提升。現在大家對於一個事實，可以接受有不同的真相。所以二版在結尾的時候會有多種的教育意義；學生可以據此從多元的角度去思考問題，啟發性也更強。

　　二版的內容也增加了皮影戲與手套戲的製作方式與多篇演出劇本。從1991年成立後，丫丫兒童劇團在各縣市推動國民中小學教師研習會，在過程中發現很多老師對於皮影戲的學習效果不盡理想，研究其原因不外乎是劇本與現在社會的脈動脫節、製作戲偶時間長與操作的技術性很高等，這些問題一直困擾著筆者。有一天筆者到麥當勞時看到招牌上的產品目錄，照片上的漢堡是如此的真實，聯想到西漢武帝當時沒影印機、沒照相機、沒電腦，所以李少翁製作李夫人的皮影戲偶時，只能用手工慢慢製作。如果李少翁有現在的科技，他應該不會選擇去殺一頭牛，再剝牠的皮，然後花費半年的時間去製作李夫人的皮影偶。也就是說：皮影戲幾千年來並沒有與時並進，而是一直停留在古老的年代裡。

　　很多國小老師學習皮影戲並不是要傳承傳統藝術，而是希望透過皮影戲來教育學生。如果皮影戲是一項瑣碎、技術門檻高、需要時間

漫長學習的藝術，那有意願學習的人就會變少，要推廣更難。得到以上的推論的同時，正逢藝術界都在做「傳統與創新」的表演呈現。所以筆者也開始編排現在學生關心的議題故事，並且利用透明的投影片來影印學生的大頭照，再加工製成皮影戲偶。電腦普及後，更能輕鬆的製作皮影戲偶。近30年來，筆者在各校教學、推廣透明的皮影戲偶演出。一直到2018年僑務委員會邀請全世界各地的文化種子教師回台灣研習傳統藝術，筆者也順理成章地把這個概念教給海外老師，並且獲得相當高的好評。當時為了把這個製作簡單又現代化的皮影戲與傳統的皮影戲做區隔，取名「台式創意皮影戲」。之後更透過僑務委員會的華文網全球直播「台式創意皮影戲」教學，讓更多的全球各地的種子教師推廣。海外各地老師也都陸續傳回教學成功、順利的消息，讓人感到欣慰。

　　在此希望國內的老師有機會可以嘗試「台式創意皮影戲」教學，讓更多的學生喜歡這項有趣的藝術。

黃俊芳

目　次

第一章　兒童戲劇概論

一、兒童劇團的定義

　　二十餘年來發現，不管是新朋友或觀眾，總會被提問到「兒童劇團」，不是小朋友在演出嗎，怎麼會是大人？那「兒童」在哪裡？其實認為兒童劇團是由兒童來演出是錯誤的。依據美國兒童戲劇機構（The Children's Theatre Accociation of America）對兒童劇場的定義是：兒童劇場是由演員表演一個預先做好的劇場藝術作品給觀眾看。主要的觀眾是兒童，它包括下列幾個要點：

（一）兒童劇的演出應基於一個寫好的傳統式劇本。這劇本內容可以是改編的、自創的或由即興創作發展出來的東西。

（二）兒童劇的演出可以從頭到尾只有一個故事，也可以由多個戲劇片段組合而成。

（三）演出的表演者必須是受過表演訓練，有高度表演技巧的成人。也可以讓一些受過表演訓練，特別有表演天份的兒童扮演劇中

　　小孩的角色。

（四）所有的劇場藝術形態及技術。包括服裝、化粧、燈光、佈景、
　　　道具、音效和特殊效果，都是被用來加強演員的表演。

（五）觀眾會集中在一個空間看戲。而這個演出的空間可以是任一種
　　　的劇場形式（例如：圓形劇場、三面舞台等）。

　　從以上可以看出兒童劇團的演員應該是成人，而所謂兒童劇團裡
的兒童二字指的是「觀眾」。簡單的說兒童劇團就是：由大人演戲給
小朋友看的劇團。

　　目前很多國小裡面常有學生的戲劇表演，這一類的演出就無法
符合兒童劇團的定義，故通常將這類的學生表演稱為「兒童戲劇活
動」。

二、劇場的觀眾年齡層劃分

（一）6歲以下（學齡前的兒童）：他們只擁有基本的語言能力與薄
　　　弱的社會的認知，也只能做一些簡單的自我表達，所以他們看
　　　的戲不能太複雜。故事的旋律只能單線來進行。

（二）6歲至12歲：他們對語言文字有稍微的了解，對事務及人際關
　　　係已有基本的能力思考。腦袋裡也儲備了一些知識，但還不
　　　知道怎麼去活用。透過戲劇可以刺激他們的想像與自我意識。

（三）12歲至18歲：屬於青少年。可討論各種事物、問題。

（四）18歲以上成人劇。

三、兒童劇的要求

　　小朋友愛看、大人喜歡。因為來欣賞兒童劇的演出，都是由家長
帶小朋友前來。所以內容的表現除了給小朋友看之外，也要考慮另一
半家長觀眾的感覺。所以「老少咸宜」是必須的。

　　演出中一定要安排演員和小朋友觀眾的互動，帶動小朋友更投入
故事之中。因為一場演出標準時間為90分鐘，小朋友不可能如同成人
看戲一樣安安靜靜。所以當現場逐漸有講話的吵雜聲出現時，演員一

定要掌控全場跟小朋友做互動。也就是說演出者除了要注意劇情的演變，還要帶領現場小朋友入戲的任務。所以說目前兒童劇團的成員，除了相關科系的演職員之外，其他的成員大都會招募幼教老師或國小老師。因為他們帶小朋友的經驗豐富，不怕面對小朋友的突發反應。

四、兒童戲劇的意義

兒童戲劇是指用兒童的思想、兒童的想像、兒童的語言、兒童的感情、兒童的經驗。透過戲劇的手法，表現大宇宙間動植物的生活。人和物的關係、社會的現象與人生的意義。用以增進兒童的知識、陶冶兒童美感、堅定兒童的意識、充實兒童的生活、誘導兒童向上的藝術活動。凡符合上述要求的，不管內容是古代或近代，事件是發生在國內或國外，表現的方式是舞台劇、電視劇、電影、卡通，甚至於是皮影戲、布袋戲、歌仔戲、扮演人不論是成人或小孩，只要根據兒童身心發展理論，內容切合兒童發展需要都可以稱為兒童戲劇。

五、兒童的特徵

（一）想像力豐富。
（二）好奇心敏銳。
（三）模仿力特強。
（四）意識不堅定。

六、兒童的成長歷程

三、四歲的兒童富於幻想。他們認為花兒樹木都會講話，桌子、椅子都能行動，鳥兒、蟲兒都能唱歌，兇猛的老虎可以和小綿羊做朋友，狡猾的狐狸可以和小白兔結鄰居。總之：這一時期的兒童在他們的心中，人與萬物都是一家人。

五、六歲的兒童富於想像與同情，喜歡小動物和豢養牠們，可以和牠們談話做朋友。他們把小動物都人格化了。對於環境內一切事物，看得見的、摸得到的都會喜歡。例如：大雨天，他想到積水可以

赤腳在水中玩遊戲。也可以做幾隻紙船放在水中漂流。

　　七、八歲的兒童知道的東西漸漸多了。但是由於他們的年齡幼小，生活範圍有限。經驗不多，了解的事務究竟太少。在這一時間身心雙方都有急遽的發展，求知的慾望極切，因而產生了好奇和懷疑的心理。遇事喜歡發問，喜歡尋根究底。這個時期是人生追求知識，滿足慾望的時期。

　　十歲以上的兒童對於環境周遭事物認識較多，理智較為發達，感情極其豐富。獨立的個性日漸形成，同情心和正義感常在日常生活行為上流露出來。他們喜歡表現獨立的精神，勇敢的行為，冒險的興趣和崇拜英雄偉人的心理。這個時期是他們多方面吸收知識，漸漸地形成一種初期的性向。這性向和他們將來研究發展的方向與事業的成就影響極大。

七、教育作用

　　兒童在身心各方面發展都尚未成熟，而戲劇對小朋友會有潛移默化的效果。兒童的可塑性很大，優良的兒童劇對小朋友長大成人之後的立身，待人處事各方面都有啟示和幫助。而小朋友也同樣會被被不良的劇本所影響，因此在台灣兒童戲劇的教育意義就很重要。

八、社會共識必須存在

　　在兒童劇裡常會扮演各類型的動植物與幻想的情節，但是這些人或物也好都必須具備一般人的基本共識。舉例來說：人不能跟椅子結婚、人也不能跟阿公阿媽結婚、大象也不能跟螞蟻結婚、一般對大野狼認知是壞人、狐狸有奸詐狡猾的個性、三隻小豬也許很呆，但是很可愛的……等等。這些都是社會中一種無形的共識，當編劇者打破了這個共識，不一定是代表有創意。因為創意的基礎還是要有其基本的架構在。以蓋房子來進一步解釋：房子可以東蓋、西蓋、亂蓋都可能是創意，但是不管你怎麼蓋房子一定有一個基本的共識，就是：一定要從地上蓋起。不能說：我偏偏就是要先蓋二樓，再蓋一樓。

九、髒話、國罵與不雅的動作

　　20幾年前的兒童劇，對於髒話、國罵甚至不雅的動作，都是禁止的。因為擔心動小朋友有不良的影響。然而隨著時代的進步，現在國內的劇場上常常聽到演員飆髒話、國罵與做不雅的動作。有可能是為了符合當時劇情的需要，來發洩該角色的不滿。以老派的演員來看這現象：這絕對是叛逆不道的。

十、字彙過深

　　很多兒童劇本台詞的編寫，都沒有考量到其年輕層的經驗與口白，常以大人的口語來編寫，這種也都不適合。舉個最簡單的說明：早期任何一首童謠歌詞，小朋友都可以朗朗上口，這代表這些歌詞都適合小朋友。現在你可以再聽聽迪士尼的童話故事中的中文歌詞，你會發現其內容、生活經驗與用詞完全是大人的。

十一、教育意義

　　外國的兒童劇不談教育目的，就像白雪公主、睡美人……等等。這是因為外國人希望小朋友5歲看白雪公主時有5歲的幻想空間，到了10歲再看白雪公主時又有10歲新的想像空間。不同的年齡來看白雪公主，都會因為心智的不同，而有新的感覺與想法。這才是歐美國家對童話的目的，可以啟發想像空間。

　　然而台灣對兒童劇的認知是，戲劇的目的是為了「教育」孩子。藉由戲劇來告訴孩子什麼是對的、什麼是錯的，因為把教育意義擺在第一位。結束時會讓孩子知道：原來這個故事要告訴我們不可以……應該要……。這樣填鴨式的邏輯，我們的孩子就算看了再多的兒童劇，也不可能增加想像力的。

　　舉例來說，原來小朋友看了白雪公主的故事後，可能深受感動，有了新的想法。但是當你再跟他強調：這個故事告訴我們不可以……應該……。這時候孩子突然覺得自己的想法是錯的，原來這故事的真

正目的是「不可以……應該……」才對。長久下來，孩子的想像力不斷被打擊與消滅。最後當你有一天跟孩子說一個無關緊要的事情或故事時，孩子的想法已經被訓練到很自然的反應：你幹嘛跟我說這故事？你到底想跟我說什麼？你說給我聽是有什麼特別隱藏的含意？

　　有教育意義的故事或表演就容易失去想像力，沒有教育意義的童話才能啟發孩子的想像力。記得在2000年在台北市兒童育樂中心的一場表演結束後，有位家長氣急敗壞的帶了一位小朋友到後台來，她說：「你看！我就說過這隻恐龍是假的，你就不相信？現在穿它衣服的人已經脫下來了。而且牠的頭跟身體都分開了，就算是真的也死了。」這位小朋友剛看完節目，腦袋剛建立起一個童話的幻想空間。在後台看到真像之後，所有的想像力在那時都被媽媽給抹殺了。

　　我們一定要這樣來教育我們的小朋友嗎？教育意義就是「價值觀」，當一切都用價值來衡量時，我們孩子的想像空間就被壓縮掉了。所以說讀書是讀書、看兒童劇還是等於讀書。如果「讀書」、「戲劇」二者的目的都一樣，那戲劇就變成是一種高成本的浪費。一句話熟背就好了，何必花大錢呢？

　　時間來到2020年，戲劇教學經驗也將近30年了。後來發現「有」教育意義與「沒有」教育意義其實是可以相通的。因為近年來台灣社會的共識不斷在改變，一個問題總有多種不同的真相來滿足各類型的人。藝術教育也跟著社會的脈動改變，後來新演出的劇碼，在最後把教育意義改為3-5個。目的是要讓孩子的腦筋多轉幾圈，而不是單一的感想而已。就像灰姑娘的故事結尾，有後母的邏輯、王子的想法、灰姑娘的想法，甚至有很多衛兵都有不同的見解一樣。不同的角度位置，看法都不同。這樣的結尾符合多元思考的能力。

十二、光聽故事不會增加想像力

　　曾有家長問：為什麼我每晚都對小朋友說各種故事書，也常常帶她去看兒童劇，為什麼我的女兒從小就很現實，什麼事都要跟我斤斤計較？

　　這問題的癥結在：若聽故事會有想像力？同理：聽鄧麗君的歌聲也會增加自己的歌喉囉。答案當然是不對！所以說「聽故事會有想像力」邏輯上是有問題的。

　　家長只會照著文字唸故事給小朋友聽，而沒有去啟發小朋友的思考力與想像力。結果小朋友聽了故事之後：故事歸故事，做人歸做人，二者並沒有交集。所以知識沒有轉化為智慧。

　　假若家長想增加小朋友的想像力，需要一點「技巧」。唸完故事書或看完一齣兒童劇之後跟她討論。可以由故事中的任何一個人物來當話題，再延伸問題。每一個人物可以討論到5～10個答案以上，就像：白雪公主。

第一種方式

1. 你喜歡的理由是什麼？（美麗）
2. 那裡美麗？（臉）
3. 請形容美麗的臉？（瘦瘦的、眼睛大大的、常有笑容、講話很甜、長頭髮……）
4. 那衣服呢？身上有什麼裝飾物才會顯得漂亮？什麼顏色最美？美的像什麼一樣？……等等。

第二種方式

1. 白雪公主應該長的真實世界中的誰才是漂亮？
2. 臉應該是怎麼樣才是漂亮？
3. 年齡應該是幾歲？
4. 身高大概要多高才是最完美的？
5. 身材應該是胖或瘦？
6. 走路該怎麼走才會有氣質？
7. 漂亮的美女講話應該是慢慢的，還是像機關槍一樣快速？
8. 一個會讓人人都喜歡的人，臉上需要經常保持什麼，才會讓人喜歡？

9. 一個會讓人人都喜歡的人，遇到人會講什麼好聽、讚美的話或口頭禪？

10. 白雪公主會翹二郎腿嗎？會把腳跨在桌上看電視嗎？該怎麼坐，姿勢才會美？

11. 白雪公主逃到森林裡去躲起來，因為怕被壞皇后殺掉。如果今天有別人像壞皇后一樣想欺負你，你該怎麼辦？

12. 白雪公主就是吃了陌生人的蘋果才會死了，如何有陌生人想帶你去吃麥當勞。你會跟他走嗎？

13. 你喜歡或不喜歡白雪公主的理由是什麼？

　　當孩子從「美麗的白雪公主」一句話就能產生這麼多的連想。接下來針對每個人物、環境都可以引導出錯綜複雜的想像。當孩子第一個故事討論完之後，再選其他的故事再重來一次。孩子會逐漸把第一個故事的邏輯想法套用在第二個故事，慢慢的就連生活上、功課上都能有很細膩思維的想像力與創造力。

　　如何來判斷小朋友的邏輯思考已經達到一個很好的標準呢？舉個簡單的例子，若你只跟孩子說了一個10分鐘的故事，之後你可以要求換她說你聽。如果同一個故事孩子只說了1分鐘就結束了，那代表他只記得原有的十分之一，想像力就是只有10%。同理，如果孩子能講5分鐘就是50%。超過10分鐘叫做辯才無礙。就像你只跟她說了一句「從前有一位美麗的公主」，孩子已經從腦袋裡幻想出一個高高瘦瘦的，約18歲的模樣。她有大大的眼睛，堅挺的鼻子，可愛的小嘴巴，永遠面帶笑容，她穿的衣服是……，比你還要長的想像空間了。這才是說故事能啟發小朋友想像力的關鍵。

　　如果你的方式是要孩子記得每個故事情節、每句台詞與記住這個故事的教育意義，那就違背了讓小朋友接觸戲劇的意義了。

第二章 戲劇的基本功

一、暖身運動

　　在進行任何活動之前一定要有的動作,主要的目的是為了保護身體各部分的肌肉不受傷害。一般來說,暖身操都是由上而下從頭到腳。而因為各式各樣的活動目的不同而會有不同暖身活動,像是運動員、舞者、體操隊就是。各種暖身沒有一定的動作,只要記得暖身的步驟與作用,任何動作都可以組合來用。任何人都可以自創最適合自己的暖身運動。

　　暖身的步驟如下:

(一)頭部:順時鐘轉頭、逆時鐘轉頭、左右擺頭、上下點頭、左右轉頭。

(二)脖子:雙手上舉固定肩膀,左右擺頭。

(三)肩膀:單肩往後轉圈圈、單肩往前轉圈圈、雙肩往後轉圈圈、雙肩往前轉圈圈、單肩上下擺動、雙肩上下擺動、單肩前後擺動、雙肩前後擺動。

(四)手肘:雙手往前轉圈圈、雙手往後轉圈圈、一前一後轉圈圈。

(五)手腕:手腕左右轉圈圈、手指甩動。

(六)身體:前彎、後彎、左彎、右彎、上半身順時鐘轉圈圈、上半身逆時鐘轉圈圈。

(七)腰部:順時鐘扭腰、逆時鐘扭腰、上下順時鐘扭腰、上下逆時鐘扭腰、左右擺動。

(八)腿部:左右弓箭步、併腿左右扭膝蓋、左右腳踝轉圈圈。

二、表情訓練

中國人幾千年的歷史幾乎都在戰亂之中，而且深刻儒教思想，讓大家都較穩重與不苟言笑，個性上較拘謹與嚴肅。平常講話如果挑動眉毛，都會被長輩制止，並批評為輕浮、不夠莊重。再者：東方人臉部比較平，所以說話時的情緒，較難透過表情呈現。而西方人因為臉部的輪廓較深，所以講話時表情也自然豐富。現在別人溝通，不但是語言上的交流，如果有豐富的表情，更是一種輔助語言的表達方式。

臉部的運動步驟如下：

（一）請面向鏡子，盤坐。這是為了固定身體與頭部不動，把運動重
　　　點放在五官上。
（二）眼珠：上、下、左、右看。順、逆時鐘轉眼珠。瞪左、右、
　　　上、下。瞄左、右、上、下。
（三）眉毛：挑動、生氣的眉毛、.可憐的眉毛、左右眉毛挑動。
（四）鼻孔：大、小、聞。
（五）嘴巴：大、小、歪、尖。
（六）全部一起動：眼、眉、鼻、嘴，一起做運動。

三、聲調訓練

表演是一種勇氣，而聲音的表達佔了這大的關鍵。若聲音無法掌握，上台表演的效果就會遜色很多。聲音的要求，基本上每一句話要有【二種以上】的情緒。這樣的聲音會自然的有抑揚頓挫，傾聽的人會每個字都能感受到你想傳達的訊息。然而現代人說話都是平板的。有人說：生活就像心電圖，一帆風順就證明你掛了。一首音樂也是一樣，沒有高低起伏，旋律就沒有高潮，就像唸佛經一樣，很容易睡著了。人生何嘗不是這樣？一生過於平順，沒有挫折，就很難有所成就。

聲音的訓練方法如下：

（一）一句話分二段落或三段落來說。

（二）一句話在中間停頓的時間加上動作，讓那幾個字更有重要性。
　　　例如：姓名。

（三）一句話在中間停頓的時間加上表情，讓那句話更有強烈的真
　　　實感。

（四）一句話可以停頓、快、慢混合運用。
　　　例如：**我覺得你是全世界最美麗的人**。

　　　　　我覺得→思考或懷疑，所以字要拉長音。

　　　　　　你→肯定的語氣

　　　　　　　是全世界→越說越激動的聲調，所以每個字要很
　　　　　　　　　　用力的說。

　　　　　　　　最美麗的人→崇拜的聲音，所以要逐
　　　　　　　　　　漸拉高音。

四、拉嗓子

　　很多人的聲音很小，從沒大聲說過話。這樣的人自信心相對的
也弱。所以訓練孩子能有各種表達的聲音，也等同訓練他的自信心一
樣。訓練聲音的音量方法，就是盡量把聲音吼出來，基本的音量要在
120分貝以上。

　　拉嗓子的方法是雙手置放在肚子上，吸一口氣慢慢把肚子內的空
氣壓出來，用單音「啊」……等等。

（一）「啊」字拉長。

拉長音要不斷提醒自己「字是可以拉長的」，不是每個字都一樣短音。例如練習懷疑的口氣，把最後一個字拉長音。「我覺得～～～」「好像～～～」「我懷疑～～～」「可能～～～」「我想想～～～～」「我～～～～」。

（二）「啊」字拉高。

人興奮的時候會拉高聲音。練習拉高音「大家好！」「好漂亮唷！」「太高興了！」「我愛你！」

（三）抖音。

「啊」的聲音像地震一樣抖動。

適用在忌妒的時候，會用到抖動的聲調。例如「呦～～你今天的衣服好漂亮唷！」「哇～～～你今天考得不錯嘛」。

（四）斷音。

斷音就是每一個字都單獨講，前後都不要連著其他字。每一句話中可以找到最重要的字，用斷音的方式來講，例如名字「我～～～的名字叫做　王　小　明」。

五、肢體開發

通常訓練演員的肢體動作的最好時機是，利用排戲走台步時。透過舞台的表演方法，讓演員知道身體的運用與演出的概念。以下是演員在舞台上容易犯的錯誤：

（一）「前過」或「後過」的錯誤

舞台上的主角是以「說話的人」為主。即使是一個打掃的佣人，當主人詢問他問題時，全場的觀眾注意力會從主角的身上轉到佣人身

上，會注意聽佣人是怎麼回答的。所有說「說話的人」永遠吸引觀眾的演光，這才是主角。同理：若輪到佣人說話，他就可以從主人的前面「前過」走過去。反之：若是沒有佣人的台詞，即使佣人要打掃每個地方，也只能從主人的後方「後過」走過去。

（二）身體語言

演員除了對白之外，身體、手勢與表情都是傳達內心感受的工具，非只有一般人只重視台詞而已。

（三）背書

演員常是你說一句、我回你一句，有刺激才有反應。像在課堂上背課本一樣平板。

（四）搶著講話

別人的話才剛講完或還沒講完，下一位立即搶著回答。中間至少停1秒鐘以上吧。

（五）台步不穩

講話時身體搖晃或有台詞就向前走一步，講完就後退一步，這就是台步不穩。

（六）講話太快

講話的速度跟平常一樣都是錯誤，正確的速度是比平常慢一倍以上。而且台詞要抑揚頓挫，像唱歌一樣有高低調。

（七）聽不清楚

演員的音量低於120分貝就算是太小聲，會讓觀眾聽不清楚。

（八）講話有氣無力

在舞台上不但要求字字要清楚不含混之外，每個字都要很有力量來說才對。有氣無力就沒有情緒出來。沒有情緒出來就像在背書一樣。

（九）屁股向觀眾

除非故意設計，否則演員屁股不能向著觀眾。

（十）側身講話

當轉身側面向另一位演員對話時，觀眾會看不到你的表情，這就是錯誤的。在台詞中除了「你」「我」「他」或指名道姓之外要轉向對方之外，其他的台詞都應該正面向觀眾，讓觀眾知道演員的內心與表情。

（十一）不要假裝

演員手上沒筆，絕對不要假裝有筆在寫字。台上沒有準備椅子，也絕對不要假裝有椅子坐在那裡。演員不要假裝比一比就算了，不要假裝有任何讓觀眾看不到的東西。讓人一看就知道是假的，觀眾會覺得像白癡一樣。

（十二）配角要有自己的相關動作

別人在講話，配角要有相關動作，不能像木頭一樣動也不動。

六、演員在舞台上要掌握二個要領

（一）每一句台詞都是表現的機會，不要急著講完，慢慢的吊觀眾的味口。說話時要用抑揚頓挫的方法，讓觀眾感受到你所扮演的劇中人的感情。

（二）加強相關動作或語氣，讓表演精緻化而不要生活化。

註明：

　　當一齣戲越排練會越熟悉時，每加排一次的時間就變短。這表示這齣戲是越排越差。反之：一齣戲如果越排越精緻，應該是演員在舞台上越能增加相關的表達動作（延伸動作），時間會不斷的加長，所以說好戲是越排時間越長。

七、舞台走位

（一）好人由右側出場、壞人由左側出場。

　　布袋戲、歌仔戲或其他表演戲台上，觀眾可以看到左右邊掛著「出將」「入相」也就是左右邊出場的概念。原則上好人從右邊出場，壞人從左邊出場。若是沒有好壞之分，可以從雙方的立場去分別，較正面的從右邊，較負面的從左邊。

　　這樣的方式可以讓觀眾很快的分辨出角色的立場，更容易看懂其中的原由。

（二）舞台上盡量把不同立場的人分最開。

　　如果好人站右前方的位置，壞人就盡量安排在左後方。把二個不同立場的角色分最開，不能讓好人、壞人都在一起。這樣久來觀眾會搞不清楚誰是好人、誰是壞人或者是台詞是誰說的，觀眾都無法分辨。這樣的好處是壁壘分明。

（三）有移位再講話會比站在原地講要好很多。

　　例如：台詞是「好像警察在敲門？」。站在原地講是0分、走到側舞台東張西望再說是50分、躲到另外一個人的背後害怕的說是70分、先跑到側舞台東張西望，再跑回到另外一個人旁告訴他是100分。

　　由以上的台步位置，可以發現講台詞時，能換位置會比不換位置好看，換的位置越大越多，就越好看。

（四）誰講台詞，誰就是主角

　　戲劇雖然有分主配角，但是在舞台上輪到誰說台詞，誰才是主角。因為舞台上不能同時有二個聲音存在，所以即使是配角或路人甲講話，全場的觀眾注意力還是會轉移到他們身上。觀眾不會從頭到尾都只看主角一個人，別人都不看。

　　一個懂得表演技巧的演出者，即使是只有一句台詞，甚至沒有台詞，也可以透過表情、肢體動作等方式來搶戲。

（五）主角講話，其他人需配合相關的動作

　　不管誰講話，舞台上的其他人不能立正站好不動或表現出不是我講話，不關我事的表情。不說話的人必須做跟講話者有關的動作，好比「看著講話的人，不斷的點頭認同」「跟隔壁或觀眾對他比個讚」等等，立場不同的人「可以邊搖頭」「雙手摀住耳朵」「表現很不耐煩」等等。

八、兒童劇最好是單一主軸的故事

　　孩子年齡層還小，很多還子連邏輯性都還沒有建立完成。若故事採用雙主軸或三主軸同時進行，孩子會搞不清楚在演什麼。所以30年來本團都以單一主軸來陳述故事，這樣孩子都能看得懂。雙主軸或三主軸的故事固然可以表現很好的編劇能力，還是要考量孩子的普遍學習能力。

九、舞台區位

舞台的區位與運用

右後	中後	左後
右中	中央	左中
右前	中前	左前

觀眾席

　　舞台所說的左邊或右邊是以演員面對觀眾為標準，不是說觀眾的左右邊。因為這些表演技巧是要教演員的，觀眾不需要這些專業技術。最靠近觀眾的右前、中前、左前氣場最大，越後方氣場越弱。好比：演員設定在中央的位置，他想罵人。演員走到觀眾前的前方罵，因為氣場強，震撼力量就很大。反之：演員退到後方遠離觀眾去罵人，氣場就小。觀眾聽起來也不痛不癢。

　　雖然九個區塊氣場都不同，但是也不能都一直站在最前方來演出，後半場都沒用到，這是錯誤的。一齣戲就要像一首歌一樣，有高亢、也要有低沉、有激情，也要有穩重。高高低低快快慢慢穿插進行才會好看。如果從頭到尾都是高亢或從頭到尾都是低沉，這樣都是平版的演出，就像唸佛經一樣，很容易入睡。

十、舞台記號

舞台的貼線

觀眾席

通常表演前會先在舞台上標示基本的位置。其中「正中央」都習慣用白膠帶貼一個十字，演員很容易判斷自己的位置是否在左右邊。「中央正前方」是個限制，超過代表演員掉下台了。偶有聽到很多演唱會因為過嗨，表演者常會超越這個記號，然後掉下舞台的。「中央後方」也是個限制，若演員超越代表撞到後方的背景，實際情況是背景全倒下來了。「二側的記號」是訓練演出者在預備區不得超越的界線，超過就會被觀眾看見，這樣會影響演出。實際上表演時要更遠離，因為二側的觀眾席可能會看到預備區裡面去，所以預備位置越遠離越好。

十一、國小的話劇表演之角色選擇

（一）由老師來決定，非學生。

（二）演誰要像誰，所以學生的外型為第一挑選的標準。

就像白雪公主就必須找一個瘦高型的外表、長頭髮。不能選矮

的、肥的。

（三）再選聲音，後選動作。

　　也許有幾位都符合標準，這時再依聲音的好壞來挑選。

（四）不能一試定終生。

　　很多人被挑選上之後，發現台詞記不住或種種問題必須換角色。所以在挑選前都會先說明是暫時性的主角，之後會找時間讓其他人也練習這個角色。

（五）男女主角先練獨舞。

　　若戲劇的表演中有穿插舞蹈，這舞蹈就必須先挑出來。不然後來選上的學生萬一節奏感不好就會破壞演出效果。

第三章　導演實務

一、閱讀劇本時機

　　導演閱讀的時機最好是心情最好的時候，因為心情不好、有其他雜事煩惱、有壓力等等都會影響導演閱讀的判斷想法。

　　導演最重要的是能在看完劇本後，以觀眾的角度來判斷故事內容好不好？所以閱讀的時間點就非常重要。他可以決定一個故事的生與死，不管是電影、電視或舞台劇都需要花費大成本來製作，所以導演的感覺必須要很正確，一判斷錯誤，不是血本無歸而已，更會讓投資人遠離。

　　每個人的壓力點都不同，所以請回想自己在什麼時間「頭腦最清楚」才看。舉例說：

　　有人在夜深人靜的半夜，才能安定自己的心情來看書。也有人在上廁所的時候，才有看書的習慣，而且心情最好。還有人需要很吵雜的環境，他才有安全感。也許晚上回到家，躺在自己的狗窩上才會覺得舒服也行。

　　不管自己是屬於哪一種人，要找到自己最舒適、最輕鬆、腦袋最清楚的時候，那你才可以打開劇本。

二、認定是好劇本之後，開始思考以下問題

（一）這劇本最讓人印象深刻（最感動）的情節是什麼？

　　這是整個故事的重點，觀眾對這個故事的價值認定。這裡面包括了是否有「認同感」的問題？一個故事若不能感動別人就是垃圾。表演藝術是需要認同感的，如果沒有想看、想聽這樣的故事就沒有觀

眾。所以主題是否吸引觀眾來欣賞，是否能感動到觀眾就是判斷是否丟垃圾桶或投入成本製作的主要原因。簡單的說就是導演看過劇本或企劃書之後：能感動到導演，導演才能去感動觀眾。若導演都不能感動的故事，導演哪來的動能去感動觀眾呢？

（二）故事中的那一個段落與內容是最精華的。

舉例：當你看過一場表演，如果你立即想不起來剛才演什麼內容、穿什麼衣服、有什麼角色，代表這個故事無法給觀眾記憶，這就是一個不好的演出。反之：經過了一年，還記得當時的故事內容，代表這故事給觀眾很深的記憶，若10年、20年後還記得，代表這故事給觀眾深刻的啟發。這就是一個有價值的表演，就像雲門舞集的渡海一樣。

所以要找到其中的一段，最能表達故事的精髓。誰說了什麼？對方怎麼回答？……為什麼它能感動到你。原因是什麼？請寫下來告訴自己、說服自己。這個邏輯透過導演的詮釋轉給觀眾。

（三）找到故事的「節奏表」。

故事情節過程中，情緒一定是起起落落的。導演要把每一個段落用圖表的方式呈現故事的起伏，並註明觀眾的情緒應該要像做雲霄飛車一樣。太過平淡豪無激情的起伏，就等同觀眾沒有反應。也就是沒有認同感與興趣想看下去的欲望。

好比用一般人都看過電影來解釋會更容易些。好萊塢的電影節奏表以90分鐘為例：最初的5分鐘左右把最精彩的畫面給觀眾看，為的是讓觀眾產生好奇，然後繼續欣賞下去。接著約20分鐘是把每個角色之間的關係、個性、生活圈等等讓觀眾知道。隨之而來的45分鐘是主角受到各種挫折與打擊都沒有倒下來，像是在公路出車禍、在森林被動物追殺、搭船摔到海裡、搭飛機要跳傘、……等等各種災難都弄不死主角。最後的20分鐘是主角經由各種蛛絲馬跡判斷可能誰是壞人，用20分終來轉敗為勝把壞人消滅。這就是節奏表！

（四）標示故事的「效果點」。

　　效果點的意思就是要先設定故事演到那一段或那一句話時，觀眾應該有的反應。舉例說：演到某一句話時，觀眾應該要「哭」。到某一段的某一句時，觀眾應該要「笑」。到哪一段落時又應該要「生氣」或「尖叫」……等等各式各樣的反應。

　　導演必須設計好很多類型的效果點，如果導演能讓觀眾在設計好的情節，該哭的時候哭、該笑的時候笑、該生氣的時候生氣、該尖叫的時候尖叫，這等同導演來主導觀眾的情緒起伏。這樣有效果的表演，就是一場好演出。反之：設計的點：該哭的時候沒人哭、該笑的時候沒人笑、該生氣的時候沒人生氣、該尖叫的時候沒人尖叫，這等同導演無法主控觀眾的情緒起伏。這一定是場失敗的演出，也就是說這是個爛導演。

（五）演出的結果成敗全歸導演一個人負責，與演員無關。

　　通常一場演出的經濟來源是導演，演員只是配合導演的意思演出而已，其他的服裝、音效、燈光、工作人員等等也都是配合導演的意思在工作。今天演員的程度不過好，演不出應該有的好效果，那也是導演的眼光爛，因為選擇演員也是導演才能做決定的。

三、模擬影像畫面

　　有些編劇，尤其是沒有經驗的學生在編寫劇本時，邏輯思考跳躍的太快，常會接不到後來的故事或者是故弄玄虛轉來轉去，觀眾都被搞混了。所以導演看劇本時：看到哪裡，腦袋裡就應該能想像到故事的影片一樣畫面想像出來，故事不能不連接。若一開始就有問題一定要解決，否則會造成後來的重大問題。

四、製作排戲手冊

　　以攤開手冊來看：左頁上方是「舞台走位圖」，下方是「一段的

劇本內容」。右頁是在排演時，導演的記錄，也可以修改台詞或位置與交代事項等等。其中劇本應該一小段、一小段的規劃。

五、場景與道具

每一場與每一場的場景在哪裡？道具該有哪些應該要列出來。舉例：若場景的位置是「客廳」。道具分為二種，第一種是演員在這場景演出時，個人會使用到的道具，例如，筆、紙、化妝品、報紙等等個人使用的器材，叫做「隨身道具」或稱「小道具」。

第二種是裝置場景的道具，例如：牆壁、沙發、茶几、電視等等，稱為「大道具」。導演要先設想所有的道具位置，才能再設定演員的台步位置。

六、其他相關的配合

音效、燈光、服裝、劇場總監、工作人員的分配等等，導演都必須有基本的概念。

知道別人該在什麼時間能支援他，讓戲劇的表演更精彩。

第四章　劇場實務

一、演出當天所有人員工作分配

（一）早上燈光音響工作人員搭台，而演員把布景、道具準備定位，演員的工作環境認識與東西就位。

（二）午餐後演員立即開始搭台，把布景與道具就定位。並開始彩排與註明各道具與人員的位置記號，燈光與音響應該一同進行採排以確定燈光位置是否正確與音效搭配是否跟得上。

（三）採排後立即開始化妝與著裝。

（四）用晚餐。

（五）演出前1小時，要求所有演員每人喝二瓶「雞精」，避免體力透支與精神喊話。

（六）演出前1小時，所有演員在舞台前進行暖身運動，並檢查服裝與器材是否正常。

二、流程

（一）演出前30分鐘：開放觀眾入場。

（二）演出前3分鐘：燈光閃爍。（目的要讓觀眾盡快就坐）

（三）演出前30秒：燈光漸暗到全黑。（目的要讓觀眾知道要開始了）

（四）時間到：序樂聲起。（告訴觀眾節目開始）

（五）主持人（說書人）出場開場白：介紹演出戲碼大綱與應該注意事項。

（六）黑暗中，大幕昇起。

（七）黑暗中，第一首音樂由小至大聲漸起，讓觀眾培養感覺。

（八）黑暗中，第一首音樂10秒～15秒後燈光漸亮，讓觀眾逐漸進入

　　情境中。
（九）燈光全亮後10秒～15秒演員開始演出。觀眾才不會覺得突兀。

三、工作分配

（一）導演

1、演出前的工作

（1）先掛布景。請演員幫忙，布景應由降下的「背景桿」正中
　　　央往二側綁布景，這樣背景才不會偏左右。

（2）第一時間，先用地板膠帶貼好每一位演員的台步與道具的
　　　擺放位置。並可用奇異筆註明，演員上台時才不會亂。

（3）彩排時，可以依演員的需求與燈光的限制再次調整定位。

（4）高感度麥克風應架在舞台前緣。

（5）音箱一定要放在離舞台最遠的位置。最主要的原因是，演
　　　員的無線電麥克風過度接近音箱時，會產生回朔現象。

（6）劇場會要求觀眾不得拍照或錄影，並關閉手機。原因是這
　　　些電子產品（手機、數位相機、DV攝影機）都有可能會干
　　　擾麥克風。

（7）換景時間盡量督促舞台總監加快搬移道具與換布景的時間。

2、演出時的工作：

（1）應坐在觀眾席的正中央，觀察觀眾的狀況。若演出時的音
　　　效聲音與演員聲音過大或太小，可以立即用有線麥克風連
　　　絡「音控室」調整與提醒音效師準備下一個音樂。

（2）隨時與「舞台總監」連絡。提醒接下來該由誰在預備位置
　　　待命與管制後台的吵鬧說話聲。

（3）與「現場維安組長」連絡。有發現不相干小朋友跑上台、
　　　現場吵鬧、小朋友擋在舞台前看表演。應立即要現場維安
　　　小組勸說回位置或透過麥克風廣播。

（4）要帶一隻小型手電筒邊看演出與劇本的進度，隨時給予他

　　人指令。

（5）謝幕時，越重要角色的演員越後面出場，並可邀請相關幕
　　　後人員上台。

（6）清場要記得拆除大型布景、道具、音響、超感度麥克風、
　　　無線對講機、音箱等等，並當場核對清單裝箱。

（二）舞台總監

　　舞台總監掌管所有的演員與幕後工作人員。所有的人員應配合舞
台總監的指令來進行演出程序。

1、要負責升降幕與布景到定位。

2、聽從導演的指令，隨時要後台的演員準備出場。

3、要帶一隻小型手電筒邊看演出與劇本的進度，隨時給予他人
　　指令。

（三）音效師

1、音效是輔助演出的工具之一，絕對不能主導演出。像音效蓋
　　過演員的聲音，讓觀眾只聽到音樂，而聽不到演員的講話。

2、萬一錯過音樂或效果點，就放棄這個點，趕快調整到下個播
　　放點。

3、演員每次講台詞的時間不可能一樣，所以不能採用定點關閉
　　音效點或音樂。要以每次現場演出的感覺為準。

4、相同的USB或CD光碟應該準備2份。萬一第一片無法讀取，
　　立即放棄改用備份的。不能硬要嘗試撥放第一片。

5、演員講話時，背景音樂最多只能開到「2」的位置或「歸
　　0」。太大聲影響演員的表演。

（四）主持人

　　主持人的外型佔70%、講話佔20%、其他10%。一般人在面對美
女時，心情自然很放鬆，也很愉快。若是嬌滴滴的聲音與聲調，講話

也很得體。那就很完美！

　　反之：觀眾看不到美麗的主持人時，印象就不會深刻。就算主持的聲音再甜，會吸引人注意，再一看是平傭的外貌，馬上又會轉頭去做其他的事。

　　其他10%是：講話的技巧、肢體儀態、態度的誠懇、內容生動有趣、面露微笑等等。

四、情況允許，要遊街

　　表演當天，可租用當地貨車，讓演員穿著表演服裝或卡通偶等造型，在當地宣傳。通常表演最好的日期是假日，所以小朋友觀眾群都會在家附近。

　　過程中除了發送傳單之外，也可以提供糖果給小朋友，讓他更有興趣想來看表演。但原則上遊街不提供拍照，可以在表演結束後，在出口與小朋友拍照留念。

五、預備工作

（一）一定要有主持人。*先預設*

（二）海報於演出一週前寄達演出地點。*行政人員責任*

（三）宣傳錄音帶於前3天送達宣傳車工作人員，宣傳車於演出前一天開始宣傳。*行政人員責任與追蹤*

（四）演出旗幟於演出前一週寄達，前三天插好。*行政人員責任與追蹤*

（五）小型演出，前2小時完成場地佈置（含幕後燈光音響、行政）*導演責任*

（六）小型演出，演出前30分鐘團隊完成彩排。*導演責任*

（七）現場工作人員應佩掛識別證、工作帽及同顏色上衣。*行政人員責任*

（八）結束後，現場恢復原狀並完成清潔工作。*先預設每個人的工作*

（九）可配合辦理一系列活動。*承辦單位*

（十）演出當天早上裝台並測試器材，下午1:30正式彩排、5:00吃便
　　　當，之後化妝與著裝、7:00舞台暖身、7:30正式演出、9:00結束。

（十一）演出當天早上要先拜拜，之後拜會演出相關單位。

（十二）演出時要掛上布條說明演出名稱與相關單位。

（十三）要讓義工知道工作內容，嚴格依規定管制秩序。

（十四）演出結束，演員要先到出口排隊與出場的觀眾合照、握手、
　　　　讓觀眾留下好印象。

（十五）演出要準時。

（十六）不管演出有沒有火源，都要準備滅火器。避免電線走火或表
　　　　演失手。

（十七）演出中有不雅動作或危險動作，演員要向觀眾強調：不可
　　　　模仿。

（十八）表演中禁講髒話或不雅文字。故事情節有衝突時，應以其他
　　　　方式呈現。例如：決鬥給划拳。

（十九）連絡當地特派記者來採訪。

（二十）贈送紀念品要有預備多份，避免有人領不到，會大吵大鬧。
　　　　破壞了整場戲的美好印象，也辜負了贈送獎品單位的美意。

（二十一）「麥克風」在演出前2小時要開機，佩帶在身上走動，找
　　　　　出可能干擾的來源給予解決。避免演出時才開機，無法即
　　　　　時解決干擾問題。

（二十二）小蜜蜂最好是頭戴式。

（二十三）前排的小朋友站起來，會影響到後面的人觀賞。

（二十四）觀眾群為學齡前時，要先與幼師溝通，以維持秩序。

（二十五）場地單位要求電費與清潔費的補助，請他直接向主辦單位
　　　　　要，我們只負責演出。

（二十六）演出日期為星期六、日時，要先取得主辦單位與地方單位
　　　　　負責人的手機或其他連絡管道，以避免突發狀況時找不到
　　　　　人來處理。

第五章　劇場遊戲

一、擬人法

教學目的：

　　啟發學生想像力

教學構想：

　　把動物擬人化不但運用在表演上，在課本、作文與文章中也經常出現。如果這個邏輯是可行的，那反過來：我們人類也可以扮演各種動物，更重要的是在扮演的同時，也應該跳脫出「人」的思想邏輯。

　　所以在這單元中，只要是人能做的全部是錯誤的。這樣才能啟發學生轉換思維，以同理心來感受到別人的想法。

教學過程：

（一）3個問題

　　我是誰？我怎麼來這裡的？我來這裡做什麼？

　　以上這三個問題的答案內容不能是「人」或「真實的」的。

　　第一個問題的答案如下，例如：我是陳水扁、蝙蝠俠、白雪公主、歐巴瑪、劉德華。就是不能說自己真正的名字。

　　第二個問題的答案如下，例如：我是游泳來的、飛來的、坐飛機來的。就是不能說是：走路來的、坐車來的、騎腳踏車來的。

　　第三個問題的答案如下，例如：我是來聽演唱會的、約會的、練功夫、買麵包。就是不能說來讀書、上課都是錯誤的。

（二）擬人化

你晚上睡哪裡？

以上這個問題的答案內容不能是「人」或「真實的」的。學生可以想像自己是天地萬物的一種，牠（它）們睡覺不會是睡床上的。所謂：狗有狗窩，豬有豬窩，牠們晚上都睡床上就說不通的。

若學生無法反應過來，老師可先說答案，在反問題目。例如：我每天晚上都在樹

葉上睡覺，因為我是一隻……「毛毛蟲」。

（三）故事接力

老師先說第一句：從前有一位美麗的公主。接下來的故事讓學生接下去說，每個問題都讓3個學生去延伸不同的故事，老師要選一個最離譜、最有創意的答案。以此類推，不斷的延伸情節。這樣的故事接力遊戲才會有創意，如果正常的情節，就會跟一本流水帳一樣，沒有高低潮。故事就乏善可陳了。

（四）配合遊戲

1、往前比慢賽跑，最快的要接受處罰。
2、往後比慢賽跑，最快的要接受處罰。
3、倒帶遊戲。讓學生自遊走在一個區域內，老師每一個段落就暫停，說倒帶，學生要依老師所說的後退回複到原點。過程可以加上各種狀況：脫衣、軟身、游泳、遇到大白鯊為一個單元，設計各類型狀況倒帶練習。

二、遇到大明星

教學目的：

是讓學生能自行開發角色扮演時的動作，以增加表演時之生動性。

教學構想：

　　讓學生的動作能精緻、細膩化與精準，不要太過於粗糙、模糊不明。

教學過程：

（一）詢問學生：當你在路上遇到劉德華時，會有那些動作？選出與本主題有相關動作，例如：尖叫、昏倒、懷疑、握手、擁抱、再見、不屑、緊張。並排除與主題無關的動作與無實物之動作，例如：簽名沒帶筆、照相沒帶相機、獻花沒帶花等等。

（二）要求學生自行組合以上3個動作出場表演，由老師擔任劉德華。

（三）要求學生自行組合以上4個動作出場表演，之後逐漸增加動作。

（四）要注意學生組合動作的合理性，例如：不能昏倒後又握手等等。

（五）相關遊戲：檢到錢、踩到狗屎。

三、我家的狗有才藝

教學目的：

　　透過情境模擬，激發學生的想像力。

教學構想：

　　唯有打破「狗」的思維，以更宏觀的角度來想像狗的進化才有戲劇效果。

教學過程：

（一）從前有一個學生牽著一隻娃娃狗去公園散步。
　　　老師請一位學生當主角，另一人當娃娃狗出場表演散步。

（二）當他們走到公園時，遇到另外一個學生牽著一隻大狼狗也來散步。
　　　老師再請另一位學生當主角，一人當大狼狗出場表演散步。

（三）他們相遇後，二隻狗開始吵架。

強調只有吵架，不是打架。（對吠）

（四）因為這二隻狗都覺得自己比對方可愛。

老師各自詢問2位小主人，那一隻狗可愛？若相執不下就比哪一隻狗夠聰明、有才藝。

（五）老師對第1組的主人問：你家的狗會「握手」嗎？

請第一隻狗的主人表演讓狗跟自己握手。

（六）老師轉向第2組的主人問：他們家的狗會握手。請問你們家的狗會邊上廁所邊看報紙嗎？

請第2組表演。

（七）老師不斷的要雙方說出更高難度的才藝與表演比賽。

（八）老師最後宣佈冠軍的隊伍。

（九）相關遊戲：在模特兒的延伸台上表演「帶小狗參加選美比賽」。主人要帶小狗走台並現場介紹與表演才藝。

四、我是黃飛鴻

教學目的：

透過遊戲讓學生學習舞台上的表演技巧。

教學過程：

（一）說明在舞台上團隊精神的重要，並以「打巴掌」為例

老師在遠處打學生嘴巴，學生必須配合擺頭、慘叫與撫臉頰。老師要注意學生擺頭的方向是否正確，打右邊臉頰，頭應該擺左邊。

（二）武俠片——飛鏢

老師先說「看鏢」，再用手比動作。學生必須學會中鏢的分解動作。

（1）先雙手緊抱肚子，大聲說：啊～你射中我的肚子了。

（2）後倒躺下，雙腳打開90度高舉。

（3）（腳先死）雙腳放下。

（4）（手死）雙手由肚子上往二側180度攤開。

（5）（頭死）頭用力轉向觀眾。

（6）（舌頭死）舌頭伸出。

（7）（活過來）坐好。

（8）拔出肚子上的飛鏢，丟還給老師。

（9）老師對每一位學生射鏢，確定學生的動作是否確實。

（10）老師改用菜刀、手錶、大哥大丟學生。學生的說詞要配合
　　　老師的說法。

（三）偶像劇──飛吻

老師先「拋飛吻」給其他一個學生，學生可以選擇接住飛吻後
「吞下去」「捏碎它」「丟棄」「踩爛」「敷在別人臉上」，再改拋
自己的飛吻給下一位同學。

（四）打獵

請學生當各式各樣的動物，老師負責用手指頭打獵。

（五）暗號──黃飛鴻之危機四伏

學生躲在四周，老師當黃飛鴻走到教室中央，發現森林有異。大
聲說：我懷疑有「壞人」躲在這裡。

學生聽到暗號「壞人」時，就跑出來圍在黃飛鴻四周。黃飛鴻一
比劃，學生要全部中飛鏢倒地。

（六）黃飛鴻之內功決鬥

學生躲在四周，老師當黃飛鴻走到教室中央，發現森林有異。大
聲說：我懷疑有「壞人」躲在這裡。

學生聽到暗號「壞人」時，就跑出來圍在黃飛鴻四周。接著黃飛
鴻運功，學生排成一排與黃飛鴻比內功。在前後擺動幾次之後，黃飛

鴻大吼一聲，全部學生都往後跌倒。

（七）隔山打牛

老師可以在遠距離用內功，打中任何一個學生。

（八）相關遊戲：仙女棒。

五、我是火星人

教學目的：

將各類情境模擬的方式，讓學生體驗與呈現自己的表演方式。

教學說明：

舞台上肢體動作比口白重要，通常不講話的情節才是最感動人的地方。所以是舞台劇裡：動作7分、口白只佔3分。

遊戲過程：

（一）說明因為是火星人，所以沒有人聽的懂他說什麼？只能從火星人的肢體動作是猜測。

（二）老師嘴巴吱哩咕嚕，聲調高高低低對學生說話。用動作表達「我的肚子很餓，我要吃麥當勞的雞肉漢堡」，讓學生猜猜看。

（三）妳今天很漂亮＝（動作）妳＋漂亮＋棒。

（四）太陽很大，我滿身大汗＝（動作）太陽＋熱。

（五）你給我過來，不然我開槍了＝你＋過來＋不然＋開槍。

（六）相關遊戲：吵架王。

六、造型師與木頭人

教學目的：

訓練學生的「想像力」與「肢體定位」的概念。

教學說明：

　　老師出題目，第一位學生是設計師，必須設計姿態與動作。第二位學生則當模特兒，任由設計師雕琢姿勢。

教學過程：

（一）二人一組面相對。第一人為魔術師，第二人為模特兒。

（二）老師請當設計師一個固定的姿勢不動，例如：愛哭鬼、兇巴巴……等等動作。

（三）題目也可以是一句口白，例如：你給我記住。要求每一組魔術師完成動作後，分別讓每一固定姿勢的模特兒說，看是否貼切。

（四）配合遊戲：七步成詩

　　　1、學生要配合老師的口白走七步。

　　　2、學生聽到「木頭人」口令時，擺出大姿勢，定格不動。

　　　3、抽問小朋友的動作是在做什麼？（要有名稱，例如：我在打電話、我摔一跤、我在跑步、我在哭……都可以）

　　　4、對於動作很像的學生給予口頭鼓勵。

　　　5、要求學生回答時，姿態不能變型。

七、我猜我猜我猜猜猜

教學目的：

　　訓練學生的觀察力與模仿力，另外也讓表演者注意到自己動作的優缺點。

教學過程：

（一）老師表演一段沒聲音的情節動作，讓學生猜。例如：過生日、路上遇到狗等等。

（二）讓學生出場表演自己想的主題，看其他學生是否能猜到。若沒有人看得懂，代表他的肢體動作不夠細膩。而讓人看得懂的肢

體動作，代表他的肢體表達不錯。

（三）與學生討論不能了解的原因是什麼？是否動作太簡單或不夠清
　　　楚。讓其他人補強，再表演一次。

八、非洲探險

教學目的：

　　透過探險隊的情境模擬，讓學生思考各種可能性與能讓學生在遊
戲中不知不覺中自然扮演角色。

教學過程：

（一）向學生說明這天的主題，並要選出探險隊的隊長，負責帶隊
　　　前往。

（二）每人只能帶一樣東西，不管學生說什麼東西，都請每位學生將
　　　該物品放在肩膀後的隱形背包。

（三）老師說故事的過程情節，學生共同討論用背包裡的東西來解決
　　　問題。（例如：老師說前面有一隻猴子，學生可以拿出背包裡
　　　的「香煙」或「槍」來解決問題，或在河裡游泳遇到遇到鱷魚
　　　可以怎麼解決等等。

（四）老師應該根據學生所攜帶的材料去編故事情節，才能消耗掉學
　　　生的背包裡的東西。

（五）可以設計溫度高低，例如：太陽很大、溫度有點冷、很冷、非
　　　常冷、像冰庫裡一樣冷的時候，學生該怎麼扮演才會像。

（六）遇到颱風、龍捲風、暴風、微風的情境模擬。

（七）走路的行式，例如：爬山、走獨木橋、坑坑洞洞的馬路、下
　　　坡、爬過山洞、坐飛機、踩煞車、遇亂流、跳傘。

（八）遇到：喜歡的人、討厭的人。

（九）配合遊戲：逛街、默契遊戲（8拍子、吹羽毛）。

九、打保齡球比賽

教學目的：

培養學生的默契與團隊精神。

教學過程：

（一）學生當球竿，老師滾一顆隱形的保齡球，看會倒幾竿。

（二）老師要邊說邊做。

（三）換學生來比賽。

（四）配合遊戲：情境模擬——倒帶。

　　1、老師說故事讓學生來做。每一小段落，老師就會要求「倒帶」，而學生必須後退走回原點。

　　2、老師也可以快轉。

十、請你跟我這樣做

教學目的：

從學生模仿老師動作中，尋找故事中的角色：穩定性高與記憶快的學生。

教學過程：

（一）全部人圍圓圈，由第一位開始輪流。

（二）老師走到圓圈中心說一句台詞與動作，讓學生一個個輪流跟著做。

（三）配合遊戲：請你跟我這樣做。

十一、遙控器

教學目的：

培養學生即興表演的能力。

教學過程：

（一）老師以手機當電視的遙控器，指向那一個學生，並告訴學生我
　　　要看什麼節目。學生就得開始表演給老師看，老師在過程中也
　　　可以對學生按鍵說加大聲音……等等功能。

（二）老師可能從簡單的節目說起，例如：我要看水蜜桃姊姊跳舞、
　　　我要看S.H.E（指向3人）跳舞、我要看2人摔角、我要看阿鴻
　　　上菜、我要看新聞、我要看賣礦泉水廣告……

（三）老師可以自己當新聞記者，報告全台各地的新聞。例如：台北
　　　今天車禍很多，幾乎每部車出門都發生車禍。請看……（手指
　　　全部學生，讓學生表現台北車禍情形）、桃園發生火災，請
　　　看……、台中今天集體結婚，請看……、高雄今天下雪，請
　　　看……、台東今天發生水災，每個都游泳上班。請看……、花
　　　蓮今天動物園有很多老虎跑到街上，請看……

第六章　兒童劇的編寫

一、戲要有衝突點

　　一般幼教相關科系的學生常會編寫一些小故事來排演給小朋友欣賞，但是大家對兒童劇的編寫概念並不深。所以大部分寫出來的故事都像是一本「流水帳」。所謂流水帳的意思就像是記帳本一樣：進來多少，出去多少。舉例以二人的對話來說：你要去哪裡？「我要去買菜」。我可以跟你一起去嗎？「好呀！我們一快走」。以上這種對話只有是一個人的邏輯，並非是二個各自有獨特思考的人。這樣的對白一個人就夠了。而且這樣這麼順利的對話會讓人想睡覺。因為沒有戲劇中所謂的「衝突點」。

二、絕不能讓觀眾預想到下一句

　　編劇的原則是：絕不能讓觀眾預想到下一句。如果觀眾都能預想到你的台詞，那一點吸引力也沒有了。舉例說「你吃飯了沒？」，下一句觀眾會順著題目想到，下一句應該會是「我吃了」、「我還沒有吃」「不告訴你」這三種答案。編寫的人就要避開這三句才會吸引觀眾的注意力，也才有戲的感覺。所以你可以回答下一句是「你這樣問我，是要請我吃飯嗎？」會比前三句好。

三、故事沒有「一定要」怎麼講才是對的

　　一般沒有受過專業訓練的編劇者，在編寫一個傳統的童話故事時，會用「常理」來推想怎麼說才是符合故事的原味，但是這是錯誤的。當編劇者寫的太符合常規時，就沒有「戲劇效果」了。沒有戲劇效果的戲，就沒有人想看，沒有人想看的戲，就是爛戲。

　　你可以參閱本書中的任何一篇劇本，舉例「灰姑娘」劇本。你會發現，故事的過程跟原版的一樣，壞大姊還是壞大姊、壞二姊還是壞二姊、壞後母還是壞後母、王子最後還是選擇了灰姑娘，所有的結構都沒有變。只是對話不跟人一樣。這段話的意思是「編劇者不要想說下一句一定要怎麼接才是對的」，而是「下一句要怎麼接下去才有戲」才對。

四、隱喻

　　歌仔戲常會說一句台詞：烏鴉啼叫先有兆。意思是：要發生什麼意外之前，一定會先有預兆。

　　在舞台上不能什麼都毫無預兆就發生事情，這會讓觀眾看的一頭霧水。通常會先在前面各個位置點透露出訊息，最後才會發生事情。這種隱喻或稱為暗示性的部分，不只是舞台劇有、電視、電影有都會有。

　　舉例：一個人喝酒開車要被警察開單之前，就應該先看到警察在臨檢，還有人因為喝酒發生車禍被送進醫院，甚至有人在勸導喝酒不開車或看到路邊張貼喝酒不開車的海報、跑馬燈……等等。不能就是一個人喝酒，「突然」出現警察臨檢。這種安排太意外了！

　　太意外的事情出現太多，觀眾就會覺得是他千分之一的走霉運才會遇到警察。不相信自己的運氣會跟他一樣。這樣就失去教育與反省的機會。

五、故事接力

　　老師要學生共同創作劇本，要先跟學生說明：我們要創編的是最有創意的故事，意思是沒有創意的答案就不合格。每要接下一段就必須讓三個學生說，再決定誰的有創意可以接下去。

　　所謂創意就是「我想得到，別人都想不到才是創意」，如果我想得到，你也想得到，所有人都想得到，這就不是創意。舉例：全世界最美麗的人是誰？……所有人第一個想到的就是白雪公主。誰說白

雪公主就是沒創意，古今中外、童話、卡通、真實人物都可以講不設限。如果還有人說美人魚，美人魚跟白雪公主都是童話人物。這時老師就會告訴學生「你偷了人家的創意」，因為別人講白雪，第二個人就會延續童話故事的現講美人魚、灰姑娘、拇指姑娘……等等。好比有人講媽媽，就會有人想到姊姊、阿姨、阿嬤……等等，這樣的邏輯就是偷人家的創意。

　　接老師先說第一句：從前有一位美麗的公主……接著讓學生接下去，每個學生可以1～3句話延伸這個故事。老師要從每一位學生的回答中去「雞蛋挑骨頭」。只要是「正面的」「正常的」一定是錯。例如：她很漂亮，所以很多人都喜歡她。應該改為她很漂亮，很多女生都討厭她。老師就會問：有沒有人是很漂亮又讓人很討厭的人？原因是什麼？得到的答案可能是很兇、不愛洗澡很臭、很驕傲……等等。這些都是對的。

　　取名字亦同，如果是一尾魚，取名叫鯊魚、吳郭魚、美人魚……都是沒創意的。取名必須取跟牠同類無關才可以，例如：廚餘、下大雨、年年有餘、等於、……等等才有創意。幫小白兔取名也是同一邏輯，不能取小白兔、玉兔等等跟真的兔子有關，更不能自己創一個名字，例如叫小白、瑪莉、小黑兔等等。學生常會想到嘔吐、B2、ME TOO、好想吐、不想吐、不能隨便亂吐等等都是有創意的名字。

六、要創造氣氛與情境

　　一個國王要出來講話，不能直接走出說：我是偉大的國王。因為這樣沒有氣氛與情境。如果是：號角的音樂先響起，接著一隊衛兵出現。然後大聲朗誦「歡迎偉大的國王出場」，再鼓掌後退，這時國王再走出來會很有威嚴。

　　又好比一齣戲是從客廳開始，媽媽在拖地。她女兒直接走出場說「媽媽，我放學回來了」。這樣會讓觀眾會一頭霧水，她們母女之前發生什麼事？好像是從中間開始演起一樣，沒經驗的編劇都會這樣陳述。如果是：一段溫馨的家庭音樂逐漸響起約15秒，讓觀眾感覺這是

溫馨的氣氛。之後燈光才慢慢漸亮,過程約8-15秒,觀眾會慢慢看清楚是客廳,然後一位媽媽在拖著地。媽媽再拖地8秒鐘,觀眾會感受到這是一個的故事。最後女兒走出場說「媽媽,我放學回來了」。經過多層次的鋪陳把氣氛與情境做出來,觀眾不會覺得突兀。

第七章　其他素材的兒童劇表演

一、手套戲

　　手套戲故名思意就是用手套來製作戲偶表演。市面上也有類似的手套，5個手指頭各有不同的動物角色。但是這樣的商品因為製作過程煩瑣也較精緻，所以價錢不斐。另外一種作法是不用手套，直接在手指頭上繪畫、上色成戲偶。以學校教學的觀點來看，固然省事又省錢。缺點是下課時間一到就要洗手，沒有任何作品存在。要是想繪畫精緻一點，也許還沒畫完就要洗手了，更無法編故事，甚至做演出。所以不會選擇這樣的方式來教學。

　　一般來說最適合的方式就是買純白色的綿手套，讓學生來做畫。下課可以脫下來保存，下次繼續拿出來編故事、演故事。

　　手套偶的製作有2種方式，最好是一隻手套只做一個角色就好，先把手的造型設定好，想像類似什麼動植物之類的，然後用另外一隻手直接用彩色筆畫在手套上。若是一根手指頭畫一個角色會太小，表演時觀眾會看不清楚。

二、台式創意皮影戲

皮影戲的正確起源已無歷史可考。不過，根據歷史最早的有關記載。皮影戲於二世紀時，在中國已有重大的發展。在司馬遷的「史記」（西元前120年）中，曾提及西漢武帝的愛妃李夫人死後，武帝極為悲傷而無心理政。他的大臣們就找了一名江湖術士李少翁，製作李夫人形象的影偶，而使武帝以為李夫人的靈魂又重返人間。

皮影戲至今已有數千年的歷史了。其中經過無數技師的操演與改良，其精緻又耗時的手工製作皮偶與操作技巧。實在是非我們一般現代人所能忍受學習，目前台灣也僅剩幾個家傳的皮影劇團而已，將來或許會逐漸消失。

台式創意皮影戲一直到1998年才有這名稱出現。當時僑委會安排全世界各國的文化藝術種子教師回台受訓。當時考量如何在短期內能讓老師回國後能真正的有實務教學成果，所以把傳統的皮影戲創新化。

沒有精緻的雕刻皮影戲偶，也不演傳統的忠孝節義的故事。利用現代化的科技（電腦），原本是讓參與上課的學生或老師穿上故事中的戲服拍照至列印演出，但海外老師反應在國外根本找不蹈表演戲服，所以針對國外老師改用拍大頭照，再到電腦裡組合即可。再來皮影戲偶都是正常的比例，很多人都反應皮影戲偶太小，很多家長都看不清楚自己的孩子。所以再把人頭放大變成Q版的戲偶，然後使用「噴墨投影片」列印出來。不但色彩鮮艷、100%透光，又真實感。每個現場的人都比傳統的皮影還真實千百倍。未來對於害羞的小孩也敢操作自己的皮影戲偶，躲在布幕後唱歌、跳舞與演故事。這樣可以逐漸建立小朋友的勇於表達的自信心。

（一）皮影戲偶的製作過程

第一步：先拍照。記得不能手腳全部都糾纏在一起，這樣無法做活動
　　　　的部分。如下圖中：她的雙手就無法製作為「活動的手」。

第二步：將小朋友的照片在Word上放到最大。（如本頁）

★**若要Q版的皮影戲偶，還要把頭部拉大（本圖是沒放大頭部的製作）。**

第三步：只能到電腦用品專賣店購買「噴墨專用透明膠片」（照片如本頁）列印，本類型的膠片單面有塗一層黏膠，可以黏著彩色。其他一般的透明膠片則沒有塗黏膠。

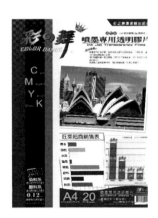

該膠片沒有黏白紙那一面有塗膠可以列印。有黏白紙的那一面沒有塗膠水的,故不能拿來列印。

第四步:列印下來後,用剪刀把照片的背景剪掉。

第五步：先剪斷該人物的一隻腳或手再一起護貝，不然皮影戲就無法
　　　　活動了。

第六步：護貝。

第七步：用剪刀依人型「大概」剪下。因為背景是完全100%透光
　　　　的，所以不剪也可以用。不要完全依人型裁剪，因為這樣的
　　　　剪法可能會造成太軟，頭或手會變形。（如以下藍線）

第八步：用針線將之縫接起來。但記得每二片銜接處只能縫一針就
　　　　好，好讓關節處能活動。

第九步：

（一）用剪刀把衛生筷剪開，

（二）揀剩下的投影片裁長條型，將之對折塞入筷子中。

（三）用膠帶將之捆綁黏好。

（四）用雙面膠當筷子與皮影偶的連接物。（不用時可撕下）

第十步：每個人物用2支筷子來操作。其中一隻固定在頭部，另一隻
　　　　則在可以活動的「手尾端」或「腳尾端」。

（二）皮影戲偶台的製作

1、到家庭五金行買木條2支。

2、用美工刀將之切割成2長2短，再用釘子固定成長方形的框框。

3、用訂書機將白布（越薄越容易透光越好）直接拉緊釘在木條
　　上即可。

4、可以加做腳架固定。

5、可在家庭五金行購買500瓦照明燈2個。

註一：黑燈（Black light）俗稱【螢光燈】。均為進口貨，一般的舞台燈
　　　光音響店均有售。請特別注意勿買到國產開舞會用的彩色燈管。

註二：螢光燈有20W、40W二種。20W的燈管售價，每支300元左右。40W
　　　的燈管售價，每支550元左右。以上二種都可裝在一般家庭用的燈
　　　座上使用。

註三：演出場地如是在文化中心或國小的大禮堂，約需要4支40W的燈管。

註四：黑燈應放在舞台的前方，可照射到演員的正面，盡量不要裝在頭
　　　頂上。

註五：彩排時，導演應注意燈光的位置是否恰當。離表演者太遠，觀眾可
　　　能看不清楚演出者的動作。太近，時黑衣人可能曝光。

第八章　舞台劇劇本

編號：001

劇名：勤洗手，口罩不離口

人數：17人

長度：15分鐘

說明：2020年1月23日武漢傳出新冠病毒而封城，之後該病毒傳播到世界各地，台灣也深受其害。防疫成為每個人生活中不可或缺的一部分，學校當然也希望能讓每個學生都有好的防疫概念，望透過舞台劇的演出來導正學生的態度與安全。

註明：1、△　　　只是說明用，不是講話的台詞。

2、（　）　是不用唸的。若內容有寫（台語），代表後面那句有底線的話要用台語。再者若是寫「鼓掌」「雙手抓頭髮」，代表表演者要有的動作。若是與觀眾互動時，代表觀眾回應的聲音。

3、O.S　　代表只有聲音，演員不用出場。

4、○○　　通常用自己的校名。

5、音效1、音效2、音效3……　代表這個地方需要播放第幾首音樂。但這牽涉到版權問題，有些有註明是用哪一首音樂，但還是要自己去找。

角色表

學生9人／以學生1、學生2、……稱之
武漢病毒4人／以病毒1、病毒2、……稱之
好菌4人／以好菌1、好菌2、……稱之

第一段　病毒宣導

△上學的音樂響起～（音效1）
△學生群都戴著口罩出場，學生1與學生2在舞台中央相遇。

學生1	同學們早。
其他同學	早。
學生1	今天大家都戴著口罩。
學生2	對啊～我媽媽說，現在武漢肺炎病毒大流行，我一定要戴著口罩才安全。
學生1	我媽媽也是這樣跟我說的。咦，你（學生3）的口罩怎麼露出鼻子，這樣有用嗎？
學生3	哎呀～蓋住鼻子，我呼吸很困難嘛。這樣比較方便！
學生4	老師有說過，這樣病毒會從你的鼻子呼吸的時候進入人體，這樣是很危險的。
學生3	不會這麼剛好吧？再說……再說……再說？……
其他同學	再說什麼？
學生3	再說？……啊！你們看～

△所有學生都轉頭看左側。

學生3	她比我更誇張，我至少還有戴口罩。她連口罩都沒有！

△學生5走出場。

學生5	大家早啊！
其他同學	你怎麼沒戴口罩？
學生5	我媽媽說，現在還沒到病毒爆發的高峰期，我只要勤洗手就可以了。
其他同學	勤洗手？
學生6	我媽媽也給我帶著一瓶乾洗手在身上，說要隨時擠一點出來搓手就可以消毒唷。
其他同學	這麼好用啊？
同學7	對了，你（同學8）不是說你叔叔從國外回來，他有接受隔離嗎？
學生8	有啊，在家自行隔離14天呢！他還送我禮物唷！
同學9	啊？他會不會是無症狀患者，然後你也被他傳染了。
學生8	吥吥吥，哪有這麼剛好的。
同學9	很難說唷，我還是離你遠一點比較好。

△全部同學遠離學生8。
△學生8突然打了一個噴嚏，其他學生驚嚇、尖叫、四處逃竄離開。
△學生8不好意思的離開。

第二段　武漢病毒群

△病毒音樂聲起～（音效2）
△一群病毒（world order）4人，身上有掛個牌子，上面寫個「壞」字出場。

所有病毒	耶～我們終於自由了。
病毒1	這個新的地方環境不錯唷。
病毒2	我餓、我餓……我要吃、吃、吃……

△病毒2抓住病毒1的手就咬。

病毒1	啊～我的手，好痛呀。快把他拔開！
其他病毒	是！

△其他病毒抓住病毒2拔開。

病毒1	喔，真痛！拿個口罩把他的嘴巴遮起來，免得亂咬人。

△其他病毒抓住病毒2戴上口罩。

病毒2	ㄨ！ㄨ！ㄨ！……
病毒3	報告老大，我們已經把老二的嘴巴封起來了，他不會再咬你了。
病毒1	嗯！很好。我們好不容易從武漢逃出來，大家趕快找找，看哪裡可以住下來。
病毒4	我們若在9天找不到新家，就會……
其他病毒	C翹翹。

△其他病毒東張西望，四處走動。

病毒4	報告老大，有人來了。
病毒1	嗯，大家躲起來。
其他病毒	是。

△所有的病毒躲起來張望。

第三段　有戴口罩的學生2

△學生2戴口罩過場。（音效3-1）

其他病毒　　老大，他有戴口罩。
病毒1　　　嗯，我有看到。

△病毒2拿掉口罩。

病毒2　　　我餓，我餓，我要吃、吃、吃……

△病毒2衝離場。

病毒1　　　老二，別過去啊，他有戴口罩～～～～～～～

△病毒2慘叫聲起～
△其他病毒跑回來看。
△病毒2再爬著哭回來。

病毒2　　　他戴口罩，他幹嘛戴口罩？害我咬不下去。嗚……
其他病毒　　你這次斷了幾顆牙？
病毒2　　　斷了2顆！嗚……
病毒1　　　你們看！這就是他不能當老大的原因，凡事太衝動。不
　　　　　　　像我這麼穩重、沉著。
其他病毒　　是，老大英明，老大萬歲。
病毒4　　　報告老大，又有人來了。

病毒1　　　嗯，大家再躲起來……
其他病毒　　是。

△所有的病毒躲起來張望。

...

第四段　勤洗手的學生3

...

△學生3沒戴口罩過場。（音效3-2）

病毒2、3、4　老大，他沒有戴口罩。
病毒1　　　嗯，我有看到。大家衝！
病毒2、3、4　是，老大。殺～～～～～～～～～～～～～

△所有的病毒跟著學生5離場。
△所有的病毒慘叫聲四起。
△側舞台潑水出來，所有病毒用爬的或滾的回來。

病毒2、3、4　他幹嘛要勤洗手啊，弄的我們一身濕。
病毒1　　　還好我腿短，跑的慢。不然就跟其他人一樣被沖進排水
　　　　　　　管去了。
病毒2、3、4　嗯，還是～老大英明，老大萬歲。
病毒3　　　可憐的是那些跑前面的都C翹翹了，現在怎麼辦？
病毒1　　　別急，別急，我們再等等看。
病毒4　　　報告老大，又有人來了。
病毒1　　　嗯，大家再躲起來！
其他病毒　　是。

△所有的病毒躲起來張望。

病毒2　　　我餓，我餓，我要吃、吃、吃……

△病毒2衝離場。

病毒1　　　他又來了，快抓住他，別讓他破壞我們的好事。
病毒3、4　　是。

△病毒病毒3、4把病毒2抬回來躲起來。

..

第五段　沒戴好口罩的學生4

..

△學生4戴著口罩，垂頭喪氣的走出來。（音效3-3）
△病毒1、2、3、4爬出來圍著學生4張牙舞爪。

學生4　　　每天戴著口罩很不舒服唷。

△學生4四處張望……
△所有病毒也跟著她四處張望。
△學生4拉下來用力的呼吸……
△所有病毒都學他用力呼吸，接著搗著嘴巴偷笑。

學生4　　　哇～空氣多新鮮，還好沒有被媽媽看到，不然就慘了。

△學生4戴好口罩再開心地離開。

病毒1、2、3、4　她死定了，嘿……就是她。追！

△所有病毒都跟著學生4離開。

第六段 遇到好菌

△病毒1、2、3、4（world order）身上有掛個牌子，上面寫個「壞」字
　出場。（音效4）

病毒1、2、3、4　耶～太開心了，我們找到新家了。
病毒1　　　　這下，我們又可以在這個人的身上……
病毒2、3、4　生出更多的武漢病毒兄弟。哈……
病毒2　　　　我餓，我餓，我要吃、吃、吃……

△病毒2衝離場。

病毒3　　　　報告老大，老二又發作、跑掉了。
病毒1　　　　別理他，反正這裡是我們的天下，只要他不再咬我就
　　　　　　　　好，隨他去吧。
病毒3　　　　是，老大。

△病毒2慘叫聲起。
△全部病毒都嚇一跳。
△病毒4跑去看，再回來報告。

病毒4　　　　報報報……報告。
病毒1　　　　到底是怎麼一回事？
病毒4　　　　老二被細菌巡邏隊抓到了，他……他……他們正押著他
　　　　　　　　走過來呢。
病毒1　　　　趕快，偽裝成好菌。
病毒3、4　　是。

△病毒4人把身上的牌子換成「好」字，所有病毒排一列踏步。

病毒1	踏步，走。一、二、三、四……看我們的隊伍。
病毒3、4	雄壯威武。
病毒1	聽我們的歌聲。
病毒3、4	響徹雲霄。

△一群好菌列隊出場，身體前也都掛個牌子，上面寫「好」字。

病毒1	領導好！
好菌1	領導？……我們這裡不叫領導，都叫長官好。
病毒1	喔，我講太快，說錯了。長官好！
好菌1	好好好。
病毒1	聽說最近有一群叫做「2019新冠狀病毒」，不知你們有聽過？
好菌1	你又說錯了。我們這裡都直接叫做武漢病毒。
病毒1	喔，我又講太快，又說錯了，是武漢病毒。聽說，聽說……喔！聽說這種病毒其實是一種益生菌，就像主人喝養樂多一樣有益健康。
好菌1	你又說錯了，這是生化武器級的病毒，不是細菌。
好菌2	萬一我們主人的身體被侵入就糟糕了。
好菌3	所以我們一直很認真在巡邏呢。
好菌4	你們看，我們剛才抓到一個壞份子。就是他！

△病毒1、3、4雙腳發抖。

病毒2	救命呀～救命呀～老……
病毒1	老什麼老！你想說的是「饒命」對不對？大家幫他再載好口罩，別讓他亂說話。

病毒3、4　　　是……

△病毒3、4給病毒2戴好口罩。
△好菌3、4押著病毒2。

好菌3　　　　說，你還有沒有同黨？
病毒1、3、4　沒有。
好菌4　　　　說，他們躲在哪裡？
病毒1、3、4　不是我們，我們不認識他。
好菌1　　　　我們是在問他，不是問你們。你們怎麼一直幫他回答？
病毒1　　　　喔，對不起，對不起。我……我我們太緊張了。
病毒3、4　　　對對對。
好菌1　　　　沒關係，現在大家心裡都嘛很緊張。
病毒1　　　　是是是。
好菌2　　　　現在我們要押他回總部，你們自己要小心一點。
病毒1　　　　OK, OK. No problem。
好菌3　　　　對了！忘記問你們口令……
病毒1、3、4　啊！口令。
好菌3　　　　「勤洗手」，請接下一句。
病毒1、3、4　下一句是是是……是……
好菌3　　　　難道你們不知道口令是什麼？

△病毒1、3、4靠在一起討論。（音效5）

病毒1、3、4　不對，不對。
好菌3　　　　問你們口令，哪裡不對了？
病毒1　　　　我們在這裡，你們過來問我們口令。當然不對！好比你
　　　　　　　們來我家，怎麼會是客人問主人，你來幹什麼？
全部好菌　　　好像有道理ㄋㄟ，那要怎麼做才對？

病毒1　　　你們後退，重新走過來。

△全部好菌退後重新走過來……

全部好菌　口令！勤～～～～～～～
病毒1、3、4　「勤洗手」，換你們回答下一句。
全部好菌　啊！你們怎麼可以搶先問呢？
病毒1　　　本來就應該是我們「主人」問你們「客人」才對。
全部好菌　好像有道理ㄋㄟ，好吧，下一句是「口罩不離口」。
病毒1、3、4　喔～～完整的口令就是「勤洗手，口罩不離口」。
全部好菌　怎麼？難道你們不知道下一句是「口罩不離口」。
病毒1　　　我們當然知道，我們只是故意裝不知道，要考驗你們，看你們記不記得而已。
好菌1　　　我們當然記得。不說了，我們還急著要押他回總部呢。
病毒1　　　對了！請問，主人會怎麼處置他？
好菌1　　　當然是餵他吃飽飽的唷。
病毒1、3、4　哇～真幸福。
好菌2　　　還幫他馬殺雞呢。
病毒1、3、4　哇～真舒服。
好菌3　　　然後～殺了他。
病毒1、3、4　哇！真痛苦。
病毒2　　　我不要死，我不要死。老大，救我。
全部好菌　什麼？你是他的老大。
病毒1　　　我不認識他，我不認識他，他也不是我們的老二。
全部好菌　什麼，他是你們的老二？
病毒1　　　不是，不是，我不是武漢病毒，他們（病毒3、4）2個才是武漢病毒。
病毒3、4　啊？……我不是病毒，我不是病毒。他（病毒1）才是武漢病毒。

全部好菌　　原來你們都是武漢病毒。

△病毒1大哭跪著爬到好菌1抱著好菌1的大腿。

病毒1　　　嗚……我不是，我不是。我是被他們逼的，其實我早就
　　　　　想要棄暗投明了，請你們相信我。
好菌1　　　有句話說，放下屠刀，立地成佛。我給你一個……

△病毒1拿刀刺了好菌1，好菌1雙手抱著肚子慘叫一聲。

好菌1　　　啊～～～～～
好菌2、3、4　啊！隊長死了。

△好菌1倒地死亡。

病毒1　　　你剛才是說～要給我一個機會是嗎？告訴你，你要給病
　　　　　毒一個機會，病毒卻不會給你任何機會。這叫？……
病毒2、3、4　一廂情願。哈……
好菌2、3、4　你剛才不是說要棄暗投明嗎，怎麼會殺了我們隊長？
病毒1　　　哈哈哈，病毒的話你們也相信？你們的隊長就是不夠聰
　　　　　明才會C翹翹了。現在只要你們放下手中的武器，我不
　　　　　會殺你們的。
好菌2、3、4　我們的隊長死了。好吧，你不會殺我們，我們願意放下
　　　　　武器。
病毒1　　　嗯，很好。大家繳了他們的武器。
病毒2、3、4　是，老大。

△病毒2、3、4繳了好菌2、3、4的武器，再用刀子刺了全部好菌1
　刀，好菌2、3、4雙手抱著肚子說。

好菌2、3、4　啊！你怎麼又騙人？
病毒1　　　我沒有騙你們啊！我真的沒殺你們，是他們殺的。
好菌2、3、4　我們又被騙了。

△好菌2、3、4倒地死亡。

病毒1　　　真好騙。
病毒2、3、4　耶～勝利。
病毒1　　　現在我們知道口令，我們可以騙過所有的好菌。
病毒2　　　我們就可以長驅直入到主人的肺部。
病毒3　　　然後吃掉所有的好菌。
病毒4　　　然後生出更多的武漢兄弟。
病毒1　　　沒錯！這下主人要～～
病毒2、3、4　C翹翹了。
病毒1　　　大家衝啊～
全部病毒　　殺～～～～

△全部病毒衝離場。
△全部好菌起來。

全部好菌　　我們死的好冤枉啊。武漢病毒這麼狡猾，如果我們的主
　　　　　　　人肯勤洗手、戴好口罩，大家就不會上天堂了。謝謝
　　　　　　　大家！

△全部好菌變成殭屍雙手前伸直，併腳跳離開。

～完～

第八章　舞台劇劇本

087

編號：002

劇名：瓦干達的詛咒（原著：賴佩筠、翁筱婷）

人數：17人

長度：25分鐘

說明：2020年1月23日武漢傳出新冠病毒而封城，之後該病毒傳播到
　　　世界各地，台灣也深受其害。防疫成為每個人生活中不可或缺
　　　的一部分，新生醫專幼保科的師長希望能利用機會教育方式讓
　　　學生有防疫概念。因此委由畢業班的2位同學賴佩筠、翁筱婷
　　　編劇後，最後再讓筆者根據原意以專業編劇的方式給予整排，
　　　讓全班在畢業展演出。

註明：1、△　　　只是說明用，不是講話的台詞。

　　　2、（　）　是不用唸的。若內容有寫（台語），代表後面那句
　　　　　　　　有底線的話要用台語。再者若是寫「鼓掌」「雙手
　　　　　　　　抓頭髮」，代表表演者要有的動作。若是與觀眾互
　　　　　　　　動時，代表觀眾回應的聲音。

　　　3、O.S　　代表只有聲音，演員不用出場。

　　　4、○○　　通常用自己的校名。

　　　5、音效1、音效2、音效3……　代表這個地方需要播放第幾首
　　　　　　　　音樂。但這牽涉到版權問題，有些有註明是用哪一
　　　　　　　　首音樂，但還是要自己去找。

人物表

村長／

巫師／

巴塔／勇士

杜立／勇士

小精靈／2人

村民／不限

無惡不做大魔王／

蝙蝠群／不限
鱷魚／
獨木橋／
別人／
其他人／
媽媽／
小朋友／

第一段　派對

△一群人大呼小叫的由又側出場聚集在一起。

全部村民　時間快到了。
村民1　　快快快，快迎接我們的村長出來。
其他村民　對對對，歡迎我們偉大的瓦干達族的族長，出
　　　　　場～～～～

△全部村民拍手退後。（音效1）
△村長出場。

村長　　　現在由我「瓦干達族的族長」宣佈今年的派對正式開始
　　　　　了。
其他村民　耶～～～
村長　　　請所有的村民邀請台下的小朋友跟著我們慶祝吧。
其他村民　是。

△其他村民跟台下的小朋友互動邀請站起來。
△律動帶動台下。（音效2）

△音樂到一半……。

O.S魔王　　　哈哈哈哈……
全部村民　　　啊！是「無惡不做大魔王」來了。

△所有的村民驚嚇的退到舞台右側。
△「無惡不做大魔王」的配樂聲起～（音效3）
△無惡不做大魔王帶領一群穿著蝙蝠裝的部下由左側出場。

魔王　　　　　沒錯！我就是「無惡不做大魔王」，我叫武漢。
蝙蝠群　　　　武漢加油，武漢加油。
蝙蝠1　　　　就是他們，就是他們，就是他們幹的好事。
魔王　　　　　嗯！
村長　　　　　大……大……大魔王。我們河水不犯井水，你來做什麼？
魔王　　　　　什麼河水不犯井水？我們原本住在森林裡，可是你們一直有人到森林裡來，捕捉我的部下。

△村長問村民。

村長　　　　　有嗎？……有嗎？我怎麼不知道有這種事。
村民2　　　　嗯……我沒有，我沒有。我只是吃一點點。
蝙蝠群　　　　啊？被吃掉了，我可憐的蝙蝠兄弟啊～嗚……
村民3　　　　不是我，不是我。我只負責加蒜頭、加香菜而已。
蝙蝠群　　　　啊？還被加蒜頭、加香菜，我可憐的蝙蝠兄弟啊～嗚……
村民4　　　　我……我……我沒吃，我沒吃。我只有喝蝙蝠湯而已。
蝙蝠群　　　　啊？還有蝙蝠湯，我可憐的蝙蝠兄弟啊～嗚……
村民5　　　　我根本就不想去抓他們，其實我是被逼的才吃。
其他村民　　　你（村民4）吃最多。

蝙蝠群	啊？你這個胖子吃最多，我可憐的蝙蝠兄弟啊～嗚……
魔王	你們別再說了，反正傷害我們的人，我一定要報仇。看我的魔法～～～～

△魔王揮動魔棒，病毒軍團在旁祟動對村民撒出一些麵粉，村民不斷扭動身體。（音效4）

魔王	這是你們必須承擔的下場。我們走！

△魔王與蝙蝠群離開。

全部村民	怎麼辦，怎麼辦，「無惡不做大魔王」不知對我們撒了什麼東西？
村民6	我怎麼感覺有點畏冷的。

△村民6全身抖撒後倒地。
△村民7咳嗽後，倒地。
△隨後陸陸續續又有人倒下。

村長	啊？你們怎麼都倒下了。
村民8	這到底是怎麼一回事啊？
未倒的村民	對呀，怎麼會這樣子？
村長	趕快請我們的法力無邊大巫師出來問問，也許他知道該怎麼辦？
未倒的村民	對對對，歡迎瓦干達族的「法力無邊大巫師」出場～～～

△法力無邊大巫師配樂起～（音效5）
△巫師出場。

巫師	你們都不用說了，剛才我在一旁都有看到。我只知道「無惡不做大魔王」是個病毒製造者。
未倒的村民	啊？病毒。那是什麼東西啊～
巫師	我也不是很清楚。不過？……
未倒的村民	不過什麼？
巫師	不過～你們若想救回這些村民，你們可以去問更有學問、更有智慧的人。
未倒的村民	更有學問、更有智慧的人？……這些人住在哪裡啊。
巫師	你們只要往西方一直走到有彩色石頭、獨木橋、黑森林、這三個地方都有比我更有智慧的人，他們一定知道辦法，可以幫助你們。
巫師	好！那我派我們族的勇士巴塔、杜立去求援，其他人留下來照顧生病的人。
巴塔、杜立	是，村長。
巫師	若你們在半路遇到困難，你可以唱歌，我會請我們的守護神，小精靈聽到歌聲就去幫忙你們。
巴塔	好。事不宜遲，我們立刻出發。
杜立	大家再見！
其他村民	巴塔、杜立再見。

△巴塔、杜立與所有人離開舞台。

第二段　彩色石頭

△快樂的音樂起～（音效6）
△巴塔、杜立手牽手開心的走出來。

| 巴塔、杜立 | 走、走、走走走，我們小手拉小手，走、走、走走走， |

　　　　　　一起去郊遊。

巴塔　　　　對了，杜立。我們已經走了一天了，怎麼都沒有看到人？

△一隻鱷魚從右側後方過場。
△巴塔、杜立轉頭過去，沒看到。

巴塔　　　　杜立，你有沒有覺得這裡好可怕，好像有人在躲在我們
　　　　　　周圍？
杜立　　　　我也這麼覺得，我還感覺好像是隻鱷魚。

△一隻鱷魚從左側後方過場。

巴塔　　　　是嗎？那太恐怖了。
杜立　　　　沒錯，而且還是一隻……很醜陋的鱷魚。

△一隻鱷魚從右側後方過場到一半，聽到有人罵他又停下來。

鱷魚　　　　是隻可愛的鱷魚才對。
巴塔、杜立　喔！是是是，是隻可愛的？……

△巴塔、杜立轉頭看到鱷魚走靠近。

巴塔、杜立　啊～救命啊～有鱷魚。
巴塔　　　　杜立，現在算不算是危險的時候？
杜立　　　　一定是。
巴塔　　　　那我們趕快唱歌找我們的守護神來救我們。
杜立　　　　好好好，但是我一緊張，我唱不出來。
巴塔　　　　你真沒用，讓我來。……嗯？……嗯？……我們剛才怎
　　　　　　麼唱的，我忘了。

鱷魚	喔～你們唱的是走、走、走走走，我們小手拉小手，走……
巴塔、杜立	對對對，就是這一首歌。
巴塔	不對呀，怎麼是你幫我們唱？
鱷魚	對唷，我要吃掉你們，幹嘛還幫你們唱歌。
巴塔、杜立	啊～不要吃掉我，不要吃掉我。
巴塔	我很瘦，全身都是排骨。不好吃！而且我不愛洗澡，全身都很臭。你吃了會生病！嗚……
鱷魚	你的衛生習慣怎麼這麼差？不然我吃他（杜立）好了。
杜立	我很好吃，我很香。可是我，嗚……
鱷魚	你怎樣啊？怎麼話講一半。
杜立	我還沒有完成村長的任務，找到彩色石頭，我真的不甘心啊！嗚……
鱷魚	彩色石頭？
巴塔、杜立	嗯！彩色石頭。
鱷魚	這個沼澤地區就叫做「彩色石頭沼澤區」啊。
巴塔、杜立	嗚……那更慘啊～聽說這裡有個有智慧的人，大概早就被你吃掉了。
杜立	我看還是你再幫我們唱歌找小精靈來好了。
鱷魚	好吧，走、走、走走走，我們小手拉小手，走……
杜立	一定是唱太小聲了，小精靈沒聽到。嗚……
O.S小精靈	誰說我沒聽到？……
巴塔、杜立	啊～小精靈來救我們了。耶～這下你（鱷魚）慘了。

△小精靈2人出現。（音效7）

精靈1、2	我們是小精靈。
精靈1	（溫柔的聲調）我叫林志玲。
精靈2	（兇巴巴聲調）我叫蔡依玲。

巴塔、杜立	小精靈好。
精靈1	（溫柔的聲調）恭喜二位找到～
精靈1	（兇巴巴聲調）第一個有智慧的人。
巴塔	但是～他現在應該在他（鱷魚）的肚子裡。
精靈1	（溫柔的聲調）怎麼會在他（鱷魚）的肚子呢？
精靈2	（兇巴巴聲調）應該是在腦筋上吧。
杜立	那就是說他已經被消化光光了？
精靈1、2	不跟你們說了，有智慧的人（鱷魚）好。
鱷魚	沒錯，我就是彩色石頭沼澤區，名字叫做「有智慧的人」。
巴塔、杜立	啊！怎麼會這樣？
巴塔	你（鱷魚）怎麼不早點說？害我們嚇得要死。
鱷魚	你們也沒問我啊。
精靈1	（溫柔的聲調）既然沒事。
精靈2	（兇巴巴聲調）那就不要一直morning call。
精靈1、2	如果你喜歡我們的服務，請記得幫我們按個「讚」唷，並且再按個「小鈴鐺」，這樣以後還可以接受到我們的活動訊息唷。

△小精靈1、2離開。（音效8）

鱷魚	小精靈的廣告時間終於講完了，現在輪到你們有什麼問題呢？
巴塔	我們瓦干達族被「無惡不做大魔王」施放了病毒。
杜立	（大哭）嗚～～～～～
巴塔	還有我們有很多人都生病了。
杜立	（大哭）嗚～～～～～
鱷魚	對不起，杜立。我們二個人在講話，你在一邊哭是沒禮貌的行為。

杜立　　　　是嗎？我只是想幫巴塔朔造講話的情境而已嘛。

△鱷魚拿出口罩幫杜立戴上。
△杜立用力哭，都沒有聲音，然後拉下口罩問。

杜立　　　　你給我戴上這是什麼東西啊，我的哭聲都出不來
鱷魚　　　　告訴你們唷。病毒是從人的嘴巴、鼻子，甚至是眼睛進
　　　　　　入，所以你們一定要像我給杜立戴口罩一樣，這樣病毒
　　　　　　就進不去你們的嘴巴，你們也不會生病了。
巴塔　　　　原來就是這麼簡單。

△鱷魚把口罩給了巴塔、杜立。
△杜立拉下口罩說。

杜立　　　　我們記住了，我們回去教導所有的人要戴口罩來保護自
　　　　　　己。
巴塔　　　　那我們走了，再見。
鱷魚　　　　再見。
巴塔、杜立　我們繼續往西方走。

△所有人離開。

第三段　獨木橋

△快樂的音樂起～（音效9）
△巴塔、杜立開心的走出場。

巴塔　　　　杜立，我們又走了好幾天了，怎麼一直沒有看到村長說

的「獨木橋」呢？

杜立　　　也許我們應該問問「別人」。

巴塔　　　我們一路走來，根本沒遇到「其他人」，怎麼問？

杜立　　　巴塔，你看。那邊有人走過來了，也許我們可以問他們。

巴塔　　　好。

△別人、其他人出場。

巴塔　　　你好，我叫巴塔，他是我的朋友杜立。

別人、其他人　你好。

別人　　　我叫做「別人」。

其他人　　我叫做「其他人」。

巴塔、杜立　啊！怎麼說人，人就到。

別人　　　你們有什麼問題需要幫忙嗎？

其他人　　我們趕著去找「獨木橋」呢。

巴塔、杜立　什麼，你們也在找獨木橋？

別人、其他人　是啊。

巴塔　　　這裡看不到河，怎麼會有獨木橋呢？

杜立　　　啊！我知道了，獨木橋不是一座橋。

別人、其他人　你答對了唷。

杜立　　　獨木橋是一個地名，對不對？

別人、其他人　錯！

杜立　　　啊？

巴塔　　　不是地名，也不是一座橋。那會是什麼呢？

O.S獨木橋　是誰在叫我啊？

△獨木橋出現。

別人　　　看到沒？獨木橋就是他的名字啦。

巴塔、杜立	唉！我們又猜錯了。
獨木橋	你們二個人來找我，有什麼事嗎？
巴塔	我們瓦干達族被「無惡不做大魔王」施放了病毒。我們的大巫師要我們來找你，因為你是一個有智慧的人，一定可以告訴我們如何打敗病毒。
杜立	請你告訴我們該怎麼辦？
獨木橋	很簡單呀，你們平常要勤洗手，就可以把病毒洗掉了。
巴塔、杜立	勤洗手？就這麼簡單啊。
獨木橋	聽起來簡單，但是要能很確實的做才有用。
巴塔	怎麼樣才是很確實的做呢？
獨木橋	洗手的要領是「濕、搓、沖、捧、擦」，其中搓手要20秒以上才可以。
別人	還要用我拿來要賣獨木橋的肥皂來搓手，光只有水是不夠的唷。
獨木橋	沒錯。
杜立	可是我們常出門，又不能把洗手台搬來搬去怎麼辦？
其他人	哈哈哈，這時候就可以使用我帶來要賣給獨木橋的「乾洗手」也可以唷。

△其他人拿出「乾洗手」。

巴塔、杜立	乾洗手？
其他人	沒錯，乾洗手的效果跟用肥皂洗手的效果一樣唷。
巴塔、杜立	我們記住了，我回到村裡一定要教大家勤洗手。

△「別人」把香皂給巴塔。

巴塔	還要使用肥皂唷。

△「其他人」把乾洗手給杜立。

杜立	也可以用乾洗手唷。
巴塔、杜立	謝謝你們的教導,我們有了這些防疫的知識,一定可以幫助我們的村民。大家再見!
獨木橋	再見。
別人、其他人	再見!
巴塔、杜立	我們繼續往西方走。

△所有人離開。

..

第四段　黑森林

..

△快樂的音樂起～(音效10)
△巴塔、杜立開心的走出場。

巴塔	杜立,我們又走了好幾天了,怎麼一直找不到村長說的「黑森林」呢?
杜立	我也覺得很奇怪。我們一路走來,彩色石頭不是真正的石頭,獨木橋也不是真正的橋。那最後一項黑森林也應該不是黑色的森林才對。那到底會是什麼呢?
巴塔	對呀!我真的想不出來。對了!也許現場的小朋友有知道,我們可以問問他們。
杜立	嗯!那我們去問問吧。

△與現場小朋友互動3-5分鐘。現場觀眾若有人答出「黑森林蛋糕」,
　台上就有人開始唱起生日快樂歌。若沒有人回答,巴塔與杜立就回
　到台前坐下嘆氣。

巴塔、杜立　　唉！

巴塔　　　　　怎麼辦呢？

杜立　　　　　我哪知道啊？

△現場生日快樂歌起～（音效11）

O.S媽媽　　　寶貝，今天是你的生日，我特地幫你做了一個你最愛吃
　　　　　　　的「黑森林蛋糕」。

O.S小朋友　　謝謝媽媽。

△巴塔、杜立驚嚇的站起來一起說。

巴塔、杜立　　黑、森、林、蛋糕？

杜立　　　　　快追！

△巴塔、杜立直接跑進舞台左側。

△一個媽媽帶著一個小朋友推著一部蛋糕車從右側出場。

媽媽　　　　　你現在可以許願囉。

小朋友　　　　好！

△小朋友許願，然後吹蠟燭。

O.S巴塔、杜立　　等一下！

△巴塔、杜立從右側衝出場。

巴塔、杜立　　我們也要吃黑森林蛋糕。

媽媽　　　　　啊！你們是誰啊。

小朋友	對啊，幹嘛要吃我的蛋糕？
巴塔	對不起，我們太緊張，說錯了。我們是想幫你慶生，不是吃蛋糕。
杜立	對對對，我們就是這個意思。不知是否歡迎？
媽媽	過生日當然是越多人，越熱烈。歡迎你們！你們是？
巴塔	我叫巴塔。
杜立	我叫杜立。
媽媽	不過～我們剛才已經唱完生日快樂歌，也許完願了。你們只能擔任吃蛋糕的工作。
杜立	吃蛋糕，我最有經驗了。
巴塔	杜立，你別說了。我迫不及待想吃呢。

△巴塔、杜立雙手想去抓蛋糕。

媽媽	停！

△巴塔、杜立雙手定格不動。

媽媽	你們的手那麼髒，一定有很多細菌。
巴塔、杜立	細菌？
巴塔	這位媽媽，你又看不見細菌，你怎麼知道我手上有細菌呢？
杜立	對啊，細菌無所不在，桌子、椅子、衣服、地板……通通都有？
媽媽	所以要環境消毒啊！這樣環境就安全了。
巴塔、杜立	環境消毒？
巴塔	那要怎麼把環境的病毒通通消除啊？
媽媽	很簡單啊，桌子、椅子可以用酒精擦拭，地上可以用漂白水或清潔劑拖地，這樣環境就沒有病毒了。

巴塔、杜立	唭～我們又學到了，台下的小朋友要幫我們記住唭。地上要怎麼消毒呢？……還有桌子椅子要怎麼消毒呢？
媽媽	你們都很聰明唭。
巴塔	謝謝這位媽媽教我們消毒的方法，現在我們知道戴口罩可以避免細菌從我們的嘴巴、鼻子進入身體生病。又知道要「勤洗手」，可以把病毒清洗乾淨。現在又知道可以用漂白水與酒精來清潔我們的環境衛生。我相信我們回到村莊一定可以戰勝病毒，讓大家都恢復健康。
杜立	嗯，那我們趕快回家吧。
巴塔、杜立	大家再見。

△開心的音樂想起～（音效12）

△巴塔、杜立離開。

~完~

編號：003

劇名：孝順──感化強盜的蔡順

人數：12人

長度：15分鐘

說明：本齣戲劇屬於教育部推動的「品格教育」體裁。聯網2007/11/08（記者姜穎／台北報導）政治大學所作的問卷調查顯示，不滿教育現況的人數高達八成。分析顯示，這和「品格教育」不受重視有關。有九成以上的民眾認為……

註明：1、△　　　只是說明用，不是講話的台詞。

　　　2、（　）　是不用唸的。若內容有寫<u>（台語）</u>，代表後面那句有底線的話要用台語。再者若是寫「鼓掌」「雙手抓頭髮」，代表表演者要有的動作。若是與觀眾互動時，代表觀眾回應的聲音。

　　　3、O.S　　代表只有聲音，演員不用出場。

　　　4、○○　　通常用自己的校名。

　　　5、音效1、音效2、音效3……　代表這個地方需要播放第幾首音樂。但這牽涉到版權問題，有些有註明是用哪一首音樂，但還是要自己去找。

人物表

蔡順／

爸爸／

媽媽／

阿媽／

阿媽的媽媽／

○○7姐弟／共7人。

第一場　幸福的家庭

△快樂音樂聲起～（音效1）
△蔡順跟著節拍繞一圈出場。

蔡順　　　大家好！我就是《24孝》裡面，感化強盜的蔡順。我的
　　　　　　專長是（敬禮），唉呀～你們一定猜錯了，不是當阿兵
　　　　　　哥，是（敬禮）聽爸爸媽媽的話。我的興趣是（扭屁股
　　　　　　採茶），哎呀～你們一定又猜錯了，不是跳舞，是採桑
　　　　　　葚。現在我要介紹我的家人出場（拍手）。

△康康舞音樂聲起～（音效2）
△蔡順的家人跳康康舞出場。

爸爸　　　大家好！我是蔡順的爸爸，我叫<u>（台語）菜頭粿</u>。

媽媽　　　我是蔡順的媽媽，我叫菜市場。

阿媽　　　我是蔡順的阿媽，我叫菜瓜布。

阿媽的媽媽　我是蔡順阿媽的媽媽，我叫青青菜菜。

5人　　　我們家很窮。

爸爸　　　連我們家的菲傭也很窮。

媽媽　　　還有我們家的司機「杯杯」也很窮。

阿媽　　　連我家的老鼠因為沒有東西吃，都離家出走了。

阿媽的媽媽　總之，我們家窮的只剩下「錢」。

5人　　　可是錢又不能拿來當飯吃。（吃錢）呸！錢好難吃唷。
　　　　　　所以我們肚子餓的時候，只能……哭。

△全部5人大哭。

爸爸	等一下！
4人	啊？
爸爸	蔡順啊！蔡順！父親節快到了，最近iPhone剛出新型的手機很漂亮。
蔡順	你喜歡嗎？
爸爸	喜歡，喜歡。
蔡順	沒問題！等我長大賺大錢，父親節我就把它買給你。
爸爸	耶～等蔡順長大賺大錢，我就有那個iPhone新型的手機了。那蔡順現在還沒長大，我們就繼續哭吧！

△全部5人雙手遮臉大哭。

媽媽	等一下！
4人	啊？
媽媽	蔡順啊！蔡順！母親節也快到了，你看！學校的大門很漂亮。
蔡順	你喜歡嗎？
媽媽	喜歡，喜歡。
蔡順	沒問題！等我長大賺大錢，母親節我就把它買給你。
媽媽	耶～等蔡順長大賺大錢，我就有學校的大門了。那蔡順現在還沒長大，我們就繼續哭吧！

△全部5人雙手遮臉大哭。

阿媽、阿媽的媽媽	等一下！
3人	啊？
阿媽	蔡順！蔡順！重陽節也快到了。
阿媽的媽媽	還有蝴蝶結快到了。
其他4人	啊？蝴蝶結！

阿媽的媽媽	喔，我們說錯了，是聖誕節快到了。你看！台下那位小朋友長的很可愛。
蔡順	你喜歡嗎？
阿媽、阿媽的媽媽	喜歡，喜歡。
蔡順	沒問題！等我長大賺大錢，我就？……哎呀～小朋友不能買回家啦。他的爸爸媽媽找不到他，會哭的很傷心的。
阿媽的媽媽	什麼，不能買喔？那我要換。
阿媽	我也要換。
媽媽	我也要換。
爸爸	我也要換。
蔡順	好呀！你們說～
爸爸	我要換「麥當當」。
媽媽	我們要換「肯基基」。
阿媽	我們要換「披薩薩」。
阿媽的媽媽	我們要換「星巴巴」。
蔡順	通通不行！
4人	啊？為什麼！
蔡順	根據「24孝」書上的記載，蔡順的家人只有桑葚可以吃。所以～我現在就去採桑葚回來給你們吃吧。

△4人昏倒。

蔡順	那我走了，你們好好休息吧！

△快樂音樂聲起～（音效3）

△蔡順離開。

△4人醒來邊爬離開邊喊：我們不要吃桑葚，我們要吃麥當當……

第二場　上山採桑葚

△快樂音樂聲起～
△蔡順提著2籃桶子快樂出場。

蔡順　　　3個小時過去了。我剛採完桑葚，正準備回家呢！說
　　　　　著……說著……我還是趕快回家吧。聽說呀～最近這裡
　　　　　出現很多的壞人。哎唷～好可怕唷，大家bye-bye！

△蔡順抬著二籃桑葚走不到三步。

O.S壞人1-7　（台語）稍等一下！

△蔡順嚇一跳尖叫，後退好幾步。
△壞人音樂聲起～（音效4）
△壞人1-7出現。

壞人1-7　　嘿嘿嘿……（台語）少年仔，你要去哪裡？
蔡順　　　　你……你們是誰？
壞人1-7　　什麼！我們是誰？哼！
壞人1　　　他竟然不認識我們？實在很看不起我們唷！
壞人2-7　　嘿啊～（擺出大猩猩生氣的動作）我生氣！我生氣！
壞人2　　　我看呀～以後我們出門的時候要拿一支牌子，上面寫著
　　　　　　「我們是壞人」。這樣大家就不會一直問我們是誰，很
　　　　　　煩ㄋㄟ。
壞人1、3-7　嘿啊～（擺出大猩猩生氣的動作）我生氣！我生氣！
壞人3　　　不然～我們這一次就再說一次吧！

壞人1、2、4-7　嘿啊～（擺出大猩猩生氣的動作）我生氣！我生氣！
　　　　　　我們是○○國小旁的──○○7姐弟。

壞人1　　　我是大姐。

壞人2-7　　耶～大姐加油！大姐加油！

壞人1　　　我們的職業就是……

壞人1-7　　嘿嘿嘿……強盜！

壞人1　　　有錢搶錢。

壞人2-7　　沒錢就……搶東西。

蔡順　　　　那～我沒錢又沒東西呢？

壞人1-7　　那～我們就……失業了。

△壞人1-7把刀丟掉，大哭！

壞人1　　　等一下！大家先別哭了，趕快把刀撿起來，我不相信他
　　　　　　身上什麼也沒有。

△壞人1-7把刀撿起來。

壞人2-7　　對唷，差一點就被騙了。他以為我們（用刀尖指自己的
　　　　　　臉頰）都那麼笨呀！唉呀！我的臉流血了。

壞人1　　　唉！你們果然是很笨，那你（老2）還不快去──給
　　　　　　我搜！

壞人2　　　是！那你（老3）還不快去──給我搜！

壞人3　　　是！那你（老4）還不快去──給我搜！

壞人4　　　是！那你（老5）還不快去──給我搜！

壞人5　　　是！那你（老6）還不快去──給我搜！

壞人6　　　是！那你（老7）還不快去──給我搜！

壞人7　　　是！那你還不快去給我……嗯！我後面怎沒有人了？你
　　　　　　（老6）自己去搜啦。

壞人6	是！你（老5）自己去搜啦！
壞人5	是！你（老4）自己去搜啦！
壞人4	是！你（老3）自己去搜啦！
壞人3	是！你（老2）自己去搜啦！
壞人2	是！你（老1）自己去搜啦！
壞人1	是！我自己去搜！

△壞人1走到一半覺得不對勁……

壞人1	不對呀！我是老大ㄋㄟ。怎麼會是我（用刀尖指自己的臉頰）去搜？唉呀！我的臉流血了。原來我也是笨蛋。老二，你幫我搥背。其他人還不快去──給我搜！
壞人3-7	是！

△壞人3-7又把刀往背後一丟就走過去。

壞人1	帶著刀啦，當強盜怎麼可以沒帶刀。
壞人3-7	喔，對唷！（回去把刀檢起來，去圍住蔡順）
蔡順	我請你們吃桑葚。

△壞人3-7嚇一跳。

蔡順	是有機無毒的喔。
壞人3-7	有機無毒？……還不錯。
蔡順	更重要的是吃了能養顏美容，讓你的皮膚粉嫩嫩，光滑又有光澤喔。
壞人3-7	啊！這麼好？我要！我要！
壞人3-7	（右手又把刀往背後一丟，各自拿了一顆桑葚）吃了這個桑葚一定會很健康。

△壞人3-7完雙手抱肚子說「哎呀～我的肚子」，然後雙手又抱屁股
　說「哎呀～我的屁股，（台語）漏屎囉」，壞人3-7跑到舞台後方
　蹲下、雙手托腮上廁所狀。
△壞人2去觀察後，回來向老大報告。

壞人2　　　報告！他只有2桶很難吃的桑葚，剛剛其他弟弟吃了之
　　　　　　後都（台語）漏屎，跑去WC了。
壞人1　　　什麼？真是太可惡了。那我們一定要為其他的弟弟（台
　　　　　　語）「青青菜菜」報個仇好了。
壞人2　　　是！

△壞人2走到蔡順旁用刀刺蔡順的屁股，押他回來。

壞人2　　　走！……走！……
蔡順　　　　救命呀！救命呀！
壞人1　　　你不用叫了，這個山裡是沒有人會來救你的。
壞人2　　　對呀！太可惡了，還拿這麼難吃的桑葚來。

△壞人3-7拉完肚子後有氣無力的爬回來。

壞人1　　　你看！你害我們的弟弟們都（台語）「漏屎」。
壞人3-7　　殺了他，替我們的屁股報仇。嗚……
蔡順　　　　我不是故意的啦，其實～另外一桶是甜的。

△壞人3-7跳起來。

壞人3-7　　什麼？我們好倒楣唷！怎麼剛好拿到酸的？
壞人1　　　我問你……你為什麼要把酸的跟甜的桑葚分開？
蔡順　　　　因為甜的桑葚的要給爸爸媽媽吃，酸的桑葚是我要自

己吃。

△壞人1-7嚇一跳，退後5步。

壞人2-7　　什麼？好一個孝順的孩子。
壞人2-7　　聽說○○國小裡面，有一個孝子叫做蔡什麼東東的？
壞人1　　　啊～我知道了，一定是叫蔡依林啦！

△壞人2-7昏倒再爬起來說～

壞人2-7　　啊？不是啦，你說錯了。
壞人1　　　喔，不然一定是叫蔡英文啦。

△壞人2-7差一點摔跤，再拿刀自裁。

壞人2-7　　啊？不是啦，你又說錯了。
壞人1　　　喔，不然你叫什麼名字呀？……
蔡順　　　　我還是給你暗示好了。就是24孝裡面那一個姓蔡的呀！
　　　　　　大家想想看……
壞人2-7　　喔～我們有讀過24孝。我們知道了，你一定是「蔡順」。
蔡順　　　　答對了，我就是蔡順。

△壞人2-7又把刀丟掉，再把蔡順拉離壞人1，到另外一邊。

壞人2-7　　蔡順，蔡順，聽說你很孝順爸爸媽媽。我們很佩服你
　　　　　　呢！我們以後可以跟隨你嗎？
壞人1　　　等一下！你們都要跟隨他，那我們以後還當不當強盜呀？
壞人2-7　　不當了，我們也要跟蔡順一樣，回家孝順父母。
壞人1　　　那我以後沒有部下怎麼辦？

壞人2-7	對唷？那該怎麼辦才好呢。（大家抓頭髮想）
壞人7	啊～有了！我可以給你一個建議。
壞人1	我剛剛就跟觀眾介紹過了嘛！我說呀～我們最小咖的，最聰明了。

△強盜1與觀眾互動。

壞人1	（指著觀眾）你們說，我剛剛有沒有這樣讚美他呀！你們說！你們說！有沒有？有沒有？（沒有）什麼沒有？一定是你們沒有專心看表演啦。難道我當壞人這麼久了，還會騙人嗎？（會）不理你們了，最小咖的，你說，你說……
壞人7	你可以去警察局自首呀。哼！
壞人1	你們聽聽！你們聽聽，我們最小咖的多聰明呀，隨便一想就想到一個好辦法了。他說呀～我可以去警察局自……自……自……什麼！我去自首？

△強盜1與觀眾互動。

| 壞人1 | （指著觀眾）唉呀！你們看看，你們看看。你們哪一個人，這麼沒有公德心？把這麼可怕的刀子放在我手上的，這不是我的啦。 |

△強盜1把刀丟掉，跑去拉蔡順回來。

壞人1	蔡順蔡順，我也跟你們一樣回家去孝順爸爸媽媽。好嗎？
蔡順	好呀，那我們一起回家吧！
壞人2-7	耶～

蔡順　　　　這個故事即將結束了，這個故事要告訴我們……

壞人1　　　等一下！

△壞人1敲昏蔡順。

壞人1　　　這句話這麼重要，應該讓我大姐來說才對。這個故事一
　　　　　　定是告訴我們：不可以隨便吃陌生人的食物，否則很容
　　　　　　易吃壞肚子（台語）「漏屎」。

△壞人2-7嚇一跳說。

壞人2-7　　啊！大姐，你說錯了啦。

壞人1　　　錯了？喔，那對不起啦。我以後「一定」不再插嘴了，
　　　　　　讓蔡順來說吧。

△蔡順醒來。

蔡順　　　　還是讓我來說吧！這個故事即將結束了，這個故事要告
　　　　　　訴我們……

壞人1　　　等一下！

△壞人1又敲昏蔡順。

壞人1　　　我又想到了，這句話這麼重要，應該還是讓我大姐來說
　　　　　　才對。這個故事一定是告訴我們：不可以做壞事，否則
　　　　　　警察「杯杯」會把你抓走。

△壞人2-7嚇一跳。

壞人2-7　　　啊！大姐，你又說錯了啦。

壞人1　　　　又錯了？喔，那對不起啦。我以後不是「一定」不再插嘴了，而是「絕對」不再插嘴了」，就讓蔡順來說吧。

△蔡順醒來。

蔡順　　　　還是讓我來說吧！這個故事即將結束了，這個故事要告訴我們……

壞人1　　　　等一下！

△蔡順敲昏壞人1。

蔡順　　　　你才等一下哩。終於換我來說！這個故事即將結束了，這個故事要告訴我們「要孝順爸爸媽媽」。

壞人2-7　　　耶～蔡順答對了！

△壞人1醒來。

壞人1　　　　什麼！這麼重要的話都講完了？好吧，那我們回家吧。

△蔡順又敲昏壞人1。

蔡順　　　　你那麼壞，還是繼續留在山上睡覺好了。其他人跟我回家吧！

壞人2-7　　　YA～

△「彩虹的微笑」音樂聲起～（音效5）
△蔡順與壞人2-7排隊離場。
△壞人1醒來。

壞人1　　　　怎麼人都走了？哎呀，山上只剩下我一個人。好可怕
　　　　　　　唷！等等我呀，我要當好孩子了。嗚……不要拋棄我，
　　　　　　　嗚……不要拋棄我～～～～

△蔡順與其他壞人全出場在一旁。

壞人2-7　　　大姐，我們在等你一起回家孝順爸爸媽媽呢？
壞人1　　　　真的嗎？

△壞人1跑到蔡順旁靠著菜順。

壞人1　　　　耶～我也可以當好人了，我也要回家孝順父母囉。這個
　　　　　　　故事啊～……

△全部人敲昏大姊。

全部人　　　　你還講！這個故事已經圓滿結束了。謝謝大家！

△全部人把大姊抬離開。

～完～

編號：004

劇名：感恩的故事——米的由來

人數：20人

長度：15分鐘

說明：本齣戲屬於教育部推動的「品格教育」體裁。聯網2007/11/08
（記者姜穎／台北報導）政治大學所作的問卷調查顯示，不滿
教育現況的人數高達八成。分析顯示，這和「品格教育」不受
重視有關。有九成以上的民眾認為……

註明：1、△　　只是說明用，不是講話的台詞。

　　　2、（　）　是不用唸的。若內容有寫（台語），代表後面那句
有底線的話要用台語。再者若是寫「鼓掌」「雙手
抓頭髮」，代表表演者要有的動作。若是與觀眾互
動時，代表觀眾回應的聲音。

　　　3、O.S　　代表只有聲音，演員不用出場。

　　　4、○○　　通常用自己的校名。

　　　5、音效1、音效2、音效3……　代表這個地方需要播放第幾首
音樂。但這牽涉到版權問題，有些有註明是用哪一
首音樂，但還是要自己去找。

人物表

恐龍妹／

李連姊／

老闆／

爸爸／

保鑣／4人

農夫／4人

舞群8人

第一段　報幕人

△古典音樂起，恐龍妹出場。（音效1）

恐龍妹　　大家好！我的祖先就是中國歷史中最最最有學問的人，孔子──的鄰居啦。不過～我也姓孔唷，我叫「恐龍妹」。

O.S李連姊　停！

△功夫熊貓音樂起～（音效2-1）
△4個保鑣出場站好，再向左邊敬禮。
△李連姊由左邊走出來。

李連姊　　換我來介紹我自己了，他們是我的保鑣。我的祖先也就是中國歷史中最最最有名功夫高手，李小龍──的鄰居啦。不過～我也姓李唷，我叫「李連姊」，姊姊的姊唷。

△功夫熊貓音樂起～（音效2-2）
△4個保鑣蹲馬步邊打拳邊喊「哈、哈、哈、哈」。
△李連姊跑到保鑣旁亂耍一通。

李連姊　　看我小鳥拳的厲害。

△李連姊擺出鶴拳姿勢不動。
△4個保鑣雙手按身體各部位邊慘叫……「啊～」「歐～」「哎呀～」「好厲害呀～」……接著就人仰馬翻躺在地上不動。

恐龍妹　　　停！中國功夫哪有什麼小鳥拳啊？你～這個姿勢應該叫
　　　　　　鶴拳吧！

△李連姊跑回恐龍妹旁。

李連姊　　　哎呀～鶴不就是小鳥嗎，都差不多啦。

恐龍妹　　　好好好，差不多就差不多。我們還是趕快來跟大家介紹
　　　　　　今天的主題吧。

李連姊　　　對對對！可是我李連姊平常不愛讀書，只會打架，記不
　　　　　　得。所以還是讓你來說，我來補充就好了。

恐龍妹　　　好吧！今天我們是要來跟大家介紹，吃飯的「米」是怎
　　　　　　樣來的。

李連姊　　　對！我知道米有分很多種，但是我～李連姊平常不愛讀
　　　　　　書，只會打架，記不得。所以還是讓我的保鏢來說明吧。

△4個保鏢圍在一起討論。（音效3-1）
△4個保鏢一一拿出樣品展示。

4個保鏢　　米有⋯⋯

保鏢1　　　米老鼠。

保鏢2　　　米格魯。

保鏢3　　　米其林。

保鏢4　　　還有米田共。（糞）

恐龍妹　　　什麼米田共呀！

△4個保鏢嚇得把展示牌丟掉。

恐龍妹　　　我們今天不是要來介紹這個的啦。我們是來講我們平常
　　　　　　吃飯的米是怎麼來的。

李連姊　　拜託！你以為我們現場的觀眾都是呆子呀！誰不知道我們吃的米是從……哎呀～我平常不愛讀書，記不得。不然還是讓我的保鑣來說明吧。

△4個保鑣圍在一起討論，然後拿出樣品展示。（音效3-2）

4個保鑣　　米～是從大同電鍋裡變出來的。
李連姊　　沒錯！沒錯！我每天吃三明治的時候就發現到了，米是從大同電鍋裡變出來的。
恐龍妹　　啊～氣死我了！

△恐龍妹拿出一支塑膠製的小鐵鎚敲昏李連姊。

恐龍妹　　什麼米是從大同電鍋裡變來的？我們孔家呀～幾千年來最痛恨這種沒學問又不愛讀書的人了。每次看電影，都看到他在跟別人打架，真是孺子不可教也。

△李連姊醒來。

李連姊　　奇怪了！我剛才怎麼會突然昏倒？
恐龍妹　　一定是你說錯話，老天爺在懲罰你。
李連姊　　老天爺？（生氣的對觀眾嗆聲）台下哪一位叫老天爺？……來呀～來呀～誰怕誰呀？讓你們看看我的厲害。（音效4）

△李連姊跑到保鑣旁擺個姿勢。

李連姊　　看我蟑螂拳的厲害。

△李連姊擺出螳螂拳姿勢不動。

△4個保鑣雙手按身體各部位邊慘叫……「啊～」「歐～」「哎
　呀～」「好厲害呀～」……接著就人仰馬翻躺在地上不動。

| 恐龍妹 | 停！中國功夫哪有什麼蟑螂拳啊？你～這個姿勢應該叫螳螂拳吧！ |

△李連姊跑回恐龍妹恐龍妹旁說話。

李連姊	哎呀～蟑螂跟螳螂只差一個字，一定是表兄弟，都差不多啦。
恐龍妹	唉！叫你讀書就不讀，連蟑螂跟螳螂都分不清。你啊～先不用跟誰單挑了，還是讓我們來看看農夫的故事。
李連姊	好吧！

△所有人離開。

第二段　農夫

△4個農夫與綁抗議字條出場。

農夫們	抗議、抗議、我們要抗議。抗議、抗議、我們要抗議。大家好！我們是農夫。
農夫1	我們要抗議，這種天氣太熱了，我們在田裡工作會中暑！
農夫們	嘿啊！我們要求在田裡要裝冷氣啦。
農夫2	還有～我們的皮膚都會被太陽曬黑。
農夫們	嘿啊！我們要抗議，天上的太陽太大顆了啦。
農夫3	還有～我們農夫都光著腳丫在種田。

農夫們	嘿啊！我們要求以後農夫都要穿高跟鞋種田啦。
農夫4	還有～為了讓每個人都有飯吃，我們農夫真的很辛苦。
農夫們	對啊～如果大家不吃飯，我們農夫就輕鬆了啦。

△農夫抗議離場。

| 農夫們 | 抗議、抗議、我們要抗議。抗議、抗議、我們要抗議。 |

第三段　感恩誰？

△2位報幕人與4個保鑣出場。

李連姊	哇！原來農夫這麼辛苦，我看呀～我們以後都不要吃飯好了。
恐龍妹	啊～不吃飯？……那要吃什麼！
李連姊	我們可以改吃披薩呀。
恐龍妹	那批薩從那裡來的呢？
李連姊	當然是從披薩店裡來的。大家只要打一通電話過去，UBER就送來了呀。這樣大家都不辛苦了。
恐龍妹	啊～氣死我了！

△恐龍妹拿一小鐵鏈敲昏李連姊。

| 恐龍妹 | 我們孔家呀～幾千年來最痛恨這種沒學問又不愛讀書的人了。每天……。 |

△李連姊醒來。

李連姊　　奇怪了！我剛才怎麼又會突然昏倒？

恐龍妹　　一定是你又說錯話，上帝在懲罰你。

李連姊　　上帝？……上帝是台下哪一位？……來呀～來呀～誰怕誰呀？

△4個保鑣蹲馬步邊打拳邊喊「哈」。

恐龍妹　　等等……等等……你先不用跟上帝，還是跟保鑣單挑了。我問你～披薩店的原料是從哪裡來的？

李連姊　　我只會打架，我哪知道呀？

恐龍妹　　告訴你～麵粉是小麥做的，小麥還是農夫從田裡辛苦種來的。還有呀披薩上面的蝦子、海鮮更是漁夫到海裡抓來的，更辛苦呢。

李連姊　　喔！原來我們平常吃的每一口飯都很不容易得來的。

恐龍妹　　當然囉！唐朝的詩人李紳的憫農詩，大家都耳熟能詳呢。

李連姊　　我知道，我也會背。一定是那一首什麼？……（對保鑣使眼色）……

△4個保鑣圍在一起討論。（音效5）
△4個保鑣做動作。

李連姊　　抬頭……就忘記月亮，然後……低頭吃便當的。

恐龍妹　　啊～氣死我了！

△恐龍妹拿一小鐵鎚敲昏李連姊。

恐龍妹　　什麼「抬頭忘記月亮，然後低頭吃便當的」？是：舉頭望明月，低頭思故鄉啦。但是這一首也不是憫農詩啊～

我們孔家呀～幾千年來最痛恨這種沒學問又不愛讀書的人了。每天……每天……每天……。

△李連姊醒來。

李連姊　奇怪了！我剛才怎麼又會突然昏倒？

恐龍妹　一定是你又說錯話，聖母瑪利亞在懲罰你。

李連姊　聖母瑪利亞？……聖母瑪利亞是台下哪一位？……來呀～來呀～誰怕誰呀？

恐龍妹　停停停，你先不用跟聖母瑪利亞單挑了。憫農詩，還是讓我來說吧。是～

△4個保鑣做動作。

恐龍妹　鋤禾日當午，汗滴禾下土，誰知盤中飧，粒粒皆辛苦。

李連姊　喔～這首詩要我們吃飯的時候要會飲水思源，感謝農夫的辛苦。

恐龍妹　你這一次終於說對了。

李連姊　大家早就知道了嘛，我是很聰明的。對了，那我們吃飯就只要感謝農夫就好了嗎？

恐龍妹　當然不是，這裡面除了農夫還有、運送的人、做農具的人、做農藥除蟲的人、商店老闆、服務的店員，多到數不清呢。還有最重要的人就是──小朋友的爸爸媽媽。

李連姊　小朋友的爸爸媽媽？……小朋友的爸爸媽媽到底是台下哪一位？……來呀～來呀～誰怕誰呀？

△恐龍妹拿一小鐵鏈……。

恐龍妹　啊～氣死……

李連姊	せ～你這個時候幹嘛拿鐵鎚出來，你想幹什麼？
恐龍妹	對……對……對呀！我……我……我為什麼拿鐵鎚出來？糟糕，我也忘了。
李連姊	哎呀～不要以為我笨，其實我很聰明的。我猜你這個時候拿鐵槌出來，應該是想幫學校修理門呀，窗的。
恐龍妹	對對對！原來我自己這麼偉大，我自己都不知道。你真的好聰明唷。（把鐵鎚丟掉）
李連姊	那你告訴我，為什麼小朋友的爸爸媽媽這麼重要呢？
恐龍妹	還是請大家看下去好了～

△所有人離開。

第四段　爸爸

△老闆音樂起～（音效6）
△老闆邊出場邊拋鈔票。

老闆	哈哈哈……我有得是錢啦。大家好！我就是公司的大老闆，我叫—（台語）好野人。我的興趣就是欺負員工。對了！公司裡今天輪到誰要給我罵呀？給我出來！

△悲情的音樂起～（音效7）
△爸爸躲躲藏藏的出場。

老闆	別躲了。我早就看到你了。給我過來！

△爸爸垂頭喪氣走過來。

老闆	抬頭。奇怪！公司怎麼只剩你一個人呢？
爸爸	因為其他人都被你罵跑了。只剩下我一個人都躲在廁所裡沒被你發現。
老闆	好吧！那我今天只好罵你。
爸爸	老闆。我今天很努力工作唷，你可不能亂罵人。
老闆	誰說我不能亂罵人，我告訴你，如果你不給我罵，我就把你炒尤魚。
爸爸	那我就要換工作了，希望別家的老闆是不會亂罵人的。
老闆	什麼，連你也要走？那我以後豈不是沒有人可以罵了。不行！不行！哎呀！我告訴你～現在工作不好找，你要是失業了，就沒有錢給買米，煮飯給小朋友吃。還有呀～你的孩子到學校也沒錢繳營養午餐費，他在學校會餓肚子的。
爸爸	好吧！為了我的孩子吃飯的時候，電鍋裡面有米，也有錢繳營養午餐費。我願意讓你罵，讓你欺負。
老闆	好！那你每天都要加班、加班、加班、加班、加班……到很晚很晚才能回家。
爸爸	那～有加班費嗎？
老闆	加你的頭啦，加班費。
爸爸	什麼！沒有加班費、沒有加班費、……

△「菜鳥探戈」音樂起～（音效8）

△爸爸雙手抱頭轉圈。

△舞群8人也都抱頭轉圈出來跳舞。

歌詞：老闆，我要加薪　（我也要，我也要）

　　　老闆，我要休假　（你也要，你也要）

　　　老闆說　我要跳樓　大家跳不跳？

　　　好狠喔～老闆你別跳！

全部人	老闆，求求你～給我們加班費。
老闆	啊！我是壞老闆ㄋㄟ，我死也不要給你們加班費。
全部人	老闆，你別走！

△爸爸與全部人追逐老闆而去。

第五段　反省

△李連姊、恐龍妹出場。

李連姊	嗚……原來爸爸媽媽賺錢好辛苦唷。
恐龍妹	所以囉！小朋友應該知道，平常家裡所有的東西，都是爸爸媽媽賺錢買的。
李連姊	還有我知道了，米也不是從大同電鍋裡變出來的。
恐龍妹	小朋友不可以浪費食物，更重要的是吃飯要懂得感恩。
李連姊	我們小朋友要努力讀書唷，就是給爸爸媽媽最好的感謝，這樣爸爸媽媽的努力才沒有浪費。還有最重要的一點就是：小朋友現在不好好讀書，長大之後就會跟我一樣，只會跟別人打架，（台語）阿達麻秀逗！！！！！

△2人　謝謝大家！

～完～

編號：005

劇名：烤肉歷險記

人數：5人

長度：15分鐘

說明：每年暑假總有很多颱風過境，也常有人依然不聽勸阻去爬山、去海邊等危險地方。每當出了意外，總是浪費社會的成本去協助他們。希望透過這個表演讓學生了解愛惜自己的生命。

註明：1、△　　只是說明用，不是講話的台詞。

　　　2、（　）是不用唸的。若內容有寫（台語），代表後面那句有底線的話要用台語。再者若是寫「鼓掌」「雙手抓頭髮」，代表表演者要有的動作。若是與觀眾互動時，代表觀眾回應的聲音。

　　　3、O.S　代表只有聲音，演員不用出場。

　　　4、○○　通常用自己的校名。

　　　5、音效1、音效2、音效3……　代表這個地方需要播放第幾首音樂。但這牽涉到版權問題，有些有註明是用哪一首音樂，但還是要自己去找。

人物表

爸爸／

媽媽／

小朋友／

記者&警察&氣象主播／同一人

第一場　放假一天

△氣象主播在電視機裡播報天氣。（音效1）

氣象主播　　各位電視機前的觀眾，大家好！現在颱風正逐漸接近台
　　　　　　灣，請大家做好防颱準備。颱風目前在台灣的東方50公
　　　　　　里處，很快的就會登陸台灣……（聲音漸小）。

△氣象主播生氣站起來。

氣象主播　　哼！無聊。沒有人看電視，幹嘛開著電視機。真是浪費
　　　　　　電，也浪費錢，一點環保的概念也沒有。我不要幫這種
　　　　　　人播報氣象了，我要改行！……改……改……啊！我改
　　　　　　行去當警察好了。

△氣象主播生氣離開，半途又折回來搬電視。

氣象主播　　我電視也要搬走，不給他們看。哼！

△氣象主播生氣離開
△快樂的音樂聲起～（音效2-1）
△小朋友出現。

小朋友　　　爸爸、媽媽，我回來囉。
O.S媽媽　　喔。

△媽媽從房間走出來。

小朋友	媽媽，學校說今天是颱風天，不上課耶。
媽媽	我知道，你趕快回房間準備行李。
小朋友	幹嘛？颱風天，我們要去哪裡？喔，我知道了。我們要去外婆家避難，對不對？
O.S爸爸	避什麼難呀，傻孩子。

△爸爸從房間走出來。

小朋友	爸爸，不是要去避難唷。那我們要去哪裡？
爸爸	傻孩子，這你就不懂了。難得放假，當然要趁這個機會出去玩囉。
小朋友	不會吧？可是電視的氣象報告說？……。
媽媽	哎呀～傻孩子，電視都麻講的很誇張。上回說颱風會來，結果轉到菲律賓去了。我們已經被騙一次了！
爸爸	對呀，這次我們絕對不再上當。
小朋友	可是，學校老師也說……
媽媽	唉！傻孩子。學校老師一定跟我們一樣想放假的。
小朋友	那～萬一發生危險怎麼辦？
媽媽	你放心。我們只是去爬爬小山，順便烤烤肉而已，會有什麼危險？笑死人了。
小朋友	去爬山烤肉？
爸爸	老婆，你看看，你看看，我家的傻孩子一直在擔心呢。
小朋友	我就是擔心嘛，萬一發生危險怎麼辦？
媽媽	哈……這你不用擔心。你老爸的腦袋比電腦聰明。他早就想到一個好方法了。
爸爸	哈……沒錯！我有「秘、密」武器。
媽媽	我也有秘、密、武、器唷，一定是萬無一失的。
小朋友	我、我、我，我覺得不大妥當。我可不可以不要去呀，萬一颱風真的來，那我豈不是小命不保嗎？……

| 爸爸、媽媽 | 哈⋯⋯果然是傻孩子。我們問你，我們都出去玩了，只剩下你一個人，你敢一個人在家嗎？ |

爸爸、媽媽 哈⋯⋯果然是傻孩子。我們問你，我們都出去玩了，只
剩下你一個人，你敢一個人在家嗎？

小朋友 不敢。

爸爸、媽媽 所以，你說呢？

小朋友 算了。既然你們都這麼有保握，又有祕密武器。我相信
我們一定會很平安的。

爸爸、媽媽 沒錯，傻孩子。

全部人 我們出發——去爬山烤肉。

△快樂的聲音又起，再漸弱。（音效2-2）

第二場 荒郊野外的山上

△狂風的聲音起～（音效3）
△一群大人出場烤肉，傻孩子在一旁東張西望的擔心。

小朋友 媽媽，你過來一下。

△媽媽走到傻孩子旁。

小朋友 媽媽，我們會不會遇到颱風？

媽媽 呸呸呸，傻孩子。你不要在那裡烏鴉嘴。我們不會那麼
倒楣的。

△媽媽生氣回到烤肉架旁。

小朋友 爸爸，你過來一下。

△爸爸走到傻孩子旁。

小朋友　　爸爸，我們幹嘛選颱風天出來爬山啊？
爸爸　　　傻孩子，平常這裡人吵嘴雜的。不像今天都沒有人。真
　　　　　安靜，真好！

△爸爸回到烤肉架旁。
△爸爸、媽媽把垃圾亂丟。

小朋友　　等一下！你們怎麼亂丟垃圾呢？

△媽媽走到傻孩子旁。

媽媽　　　當然要把垃圾丟在這裡，因為現在又沒有人看到。還
　　　　　有啊～這樣重量會越來越輕，我們走起來才也才會更
　　　　　輕鬆。
小朋友　　可是學校老師有教：不可以亂丟垃圾。
爸爸　　　還好我跟你媽媽都沒去你們學校上學，所以沒聽到老師
　　　　　教的。嘿……
媽媽　　　這樣吧，既然你這麼有正義感，不然你自己把垃圾都帶
　　　　　回家。
小朋友　　我年齡小又沒有力氣，哪有可能？
媽媽　　　那你還說。哼！

△爸爸走到傻孩子旁安慰。

爸爸　　　傻孩子，你上次回來不是說起～學校老師教過你們「分
　　　　　享」的道理嗎。
小朋友　　對啊！老師有教過啊。

爸爸	你從「分享」去想就知道，其實你媽媽把垃圾丟在這裡就是「分享」。
小朋友	丟垃圾是「分享」，怎麼說？
爸爸	你想想看～我們把吃剩下食物丟在這裡，可以給山裡的動物吃。這些野生動物多可憐，平常也不可能吃到麵包，還有牠們也不會煮熟食物。現在這些食物就可以分享給牠們吃。你說你媽媽這種行為多麼偉大，多麼感人啊。連我自己都被自己的老婆感動了。（放聲大哭）嗚……
媽媽	對呀！就算動物不吃，將來這些廚餘、雞骨頭啦，也都會變成森林植物的養份，可以幫助小樹長高、長壯。這也是很好的分享唷！
爸爸	說的好！像我剛才把空瓶子、空罐子丟到小溪裡，小溪會帶著它們游呀游、游呀游，最後都流到大海，這樣也沒有汙染到森林啊。
媽媽	對對對，還有啊～你看，今天的風這麼大，我把垃圾袋一放手就被風吹走了，說我亂丟垃圾，哪有垃圾啊？
小朋友	喔，媽媽。你說到風這麼大，我好害怕。我可不可以背頌課文呀？
媽媽	隨你啦。只要你不再問東問西就好了。

△2個大人都回到烤肉架旁烤肉。

小朋友	嗯，我背了。天這麼黑，風這麼大？爸爸捕魚去，怎麼還不回家？……
爸爸、媽媽	閉嘴。

△媽媽走到傻孩子旁。

媽媽　　　傻孩子，你可不可背別課呀。

小朋友　　別課……別課，我都忘了。這個時候，我只記得這一課。

媽媽　　　不然～你就背在心裡，不要讓我們聽到就好。

△爸爸不斷點頭。

小朋友　　喔，好。

△傻孩子在一旁唸唸有詞，唸完後又走到烤肉架旁問爸爸。

小朋友　　爸爸！

爸爸　　　（溫柔的）傻孩子，沒重要的事，（變生氣）不准再問東問西了。

△傻孩子又走到媽媽旁問。

小朋友　　媽媽！我……

媽媽　　　你！什麼都不准問，不准說。

△傻孩子又走到爸爸旁問。

小朋友　　爸爸。

爸爸　　　你有一張烏鴉嘴，別問我，我不聽。

△傻孩子又走到媽媽旁問。

小朋友　　媽媽？

媽媽　　　唉！……算了。我跟你爸爸不一樣，我的心腸最軟，你問吧！

| 小朋友 | 我好像聽到很奇怪的聲音。 |

小朋友　　我好像聽到很奇怪的聲音。
媽媽　　　傻孩子，哪有什麼聲音？
爸爸　　　你又再來亂了。這裡沒有恐龍，也沒有老虎，更沒有……

△火山爆發聲起～（音效4）

爸爸　　　慘了啦，好像是山洪暴發的聲音。
媽媽、小朋友　什麼，山洪暴發？啊～～～～～～～～～怎麼辦？怎
　　　　　麼辦？……
小朋友　　傻孩子。喔，不，是爸爸。快把你的祕密武器拿出來。
爸爸　　　對唷，差一點忘了，還好你提醒我。給你們，每人一份。
媽媽、小朋友　這是什麼？
爸爸　　　我出發前，去媽祖廟求來的平安符呀！保證我們平安。
媽媽、小朋友　啊～～～～～～～～～救命呀。
小朋友　　沒關係！沒關係。媽媽，你帶了什麼祕密武器？
媽媽　　　對唷，我趕快拿給你們。
爸爸、小朋友　這是什麼？
媽媽　　　這是我出發前，幫大家買的平安保險。保證我們平安。
爸爸、小朋友　啊～～～～～～～～～（台語）救人唷。

△手機聲響起～（音效5）
△全部停止尖叫，爸爸拿出手機。

爸爸　　　不好意思，是我的電話。（溫柔的聲調）喂，請問你找
　　　　　哪位？（忿怒的聲調）你打錯了啦，你真是莫名其妙。
　　　　　在這種時候打來？沒聽到我們正忙著喊救命嗎？
小朋友　　停！爸爸，你有帶手機來爬山？
爸爸　　　傻孩子。我當然有帶手機囉。
媽媽　　　現代人哪有身上不帶手機的？我也有帶啊。

小朋友	我確定了，我不是傻孩子。我們這家人裡面好像我最聰明。
爸爸、媽媽	為什麼？
小朋友	我想，我們這個時候，應該打電話報警，請救難大隊來救我們呀。
爸爸、媽媽	對唷，你果然不是傻孩子。
爸爸	你媽媽一定嚇傻了，她怎麼會都沒想到這個方法呢？
媽媽	你才嚇傻了哩。
小朋友	別吵了。我們趕快打電話吧。
爸爸	對對對，電話在哪裡？在哪裡？在哪裡？
媽媽、小朋友	在你手上啦。
爸爸	對喔，我來撥電話。

△爸爸撥打手機。
△電話聲響起～（音效6）
△警察拿著電話走出來站在一邊講。

警察	喂。
爸爸	喂！傻孩子嗎？
警察	你是誰啊？我要控告你污辱公署，還罵警察是傻孩子。
爸爸	喔，不。說太快，說錯了。是警察局嗎，我是來報案的。
警察	好吧！你說。
爸爸	我們一家人在爬山烤肉，遇到山洪暴發，請你們快來救我們。嗚……
警察	我要控告你第二條罪，你在亂報警。哪有人颱風天會去爬山烤肉的？
爸爸	有啦，就是我們一家人。嗚……
警察	那你們紅了，這裡正好有很多媒體記者在這裡採訪颱風新聞。

爸爸	不會吧！那些記者是吃飽太閒，沒事做事嗎？
警察	等一下！咦？那些記者全跑光了。奇怪！他們趕著要去哪裡？……
爸爸	你先別管它們要去哪裡？告訴我，你們多久會到這裡來救我們？
警察	我們會盡快派救難大隊過去救你們。
爸爸	好好好！謝謝，謝謝。
警察	怎麼盡是遇到這種莫名奇妙的人，颱風天還去爬山？我真的又要抓狂了。我決定不當警察了，我要改行。我要當？……當？……啊～我要去當狗仔隊。說走就走！

△警察離開。

媽媽、小朋友	怎麼樣，警察怎麼說？
爸爸	他說盡快！
媽媽	盡快是要多久啊！說不定來不及，我們都……C翹翹囉。
爸爸	呸呸呸，不要換你在那裡烏鴉嘴。我們不會那麼倒楣的。
小朋友	我不想再烤肉了，那我們要做什麼呢？
媽媽	我也不知道呀？
爸爸	對了！傻孩子，你們學校老師是怎麼教的啊？
媽媽	對啊～你快想想，學校老師一定有教，遇到這種情形該怎麼辦？
小朋友	學校老師沒教到這種情形，不過我知道！
爸爸、媽媽	知道，還不快說？
小朋友	我們可以……哭！

△3人大哭。
△直升機的音效聲起～（音效7）

爸爸　　　等一下！先別哭。我好像聽到直升機的聲音，我們一定
　　　　　是要獲救了。

媽媽、小朋友　耶～我們今天真是太幸運了。

爸爸　　　你們看！直升機看到我們了。

△3人對右側揮手。

3人　　　　救難大隊！我們在這哩，我們在這裡。……

△狗仔隊衝出來。

狗仔隊　　請問是你們報的警嗎？

3人　　　　是的，就是我們。就是我們！

狗仔隊　　請問你們為什麼要選擇在颱風天來爬山，還烤肉？

小朋友　　你們怎麼不快帶我們走，光問我們問題。啊？你們是狗
　　　　　仔隊！不是救難大隊。

狗仔隊　　嘿……沒錯！我們就是「喜歡把圓的說扁的，人見人討
　　　　　厭的狗仔隊」。

媽媽　　　如果我告訴你們。我們其實是颱風天怕山上的小動物肚
　　　　　子餓，所以來餵小動物，你相信嗎？

狗仔隊　　不相信。哎呀～這裡的小溪被倒了很多廚餘，是誰這麼
　　　　　沒有公德心啊～我強烈懷疑是……嘿……你們倒的。

媽媽　　　如果……我告訴你。我們是颱風天怕小溪裡的小魚沒東
　　　　　西吃，才把廚餘倒給牠們吃。你相信嗎？

狗仔隊　　不相信。小朋友，你讀哪間學校？

小朋友　　問這幹嘛！

狗仔隊　　因為～你馬上就要上電視了，全國的觀眾都會想知道你
　　　　　是讀哪個學校的。

媽媽　　　你別問了啦，我們是不會告訴你，她讀○○國小的啦。

	我們現在需要的是救難大隊，不是狗仔隊。嗚⋯⋯
爸爸	你的直昇機可以載我們一起離開這裡嗎？
狗仔隊	對不起，我急著回去發佈這條新聞，不能載你們。祝你們⋯⋯九死一生。
3人	什麼，九死一生？
狗仔隊	對不起，我說太快了。應該是⋯⋯祝你們⋯⋯有去無回。
3人	什麼，有去無回？
狗仔隊	對不起，我們狗仔隊不習慣講好聽的假話。不聊了，Bye-bye！

△狗仔隊跑離開。

3人	什麼啊？我們這下慘了。
爸爸	我以後再也不敢颱風天跑出來玩了。
媽媽	我以後再也不敢亂丟垃圾了。
3人	謝謝大家！

～完～

編號：006

劇名：消費索發票

人數：15人

長度：10分鐘

說明：因為店家有開發票，政府才有經驗來建設。因為有建設，國家才能發展。所以消費索取發票是每個國民都應該遵守的行為。各地的稅捐處常有舉辦活動來宣導消費索取發票活動，除了幫國家爭取財源之外，也可以對獎。所以算是利人又利己的事。

註明：1、△　　只是說明用，不是講話的台詞。

　　　2、（　　）　是不用唸的。若內容有寫<u>（台語）</u>，代表後面那句有底線的話要用台語。再者若是寫「鼓掌」「雙手抓頭髮」，代表表演者要有的動作。若是與觀眾互動時，代表觀眾回應的聲音。

　　　3、O.S　　代表只有聲音，演員不用出場。

　　　4、○○　　通常用自己的校名。

　　　5、音效1、音效2、音效3……　代表這個地方需要播放第幾首音樂。但這牽涉到版權問題，有些有註明是用哪一首音樂，但還是要自己去找。

人物表

老闆／

廚師／8人

時間老人／

客人群／5人

道具

蒸籠4個、大發票一張、鑼、時鐘、洋蔥4個、計算機、假錢15張

第一段　餐廳員工

△「叉燒包」音樂聲起～（音效1）

△一群廚師拿著廚具出場跳舞。

預備姿：搓步出場到定位。

歌詞：叉燒包　誰愛吃剛出籠的叉燒包　誰愛吃剛出籠的叉燒包

　　　雙手腳打開不動　向左上下扭屁股　換邊扭

　　　還有那　蓮蓉包呀　豬油包呀　魚翅包呀　豆沙包呀

　　　應有盡有……

　　　雙手捧蒸籠　前走左擺姿勢（共四步）

廚師群	大家好！我們就是這一家餐廳的快樂廚師。
廚師1	我是大廚，我的工作是買洋蔥。
廚師2	我是二廚，我的工作是洗洋蔥。
廚師3	我是三廚，我的工作是剝洋蔥。
廚師1	我是四廚，我的工作是切洋蔥。
廚師5	我是五廚，我的工作是煮洋蔥。
廚師6	我是六廚，我的工作是端洋蔥。
廚師7	我是七廚，我的工作是掃洋蔥。
廚師8	我是八廚，我的工作是……哭。嗚……
其他廚師	啊！你哭什麼？
廚師8	因為洋蔥的味道，讓我眼淚一直流嘛！
其他廚師	喔～
廚師1	好啦我們都準備好要開始上班了，開始檢查工作。食物準備怎麼樣了？
廚師2	食物ok了。

廚師1　　　嗯，很好。桌椅呢？

廚師3　　　桌椅擦乾淨了。

廚師1　　　嗯，很好。發票怎麼樣了？

廚師4　　　櫃台的發票準備好了。

廚師1　　　嗯，很好。那～我們趕快迎接老闆出來。

其他廚師　是！

△廚師群排好隊，大聲喊。

廚師群　　　歡迎老闆出場。

△老闆的音樂出場～（音效2）
△老闆威嚴的走出場。

老闆　　　我就是這一家餐廳的老闆。我叫（台）好野人。剛才我聽到你們在說發票。這個發票嘛，能不開，就不開。開了發票，我就要多繳稅。知不知道！

廚師群　　　啊？

廚師5　　　老闆，你這是黑心企業ㄋㄟ。逃稅是犯法的唷。

廚師6　　　老闆，你這是黑心企業ㄋㄟ。被查到會被（台）罰到脫褲子唷。

廚師7　　　老闆，你這是黑心企業ㄋㄟ。這會影響我們餐廳的聲譽唷。

廚師8　　　老闆，你這是黑心企業ㄋㄟ。我……我……

其他人　　　你怎樣啦？

廚師8　　　我要去檢舉老闆，你逃稅。

△老闆摔倒再爬起來。

老闆　　　　好好好。這麼嚴重啊！嘻……我剛才是開玩笑的啦，我們一定要開發票。因為……因為……因為……

△統一發票發票歌起～（音效3）
△全部廚師與老闆排隊形唱歌跳舞。
預備姿：原地踏步
歌詞：發票好又棒　愛國又中獎　老闆若不開　老闆臉無光
動作：*右手上攤　左手上攤　雙手揮舞　雙手食指前指*
　　　雙手在前交叉　雙手羞羞臉

　　　顧客不索取　稅收會漏光
　　　右手食指前指　手心向上招手　右手OK　雙手左拋

　　　人人要發票　國家一定強
　　　前走雙重由上而下　雙手握拳上舉

　　　統一發票人人愛　愛國就要大家來
　　　右手右伸　左手左伸　雙手左右拍手　敬禮
　　　雙手手心向上前招手

　　　你我一起要發票　愛國愛家又愛鄉
　　　右手前伸　左手前伸　右手收回握拳　左手收回握拳
　　　右手揮舞　左手揮舞

老闆：開始上班。
全部廚師　　是。

△全部人離開。

第二段　討價還價的客人

O.S客人群　　（台）好呀！好呀！真好呀！哈……

△一群客人邊剔牙邊摸肚皮走出場。

客人1　　　今天吃的真好啊！

其他客人　　是呀，哈……

客人1　　　伙伴。結帳！

老闆　　　　總共是2000元。

全部客人　　啊！……兩……兩兩……兩千元？好貴唷！

客人2　　　服務生！……喔，不不不，你一定是老闆。你看看我們
　　　　　　這幾個人都吃的很少瘦巴巴的，可不可以算便宜一點啊？

老闆　　　　好吧！打8折，1600元。

全部客人　　啊？還是好貴唷！

客人3　　　服務生！……喔，不不不，是「大」老闆。你看看他們
　　　　　　吃了你的食物都？……

其他客人　　哎呀～我的肚子很痛唷。

客人3　　　對對對，都肚子痛，可不可以再便宜一點。

老闆　　　　好吧！7.5折，1500元。

全部客人　　啊？還是好貴唷！

客人4　　　服務生！……喔，不不不，是「有錢的」老闆。你……

老闆　　　　停！你們就是叫我郭台銘，我也不能再便宜了啦，這是
　　　　　　1500元的發票。

全部客人　　發票？

△全部客人圍在一起，嘰嘰喳喳討論聲起～（音效4）

客人5　　　不然～發票，我們不要。可不可以把開發票的5%稅金

再扣下來還給我們？

| 老闆 | 嘻……當然是……不行。 |

全部客人　　為什麼？

老闆　　　　為什麼！請看……

△全部廚師出來排隊。
△統一發票發票歌起～（音效5）
△全部廚師與老闆排隊形唱歌跳舞。

預備姿：原地踏步

歌詞：發票好又棒　愛國又中獎　老闆若不開　老闆臉無光
動作：右手上攤　左手上攤　雙手揮舞　雙手食指前指
　　　雙手在前交叉　雙手羞羞臉

　　　顧客不索取　稅收會漏光
　　　右手食指前指　手心向上招手　右手OK　雙手左拋

　　　人人要發票　國家一定強
　　　前走雙重由上而下　雙手握拳上舉

　　　統一發票人人愛　愛國就要大家來
　　　右手右伸　左手左伸　雙手左右拍手　敬禮
　　　雙手手心向上前招手

　　　你我一起要發票　愛國愛家又愛鄉
　　　右手前伸　左手前伸　右手收回握拳　左手收回握拳
　　　右手揮舞　左手揮舞

老闆　　　　聽到沒有？大家都不繳稅，政府就沒有錢建設嘛。

全部客人　　哼！我們生氣，我們生氣。以後再也不來你們這一家餐

　　　　廳了。

△全部人一一掏錢交給老闆生氣離開。

全部廚師　　謝謝光臨。

△客人1離開後又回來搶走老闆手中的發票。

客人1　　　我們的發票。哼！

△客人1離開。
△老闆與廚師離開。

··

第三段　　發票兌獎日

··

△時鐘走動的聲音起～（音效6-1）
△一個老人扛著一個大時鐘出場。

時間老人　　大家好！我就是時間老人。當我從那一頭走到那一頭的
　　　　　　時候，人家說：歲月如梭，時間已經「咻～～～一聲」
　　　　　　經過2個月了。也是統一發票的兌獎日。請繼續看下去
　　　　　　吧～～～～～

△時間老人離開。（音效6-2）
△老闆與廚師們進場。

廚師群　　　大家好！還記得我們嗎？
廚師1　　　我是大廚，我的工作是買洋蔥。

廚師2	我是二廚，我的工作是洗洋蔥。
廚師3	我是三廚，我的工作是剝洋蔥。
廚師1	我是四廚，我的工作是切洋蔥。
廚師5	我是五廚，我的工作是煮洋蔥。
廚師6	我是六廚，我的工作是端洋蔥。
廚師7	我是七廚，我的工作是掃洋蔥。
廚師8	我是八廚，我的工作是……
廚師群	哭。
廚師8	不對！我的工作是？……
廚師群	是什麼？
廚師8	偷吃洋蔥。

△其他人都摔倒再爬起來。

老闆	好了啦，趕快就定位，要開工了。
廚師群	是！

△一陣敲鑼聲起～（音效7）
△客人群出場。

客人群	老闆，老闆。我們發財了，我們發財了。
老闆	你們？……你們是誰呀。你們發財，關我什麼事？
全部客人	關你事，關你事。
老闆	啊！
客人2	你忘記了，上回你硬要開發票給我們，我們還很生氣。
老闆	我每天都嘛有開發票給客人，生我氣的人很多。你們繼續說……
客人3	結果今天我們統一發票兌獎，我們中了頭獎「一千萬」。
全部客人	一、千、萬。

△全部廚師與老闆拍手。

老闆	那你們應該再次消費。
客人4	當然！當然！我們要大吃大喝一頓慶祝。
老闆	那這次可以：不再要求打折了嗎？
全部客人	當然……不行。
客人5	不過從今以後，我們每次消費，一定會索取統一發票。
老闆	為什麼？
全部客人	大家都不繳稅，政府就沒有錢建設嘛。謝謝大家！

△統一發票的音樂起～（音效8）
歌詞：發票好又棒　愛國又中獎……

<center>～完～</center>

編號：007

劇名：瘋狂的蚊子

人數：12人

長度：15分鐘

說明：中國時報（文／邱俐穎）2013.10.14衛生福利部疾病管制署統計，今年登革熱流行季迄今，已累計發生151例本土病例……

註明：1、△　　　只是說明用，不是講話的台詞。

2、（　）　是不用唸的。若內容有寫（台語），代表後面那句有底線的話要用台語。再者若是寫「鼓掌」「雙手抓頭髮」，代表表演者要有的動作。若是與觀眾互動時，代表觀眾回應的聲音。

3、O.S　　代表只有聲音，演員不用出場。

4、○○　　通常用自己的校名。

5、音效1、音效2、音效3……　代表這個地方需要播放第幾首音樂。但這牽涉到版權問題，有些有註明是用哪一首音樂，但還是要自己去找。

人物表

蚊子／9人。

學生／2人。

時間老人／1人

..

第一段　斑蚊小飛俠

..

△後方有一堆垃圾，廢輪胎、塑膠廢棄水缸、瓶子、舊衣櫃……。

△科學小飛俠音樂聲起～（音效1（科學小飛俠））

△蚊1、2、3飛出場跳舞。

歌詞：飛呀　　飛呀　　小飛俠

在那天空邊緣盡情的飛翔
（飛繞一圈到位置上　雙手平舉，腳踢屁股）

看看他多麼勇敢　多麼堅強
（半蹲，右手握拳置左胸口，點頭　反方向一次）

為了正義　他要消滅敵人
（右跪，雙手右下開槍　跳起立，雙手右上開槍
反方向一次）

為了公理　他要奮鬥到底
（左跪，雙手左下開槍　跳起立，雙手上開槍
反方向一次）

飛呀　飛呀飛呀　小飛俠
（雙手右上左下斜飛原地跳）

衝呀　衝呀　衝呀　小飛俠
（雙手左上右下斜飛原地跳）

我愛科學小飛俠
（像健美先生一樣秀肌肉，擺姿勢）

我愛科學小飛俠
（像健美先生一樣秀肌肉，擺姿勢）

多麼勇敢呀　小飛俠
（蚊1雙手叉腰不動，蚊2、蚊3向蚊1跪單腳，雙手對蚊1閃
亮亮）

△蚊子都起立。

蚊1、2、3　　我們是……斑蚊小飛俠。
蚊1　　　　我是老大。
蚊2　　　　我是老二。
蚊1　　　　停！

△蚊1把站旁邊的蚊2敲昏，蚊2再站起來。

蚊1　　　　你叫什麼都不重要好嗎？我老大在說話的時候，最討厭
　　　　　　人家插嘴了。
蚊2　　　　是！老大。
蚊1　　　　我的專長是唱歌。
蚊2、3　　啊！又要唱歌？

△蚊2、3雙手遮耳朵、臉上一副死樣子。

蚊1　　　　（唱破音～）蝴蝶蝴蝶生的真美麗……
蚊2、3　　老大！你唱的真好啊！
蚊1　　　　嗯！算你們有眼光，還有～我的興趣是跳舞。
蚊2、3　　啊！又要跳舞？

△蚊2、3嘔吐。
△蚊1跳拉丁舞扭動屁股。

蚊2、3　　老大！你跳的真好啊！
蚊1　　　　你們這麼讚美我，我很開心。那～換你們來介紹吧。
蚊2、3　　是！老大。
蚊2　　　　我們埃及斑蚊呀，是遠從埃及來的「偷渡客」。

蚊1　　　　停！什麼偷渡客啊？

△蚊1把站旁邊的蚊2敲昏，蚊2再站起來。

蚊1　　　　你真是不會講話，怪不得只能當老二。換人說！
蚊3　　　　我們埃及斑蚊呀，是「外籍新娘」。
群1　　　　停！什麼外籍新娘？換人說！

△蚊1又把站旁邊的蚊2敲昏再站起來。

蚊2　　　　等一下！為什麼這次是老三說錯，你還是打我啊？
蚊1　　　　哎呀～因為我的手太短，打不到他嘛。
蚊2　　　　唉！好吧。算我倒楣。換我說了。我們埃及斑蚊呀，是
　　　　　　「吸血鬼」。
群1　　　　什麼吸血鬼？換人說！

△蚊1又把站旁邊的蚊2敲昏再站起來。

蚊3　　　　我們埃及斑蚊呀，是「台灣的新住民」。
蚊1　　　　停！什麼台灣的新住民啊？換人說！

△蚊1把站旁邊的蚊2敲昏，蚊2再站起來。

蚊2　　　　等一下！換誰說了？我頭都暈了。
蚊1　　　　換你了。
蚊2　　　　又輪到我了？……我們埃及斑蚊呀，是……是……是？。
蚊1　　　　停！說不出來齁。換人說！

△蚊1把站旁邊的蚊2敲昏，蚊2再站起來。

△蚊2把蚊3拉到老大旁邊。

蚊3　　　我們埃及斑紋呀，是靠勞力辛苦工作的「外勞」。

△蚊1把蚊3擁抱。

群1　　　嗯～你說的很好，我們當蚊子真是太辛苦、太偉大了。

△蚊2生氣的把蚊3拉開，自己再站在老大旁邊。

蚊2　　　哎呦！老大，我們不要再吹牛了啦，我的肚子好餓喔～

蚊1　　　哎呀！你們不用擔心，這裡的人都沒有公德心，喜歡亂
　　　　　　丟垃圾。我們一定可以在這裡越來越旺的。

蚊2、3　是！老大英明。老大萬歲。

蚊2　　　等一下！好像有人來了。

△蚊1又把蚊2敲昏，蚊2再站起來。

蚊1　　　什麼有人來了？真沒有知識，讓老大來教育你。正確的
　　　　　　說法是「有食物，自己走過來了」。

蚊2　　　「有食物，自己走過來了」，我記住了。

蚊1　　　我們躲起來。

△蚊1、2、3躲在一旁偷看。

第二段　吃早餐的學生

△學生1從左邊出場。（音效2）

學生1　　　我是一個小學生。哎呀～我早餐吃完了，垃圾怎麼辦？耶～這個地方怎麼都是垃圾？不如就跟大家一樣，把垃圾丟在這裡比較方便。

△學生1把垃圾往後丟。

蚊1　　　　大家出來！

△蚊1、2、3把學生1圍住。

蚊1、2、3　哈哈哈，你已經被我們包圍了。
學生1　　　啊！大家看，這些蚊子手跟腳都有斑馬線的白條紋。

△蚊1、2、3把雙手高舉揮舞。

蚊1、2、3　嘿……沒錯！
學生1　　　我知道啦，這些蚊子一定是來幫助小朋友過斑馬線的。
蚊1、2、3　哎呀～

△蚊1、2、3摔倒再爬起來。

蚊1、2、3　你說錯了啦！我們是埃及斑蚊，登革熱的病媒蚊。
學生1　　　啊？埃及斑蚊，我慘了。救命呀！救命呀！……

△蚊1、2、3雙手高舉圍起來進攻，學生1在裡面慘叫，爬出來往左逃走。

蚊1、2、3　咦～人怎麼不見了？
蚊1　　　　我們……追！

△蚊1把姿勢擺向左邊。

蚊2、3　　　是。老大。

△蚊2、3往右追。

蚊1　　　　咦？怎麼沒人。……哎呀～你追錯邊了啦。

△蚊2、3尖叫往左追。
△蚊2、3邊剔牙邊撫著肚子回來。

蚊1　　　　怎麼樣？吃飽了沒？

蚊2、3　　　吃的很飽，那個小學生的血大概都被我們吸光了。謝謝
　　　　　　老大！

蚊1　　　　那～你們還會不會想念埃及呀！

蚊2、3　　　不會了，這裡很適合我們住下來。

蚊1　　　　嗯！很好。那～吃飽了就該回去做什麼事呀？

蚊2、3　　　生產報國，生更多的小子子。

蚊1　　　　對。我們走！

△蚊1、2、3離開。

第三段　時間老人

△滑板車的音效聲起～
△時間老人騎著滑板車出場。（音效3）

時間老人　　大家好！我就是時間老人。時間過的很快，當我從這邊

到那一邊的時候，時間就像（台語）騎滑板車一樣快，「啾」一聲就過了7天。哎呀～我的媽呀，那一群可怕的埃及斑蚊來了。我要落跑了，大家bye-bye！

△時間老人扛起滑板車快速逃走。

第四段　丟垃圾的學生

△科學小飛俠音樂聲起～（音效4（科學小飛俠））
△蚊1、2、3、4、5、6飛出場到定位不跳舞。
歌詞：飛呀　飛呀　小飛俠　在那天空邊緣盡情的飛翔……

蚊子們	哈哈哈哈！我們斑紋小飛俠又回來了。
蚊1	經過一個禮拜，我們已經生了很多的小子子。哈……
其他蚊	耶！老大英明。老大萬歲。
蚊2	等一下！好像又有人來了。

△蚊1又把蚊2敲昏，蚊2再站起來。

蚊1	什麼又有人來了？我已經說過，正確的說法是「有食物，自己走過來了」。
蚊2	對對對，是「有食物，自己走過來了」。我又忘記了，怪不得我不能當老大，就是不夠聰明。
蚊1	別說了，我們躲起來。

△蚊子們躲在一旁偷看。
△學生2拿一包垃圾出場。（音效5）

| 學生2 | 我也是個學生。哎呀！是誰把垃圾丟在這裡，真沒有公德心。對了。我手上不就有一包媽媽要我丟的垃圾嗎？不如就跟大家一樣丟在這裡比較方便。 |

△學生2往後丟垃圾。

| 蚊1 | 我們出來！ |

△蚊子們把學生2圍住。

蚊子們	哈哈哈。你已經被我們包圍了。
學生2	啊～大家看，這些蚊子手跟腳都有斑馬線的白條紋。
蚊子們	哈哈哈……沒錯！

△蚊子們把雙手高舉揮舞。

蚊1	等一下！你該不會像上一個小朋友一樣，那麼幼稚吧？接下來說什麼：我們是來幫你過斑馬線的。
學生2	不是啊～
蚊1	那好，你可以繼續說下去。
學生2	這些手跟腳都有斑馬線的蚊子一定是斑馬媽媽生的。
蚊子們	哎呀～

△蚊子們又全摔倒再爬起來。

| 蚊子們 | 你說錯了！我們是埃及斑蚊，登革熱的病媒蚊啦。 |
| 學生2 | 啊？埃及斑蚊，我慘了。救命呀！救命呀！…… |

△蚊子們雙手圍住高舉進攻，學生2在裡面慘叫，爬出來跟著做動作。

蚊子們、學生2　咦？人怎麼不見了？
蚊1　　　　我們……追！

△蚊1把姿勢擺向左邊。

蚊子們、學生2　是！老大。

△蚊子們往右追出場。
△學生也跟右追出場。

蚊1　　　　咦？怎麼又沒人。……哎呀～我看到你們其中有一個
　　　　　　　奸細。

△學生2從右側跑向左邊過場。

學生2　　　救命呀～救命呀～……

△蚊子們從右側跑向左邊過場。

蚊子們　　　你別跑，給我們吸吸吸……吸血。

△蚊子們邊剔牙邊撫著肚子從左側走回來。

蚊1　　　　怎麼樣？吃飽了沒？
蚊子們　　　吃的很飽，那個小學生的血大概也都被我們吸光了。謝
　　　　　　　謝老大。
蚊1　　　　那～吃飽了就該回去做什麼事呀？
蚊子們　　　生產報國，生更多的小子子。
蚊1　　　　對。我們走！

△蚊子們離開。

第五段　時間老人

△三輪車的音效聲起～
△時間老人騎三輪車出場。　　音效6（出場樂-泡泡龍）

時間老人　　大家好！我時間老人又回來了。時間過的很快，當我
　　　　　　從這邊到那一邊的時候，時間就像（台語）騎三輪車
　　　　　　一樣快，「咻」一聲又過了7天。哎呀～我的阿媽呀，
　　　　　　那些可怕的埃及斑蚊又來了。我又要落跑了，大家bye-
　　　　　　bye！

△時間老人扛起三輪車快速逃走。

第六段　清潔環境

△科學小飛俠音樂聲起～（音效7（科學小飛俠））
△蚊子1、3、4、5、6、7、8、9出場。

蚊子們　　　哈哈哈哈！我們斑紋小飛俠又回來了。
蚊1　　　　又經過一個禮拜，我們又生了更多的小子子。哈……
蚊子們　　　耶！老大英明。老大萬歲。
蚊1　　　　等一下！好像有人來了。

△蚊1發現說錯了，趕緊用雙手摀住嘴巴。

蚊2　　　啊？喔～～～～～終於換你說錯話了駒，拿來！

△蚊1把塑膠鐵鏈交給蚊2。

蚊2　　　什麼有人來了，換我當老大來教育你。正確的說法是……

△蚊2不停的敲蚊1的頭。

蚊2　　　有食物、有食物、有食物……自己走過來了。我們躲
　　　　　起來。
蚊子們　　是，老大。

△蚊子們蹲在後方雙手遮眼偷看。
△學生1、2出場。（音效8（哆啦A夢片尾曲－我們是地球人））
　　1. 左右肘彎曲擺動前走　（2×8）
　　2. 雙手下壓，勾右腳2次　反方向一次　（2×8）
　　3. 雙手在前上方揮手往下　（1×8）
　　4. 雙手攤開自轉一圈來回　（2×8）
　　5. 右手擦玻璃，反方向一次　（2×8）
　　6. 三人牽手轉圈圈來回，雙手交叉在胸擺POSE　（2×8）

學生1、2　就是這裡，又髒又亂。埃及斑蚊一大堆。
蚊2　　　我們出來！

△蚊子們把學生1、2圍住。

蚊子們　　哈哈哈。你們已經被我們包圍了。
蚊2　　　咦？你們2個人不是都被我們叮過了嗎？還敢來呀！
學生1　　哼！就是你們害我們得了登革熱，差一點就 "C翹

翹"。

學生2	所以～我們要殺了你們。
蚊子們	哈哈哈，<u>（台語）殺掉一個我，還有千千萬萬個我。</u>我們才不怕哩。
學生1	我們還要把這裡清理乾淨，這樣埃及斑蚊就沒有地方住了。
蚊子們	什麼！清理乾淨。<u>（台語）毀掉我的家，就沒有千千萬萬個我。</u>
學生2	在清理垃圾之前，我們先來噴藥殺蚊吧！
蚊子們	什麼！還要噴藥殺蚊？<u>（台語）殺掉一個我，擱毀掉我的家，就沒有千千萬萬個我。</u>救命呀！……

△追逐的音樂聲起～（音效9）
△學生1、2在原地拿殺蟲劑噴灑。蚊子們雙手舉高到處亂跑尖叫。
△音樂聲停，蚊子們定格。

蚊子們	早知道，我們也不要偷渡到這裡來。我們這次真的要「C翹翹了」。

△蚊子們倒地死亡。

學生1	從今以後～我要把環境整理乾淨，這樣就不會有病媒蚊來這裡了。
學生2	更重要的是要有公德心，不要再亂丟垃圾了。
學生1、2	登革熱防治好，你我沒煩惱。謝謝大家！

～完～

編號：008
劇名：西遊記之煽風點火

人數：12人

長度：15分鐘

說明：西遊記是家喻戶曉的傳統故事，很多電影、電視都以此為體材改編。丫丫劇團在2016猴年的桃園燈會主舞台應邀演出本劇目。

註明：1、△　　　　只是說明用，不是講話的台詞。

　　　 2、（　）　是不用唸的。若內容有寫（台語），代表後面那句有底線的話要用台語。再者若是寫「鼓掌」「雙手抓頭髮」，代表表演者要有的動作。若是與觀眾互動時，代表觀眾回應的聲音。

　　　 3、O.S　　代表只有聲音，演員不用出場。

　　　 4、○○　　通常用自己的校名。

　　　 5、音效1、音效2、音效3……　代表這個地方需要播放第幾首音樂。但這牽涉到版權問題，有些有註明是用哪一首音樂，但還是要自己去找。

人物表

唐三藏&O.S／

孫悟空／

沙悟淨／

豬八戒／

牛魔王／

鐵扇公主／

小妖怪／3人。

小嘍囉／3人。

第一幕　好熱的天氣

場景：荒郊野外

△序曲（音效1）

O.S　　　話說，古時候有一隻猴子，他的名字叫做孫悟空。他跟
　　　　　沙悟淨與豬八戒3人陪著師父唐三藏去西天取經。這一
　　　　　天，他們來到了一個恐怖陰森的荒郊野外。

△緊張的音樂聲起～（音效2）
△小嘍囉3人鬼鬼祟祟出場。

小嘍囉1-3　我們是牛魔王……的小嘍囉啦。

小嘍囉1　　我是隊長。今天是來巡山的，看有沒有可疑的人。

小嘍囉2　　啊！我看到了。那裡有一個小朋友長的很特別，那他算
　　　　　　不算可疑？

小嘍囉1　　我看看～那叫可愛，不叫可疑。

小嘍囉2　　可愛不是指「我們」嗎？

小嘍囉1　　喔！對對對，可愛是我們專用的，因為我們長的都很可
　　　　　　愛，他們只能叫？……

小嘍囉1-3　長得很可怕。

小嘍囉2　　隊長。你講了一大堆，還是沒有說出，我們要怎麼樣找
　　　　　　可疑的人呢？

小嘍囉1　　那就讓我來告訴你們吧！首先啊，我們要先偽裝，讓人
　　　　　　家認不出來。這樣我們才能偷偷的觀察誰是可疑的人。

小嘍囉2　　我覺得～我們可以偽裝成小鳥，躲在樹上偷看別人在

　　　　　　　　幹嘛？

小嘍囉1　　　啊？可惡。

△小嘍囉1敲小嘍囉2的頭，小嘍囉2昏倒再爬起來。

小嘍囉1　　　你說偽裝成小鳥，我就要聽你的呀！那我當隊長豈不是
　　　　　　　很沒面子？

小嘍囉2　　　那隊長你自己想好了。

小嘍囉1　　　嗯！我覺得？……我們可以偽裝成小鳥。

小嘍囉2、3　啊？

小嘍囉1　　　躲在樹上偷看別人在幹嘛？

小嘍囉2、3　哎呀～

△小嘍囉2、3摔倒，又爬起來。

小嘍囉2　　　好吧！這算是隊長你想到的。

小嘍囉1　　　本來就是我想到的，你們這麼笨，怎麼會想得出來呢。

小嘍囉2、3　是是是，隊長。

小嘍囉1　　　我們走！

△快樂的音樂聲起～（音效3）

△全部人站在左後方，身上掛上一張小鳥圖案。

△唐三藏帶著孫悟空、沙悟淨、豬八戒出場。

唐三藏　　　我是「快樂的唐三藏」，這三個人是我的徒弟。第一位
　　　　　　　是「聰明的孫悟空」。

孫悟空　　　我就是「聰明的孫悟空」。我會這麼聰明，是因為我喜
　　　　　　　歡「讀書」。只要我不知道的事，就去「讀書」，這樣我
　　　　　　　就知道了。就像現在我就在看「地圖」，不然會迷路。

唐三藏	第二位是「愛生氣的沙悟淨」。
沙悟淨	「我生氣」「我生氣」我就是「愛生氣的沙悟淨」。我會這麼愛生氣，是因為我不喜歡「讀書」，所以我什麼都不會。我不會就只能生氣。可是～我越生氣就越不會。所以我很次都會說「我生氣」「我生氣」。
唐三藏	第三位是「愛吃的豬八戒」。
豬八戒	你們有沒有帶我愛吃的餅乾來嗎？
其他3人	豬、八、戒！不能跟現場的小朋友要東西吃。
唐三藏	你小時候，媽媽都沒有教你不可以相信拿陌生人的食物嗎？
豬八戒	教是有教啦，不過現在媽媽又不在這裡，她也看不見。

△其他三人差一點摔倒。

其他三人	哎呀～
唐三藏	我看啊～我還是在這裡先宣佈一件事。
其他三人	師父，你要宣佈什麼事？
唐三藏	為了你好、我好、大家好。各位小朋友，請你現在就把隨身攜帶的糖果，餅乾藏好，千萬別讓豬八戒看到了。
孫悟空、沙悟淨	對！要藏好唷。
豬八戒	唉！好吧，我不吃了。師父，我們走了好久好久了，應該要休息一下吧？
唐三藏	好吧。天氣太熱了，我們就在這裡休息一下。
其他3人	是，師父。

△烏鴉叫聲起～（音效4）

唐三藏	孫悟空，那邊樹上的烏鴉叫的很難聽，你處理一下。
孫悟空	是！師父。

孫悟空　　　烏鴉，看鏢。

△孫悟空對烏鴉做射飛鏢動作。
△小嘍囉全中鏢倒地。

孫悟空　　　報告！處理好了。
唐三藏　　　嗯！很好。
豬八戒　　　師父，天氣這麼熱，你有沒有扇子借我煽煽風。
唐三藏　　　沒有啦！你真麻煩ㄋㄟ。唉！要是現在有一把扇子，那
　　　　　　該有多好啊。對了！你們誰會做扇子？
其他3人　　啊～做扇子？
孫悟空　　　這地圖上沒寫，我不會。
沙悟淨　　　「我生氣」「我生氣」。我不愛讀書，我更不會。嗚……
豬八戒　　　我會！
其他3人　　啊！你會？
豬八戒　　　我會……吃東西、睡覺，還有摸肚子。
其他3人　　切～

△孫悟空從身上拿出一張地圖左瞧右瞧。

孫悟空　　　報告師父，這地圖上說呀，再過去一點，有一個「扇子
　　　　　　王國」的山洞。它們的國王叫做「牛魔王」，皇后叫
　　　　　　「鐵扇公主」。鐵扇公主的芭蕉扇很厲害！輕輕一煽，
　　　　　　風就變涼。
其他3人　　那還等什麼？快去跟他們借扇子。

△唐三藏、沙悟淨與豬八戒3人急急忙忙就跑了。

孫悟空　　　等一下，我話還沒有說完。地圖上說：扇子王國裡的人

都是妖怪變的。不要去。等等我呀！

△孫悟空跟著追過去。
△小嘍囉1、2、3爬起來，邊把身上的鏢一一拔起來丟掉。

小嘍囉1　　剛才是誰出的餿主意，說要偽裝成小鳥的，害我中鏢？
小嘍囉2、3　是你！
小嘍囉1　　啊！可惡呀。你們有沒有聽錯呀，你們要知道誣賴隊長
　　　　　　是會倒楣的唷？
小嘍囉2、3　喔！那就～不是你，是他！（大家亂指）
小嘍囉1　　這麼亂，到底是誰要負責？
小嘍囉2　　是老三。
小嘍囉3　　是我嗎？
小嘍囉1　　啊～可惡的老三！

△小嘍囉1敲小嘍囉2的頭，小嘍囉2昏倒再爬起來。

小嘍囉2　　等一下，隊長！我是老二又不是老三，你幹嘛又打我？
小嘍囉1　　喔，因為我手太短打不到老三，只好打你。
小嘍囉2　　（苦笑）嘿……隊長果然比較聰明，這樣也想得出來。
小嘍囉1　　當然。對了！你們再說說，剛才他們那一群人算不算可
　　　　　　疑的人呀？

△小嘍囉2、3先點點頭，趕緊雙手摀住嘴巴。

小嘍囉1　　問你們話，你們怎麼摀住嘴巴，老二你說。
小嘍囉2　　我不想說了，別再問我。
小嘍囉1　　你不說？我會認為你看不起我，小心我會很生氣的唷。
　　　　　　不然～我們裡面最小咖的～說。

| 小嘍囉3 | 我？好吧！他們看起來一個個都長得很奇怪，一付壞人的模樣，完全不像我們長的這麼帥又可愛。所以他們一定就是我們老大說的「可疑的人」。 |
| 小嘍囉1 | 啊？可惡。 |

△小嘍囉1拿塑膠鐵鏈敲小嘍囉2的頭，小嘍囉2昏倒再爬起來。

小嘍囉1	你說他們是「可疑的人」，我就要聽你的呀！那我當隊長豈不是很沒面子？
小嘍囉2	等一下，隊長！這話又不是我說的，你幹嘛又打我啊？
小嘍囉1	喔，因為我打習慣了嘛。
小嘍囉2	（苦笑）嘿……隊長果然比較聰明，這樣也想得出來。
小嘍囉1	當然。對了，剛才他們說要去找我們的老大「牛魔王」，我們現在該怎麼辦？
小嘍囉2、3	這次你自己想，我們不幫你了。

△小嘍囉2、3全部跑開。

| 小嘍囉1 | 怎麼全跑了？哎呀，只剩我一個人，這裡好可怕唷。等等我呀！ |

△小嘍囉1隨後離開。

第二幕　山洞裡

△快樂音樂聲起～（音效5）
△3個小妖怪跳舞出場。

全部人	我們就是鐵扇公主——的菲傭啦。我們的工作就是保護鐵扇公主——的「芭蕉扇」啦。
小妖怪1	這扇子不但可以煽涼風，也可以煽熱風，最厲害的事——可以把醜八怪煽成美女呢。
小妖怪2、3	(台)嘿啊！嘿啊！
小妖怪1	不如～我們現在趁鐵扇公主、牛魔王還沒來上班的時候。我們再偷偷拿下來給自己煽一煽？
小妖怪2、3	(台)嘿啊！嘿啊！
小妖怪1	我們走。

△3人爭先恐後的搶著拿扇子，大家搶來搶去，邊說「我先煽」「我先煽」。

小嘍囉1、2、3 不好了，不好了。

△小嘍囉1、2、3衝進來全部撞上小妖怪1、2、3。

全部人	啊～芭蕉扇撞斷了！
小妖怪1	是被你(隊長)撞斷了啦。
小嘍囉1	不是我，不是我。是他們(小嘍囉2、3)
小嘍囉2、3	不是我們，不是我們，是？……是台下的小朋友撞斷的。
全部人	切～
小嘍囉1	這次鐵扇公主一定會很生氣。我們的小屁屁一定會被打得開花了。
全部人	嗚……(全部人大哭)
小妖怪1	等一下！先別哭。我看我們用膠水黏回去，假裝不知道好了。
小嘍囉1	可是～這樣做好像不誠實吧？
小妖怪1	哎呀～你們忘記？誠實是好人才有的，我們是……

全部人　　喔～對對對，我們是壞人，妖怪。那我們就用膠水青青菜菜把它黏回去吧。

△全部人拿膠水七手八腳的把扇子黏放回去。

小嘍囉1　　趁現在沒有人看到，趕緊偷偷離開。我們走！

△全部人趕緊離開。
△音樂響起～（音效6）
△牛魔王與鐵扇公主開心的進場。

牛魔王　　哈……大家好！我就是扇子王國裡的國王，我叫「牛魔王」。誰知道站在我旁邊這一位美女、仙女、淑女、才女（鐵扇公主擺出各種pose配合）叫什麼名字啊？知道的人，代表你一定有在注意看表演。

△這一段牛魔王可以與觀眾互動，讓觀眾說出「鐵扇公主」的名字為止。

鐵扇公主　　沒錯！（哎呀～還是我告訴你們吧）我就是溫柔又體貼的鐵扇公主。我的興趣是「煽煽風」，還有我的才藝是「還是煽煽風」。

牛魔王　　換我來說。鐵扇公主她的興趣跟才藝都是「煽風」，我的興趣與才藝都是「點火」。小朋友不可以學我唷，因為我是壞人才會喜歡點火。

鐵扇公主　　（撒嬌）哎呀！牛魔王。你不要一直跟觀眾聊天啦。

牛魔王　　喔！

鐵扇公主　　我們趕快來做壞事。

牛魔王　　好呀，好呀。我點火。

鐵扇公主	我煽風。
牛魔王	我點火。
鐵扇公主	我煽風。
牛魔王	點火。
鐵扇公主	煽風。
牛魔王	點火、點火、點火、點火、點火、點火。
鐵扇公主	煽風、煽風、煽風、煽風、煽風、煽風。

△小妖怪1、2、3與小囉嘍1、2、3進來。

△每次牛魔王拿出打火機一說：點火，鐵扇公主就把馬上把它煽熄。

牛魔王	哎呀，真好玩。每次我一點火，我老婆就會用扇子把火給扇熄。對了，我們一直這樣玩，那我們今天怎麼烤肉？
鐵扇公主	對唷，我們每次都生吃，害我老是「漏屎」。不然今天我們玩大一點。不但要烤肉，也把這個地球越煽越熱，越煽越熱。
牛魔王	這個好，這個好。
小妖怪1、2、3&小囉嘍1、2、3：牛魔王，鐵扇公主早安。	
牛魔王	嗯！你們今天很有禮貌喔，讚啦！對了，你們今天有做了什麼壞事嗎？
全部人	啊！

△全部人雙腳發抖。

小嘍囉1	（對觀眾自言自語）他怎麼會知道我們弄壞芭蕉扇？也許是他隨便問問而已。我一定要否認，不然我們的屁股就開花了。沒有！
其他人	對對對，沒有。
牛魔王	你們現在讓我生氣了。

全部人　　　啊～我們不是故意的。求求你，不要處罰我們。嗚……

牛魔王　　　這還不是故意的。你們要知道：我們是壞人，你們都不
　　　　　　做壞事，難道都去做好事嗎？

全部人　　　哎呀～

△全部人都摔倒。

全部人　　　還好不是我們想的。對對對，我們今天都做了壞事。

牛魔王　　　那好，你們說說看，你們今天做了什麼壞事？

小嘍囉1　　我今天……我今天……喔！我今天撞壞了芭……

△全部人摀住隊長的嘴巴，示意他不要說。

牛魔王　　　你說什麼巴？……

小嘍囉1　　喔……我是說……唔，我想到了。我們今天扶一位瘦巴
　　　　　　巴的老奶奶過馬路。

牛魔王　　　哼！扶一位瘦巴巴的老奶奶過馬路，這怎麼會是壞事？

小嘍囉1　　喔，因為……因為……（向其他人求救）

其他人　　　因為那個老奶奶死都不肯過馬路。

小嘍囉1　　對對對，就是這樣。那個老奶奶原本死也不肯過馬路
　　　　　　的。這是我自己想出來的唷！

牛魔王　　　嗯，很好，很好。不過～說到老奶奶，就讓我想到了我
　　　　　　的媽媽。

△周杰倫的〈媽媽的話〉音效聲起～（音效7）
△全部人排成一排唱歌跳舞。
歌詞：聽媽媽的話　別讓她受傷　想快快長大　才能保護她
　　　美麗的白髮　幸福中發芽　天使的魔法　幸福中慈祥

牛魔王　　　唉～～～

全部人　　　沒有爸爸媽媽愛的可憐孩子。

牛魔王　　　爸爸、媽媽，我好想念你們唷。嗚……

小嘍囉1　　對了，報告牛魔王，有客人到。

牛魔王　　　客人？是誰呀。糟！一定是警察「杯杯」要來抓我到處
　　　　　　亂放火了。老婆，我們趕快逃走。

△牛魔王拉著鐵扇公主的手逃到一半。

其他人　　　不是警察啦。

△牛魔王拉著鐵扇公主放鬆定格再轉回頭。
△全部人退到後方。

牛魔王　　　啊？還好不是警察。

△唐三藏一行4人進場。

牛魔王　　　你們是誰啊？

唐三藏　　　我是唐三藏，這三個人是我的徒弟。

牛魔王　　　你們來幹嘛啦？

唐三藏　　　你講話怎麼這樣沒禮貌。

牛魔王　　　我講話沒禮貌？那～我應該怎樣說才有禮貌？

△小嘍囉1小聲的告訴牛魔王。

小嘍囉1　　報告牛魔王，你應該先向客人問安才對。

牛魔王　　　喔！謝謝你告訴我，不然我就會被認為是沒禮貌的人。
　　　　　　客人早安！請問你有什麼事需要我為你服務嗎？

| 唐三藏 | 這樣說，我們心理舒服多了。其實我們是聽說鐵扇公主有一支「芭蕉扇」，我們想…… |
| 鐵扇公主 | 什麼！芭蕉扇？啊～你（牛魔王）閃開啦。 |

△鐵扇公主把牛魔王甩開，牛魔王跑去全身黏在牆壁上。

鐵扇公主	你們想來借？
孫悟空	不是借，是搶。
鐵扇公主	不是應該用借的嗎？
孫悟空	好吧。就用借的。
鐵扇公主	我不借啦。
孫悟空	啊？你要我呀。哼！小氣鬼。
鐵扇公主	你罵我小氣鬼？嗚……（撒嬌）牛魔王！牛魔王！（正常）A！牛魔王人呢？

△鐵扇公主走到牛魔王旁邊，拉開牛魔王。

鐵扇公主	（兇巴巴）哎呀，牛魔王，你沒事黏在牆壁上幹嘛啦！
牛魔王	我也不知道啊！剛才好像有人把我一甩，然後我就什麼都不記得了。
鐵扇公主	（兇巴巴）這不重要啦，這也絕對不是我這個（撒嬌）溫柔又體貼的鐵扇公主做的。還有，剛才人家不借他們扇子，（兇巴巴）他們就罵人。嗚……
牛魔王	好好好，別哭。可惡！為了我心愛的鐵扇公主，我要跟你們決鬥。
唐三藏等4人	什麼！你一個人要跟我們四個人決鬥？
鐵扇公主	對呦！（兇巴巴）哎呀，牛魔王。你真是一頭大笨牛，這樣你1個打4個會很吃虧的。
牛魔王	對對對，還是我老婆比我聰明。那～我要改一下，我只

要跟你們一個人決鬥就好。

唐三藏等4人　那～你選哪一個？

牛魔王　　　嗯？讓我想想……我要挑一個……最瘦。

△唐三藏3人挺出大肚子，眼睛瞄著孫悟空。

牛魔王　　　嗯？……還有要最矮。

△唐三藏3人顛起腳尖，眼睛又瞄著孫悟空。

牛魔王　　　嗯？……還有要最沒力氣。

△除孫悟空外，唐三藏3人比出健身的動作。

牛魔王　　　嗯？……還有要最不會打架。

△唐三藏3人圍毆孫悟空。

牛魔王　　　嗯？……還有更重要的是：要有一顆愛心。

△唐三藏3人拉開上衣看胸口搖頭。

牛魔王　　　就算是遇到一隻小螞蟻，也不忍心踩死牠——的那一
　　　　　　　個人。

△唐三藏3人拼命踩地。

唐三藏3人　這裡的螞蟻好多唷。

牛魔王　　　我說完了。

△唐三藏等3人把孫悟空推出去。

唐三藏等3人　　他說的是你啦。

孫悟空　　　　原來是我唷！好吧，那～我就用我的金箍棒跟你決鬥。

牛魔王　　　　那～我用？我用？……糟了！我今天早上匆匆忙忙趕來
　　　　　　　上班，忘記帶武器。

孫悟空　　　　那你不會跟人家借喔！

△牛魔王很高興的雙手握著孫悟空的手感謝的說。

牛魔王　　　　謝謝你告訴我該怎麼做，不然我一定想不出來。那你的
　　　　　　　金箍棒可以借我嗎？

孫悟空　　　　好啊～……不行，我借你，那我拿什麼跟你打架。

牛魔王　　　　那我沒武器怎麼辦？

孫悟空　　　　那～你不會去跟別人借唷。

△牛魔王很高興的雙手握著孫悟空的手感謝的說。

牛魔王　　　　謝謝你告訴我該怎麼做，不然我一定想不出來。

△牛魔王跟唐三藏借。

牛魔王　　　　你可以借我武器嗎？

唐三藏　　　　我身上只有麵包能借你。

牛魔王　　　　謝謝！

唐三藏　　　　你真是有禮貌的小孩。

牛魔王　　　　麵包怎樣當武器呢？難道要我拿麵包丟他嗎？再換人借
　　　　　　　借看。

△牛魔王跟沙悟淨借。

牛魔王　　　你可以借我武器嗎？

沙悟淨　　　我身上的寶貝是這支笛子，它陪我渡過每天無聊的日
　　　　　　子。借你吧。

牛魔王　　　謝謝！

沙悟淨　　　你真是有禮貌的小孩。

牛魔王　　　笛子怎樣當武器呢？難道要我吹笛子給他聽嗎？再換人
　　　　　　借借看。

△牛魔王跟豬八戒借。

牛魔王　　　你可以借我武器嗎？

豬八戒　　　我身上只有一件最珍貴的寶物能借你。

牛魔王　　　是什麼？

豬八戒　　　就是這面能越看，讓我覺得自己越來越帥的鏡子。

牛魔王　　　啊～喔，謝謝。

唐三藏　　　你真是有禮貌的小孩。

牛魔王　　　哇！我怎樣長的這麼帥？但是這要怎樣當武器呢？他們
　　　　　　都借我一些沒有用的武器。

孫悟空　　　不然～你不會去跟現場的小朋友借喔！

△牛魔王很高興的雙手握著孫悟空的手感謝的說。

牛魔王　　　謝謝你告訴我該怎麼做，不然我一定想不出來。

△牛魔王跟台下小朋友互動3分鐘。借不到，回台上。

牛魔王　　　我還是借不到。

孫悟空　　　你很煩ㄋㄟ，不然～你不會去跟鐵扇公主借喔！

△牛魔王很高興的雙手握著孫悟空的手感謝的說。

牛魔王　　　謝謝你告訴我該怎麼做，不然我一定想不出來。鐵扇公
　　　　　　主，你的「芭蕉扇」借我。
鐵扇公主　　小心，別弄壞唷。不然我會哭死唷。
牛魔王　　　好啦！

△對峙繞圈圈的音樂聲起～（音效8）
△牛魔王拿起芭蕉扇與孫悟空二人手持武器對峙。鞠躬敬禮、雙腳
　一一打開、拱手、互伸脖子4次、繞圈圈換位置、繞回來。突然2人
　大叫一聲，準備出手時，芭蕉扇斷了。

小嘍囉、小妖怪　　不是我們撞斷的，不是我們撞斷的。
鐵扇公主　　啊～什麼？……停停停！我的扇子？我的扇子？啊～我
　　　　　　死了。

△鐵扇公主頭一歪，死了，牛魔王趕緊跑來。

牛魔王　　　鐵扇公主！鐵扇公主！你不能死呀！嗚……

△鐵扇公主突然睜開眼睛。

鐵扇公主　　啊！我活過來了。（凶巴巴）我警告你唷！你沒有把我
　　　　　　的扇子修理好，每年的暑假我會熱死，不如～我現在就
　　　　　　死一死好了。啊～～～～我又死了。

△鐵扇公主頭一歪，又死了。

牛魔王	鐵扇公主！鐵扇公主！你不能死呀！嗚……求求你們啦，你們有沒有人會CPR急救呀？
唐三藏	我不會。
孫悟空	我不會。
沙悟淨	我不會。
豬八戒	我會！
全部人	啊？你會！
豬八戒	我會……吃東西、睡覺，還有摸肚子。
全部人	切～
鐵扇公主	怎麼是豬八戒會，我看我還是死了吧。啊！我又死。

△鐵扇公主頭一歪，又死了。

牛魔王	CPR都沒有人會。不然～你們會嘴對嘴人工呼吸嗎？
唐三藏	我不會。
孫悟空	我不會。
沙悟淨	我不會。
豬八戒	我會！
全部人	啊？你會！
豬八戒	我會……吃東西、睡覺，還有摸肚子。
全部人	切～
鐵扇公主	啊！怎麼還是豬八戒會？我不想死了啦。
牛魔王	耶～老婆活過來了。
鐵扇公主	其實我覺得他們都是個好人，所以才會願意幫助我們，我看我們以後也要當好人。
牛魔王	那我們就不能玩壞人的遊戲了？唉！
唐三藏	你們為什麼要當壞人？
牛魔王	我們也是不得已的。
全部好人	什麼！當壞人還有不得已？

唐三藏	那你說給我聽聽，也許我可以幫助你們。
牛魔王	因為我小時沒有人告訴我：小朋友，不可以玩火。結果我不小心燒了我們家的房子。
全部人	啊！真是壞小孩。
牛魔王	還有，後來去上學，又不小心燒了學校。
全部人	啊！真是有夠壞。
牛魔王	還有，還有，後來跟媽媽去菜市場買菜……
全部人	又不小心燒了菜市場。
牛魔王	你們怎麼知道？
全部人	還有嗎？
牛魔王	還有，還有，……很多很多，我燒了麥當當，我燒了肯雞雞爺爺，我燒了游泳池，我燒了北京烤鴨……。
唐三藏	好了！你不用再說了。最後呢？
牛魔王	最後，因為怕被爸爸媽媽罵，所以我就逃走了。從此只能到處流浪，最後只能住在這個破山洞裡。嗚……
唐三藏	那～你都不會想念爸爸媽媽唷？
牛魔王	爸爸媽媽？……我好想念唷，可是我不敢回去找爸爸媽媽。

△音樂起～（音效9）
△「魯冰花」的音樂起，全部人一起搭肩膀唱歌跳舞。
歌詞：啊～　啊～　夜夜想起媽媽的話　閃閃的淚光魯冰花
　　　啊～　啊～　夜夜想起媽媽的話　閃閃的淚光

牛魔王	唉～～～～～～～～～～
唐三藏	我覺得你做錯事，一定要勇於面對。
鐵扇公主	唐三藏說的有道理。我們不要繼續住在這個破山洞裡，還是回家找爸爸媽媽，跟他們道歉才對。
牛魔王	好吧！從今天開始，我們也要改邪歸正當好人了。

全部人　　　耶～～～

唐三藏　　　今天我們又做了一件好事。所以……

全部人　　　我們都是好朋友了。謝謝大家的欣賞！

△快樂的音樂聲起（音效10）

△全部人離開。

〜完〜

編號：009

劇名：環保──我們發現了一條河

人數：28人

長度：15分鐘

說明：這是針對環境特色所編寫的在地故事，透過認識學校周遭的地理環境教育，培養愛護家鄉、愛護自己環境的概念。

註明：1、△　　　只是說明用，不是講話的台詞。

　　　2、（　　）　是不用唸的。若內容有寫（台語），代表後面那句有底線的話要用台語。再者若是寫「鼓掌」「雙手抓頭髮」，代表表演者要有的動作。若是與觀眾互動時，代表觀眾回應的聲音。

　　　3、O.S　　代表只有聲音，演員不用出場。

　　　4、○○　　通常用自己的校名。

　　　5、音效1、音效2、音效3……　代表這個地方需要播放第幾首音樂。但這牽涉到版權問題，有些有註明是用哪一首音樂，但還是要自己去找。

人物表

新店溪精靈／3人

老師／

學生群／4人

原住民／3人

日本人／3人

漢人／6人

螢火蟲／6人

魚／

蝦／

第一段　序

場景：新店溪旁
道具：蠶絲藍布條鋪在舞蹈二側4條、左後方有一大石立河中。

△河流的音效響起～（音效1）
△以下為靜聲演出，只有河流聲。
△工作人員在二側擺動蠶絲藍布如水流般飄動。
△原住民1、2、3服飾背著竹簍出場撈魚。
△穿藍色漢裝的漢人1、2、3衝出場，其中一人拿著「漳州」旗幟。
△雙方靜音在吵架，最後穿藍色漢裝的漢人殺了原住民。
△原住民1、2、3滾離現場。
△穿藍色漢裝的漢人1、2、3留在原地繼續捕魚。
△穿紅色漢裝的漢人1、2、3衝出場，其中一人拿著「泉州」旗幟。
△雙方靜音吵架，最後「穿紅色漢裝的漢人」殺了「穿藍色漢裝的漢人」。
△穿藍色漢裝的漢人1、2、3滾離現場。
△日本兵1、2、3衝出場。
△雙方靜音吵架。
△一場混戰，很快就結束了。穿紅色漢裝的漢人1、2、3與日本兵均倒地滾離開。
△老師著古裝出場吟唱詩哥後離開。
△現代詩朗誦。
　幽幽新店溪水　潺潺光陰流轉
　蘺民依溪而生　世代遞換至今
　為求後代安居於此　不能懈怠鬆弛過日
　為河而生　為溪而死　輪迴人間　為魚為蝦亦為昆

奈何今世河水幽暗全化為塵

△魚、蝦與螢火蟲相繼出場自由遊走，到現代詩朗誦完為止才離開。

第二段　大合唱

△所有人分4排。第4排為老師與學生群，穿著各種戲服上場。

△「我們發現一條河」的音樂聲起～（音效2）

（前奏）第1個人進場。

我們發現一條河　一條美麗的河

我們愛上了一條河　一條溫柔的河

（第2、3進場獨唱）

我們擁抱一條河　一條美麗溫柔的河

她像母親一樣　唱著溫柔慈祥的歌

（第4、5進場獨唱）

（第2排6-10進場）

我們走進溪　我們走進河　她像媽媽一樣　緊緊地抱著我

（第3排進場）

（第4排進場）

（共同合唱）

我們發現一條河　一條美麗的河

我們愛上了一條河　一條溫柔的河

（右手斜前45°伸直）（右手托腮）（雙手置胸）

（雙手合掌在左腮）

我們擁抱一條河　一條美麗溫柔的河

（雙手抱身）　（左手畫過臉頰）

（第1排的動作）

她像母親一樣　唱著溫柔慈祥的歌　我們走進溪　我們走進河

（雙手上向前走攤開，雙手在左腮撫摸）

（右手左前伸　左手右前伸）

她像媽媽一樣　緊緊地抱著我

（第1排右伸手　向右邊離開）

（第2排的動作）

她像母親一樣　唱著溫柔慈祥的歌　我們走進溪　我們走進河

（雙手上向前走攤開，雙手在左腮撫摸）

（右手左前伸　左手右前伸）

她像媽媽一樣　緊緊地抱著我

（第1排左伸手　向左邊離開）

（第3排的動作）

她像母親一樣　唱著溫柔慈祥的歌　我們走進溪　我們走進河

（雙手上向前走攤開，雙手在左腮撫摸）

（右手左前伸　左手右前伸）

她像媽媽一樣　緊緊地抱著我

（第3排右伸手　向右邊離開）

△尾奏部分，第4排的老師與學生群往前走。

老師　　100多年前住在新店溪的漢人，為了能生存下來。很多人犧牲性命，趕走了世居在這裡補魚的原住民。後來也因為水源的使用，發生了漳州人與泉州人的大械鬥，也同樣很多人喪失生命。之後日本統治時，很多漢人拒絕日本人的統治。躲在新店的山區與日軍對抗，雙方互有死傷，一直到全部被消滅為止。

　　　　　這些先人其實都是為了讓自己的後代子孫能有一個好的生存環境而在此新店溪這裡互相廝殺，現在～這些過去的真實故事都成為我們新店的文史教材。

學生1	老師。這段文史對我們住在新店的人來說，真是意義非凡。我們很想回到從前，踩著前人的足跡，體驗當時先人的偉大。
老師	這不難。我們可以利用戶外教學的機會，沿著新店溪去尋找祖跡的探險隊。
學生1	老師，我要參加。
學生2、3、4	我也要參加。
學生2	只要住在新店的人，都應該知道新店的文史。也是對先人的緬懷與學習。
老師	那我們就開始去準備吧！
全部學生	好，我們去準備。

△全部人離開。

第三段　新店溪的精靈

△悲哀的音樂起～（音效3）
△小魚、蝦身體纏著塑膠袋在緩慢的爬著。
△很多垃圾在舞台滾動。
△精靈1、2、3緩慢的走到沙丘上。

精靈1	lokah su ga？（摟嘎速）你（妳）好嗎？（泰雅澤赦利語）我是生前～為了不讓世代賴以維生的新店溪被漢人搶走，而犧牲生命的原住民。（*停頓*）
精靈2	你好！（台語）我是為了讓我的孩子與後代不受日本人統治，而戰死在新店溪的抗日份子。
精靈3	歐嗨呦（日本語）我是為了追捕抗日份子，而在新店溪戰死的大帥哥。

精靈1、2、3	過去我們都在～新店溪，為生存而奮戰死了。現在我們也都留在這裡轉化成新店溪的昆蟲。我們3個則是轉化成新店溪的守護神。（音樂拉大）
精靈1	我們原本希望後代的人都能跟我們一樣，愛護與善用新店溪這個美麗的地方。（音樂拉大）
精靈2	可是我們很失望！現在的人不懂得愛護環境！你們看，很多人為了一時的方便， 把垃圾都順手丟在這裡（從身上拔出一個垃圾袋丟掉）。（音樂拉高）
精靈1、2、3	嗚……
精靈2	還有新店溪裡的生物都受到傷害。小魚吃了塑膠袋快死了，螢火蟲也無法在這麼髒的河流中產卵。（音樂拉大）
精靈1、2、3	嗚……（越哭越大聲）
精靈3	不經意的傷害環境，讓我們這些守護神夜夜都在哭泣。（音樂拉大）
精靈1、2、3	嗚……（越哭越大聲）
精靈1	為什麼！為什麼！幾百年來我們都願意用生命來保護新店溪，現在的人卻都在傷害新店溪？我傷心！（音樂拉大）
精靈2	我也傷心！（音樂拉大，停頓）
精靈3	我？……不傷心！
精靈1、2	啊？小日本！你必須跟我們一樣傷心。
精靈3	可是我就是傷心不起來。
精靈1、2	好吧。不然～我們打到會讓你傷心為止。

△精靈1、2準備要圍毆精靈3。

精靈3	停停停！你們別打我。嗚……我錯了，如果你們打了我，我不但會傷到我的心，我全身也會都是傷。請繼續……

精靈1	我難過！（音樂拉大）
精靈2	我也難過！（音樂拉大，停頓）
精靈3	我？……不難過！
精靈1、2	啊？小日本！你又怎麼了。
精靈3	我就是難過不起來啊～
精靈1、2	好吧。不然～我們再打到會讓你難過為止。

△精靈1、2正準備要圍毆精靈3。

精靈3	停停停！你們別打我。嗚……我錯了，如果你們打了我，我不但會難過，我的全身上下會更難過。請繼續……
精靈1	聽說今天還有一群學生要來這裡，他們也是來傷害我的嗎？（音樂拉大）
精靈2	他們也是來傷害我的嗎？（音樂拉大，停頓）
精靈3	他們也是來傷害「你們」的嗎？
精靈1、2	咦？？？？？老三，你說的你們，好像沒有包括你唷。
精靈3	對不起，我又說錯。他們也是要來傷害我的嗎？
精靈1、2	嗯，不錯唷。
精靈1、2、3	不要！不要！
精靈1	讓我們在一旁觀察吧。
精靈2、3	嗯。

精靈1、2、3走到右前方小石頭堆上觀察。

第四段　戶外教學

△一群魚兒滾過。

△一群蝦子爬過。

△「快樂向前走」音樂聲起～（音效4）
△老師與學生群進場。

老師　　　　各位同學，這裡就是我們新店的媽媽──新店溪。
精靈1、2、3　嗚……
學生1　　　老師，我怎麼覺得新店溪的流水聲好像在哭一樣。
老師　　　　這位同學，你的觀察很敏銳唷，大家可以透過這個問題
　　　　　　來找找看答案是什麼？
學生2　　　老師，我看到了。
全部學生　　看到什麼？

△全部人定格不動。

精靈1、2、3　糟糕了！我們被看到了。
精靈1　　　他一定是看到我長的很帥，才會這麼驚訝。
精靈2　　　不是吧，他一定是看到我的氣質很好，才會這麼驚訝。
精靈3　　　才不是呢！他一定是看到我長的很帥又氣質很好，才會
　　　　　　這麼驚訝。
精靈1、2　　切～

△全部人恢復正常。

學生2　　　你們看！這裡有很多遊客留下來的垃圾，空瓶子、空罐
　　　　　　子，還有吃剩下的便當盒、垃圾袋通通亂丟在這裡。

△精靈1、2、3差一點摔跤。

精靈1、2、3　哎呀～我們都猜錯了。
學生3　　　這次～我也看到了。

全部學生　　你也看到什麼！

△全部人定格不動。

精靈1、2、3　糟糕了！又被看到了。
精靈1　　　這一次，肯定是發現你們長的……很肥。
精靈2　　　不對。一定是發現你們長的……很難看。
精靈3　　　也不對。他一定是發現你們一個很肥，另外一個長得很難看。

△精靈1、2咬牙切齒的問。

精靈1、2　　小日本！那～你自己？
精靈3　　　我……喔！我是？……你們二個的綜合體，不但很肥，也很難看。
精靈1、2　　嗯～～～

△全部人恢復正常。

學生4　　　我也看到一尾魚嘴巴咬著垃圾袋在翻滾呢。牠們一定是吃到這些垃圾無法消化，所以才會這樣要死不活的樣子。
老師　　　　大家想想，想當年這些先人為了自己的家園而犧牲生命。現在的我們卻在傷害我們的家園，讓新店溪變的越來越髒，越來越亂。如果這些先人地下有靈一定會……

△全部人定格不動。

精靈1	我會哭。
精靈2	我會……痛哭失聲。
精靈3	我會……笑。
精靈1、2	啊！小日本！你怎麼會笑？
精靈3	我熬夜又晚睡，精神失調嘛。
精靈1、2	切～你的毛病真多啊。

△全部人恢復正常。

學生1、2、3、4	老師，你說這些先人地下有靈一定會怎樣？
老師	他們一定會對我們後人很失望。
學生1、2、3、4	嗯！
學生1	那我們絕對不能讓我們的先人傷心、失望。
學生2	對！我們應該想辦法讓我們的先人為我們感到驕傲才對。
精靈1、2、3	嗯！不錯唷。
學生3	那我們該怎麼做呢？
老師	大家可以設身處地的以先人的思維想想，我們該怎麼做，他們才會開心？
學生4	我們也來抗日。
精靈1、2	（台語）美啦～～～～～～平你100分。
學生3	不好！不好！
全部學生	切～～～～～現在又不是日治時代，哪來的抗日啊。
精靈1、2	哎！（垂頭喪氣）
精靈3	（台語）美啦～～～～～～平你200分。
學生1	我覺得，我們的先人用命來愛護新店溪，我們也應該像他們一樣愛護新店溪。
全部人	對，沒錯。
學生1	所以最好的方式就是……
全部學生	把環境整理乾淨，讓新店溪的自然景色恢復跟以前一樣。

老師	不錯的主意唷。
學生1	那我們就來把新店溪的垃圾清理乾淨吧。
全部學生	對,把新店溪的垃圾清理乾淨。

△魚與蝦都再滾出來。

△全部學生把牠們身上的垃圾帶走,然後離開。

△精靈1、2、3走向到中央。

精靈1	這些學生真的讓我們驕傲。
精靈2	新店溪現在恢復了生機,我們以後也不用再哭泣了。
精靈3	讓我們一起為新店說~
精靈1	好山。
精靈2	好水。
精靈3	好無聊。
精靈1、2	啊!你?……
精靈3	喔,對不起。我又說錯了!再來一次。
精靈1	好山。
精靈2	好水。
精靈3	好環境。
精靈1	你們看,新店溪現在變乾淨了,未來一定會有很多的魚、蝦、螢火蟲與動物回來。
精靈2	這樣~不久的將來,會有越來越多的人都喜歡到這裡,來享受這裡的自然美景。
精靈1、2、3	那我們也能心滿意足,沒有遺憾!

△精靈1、2、3退到後方。

△「奇妙的燈泡」音樂聲起~(音效5__

△螢火蟲出場跳舞。

全部人　　謝謝大家。

～完～

編號：010

劇名：新店溪的春天

人數：12人

長度：15分鐘

說明：這是針對環境特色所編寫的在地故事，透過認識學校周遭的地理環境教育，培養愛護家鄉、愛護自己環境的概念。

註明：1、△　　　只是說明用，不是講話的台詞。

　　　2、（　）　是不用唸的。若內容有寫（台語），代表後面那句有底線的話要用台語。再者若是寫「鼓掌」「雙手抓頭髮」，代表表演者要有的動作。若是與觀眾互動時，代表觀眾回應的聲音。

　　　3、O.S　　代表只有聲音，演員不用出場。

　　　4、○○　　通常用自己的校名。

　　　5、音效1、音效2、音效3……　代表這個地方需要播放第幾首音樂。但這牽涉到版權問題，有些有註明是用哪一首音樂，但還是要自己去找。

人物表

爸爸／

小妍／

巡守隊員／

蝴蝶／

螢火蟲／6人

青蛙／

魚／

幕後工作人員

前台／2人

音控／1人

燈控／1人

工作人員／4人

★請依自己的角色、顏色走位。

★每一次排戲都必須同一個位置，不得更改。除非老師修正！

★若有同學忘詞，就說「那～」，其他人可以直接幫他說。忘詞的同
　學，不可以再重複補說一次。

★遇到台下笑聲，先停幾秒鐘。等笑聲變小，才能接著說。

★裝上麥克風後，在後台預備時，不能出聲。必須時拉扯同學閉嘴。

★表演結束，以全部人離開舞台才停止計時。工作人員會宣布演出時
　間後才能收道具。

★若麥克風無聲時，請大聲慢慢說即可。

★音效沒播放，繼續演出。不管音效是否可以跟上。

★在表演時或在後台出現緊急問題時，可以詢問工作人員。

1. 二側的5、6負責抖動長布（河流）、聖誕燈的開關、螢光燈開關

第一段　溪邊

△第一幕「小溪」的景片已經就定位。到處都有各式各樣的垃圾與
　食物。
△青蛙已經在定位擺動，在左後方蹲著擺動身體，撿起飲料就喝。
【燈控】△燈全暗。
△森林昆蟲的鳴叫聲漸起到「8」～（音效1）
【燈控】△聽到音樂後，燈由全暗慢慢漸亮到全亮。
△音樂15秒鐘後。
△蝴蝶的音樂聲起「8」
△蝴蝶出場跳舞（4×8拍）。
△蝴蝶的音樂聲起「0」
△跳完舞蝴蝶到處遊走東看西看去樹邊撿食物吃。（蝶→蝶1）

青蛙	（蛙→蛙1）喂 ！蝴蝶姊姊，你過來。（蝶1→蝶）我看你～每天到處飛舞的姿勢好美唷。
蝴蝶	謝謝青蛙哥哥。你平常唱歌也很好聽呀。我們每天都聽到你在小溪旁呱呱呱的唱呢。
青蛙	對呀！我喜歡到這裡來，你看～我在那裡，找到我最愛吃的這個（舉起便當）。

△青蛙蹲下來吃食物。
△蝴蝶也飛到石頭上拿起麵包就吃。（蝶→蝶2）

蝴蝶	我找到這個（舉起麵包），好香唷。
青蛙	嗯。

△蝴蝶也蹲下來吃麵包。
△小魚的音樂漸漸起來～（音效2）
【前台】△長布抖動，讓河流動起來。
△魚在布上，游泳姿爬出到定位。
△小魚的音樂漸漸關小到「0」。

魚　　　　青蛙哥哥早安。
青蛙　　　早啊～小魚兒。

△魚站起來伸懶腰，活動筋骨。
【前台】△停止抖動長布。

魚　　　　A？青蛙哥哥，你在吃什麼？

△青蛙站起來，走到魚的旁邊。（蛙1→蛙2）

青蛙　　　這個唷？……這個叫做什麼？……我也不知道啊～

△蝴蝶聽到抬頭來看他們二個。

蝴蝶　　　我知道你手上拿的是什麼東西。（拿起便當）

△青蛙、魚走到蝴蝶旁問。

青蛙　　　你怎麼會知道的？
蝴蝶　　　我昨天聽到人類說這個好像叫做……便當。
青蛙　　　便當？……不對，不對！我也想起來了，他們說種美食
　　　　　　　叫做什麼……廚餘。
魚　　　　啊！跟我一樣都叫魚耶。我叫侯友宜。

蝴蝶　　　　管它叫便當，還是叫廚餘。好吃最重要！

青蛙、魚　　對。

魚、青蛙、蝴蝶　吃、最、重、要。

△魚、青蛙、蝴蝶坐下吃東西。

第二段　森林

【布景】景片以橫向散開、轉向第二幕「森林」景再聚合的方式進
　　　　行，上插頭。

【燈控】△舞台燈光逐漸降低到一半的亮度。

【前台】△聖誕燈全亮。

△螢火蟲的音樂聲起～（音效3）

△螢火蟲出場在右前方跳舞。

【燈控】△跳完舞，舞台燈光全亮。

【前台】△聖誕燈關閉。

螢火蟲A　　　（螢A→螢A1，其他的螢火蟲小跑步到後方樹上、石
　　　　　　　頭、背景走動）這裡很乾淨，我們搬到這裡來住吧。

△其他螢火蟲也都在四處吃食物，螢B看到青蛙、蝴蝶與魚在吃食
　物。回來跟螢A報告。

螢火蟲A　　　（螢A1→螢A2）大家早安。

青蛙、蝴蝶、魚　早安，螢火蟲。

△青蛙、蝴蝶與魚站起來。

| 青蛙 | 早啊～螢火蟲，歡迎你們也到來這裡。新店溪有你們點綴，晚上會變得更漂亮了。 |
| 螢火蟲A | 謝謝，我們剛來，還不熟悉這裡的環境呢。對了！這裡的人類對我們友善嗎？ |

△所有的螢火蟲定格、轉頭。

青蛙、蝴蝶、魚 友善、非常有善。

△所有的螢火蟲點頭。

青蛙	他們常會帶這種好吃的食物來給我們吃唷。
蝴蝶	還有汽水可以喝唷。
魚	有時候他們怕我們肚子餓，還會把吃不完的麵條啊～便當啊～也都會留下來給我們吃唷。
螢火蟲A	沒想到人類對我們這麼好，那我們就放心了。A～你們看！剛說完人類，那邊就有人來了。既然這裡的人這麼友善，那我們過去跟他們打個招呼吧。
青蛙	好啊～我們走。（全部往左離開）

△全部人離開。

第三段　觀光客

【布景】景片以繞圓形方式，所有景片聚在一起轉為第二幕右前左後「三棵大樹」。

△汽車煞車聲音起～（音效5）

△爸爸帶著電魚竿到石頭上都站一下，最後站在大樹上。小妍等爸爸

　　從第二棵石投下來實再帶著補蝶網開心的出場。

爸爸　　哈……小妍，你們看！這裡的風景漂不漂亮？

小妍　　漂亮！沒想到離我們家這麼近的地方，竟然有這麼漂亮的一條小溪？對了！爸爸。我麵包吃不完了，想丟掉。可是這裡沒有垃圾桶怎麼辦？還有我喝完的可樂罐也不知道丟在哪裡！

爸爸　　哎呀～什麼垃圾桶，（爸→爸1）這裡又不是我們家。（爸1→爸2）到處都可以是我們的垃圾桶。你們想丟哪裡，就丟哪裡。

△小妍把垃圾丟到前方河流中。
【前台】△長布抖動，讓河流動起來。
△青蛙沿著布上跳到爸爸斜前方停下來。

小妍　　哇～這樣真方便。

青蛙　　友善，友善，人類你好，人類你好。

爸爸　　哇～小妍你看，那邊（爸2→爸3）有1隻很肥的大田蛙在呱呱叫。

△爸爸開始想像……
【燈控】△舞台燈光逐漸降低到一半的亮度。
【前台】△停止抖動長布。
△青蛙跳到後方石頭後，站在椅子上由高處不斷的伸頭張望。（蛙→蛙1）

爸爸　　如果？……我把這隻大田蛙抓回家炒麻油，應該很好吃？

小妍　　爸爸，你在想什麼？……

【燈控】△舞台燈光全亮。

爸爸　　　啊～一晃神，大田蛙跑了？……你剛問我什麼啦？

小妍　　　（妍→妍1）爸爸，我丟的可樂罐丟到小溪裡，會不會
　　　　　　污染這裡的環境啊？

爸爸　　　哪會啊～你想想……你的可樂罐在小溪裡游啊游、游啊
　　　　　　游，最後游到大海裡去了。哪會污染這裡啊？

小妍　　　說的也是唷。

△蝴蝶小快步出場，繞一圈到樹上。

蝴蝶　　　友善，友善，人類你好，人類你好。

△小妍與爸爸伸長脖子，兩眼跟著蝴蝶看。

小妍　　　哇～好漂亮的蝴蝶。

△小妍則跟著蝴蝶後面走到妍1。
△小妍開始想像……
△蝴蝶飛到到後方石頭後，站在椅子上由高處不斷的伸頭張望。（→1）

小妍　　　如果～

【燈控】△舞台燈光逐漸降低到一半的亮度。

小妍　　　我把蝴蝶抓回來做標本，這樣我的房間會變得很漂亮唷？

爸爸　　　小妍，你在想什麼？……

小妍　　　啊！

【燈控】△舞台燈光全亮。

小妍　　　（小妍沿著旁邊的石頭繞圈）一晃神，蝴蝶都飛走了？
　　　　　真是氣死人了。……你剛問我什麼？

爸爸　　　（爸→爸1）我問妳～你在想什麼呢？

小妍　　　喔！爸爸，我還有吃不完的便當，可不可以通通丟進小
　　　　　溪裡面去啊？

爸爸　　　當然好啊～你想想看，住在小溪裡的魚啊真的很可憐。
　　　　　牠們也不會做麵包，平常連便當都沒機會吃，只能吃水
　　　　　草。（你把廚餘丟給牠們吃是很有愛心的行為。

【燈控】△舞台燈光逐漸降低到一半的亮度。
【前台】△聖誕燈全亮。
△螢火蟲的音樂聲起～（音效6）
△螢火蟲過場。

螢火蟲　　友善，友善，人類你好，人類你好。

△小妍與爸爸伸長脖子，兩眼跟著螢火蟲看。
【前台】△聖誕燈關閉。

小妍　　　爸爸，你看。這裡還有螢火蟲耶！

爸爸　　　哎呀～只有小朋友才會喜歡螢火蟲，我大人才不會喜
　　　　　歡哩。

△螢火蟲躲到後方大樹後的椅子上，站在椅子上由高處不斷的伸頭張
　　望。（→1）

小妍　　　如果～我們家有螢火蟲，那就可以多少省下一些電費。

可惜被牠們飛走了。

△小魚的音樂漸漸起來～（音效2）
【前台】△長布抖動，讓河流動起來。
△魚出場。

魚　　　　友善，友善，人類你好，人類你好。
爸爸　　　哇～～～～～～～～（爸→爸1）有魚耶。

△爸爸跑到過去電魚（爸1→爸2）。
【前台】△停止抖動長布。
△魚全身抖動倒下仰躺下。

爸爸　　　你看！我電魚的工具，我要把所有小溪裡魚全部電暈、
　　　　　帶走。
魚　　　　（坐起來）什麼！（又躺下繼續抖動）

△魚仰躺拼命在原地游泳。

小妍　　　那～我負責抓青蛙，還有螢火蟲。

△青蛙、螢火蟲們站到椅子上說。

青蛙、螢火蟲什麼！
小妍　　　還有～最漂亮的蝴蝶，我要抓回去做標本。

△蝴蝶們從大樹後伸出頭來說。

蝴蝶們　　什麼！

爸爸、小妍　那我們開始把牠們通通抓光光吧！

△追逐的音樂聲起～（音效6）

【布景】景片以繞8字形方式，轉為第四幕「封溪護魚中心」。
△昆蟲、動物在前面蹲下、雙手抱頭。爸爸、小妍站後方圍住。（爸
　1，妍1）

爸爸	妳們已經被我通通包圍了，給我雙手抱頭、蹲下、不准動。
小妍	還有抗拒從嚴、坦白從寬。
昆蟲們	蛤？救命啊～救命啊～……
爸爸	哈……沒想到這裡的魚都不怕人，我隨便一抓就抓到了。還有啊～這些青蛙、螢火蟲也不知道要逃走。
小妍	這些蝴蝶還主動飛來給我抓呢。
爸爸	既然這裡的昆蟲與動物都被我們抓光了，那我們就準備回家補一補身子吧。

小臣、小妍　好！
全體昆蟲、動物　冤枉啊～冤枉啊～……冤枉啊～

△爸爸不停的用電魚竿電他們。

爸爸　　　　不准騷動！不准喊冤！……也不准喊救命！……

—————————————————————

第三段　巡守員

—————————————————————

O.S巡守隊員　停！

△巡守隊員吹哨子出場。

巡守隊員	停！你們不可以在這裡電魚，更不可以在這裡抓昆蟲。
爸爸	哎呀～嚇死人了。我聽到哨子聲，還以為是警察哩？
小妍	你是誰呀？要你多管閒事啊！
巡守隊員	我們是新店溪的巡守隊員。
爸爸	你又不是警察，不要亂吹哨子好嗎？喔～（爸→爸1）我知道啦～你是看到我抓了這麼多。眼紅，想分一點。對嗎？
小妍	爸，那他就是要恐嚇我們。我們應該要？……應該要……報警。
爸爸	報報報……（爸1→爸2）報什麼警啊，沒這麼嚴重啦？
巡守隊員	哼！不敢報警？原來你也知道在這裡抓魚、電魚是違法的。
小妍	爸，別怕他。看他想幹嘛？
巡守隊員	你們到這裡亂丟垃圾，以後新店溪裡的水髒了，不但魚蝦都死了，連剛出現的螢火蟲也會全離開呢。
爸爸	哪有你說的這麼嚴重？
小妍	（妍→妍1）反正以後我們都不來了，跟我們有什麼關係？
巡守隊員	當然有關係。你看看（巡→巡1）你們還抓了這麼多的昆蟲。
爸爸、小妍	這是我們很辛苦才抓到的。
巡守隊員	你們把昆蟲跟小魚都抓走了，以後這裡空蕩蕩的，又髒兮兮的。你們不覺得很自私嗎？
爸爸	嗯？……（爸→爸1）不會！
小妍	嗯？……（妍1→妍2）絕對不會！
巡守隊員	怎麼可能不會。
爸爸、小妍	怎麼會啊？
爸爸	反正……（爸1→爸2）這裡也很少人來呀。我把魚抓回

　　　　　　家煮來吃……喔，不是。我的意思是放在魚缸裡養啊～
　　　　　　我們還得花錢買飼料餵牠們呢，哪有自私？

小妍　　　　對呀！（妍2→妍3）我爸爸說，我的可樂罐從這裡開始
　　　　　　游啊游、游啊游，最後游到大海裡去了，也沒有影響
　　　　　　呀。還有我爸爸又說，我的麵包、便當吃不完，給這裡
　　　　　　的小昆蟲吃，是有愛心呢。

巡守隊員　　（巡1→巡2）這位爸爸，你把溪裡面的魚都抓光了。還
　　　　　　有你這位小朋友也把昆蟲、動物都抓走了。那我們的下
　　　　　　一代來新店溪只剩下光禿禿的石頭了。

爸爸　　　　對唷？（爸2→爸3）

巡守隊員　　怎麼樣，我說的很好吧！

爸爸　　　　新店溪還剩下這麼多漂亮的石頭。下回開拖拉庫（卡
　　　　　　車）來，也通通搬回家。

巡守隊員　　你說什麼！你太可惡了。我要報警，讓警察來處理。

△巡守隊員走回「封溪護魚中心」拿出手機撥號（巡→巡1）。
△小妍走到左後方圍著（妍→妍1）

巡守隊員　　喂～警察局嗎？

爸爸　　　　喔！別……（爸→爸1）有話好說，有話好說。……好
　　　　　　吧！為了讓我們的下一代也能有魚抓……

巡守隊員　　你說什麼！

△拿出手機撥號。

巡守隊員　　喂～警察局嗎？

爸爸　　　　喔！別……我說錯了，我重說。……為了讓我們的下一
　　　　　　代也能看到這麼肥滋滋的魚，好吃的魚……

△巡守隊員再拿出手機撥號。

巡守隊員　　喂～警察局嗎？我們這裡有一個人……
爸爸　　　　喔！別……我又說錯了，別叫警察。我的意思就
　　　　　　是？……那個？……那個？……我該怎麼講，你才會滿
　　　　　　意？你給個暗示吧。
巡守隊員　　好吧，為了讓我們的下一代也能看到……

△巡守隊員雙手比出這裡很美的景色。

爸爸　　　　喔！我懂。了讓我們的下一代也能看到這麼美的……魚。

△爸爸瘋狂的電魚、電昆蟲，全部串聯被電到的都身體不停的抖動。

爸爸　　　　我我我……（爸1→爸2）我一定要電魚、我一定要電
　　　　　　魚、我一定要電魚～～～～～～～～～
小妍　　　　爸爸爸爸……爸，你電電電電到我了啦。……
爸爸　　　　什麼！

△爸爸後退（爸1）。
△小妍與昆蟲、動物不停抖動走到台前跳一段街舞，最後癱坐在地
　上。（音效7）

△小妍跳舞結束時換位到最前方。

爸爸　　　　小妍～～～～～

△爸爸跑到小妍旁哭（爸→爸1）。

巡守隊員　　（巡→巡1）你看，都是你這個爸爸做了最壞的示範，才會弄巧成拙傷害到自己的女兒。我現在不知是要報警，還是要叫救護車。

爸爸　　　　嗚……都是我的錯，才會害我的寶貝女兒受傷。你們看～她被電的連跳舞都跳的歪七扭八，可見得傷的不輕。我石頭不搬了，還有也把抓到的魚全放了。

△魚A、B全身抖動的離開。

爸爸　　　　好可惜不能在電魚了，那最後再偷電一下唄。

△爸爸又電了即將離開的魚屁股一下，魚尖叫一聲，雙手摀著屁股
　跳走。
△巡守隊員走到小妍旁2人扶起她。

巡守隊員　　先到樹下休息吧。

△爸爸、小妍、巡守隊員走到左邊樹旁。

巡守隊員　　這位被電的唧唧叫的小朋友，你確定你的可樂罐一定會游啊游、游啊游，游到大海嗎？如果大家都像你一樣在這裡亂丟垃圾，動物、昆蟲就都活不成了。

小妍　　　　這……好吧！我把青蛙、螢火蟲全放了。

△螢火蟲、青蛙全身抖動的離開。
△爸爸又電了即將離開的青蛙屁股一下，青蛙尖叫一聲，雙手摀著屁
　股跳走。

巡守隊員　　那還有蝴蝶呢？如果你像蝴蝶一樣被壞人抓走了，你再

也看不到爸爸媽媽，你會怎麼辦？

小妍　　　　那～我會哭。

巡守隊員　　哭有什麼用？如果再把你做成標本呢？

小妍　　　　我……我不要被做成標本。嗚……好吧！我也把蝴蝶通
　　　　　　通放了。

△蝴蝶全身抖動的離開。

△爸爸又想電了即將離開的蝴蝶，蝴蝶尖叫一聲逃走。

巡守隊員　　你還有最後的螢火蟲，為什麼不肯也一塊放走。

小妍　　　　不行啊，我們家缺電。

巡守隊員　　缺電好啊，免得你爸爸又拿來電你。

爸爸　　　　啊？

△爸爸把電魚工具丟掉。

爸爸　　　　我不會了，我不會了，我不會了。

小妍　　　　好吧，我把螢火蟲放走好了。

△螢火蟲們對小妍做鬼臉，離開。

巡守隊員　　每一個自然的環境，都需要靠每個人去維護。我們新店
　　　　　　溪會這麼美，到處都可以看到蝴蝶、螢火蟲，都是因為
　　　　　　大家都懂得愛護我們居住的環境。

爸爸、小妍　我們已經把所有的昆蟲跟魚都放了，那我們可以回家
　　　　　　了嗎？

巡守隊員　　不行！

爸爸、小妍　蛤？為什麼不行！

巡守隊員　　因為……還不夠。

爸爸、小妍	還不夠？
巡守隊員	沒錯！你們現在還得把垃圾通通帶回家才行。垃圾留在這裡，就是對新店溪的傷害。
爸爸、小妍	我們懂了！
爸爸	那我們把所有的垃圾通通撿回來吧。
巡守隊員	（巡→巡1）垃圾通通沒有，新店溪才能青山綠水常流。

△全部人撿垃圾。

△全部人離開。

第四段　恢復生機

【布景】景片轉向第一幕的位置，呈現「小溪」景。

△全部昆蟲、動物偷偷摸摸的出場。

青蛙	人類都走了。
魚A	差一點，我們的下半輩子都要住在魚缸裡。
青蛙	人類終於知道要跟我們和平相處。
螢火蟲A	新店溪未來少了人為的破壞，我們會再這裡越來越旺的。
全部人	沒有人為的破壞，我們也可以放心在這裡定居下來了。謝謝大家！

～完～

一、奇妙的燈泡　舞蹈歌詞與動作

前奏：螢火蟲雙手後抬高，身體前彎出場。

第一段／

大燈泡小燈泡　夜空裡真熱鬧

紅燈泡黃燈泡　上上下下在夜空中舞蹈

（屁股右後翹2下、左後翹2下）（右繞一圈）

螢火蟲螢火蟲　一閃一閃呀躲貓貓　真是奇妙的小燈泡

（雙手左右拍打屁股）（左繞一圈）

第二段／

大燈泡小燈泡　夜空裡真熱鬧

紅燈泡黃燈泡　上上下下在夜空中舞蹈

螢火蟲螢火蟲　一閃一閃呀躲貓貓　真是奇妙的小燈泡

（雙手後抬高，身體前彎，圍成一個圈轉圈圈）

第三段／

大燈泡小燈泡　夜空裡真熱鬧

紅燈泡黃燈泡　上上下下在夜空中舞蹈

螢火蟲螢火蟲　一閃一閃呀躲貓貓　真是奇妙的小燈泡

（成一列，繞S形）

第四段／

大燈泡小燈泡　夜空裡真熱鬧

紅燈泡黃燈泡　上上下下在夜空中舞蹈

（屁股右後翹2下、左後翹2下）（右繞一圈）

螢火蟲螢火蟲　一閃一閃呀躲貓貓　真是奇妙的小燈泡
（雙手左右拍打屁股）（左繞一圈，上跳雙手高舉）

二、景片製作

1. 每片寬度1.5公尺×高2公尺×4面，共4塊。
2. 每個面都需有窺視孔，外裝透明塑膠板再上色。
3. 四個景片底裝4個有輪子的底座。中央是空心的能站人帶動。

景片的四個面類似圖

1. 小溪

2. 森林

（本面為陰暗的森林景色，另外加裝1000顆黃色聖誕燈泡在每個角落，所有的線路四個景片各有一個總開關。

3. 一棵大樹

4. 封溪護魚中心

（本照片加掛招牌「新店溪封溪護魚中心」）

編號：011

劇名：認識昆蟲──艾麗絲夢遊秘境

人數：13人

長度：10分鐘

說明：很多學生對於很多的昆蟲認識不深，尤其是在山區的小學也一
　　　樣。像是蚱蜢與螳螂、賴蛤蟆與青蛙、蝴蝶與蛾、狐狸與大野
　　　狼……等等。很多學生都覺得差不多，也沒關係。其實在生活
　　　中認錯人或叫錯名字是很不禮貌的行為，會影響到自己的人際
　　　關係。

註明：1、△　　　只是說明用，不是講話的台詞。

　　　2、（　）　是不用唸的。若內容有寫（台語），代表後面那句
　　　　　　　　有底線的話要用台語。再者若是寫「鼓掌」「雙手
　　　　　　　　抓頭髮」，代表表演者要有的動作。若是與觀眾互
　　　　　　　　動時，代表觀眾回應的聲音。

　　　3、O.S　　代表只有聲音，演員不用出場。

　　　4、○○　　通常用自己的校名。

　　　5、音效1、音效2、音效3……　代表這個地方需要播放第幾首
　　　　　　　　音樂。但這牽涉到版權問題，有些有註明是用哪一
　　　　　　　　首音樂，但還是要自己去找。

人物表

艾麗絲／女

艾麗兒／女

大野狼／男

癩蛤蟆／3人、男。

青蛙／1人、男。

蛾／6人、女。

第一段　大野狼先生

△快樂的音樂聲起～音效1
△艾麗絲與姊姊艾麗兒2人帶著裝滿滿的點心竹籃出場。

艾麗兒　　哇～山上的空氣真是好新鮮啊。艾麗絲你看！這裡的風
　　　　　景很漂亮，不如我們就在這裡野餐吧？

艾麗絲　　好啊，姊姊。我們把午餐拿出來吃吧。

△2人把竹藍裡的食物擺出來。

艾麗絲　　姊姊，我剛走了好累，你可以說故事給我聽嗎？

艾麗兒　　當然可以！

△艾麗兒從竹藍裡拿出一本故事書翻開。
△艾麗絲側躺在姊姊的大腿上。

艾麗兒　　在很久很久以前，有一個神祕的森林王國。裡面住了很
　　　　　多的動物與昆蟲，牠們的國王是一隻……。

△艾麗兒看到艾麗絲已經睡覺了。艾麗兒拿起水壺，發現裡面沒水。
　　於是輕輕的起來去找水，留下艾麗絲1人。
△艾麗絲突然醒來，找不到姊姊。

艾麗絲　　姊姊，姊姊。奇怪姊姊到哪裡去了呢？

△艾麗絲突然看到有人走來，急忙躲在一旁偷看。

△一隻穿著西裝的大野狼鬼鬼祟祟的出場。

大野狼先生　趁現在沒有人看到，我趕快回去。

△大野狼先生撥空一旁的小樹叢，爬進一個洞裡離開。
△艾麗絲走出來。

艾麗絲　好奇怪哟，我是不是眼睛看花了。剛才好像有一隻穿著衣服的狐狸，還會說人話。我一定要去弄清楚，這是怎麼一回事？

△艾麗絲跟著大野狼的方式爬進小山洞離開。

第二段　井底之蛙

△艾麗絲洞口爬出來。

艾麗絲　耶～狐狸到哪裡去了呢？怎麼一轉眼就不見了？……這裡怎麼有一間教室呢？

△吵雜聲起～

艾麗絲　有人來了！我先躲起來看看。

△艾麗絲躲在掛圖後方。
△癩蛤蟆1、2、3跳出場再站起來。

癩蛤蟆1　上課了。對了！同學。昨天的考試，我考的很差，你們

　　　　　考的怎麼樣了？

癩蛤蟆2　　當然是……不好。那你呢？

癩蛤蟆3　　我跟你們2個不一樣。

癩蛤蟆1、2　啊？你的意思是，你考的？……

癩蛤蟆3　　非常不好。

△癩蛤蟆1、2差一點摔倒。

癩蛤蟆1、2　那～你一定是我們全班的最後一名，第三名。因為我們
　　　　　才3個人而已。

癩蛤蟆1、2、3　唉！我們該怎麼辦呢？嗚……很煩ㄋㄟ。

癩蛤蟆1　　啊！我想到辦法了。

癩蛤蟆2　　你平常都不讀書，怎麼可能會想得到辦法呢？

癩蛤蟆1　　你……怎麼這麼講話？

癩蛤蟆3　　別生氣，你還是先說說你想到什麼方法吧。

癩蛤蟆1　　好吧！考不好，很煩。我們可以唱唱卡拉ok，讓心情變
　　　　　好，就不會煩了啊。

癩蛤蟆2、3　嗯，你果然是有腦袋的人，全班第一名一定是你了。

癩蛤蟆1　　當然，你們可以崇拜我吧。

O.S艾麗絲　停！

△艾麗絲出場。

癩蛤蟆1、2、3　你是誰啊！

艾麗絲　　　我叫艾麗絲。我剛聽了你們的對話，我受不了你們。覺
　　　　　得你們這些青蛙邏輯錯了。

癩蛤蟆1、2、3　等一下。青蛙？……青蛙在哪裡？

艾麗絲　　　你們不是青蛙？難道你們會是……癩蛤蟆嗎？

癩蛤蟆1、2、3　沒錯！我們本來就是癩蛤蟆。你這個人連青蛙跟癩

蛤蟆都分不清楚，還說我們弄錯了。

癩蛤蟆1　　我覺得應該是我們受不了你吧。

癩蛤蟆2　　沒錯！叫錯別人的名字是很不禮貌的行為。

癩蛤蟆3　　我……我不知道怎麼說你，總之，我們不喜歡你。

艾麗絲　　對不起啦。其實就算你們是癩蛤蟆好了，你們功課不好，也不是用唱歌就可以變好的。

癩蛤蟆1、2、3　　是嗎？你的意思是你比我們聰明囉，那你說說我們應該要怎麼做？

艾麗絲　　要認真聽老師上課才對。對了！你們老師是誰？

癩蛤蟆1、2、3　　他來了！

癩蛤蟆1　　我們快坐好。

△癩蛤蟆全坐下來，艾麗絲也坐下來。

△青蛙老師出場。

青蛙　　同學早！哦～今天有新同學唷，歡迎你！

艾麗絲　　我叫艾麗絲，謝謝老師。

青蛙　　大家不要講話，現在開始上天文課。根據老師我多年坐在這裡這麼久的研究，我們的天空大概有……80公分那麼大。

艾麗絲　　啊！癩蛤蟆老師，你教錯了啦，那是水井的直徑，不是全部的天空。

青蛙　　等一下，癩蛤蟆老師，是誰啊？

艾麗絲　　癩蛤蟆老師，不就是你嗎？

青蛙　　我是青蛙せ！你這個人怎麼青蛙跟癩蛤蟆都分不清楚，還說我教錯了？

癩蛤蟆1、2、3　　對啊～我們也覺得她這個人講話有點怪怪的。

癩蛤蟆1　　她先是把我們癩蝦蟆看成青蛙，現在又把青蛙老師說成癩蝦蟆老師。真是沒禮貌！

全部人　　　艾麗絲，你走好了，別妨礙我們上課。

△艾麗絲被趕走。

青蛙　　　　我們下課了。
癩蛤蟆1、2、3　　謝謝青蛙老師。耶～回家囉。

△全部人離開。

··
第三段　魔法森林
··

△一群白蛾在舞台中央不動，艾麗絲走出場。

艾麗絲　　　真是氣死人了，又不是只有我分不清楚癩蝦蟆跟青蛙。
　　　　　　很多人都嘛跟我一樣。耶？這又是什麼地方啊，好漂
　　　　　　亮唷。

△艾麗絲輕輕一觸其中的一隻白蛾。
△音樂聲起～音效2
△白蛾翩翩起舞。

艾麗絲　　　哇～好漂亮唷。大家好！
白蛾1　　　你是誰啊，怎麼來到我們這裡呢？
艾麗絲　　　我叫艾麗絲，我是跟著一隻會人話的狐狸來的。
全部白蛾　　狐狸？……我們這裡沒有狐狸啊！
艾麗絲　　　有啊～牠還穿著西裝呢。
全部2　　　穿著西裝？那不是狐狸，那是大野狼。
白蛾3　　　大野狼要是知道，你把他說成狐狸，他一定會很生氣。

白蛾4	而且你不認識他，還偷偷摸摸跟在他後面來。他會覺得你更沒有禮貌。
艾麗絲	我只是好奇而已。
白蛾5	對了，你是觀光客嗎？
艾麗絲	可以這麼說啦，我非常喜歡大自然，所以我常跟我姊妹到郊外野餐呢。還有啊～告訴你們唷，我平常最喜歡你們了。
全部白蛾	真的喔，謝謝你！
白蛾6	從來沒有人說過會喜歡我們，我們今天知道還有你這個粉絲，我們真是太高興了。
艾麗絲	對呀，你們要是不相信的話，我可以唱一首你們的歌給你們聽唷。
全部白蛾	什麼？還有人為我們編歌。你一定要唱給我們聽，求求你、求求你。
艾麗絲	好吧。

△全部白蛾拍手。

| 艾麗絲 | 蝴蝶，蝴蝶，生的真美麗。頭戴著金絲，身穿花花衣…… |

△全部白蛾摔倒一地，生氣的圍在艾麗絲旁。

全部白蛾	艾麗絲，你說我們是什麼昆蟲？
艾麗絲	你們就是我最喜歡的蝴蝶啊！
全部白蛾	我們不是蝴蝶。
艾麗絲	你們不是蝴蝶……那～你們是？……
全部白蛾	我們是「蛾」。
白蛾1	你連蛾跟蝴蝶都分不清楚，我們也不喜歡你。
其他蛾	你走，你走。我們生氣了，我們要……。

△艾麗絲被趕走。

△全部人離開。

第四段　夢醒

△艾麗絲依舊在一旁睡覺，突然驚醒過來。

艾麗絲　　救命啊～救命啊。咦！姊姊呢？

△艾麗兒邊喝水回來。

艾麗兒　　我才離開去裝水一會兒時間，你怎麼就醒了。

艾麗絲　　我剛才遇到一隻會說話的狐狸，還有會說人話的青蛙與
　　　　　　蝴蝶。……喔！不對，是大野狼、癩蛤蟆與蛾。

艾麗兒　　到底是狐狸、青蛙，還是癩蛤蟆？……是大野狼、蝴
　　　　　　蝶，還是蛾？我聽了一頭霧水。

艾麗絲　　我自己也不知道啊！總之，我都弄錯人了。他們都很生
　　　　　　氣，很不喜歡我。

艾麗兒　　這是當然的啦，誰喜歡被認錯？……叫錯別人的名字是
　　　　　　很不禮貌的。

艾麗絲　　那～我還是趕快回家多讀點書，把所有的昆蟲、動物都
　　　　　　弄清楚好了。

艾麗兒　　對，只有多讀書，知識豐富了才不會張冠李戴。我們走！

△2人離開。

～完～

編號：012

劇名：○○國小百年誌

人數：13人

長度：20分鐘

說明：很多國小都達百年以上的歷史，在這麼長的歲月中，培育出很
　　　多社會的菁英、國家的棟樑。這故事是以一所國小百年來歷經
　　　社會的變遷不斷的改名為階段性，把當時的生活環境介紹給現
　　　在的學生了解。期望學生能熟悉自己學校的歷史淵源，以成就
　　　非凡的學長姐為榜樣努力學習。

　　　各校的變遷歷史雖然不同，但這篇故事的編排模式是可以套用
　　　到其他學校的。

註明：1、△　　　只是說明用，不是講話的台詞。

　　　2、（　）　是不用唸的。若內容有寫（台語），代表後面那句
　　　　　　　　有底線的話要用台語。再者若是寫「鼓掌」「雙手
　　　　　　　　抓頭髮」，代表表演者要有的動作。若是與觀眾互
　　　　　　　　動時，代表觀眾回應的聲音。

　　　3、O.S　　代表只有聲音，演員不用出場。

　　　4、○○　　通常用自己的校名。

　　　5、音效1、音效2、音效3……　代表這個地方需要播放第幾首
　　　　　　　　音樂。但這牽涉到版權問題，有些有註明是用哪一
　　　　　　　　首音樂，但還是要自己去找。

人物表

阿嬤／靜香

小學生／

巴斯光年／

女生10人／編號1-10

第一段　現代家裡

△背景是三合院老式房子。

△「溫馨的家庭」音樂起～（音效1）

△1個老奶奶拿著毛線棒出場坐在椅子上織毛線（→嬤）。

O.S　　　　阿嬤，我放學回來了。

△1個穿制服的小學生出場（→芬）。

阿嬤　　　阿芬仔，今天在學校有什麼有趣的事嗎？說來給阿嬤聽
　　　　　聽……

阿芬　　　沒有啊！（芬→芬1）不過～

阿嬤　　　不過什麼？

阿芬　　　（芬1→芬2）不過老師說，我們○○國小今年已經100
　　　　　歲了，而我才10歲而已。

阿嬤　　　（嬤→嬤1）然後呢？

阿芬　　　我根本無法想像100年前，跟我們現在有什麼不同。

阿嬤　　　那還不簡單，我們搭任意門去看看，不就知道了嗎？

阿芬　　　任意門？這名字好像很熟悉……

阿嬤　　　這個任意門就是我小時候，國小的同學大雄送我的。

阿芬　　　大雄？……阿嬤，你的名字是？……

阿嬤　　　靜香！

△哆啦A夢的音樂起～　音效2　（哆啦A夢片尾曲－我們是地球人）

△所有人出場與阿嬤與阿芬跳一小段舞。

　1. *左右肘彎曲擺動前走　（2×8）*

2. *雙手下壓，勾右腳2次　反方向一次　（2×8）*
3. *雙手在前上方揮手往下　（1×8）*
4. *雙手攤開自轉一圈來回　（2×8）*
5. *右手擦玻璃，反方向一次　（2×8）*
6. *三人牽手轉圈圈來回，雙手交叉在胸擺POSE　（2×8）*

阿嬤　　　怎麼突然間出現這麼多人。你們是？……
其他人　　路人。

△其他人離開時，順便把椅子拿走。

阿嬤　　　路人？
阿芬　　　阿嬤，別管他們了。你趕快把「任意門」拿出來，我很
　　　　　想看看○○國小100年來的變化呢。
阿嬤　　　好！

△阿嬤拿出一個小門。

阿嬤　　　任意門，變～～～～～

△魔法的音效聲起～（音效3）

阿芬　　　沒有啊？……什麼都沒變。
阿嬤　　　喔！可能是太久沒用了，門生鏽，卡住了。
阿芬　　　那怎麼辦？
阿嬤　　　沒關係，我打電話去售後服務中心申訴，請他們派人來
　　　　　處理。
阿芬　　　那會很久嗎？
阿嬤　　　不會！馬上就到。

△阿嬤拿出手機。

阿嬤　　　喂！售後服務中心嗎？請你們馬上派人來修理。

△音樂起～（音效4-1）
△阿嬤與阿芬看到車子來了，嚇的跑一圈被巴斯光年追（芬→芬1、
　嬤→嬤1）。
△巴斯光年騎著滑板車出場（→巴）。

巴斯光年　大家好！我是巴斯光年。請問這位阿嬤小姐你有什麼
　　　　　　問題？
阿嬤　　　我們要回到100年前，但是任意門壞了。
巴斯光年　沒關係，只要妳們走這個門，時間就會改變成妳們要的
　　　　　　年代。
阿嬤　　　好吧！阿芬仔，我們走。

△阿嬤與阿芬離開把任意門上的牌子掀開到「1920年」。

巴斯光年　（→巴）各位觀眾，當我從那一邊到這一邊的時候，時
　　　　　　間就像我騎滑板車一樣快。咻～的一聲就回到一百年前。

△巴斯光年騎著滑板車離開。（音效4-2）

第二段　回到1920年

△背景是「山仔腳礦坑」。
△「小矮人工作之歌」聲起～（音效5）

△2人扛十字鎬出場跳一小段舞。（走4步、左腳前點來回、右腳前點來回　1×8）

1	今天是○○公學校要在我們山子腳設立分校的日子。我要趕回去帶兒子去報到上學呢，希望他努力讀書，不要長大跟我們一樣很辛苦在挖礦。
2	嘿啊～嘿啊～「偶」也是……「偶」也是……
1	因為山仔腳有很多礦場，很多人都在挖礦，這裡出產很多煤礦。
2	所以我們都用煤炭煮飯。
1	不聊了，「偶」們要先去鹿角溪把在游泳、抓魚的孩子抓回來。然後要送他們去上學呢。
1、2	再見！

△1、2離開。
△阿芬、阿嬤出場（→嬤、芬）。

阿芬	阿嬤，你聽到剛才他們說的沒有？原來我們○○這個地方以前不但有煤礦，孩子都還喜歡到附近的鹿角溪游泳、抓魚呢？
阿嬤	對呀～不過告訴你，燒煤炭不像我們現在這樣方法，手一扭，瓦斯就來了。還有啊～現在有設備齊全的游泳池，也比到溪邊游泳安全。對了！你要記得唷，剛才他們說啊～○○國小是1920年開始由○○公學校在我們山仔腳設立的分校開始，到2020年剛好100年。
阿芬	嗯！我記住了。那現在我們接下來應該到哪一年呢？
阿嬤	10年後。

△阿嬤與阿芬離開把任意門上的牌子掀開到「1930年」。

△音樂起～（音效6-1）
△巴斯光年騎著滑板車出場（→巴）。

巴斯光年　　　大家好！我是巴斯光年又回來了。當我從那一邊到這一
　　　　　　邊的時候，時間就像我騎滑板車一樣快。咻～的一聲就
　　　　　　來到1930年。

△音樂起～（音效6-2）
△巴斯光年騎著滑板車離開。

第三段　回到1930年

△背景是茶山。
△採茶的音樂聲起～（音效7）
△一群人出場跳一小段採茶舞（→3、4）。

3　　　　　　今天是1930年我們山子腳分校要獨立設校，成為山子腳
　　　　　　公學校呢。我要趕回去帶女兒去報到上學呢。希望她努
　　　　　　力讀書，將來可以找到滿意的工作。
4　　　　　　嘿啊～嘿啊～「偶」也是……「偶」也是……「偶」們
　　　　　　家家戶戶都有種茶業，我們都要上山去採茶，才有好茶
　　　　　　可以喝。
3　　　　　　不聊了，我們先要去山仔腳火車站撿火車掉下來的煤渣
　　　　　　回家煮飯，然後要送女兒去上學呢。希望他們也能努力
　　　　　　讀書，將來可以找到更滿意的工作。
4　　　　　　嘿啊～嘿啊～「偶」也是……「偶」也是……

△3、4離開。

△阿嬤與阿芬出場。

阿芬　　　阿嬤，你聽到剛才他們說的沒有？原來我們○○以前有
　　　　　種茶葉呢？

阿嬤　　　對呀～不但你沒喝過，連我也沒喝到呢。

阿嬤、阿芬　唉！

△阿嬤與阿芬離開把任意門上的牌子掀開到「1941年」。
△音樂起～　音效8-1
△巴斯光年騎著滑板車出場（→巴）。

巴斯光年　大家好！我是巴斯光年又回來了。當我從那一邊到這一
　　　　　邊的時候，時間就像我騎滑板車一樣快。咻～的一聲就
　　　　　來到1941年。

△巴斯光年騎著腳踏車一小段又停下來（巴→巴1）。

巴斯光年　對了！我知道你們一定有疑問，為什麼我現在臉上貼
　　　　　OK繃？……告訴你們一個觀念「別開快車」。

△音樂起～（音效8-2）
△巴斯光年騎著滑板車離開。

第四段　回到1941年

△背景是日式宿舍。
△「東京音頭」聲起～（音效9）
△5、6手牽手一起出場（→5、6）。

5、6	今天是1941年山子腳公學校要改名成為山子腳國民學校呢。我們要趕去上學努力讀書，將來做個認真打拼的人。
5	對了，老師教我們要說日文。「你好」日文怎麼說？
6	啊災！我只會唸あいうえおかきくけこ。現在是日本統治時代，所以我們都要說日語。
5	不聊了，我要趕快進教室上學了。
6	塞呦娜娜。

△5、6離開。
△阿嬤與阿芬出場（→嬤、芬）。

阿芬	阿嬤，你聽到剛才他們說的沒有？原來我們○○日治時代都要穿日本制服呢？
阿嬤	對呀～不但你沒穿過，阿嬤我也沒有穿過唷。啊～我想到了。日治時代離我們那個時代很近，我記得學校還有很多校友是在○○國小受日本教育的。
阿芬	嗯！我們走吧。

△阿嬤與阿芬離開把任意門上的牌子掀開到「1945年」。
△音樂起～（音效10-1）
△巴斯光年跛腳扛著滑板車出場（→巴）。

巴斯光年	大家好！我是巴斯光年又回來了。不好意思，我剛才騎太快了，不小心撞到電線杆。不過～我還是很盡責的趕回來告訴妳們。當我從那一邊走到這一邊的時候，時間就像我（台）跛腳走路一樣快。啾～的一聲就來到1945年。

△巴斯光年跛腳扛著滑板車一小段又停下來（巴→巴1）。

巴斯光年　　對了！我這次想告訴你們「騎車時別東張西望，不然很
　　　　　　容易撞上電線杆」。

△音樂起～（音效10-2）
△巴斯光年跛腳扛著滑板車離開。

第五段　回到1945年

△背景是眷村或國旗。
△「梅花」聲起～（音效11）
△7、8穿白衣、藍百褶裙學生服出場（→7、8）。

7　　　　　今年是1945年台灣光復，我們山子腳國民學校也要改名
　　　　　　為○○國民學校呢。我們要努力讀書，把國語學好。
8　　　　　嘿啊～嘿啊～「偶」也是……「偶」也是……要來改學
　　　　　　國語了
7　　　　　不要再說了，趕快進教事吧
8　　　　　快點，快點走吧！

△7、8離開。
△阿嬤與阿芬出場（→嬤、芬）。

阿芬　　　　阿嬤，你聽到剛才他們說的沒有？原來現在學校不再教
　　　　　　日文了，要改教國語。
阿嬤　　　　對呀。○○國小從1945年開始由山子腳公學校要改名成
　　　　　　為○○國民學校。
阿芬　　　　嗯！那現在我們應該到哪一年去？
阿嬤　　　　23年後。

阿嬤、阿芬　1968年！

△阿嬤與阿芬離開把任意門上的牌子掀開到「1968年」。
△音樂起～（音效12-1）
△巴斯光年爬出場（→巴）。

巴斯光年　　大家好！我是巴斯光年又回來了。不好意思，我剛才過中山路時沒注意來車，不小心又……倆隻腳都跛腳了。不過～我還是很盡責的爬回來告訴妳們。當我從那一邊爬到這一邊的時候，時間就像我在地上爬一樣快。咻～的一聲就來到1968年。

△巴斯光年爬一小段又停下來（巴→巴1）。

巴斯光年　　對了！妳們又沒問我了。不過～我還是想告訴你們「過馬路要走班馬線」。

△音樂起～（音效12-2）
△巴斯光年爬著離開。

第六段　回到1968年

△背景是學校大門。
△「○○校歌」聲起～（音效13）
△預先邀請幾為會唱校歌的學生站前面帶動。
△9、10穿卡其學生服出場打數、喊口號、唱愛國歌曲。

9　　　　　今年我們○○國民學校要改名為○○國民小學呢。以後

　　　　　　　　我們每個人都要受九年的義務教育。

10　　　　　　太高興了！可以不用考試就可以讀初中了。

9　　　　　　　現在都是說國語，不能說台語

10　　　　　　啊～青菜啦。

9　　　　　　　窩～你說青菜是台語，要罰1塊錢當班費。

10　　　　　　我沒有說台語，我沒有說台語。我剛才是說菜市場在賣
　　　　　　　　青菜。

△10逃離開。

9　　　　　　　你別逃，罰一塊錢。……

△10離開，9追離場。
△阿嬤與阿芬出場（→嬤、芬）。

阿芬　　　　　阿嬤，你聽到剛才他們說的沒有？原來現在學校跟我們
　　　　　　　　學的好像一樣了。

阿嬤　　　　　對呀。○○國小從1968年開始由○○國民學校要改名成
　　　　　　　　為○○國民小學。

阿芬　　　　　是！對了，我覺得1968年跟現在2020很像又有點不一樣。

阿嬤　　　　　有嗎？我想不出來。

O.S巴斯光年　我知道。

△音樂起～（音效14）
△巴斯光年跑步出場（→巴）。

巴斯光年　　　大家好！我巴斯光年又回來了。我知道你說的哪裡不一
　　　　　　　　樣，這一點，我有深刻的體認到，現場的觀眾你們一定
　　　　　　　　猜想不到的。

阿嬤、阿芬　　那你來說說看。

O.S所有人　　我們也要聽。

△所有人都出場排成一排。

巴斯光年　　從日據時代一直到現在，學校的建築變漂亮，也教育出
　　　　　　很多優秀學生。這次百周年校慶，學長、學姐也都回來
　　　　　　幫忙。所以每一個學生都應該向這些○○國小的前輩、
　　　　　　學長看齊。

阿芬　　　　沒錯！我們小朋友現在要努力讀書，將來也能像他們一
　　　　　　樣。就像我們學校的加苳樹一樣，成長、茁壯。

全部人　　　○○國小100周年生日快樂。

△生日快樂的音樂起～（音效15）

△全部人合唱。

△100歲的蛋糕車推出來。

~完~

編號：013

劇名：童話──灰姑娘

人數：10人

長度：15分鐘

說明：灰姑娘是一則著名的世界童話。在西方國家，童話並不是要
　　　「寓教於樂」。而東方對於童話則是強調教育意義。近年來由
　　　於社會變遷，思想逐漸與西方漸近。對於以往一個問題只有一
　　　個答案的邏輯思考模式已經不夠用。現在的故事都要強調在不
　　　同的角度、不同的人物都會有不同的體悟。這樣孩子也才能多
　　　元的去思考，激發其想像的空間與擁有夢幻的童年。

註明：1、△　　　只是說明用，不是講話的台詞。

　　　2、（　）　是不用唸的。若內容有寫（台語），代表後面那句
　　　　　　　　　有底線的話要用台語。再者若是寫「鼓掌」「雙手
　　　　　　　　　抓頭髮」，代表表演者要有的動作。若是與觀眾互
　　　　　　　　　動時，代表觀眾回應的聲音。

　　　3、O.S　　代表只有聲音，演員不用出場。

　　　4、○○　　通常用自己的校名。

　　　5、音效1、音效2、音效3……　代表這個地方需要播放第幾首
　　　　　　　　　音樂。但這牽涉到版權問題，有些有註明是用哪一
　　　　　　　　　首音樂，但還是要自己去找。

人物表

灰姑娘／掃把。

大姊／手帕、衣服。

二姊／襪子、洋芋片。

媽媽／捲筒式衛生紙、乒乓球、椅子。

王子／

衛兵／4人。鐵夾子。

第一段　甜蜜的家庭

佈景：客廳
道具：椅子1張、掃把1支、白乒乓球1顆、捲筒衛生紙1顆、衣服1
　　　件、洋芋片一包、公告1張、衛兵刀4支。

△「墓仔埔也敢去」音樂起～（音效1）
△灰姑娘拿著拖把邊跳舞出場。

灰姑娘　　　我就是「粗魯的」灰姑娘。因為我每天都要做很多很
　　　　　　多的家事，所以我的肌肉很強壯。一拳可以打死一隻
　　　　　　牛，嘻……是天牛啦。還有我一腳可以踢死一隻恐龍，
　　　　　　嘻……還好現在只剩下恐龍化石而已。我平常最喜歡的
　　　　　　運動是？（拿著掃把左右開弓大划船狀）……哎呀～你
　　　　　　們一定都猜錯了，不是滑船，是……掃地。算了！我還
　　　　　　是先叫媽媽起床吧。

△灰姑娘走到邊邊大聲叫。

灰姑娘　　　阿母，起床囉！

△後母打哈欠，伸懶腰出場。

繼母　　　　奇怪了，我怎麼覺得地怎麼越掃越髒。唉，算了！灰姑
　　　　　　娘，來幫我搥搥背。
灰姑娘　　　是。（把掃把丟掉，走到後母背後幫後母搥背）
O.S大姊　　啊～灰姑娘！我的眼睛瞎了，我什麼都看不見。

灰姑娘	大姊。妳剛睡醒,把「眼罩」拿下來就看得見了。
O.S大姊	喔!我試試看……耶～我沒瞎了,我沒瞎了。
O.S二姊	啊～灰姑娘!我們家遭小偷了,我身上的衣服都不見了。
灰姑娘	二姊,妳要穿的乾淨衣服都洗好,放在床旁邊。
O.S二姊	喔!……我找到了!我找到了!
灰姑娘	你們看,大家都需要我。這個家要是沒有我,真不知道會變成什麼樣呢?

△大姊、二姊出場。

繼母	哎呦,我的親生女兒。妳們昨晚睡的好嗎?
大與二	還好啦。
繼母	那妳們趕快去打扮漂亮一點。
大與二	是,媽媽。

△大姊在練習換衣服,二姊不停的吃洋芋片。

O.S衛兵群	英俊又帥氣,瀟灑又有錢的王子。今晚邀請全國的姑娘到皇宮參加化妝舞會。
大姊	大、大、大、大家快來聽,王子……王子要開PA……PARTY。

△大姊兜巴巴的擋住衛兵群問。

大姊	給我停!我問你們,王子帥嗎?
衛兵群	非常帥。
大姊	啊!非常帥?……YA～那我要參加。我要參加。
衛兵群	但是我們比他更帥100倍。
大姊	你們又不是王子,誰理你們衛兵啊!

衛兵群	唉！
二姊	什麼，大姊想要參加PARTY？（把大姊甩開）走開啦，我問你們，王子長的高大魁梧嗎？
衛兵群	非常高大魁梧。
二姊	啊！非常高大魁梧？……YA～「偶」也要參加，「偶」也要參加。
衛兵群	但是我們比他更高大魁梧10000倍。
大姊	你們又不是王子，誰理你們衛兵啊！
衛兵群	唉！

△衛兵離開繼續喊口號。

繼母	（走到女兒旁）你們這麼漂亮，一定可以成為王子的舞伴。

△大姊把媽媽拉到一旁問。

大姊	媽咪，媽咪，你聽我說。萬一有人比我「美」，那該怎麼辦？（趴在媽媽的肩上大聲假哭）
二姊	什麼？比你美！我偷聽到了。

△二姊生氣的把媽媽拉回來問。

二姊	媽咪，媽咪，你聽我說。萬一有人比我「醜」，那該怎麼辦？（趴在媽媽的肩上大聲假哭）

△大姊生氣把媽媽拉到一旁問。

大姊	媽咪，媽咪，你聽我說。萬一有人比我「高」，那該怎

麼辦？（趴在媽媽的肩上大聲假哭）

△二姊偷聽，然後生氣把媽媽拉回來問。

二姊　　　媽咪，媽咪，你聽我說。萬一有人比我「矮」，那該怎
　　　　　麼辦？（趴在媽媽的肩上大聲假哭）

△大姊生氣把媽媽拉到一旁問。

大姊　　　媽咪，媽咪，你聽我說。萬一有人比我「瘦」，那該怎
　　　　　麼辦？（趴在媽媽的肩上大聲假哭）

△二姊偷聽，然後生氣把媽媽拉回來問。

二姊　　　媽咪，媽咪，你聽我說。萬一有人比我「肥」，那該怎
　　　　　麼辦？（趴在媽媽的肩上大聲假哭）
大姊、二姊　媽媽你聽我說、媽媽你聽我說、媽媽你聽我說、……

△二位姊姊各在媽媽一邊拉扯。媽媽受不了，快瘋了。大聲說……

繼母　　　你們別再拉來拉去了，我頭都暈了。讓我想想辦法。
　　　　　（走來走去）啊～有了。

△母女三人圍成一團耳語一番……（音效2）

大姊、二姊　耶～媽咪萬歲。
灰姑娘　　（站遠遠的說）阿母，我可以參加嗎？
母女　　　（3人嚇一跳往後退）什麼？妳、妳、妳。
大姊　　　妳作夢！

二姊	妳別想！
繼母	（邊走向女兒邊說）哎唷！大女兒，妳罵人的時候不口吃了。還有二女兒，妳罵人的時候也沒有台灣國語了喔。真是太好了！！！
大姊、二姊	耶～我們正常了。
繼母	嘿、嘿、嘿，灰姑娘。我已經把今天的工作寫在一張小紙條上，做完妳就可以去了。
灰姑娘	一張小紙條，那我應該做得完。

△繼母把一整捲的衛生紙捲丟出，衛生紙從舞台上滾到舞台下。

繼母	對呀，我寫在這一捲小紙條上而已。
灰姑娘	阿母，你的小紙條怎麼這麼長？⋯⋯什麼！幫虱目魚洗澡、幫母牛做SPA、教鴨子游泳、幫火車補輪胎⋯⋯哇～這麼多項唷！
繼母	嘿嘿嘿⋯⋯對呀，我才寫了1000項工作而已唷。
灰姑娘	什麼？1000項。沒關係，我一定要把它做完。
繼母	什麼，你還要做完？真是氣死我了。那⋯⋯我再增加一項。（拿出一顆乒乓球）今天早上我起床的時候看到抽屜裡有一顆蛋，妳今天要把這顆蛋孵出小雞，然後扶養牠長大。然後把牠煮成一鍋燒酒雞。這樣你就可以去參加舞會了。走，我們去打扮漂亮一點，別理她。

△母女三人哈哈大笑下場。

灰姑娘	什麼！要把這顆蛋孵出小雞，還要扶養牠長大，最後要煮成燒酒雞？

△灰姑娘把蛋往地上一丟，彈起。

灰姑娘	奇怪,這顆蛋彈性怎麼這麼好。阿母,妳拿錯了啦,這不是雞蛋,是乒乓球啦。
O.S繼母	誰理你呀。反正我們回來要吃到燒酒雞就是了。
灰姑娘	喔～天啊。我……我……我沒有雞蛋怎麼扶養它長大,嗚……。對了!有一句話說:當別人都看不起你的時候,自己要看得起自己。別人都不愛你的時候,自己要能愛自己。……奇怪了!這不是一句話,明明就是四句話啊!……啊!青菜啦。總之,意思是:別人不希望我去,我就偏偏要去。說走就走!

△灰姑娘離開。

第二段　皇宮舞會

布景:皇宮

道具:掃把1支、衣服1件、洋芋片一包、衛兵刀4支、手帕1條、襪子1支、鐵夾子1支。

△宮廷華麗的音樂漸起。(音效3)
△母女3人大笑出場。

大姊、二姊	妳們看。其他人都沒來,都被媽媽騙到別的地方去了。
繼母	沒錯!為了讓我自己的親生女兒能當王子的舞伴,所以我騙大家說改地點了。嘿……
大姊	所以今天這裡呢,就只有我跟王子跳舞。
二姊	才不是呢,是我。
大姊	是我。
二姊	是我。

大姊	我。
二姊	我。
大姊	我我我我我我我。
二姊	我我我我我我我。
2人	（台語）啊～乎你C呀！

△二人抱在一起跳恰恰舞步，一邊說：乎你C呀，乎我C。乎你C呀，乎我C。

O.S衛兵群	英俊又帥氣，瀟灑又有錢的王子駕到。

△衛兵群出場。

衛兵群	歡迎王子出場。

△王子的音樂起～（音效4-1）

王子	大家好！我是大家口中，英俊又帥氣，瀟灑又有錢的王子。（很跩的姿態）哼！
繼母	報告王子，我有二個女兒來參加你這個（台語）什麼碗糕舞會。
王子	哎呀～不是（台語）「什麼碗糕舞會」是「化妝舞會」。（很跩的姿態）哼！
繼母	啊～青菜啦，青菜啦。我幫你介紹我女兒比較重要。
王子	那～她們有什麼才藝嗎？（很跩的姿態）哼！
繼母	才藝？什麼是才藝啊？
王子	哎呀～才藝就是她們最會做的事情。（很跩的姿態）哼！
繼母	最會做的事情？……啊～有有有，我的女兒「非常」有才藝。請跟我來，我來介紹給你聽。

王子　　　　好、好、好。

△二人走到女兒旁。
△大姊表演「穿衣服」的動作。

繼母　　　　這是我的大女兒，她的才藝是——最會亂買衣服。她每
　　　　　　天呀，都要到SOGO百貨公司買很多衣服。外號叫做：
　　　　　　敗家女。
王子　　　　啊！敗家女？……喔？了不起，了不起。
大姊　　　　謝謝王子。

△大姊把媽媽甩開，兇巴巴的對媽媽說。

大姊　　　　哎呀！媽媽，你別擋在我跟王子的中間啦。

△大姊嬌滴滴的扭著屁股走到王子前，掏出一條手帕在王子臉前晃
　動，再拋在地上。

大姊　　　　王子，人家的手帕不小心掉了。如果～王子你能幫我撿
　　　　　　回來，說不定我會愛上你唷。

△王子慎重的單腳跪下，雙手小心翼翼的將手帕捧起，擤鼻涕再丟掉
　手帕。

大姊　　　　哼！（走開）
繼母　　　　這是我的二女兒，她的才藝是——吃洋芋片。她每天
　　　　　　呀，都要吃100包的洋芋片。外號叫做：大豬公。
王子　　　　啊！大豬公？……喔！了不起，了不起。
二姊　　　　謝謝「丸」子。

全部人	啊！丸子？是貢丸，還是魚丸？
二姊	對不起！是我說錯了。是王子……「麵」。
全部人	哎呦。

△全部人都摔一跤。

△二姊也學大姊嬌滴滴的走到王子前，東摳西摸的掏出一條隻襪子在王子臉前晃動，再拋在地上。

二姊	王子麵啊，人家穿了10幾天的香襪襪也不小心掉了。如果～王子麵你能幫我撿回來，說不定我會愛上你唷。
王子	我不叫王子麵。衛兵！用夾子把這隻臭襪襪夾去燒掉。
衛兵1	是。（一手捏著鼻子，一手用鐵夾子把襪子夾走）
二姊	哼！（走開）
繼母	王子麵啊，你喜歡嗎？
王子	好啦，好啦。喜歡，喜歡。
繼母	那……你要選誰當你舞伴？
王子	選……選……對了！為什麼今晚沒有半個人來參加我的化妝舞會？
全部人	什麼！半個人？那就是「鬼」嗎，好可怕唷！
王子	喔，我說錯了。是為什麼沒有其他人來參加我的化妝舞會呢？
繼母	其他人？喔！今天其他人都去參加廟會，沒空來參加你這個（台語）「什麼碗糕」舞會。
王子	哎呀～我說過了，不是（台語）「什麼碗糕舞會」，是「化妝舞會」。
繼母	（台語）啊～青菜啦，青菜啦。你到底要選誰當你舞伴？給我說，給我說～～～～～
OS衛兵群	貴賓到。

△灰姑娘出來。

王子　　　哇！好酷喔，帶著一支掃把來參加我的（台語）「什麼碗糕舞會」，喔！不是（台語）「碗糕舞會」，我自己都說錯了，是廟會。喔！也不是廟會，是那個那個什麼的……「化妝舞會」。

繼母　　　天啊～我們家那個死丫頭「灰姑娘」又偷偷跟來了。

△王子走近灰姑娘。（音效4-2）

王子　　　美女，我可以跟你跳舞嗎？

灰姑娘　　好啊。

△蔡依林的「72變」音樂聲起～（音效5-1）
△灰姑娘跳街舞，王子跳慢舞。灰姑娘老是踩到王子的腳，王子不斷的慘叫……

灰姑娘　　停。

王子　　　怎麼了？

灰姑娘　　沒你的事啦。

△灰姑娘把王子甩開，王子雙手自由式游泳狀退很遠，趴在地上。

王子　　　（雙手摀著嘴巴）哎唷！好酷喔，竟敢推倒王子？但是我的門牙撞斷了。

灰姑娘　　誰理你呀！

△灰姑娘跑去問衛兵。

灰姑娘　　　現在幾點鐘了？

衛兵們　　　（看錶）10點鐘。

灰姑娘　　　喔，還好！我在家裡燉的那一鍋燒酒雞，「應該」還沒有熟。

△灰姑娘又回來跳舞。（音效5-2）

灰姑娘　　　王子，回來跳舞。

王子　　　　喔。

△灰姑娘跳街舞，王子跳慢舞。灰姑娘老是踩到王子的腳，王子不斷的慘叫……

灰姑娘　　　停。

王子　　　　又怎麼了？

灰姑娘　　　沒你的事啦。

△灰姑娘又把王子甩開，王子側滾式，在地上滾3圈又趴在地上。

王子　　　　（一腳抬高）哎唷！好酷喔，竟敢推倒王子？但是我的腳摔斷了。

灰姑娘　　　誰理你呀！

△灰姑娘跑去問衛兵。

灰姑娘　　　現在幾點鐘了？

衛兵們　　　（看錶）11點鐘。

灰姑娘　　　喔，還好！我在家裡燉的那一鍋燒酒雞，「一定」還沒有熟。

△灰姑娘又回來跳舞。（音效5-3）

灰姑娘　　　王子，回來跳舞。
王子　　　　喔。

△灰姑娘跳街舞，王子跳慢舞。灰姑娘老是踩到王子的腳，王子不斷
　的慘叫……

灰姑娘　　　停。
王子　　　　又怎麼了？
灰姑娘　　　你你你？……向後轉！屁股抬高，再抬高。啊～沒你的
　　　　　　事啦。

△灰姑娘踢一腳，王子前翻跟斗3圈又趴在地上。

王子　　　　哎唷！好酷喔，竟敢踢王子的性感小屁屁？但是我的全
　　　　　　身骨頭都散了。
灰姑娘　　　誰理你呀！

△灰姑娘跑去問衛兵。

灰姑娘　　　現在幾點鐘了？
衛兵們　　　（看錶）12點鐘。
灰姑娘　　　12點了。我在家裡燉的那一鍋燒酒雞，應該熟了。我要
　　　　　　回家！
王子　　　　衛兵！不要讓那一鍋「燒酒雞」走。
衛兵群　　　什麼，燒酒雞？
王子　　　　喔！我說錯了，不是燒酒雞，是「不要讓灰姑娘走」。
衛兵　　　　是！

△衛兵群圍起來不讓灰姑娘走。（右左右共3次）

△灰姑娘拿著二姊的襪子讓每個衛兵聞一聞，衛兵一一昏倒。

△只剩衛兵1用手捏著鼻子說：我沒有倒，我沒有倒。

△灰姑娘改用鞋子敲昏衛兵1說：乎你C啊！打昏了一號衛兵。

△灰姑娘要離開，被繼母抓住。

繼母	王子麵，這個殺人兇手——灰姑娘，我抓到了。
王子	誰是王子麵呀？（把灰姑娘搶過來）
繼母	不、不、不、我是說……說……說……。
王子	哼！灰姑娘，我們走，別理這些人。

△王子拉著灰姑娘離開，又折回來。

王子	對了！這是皇宮，是我的家。是你們給我滾！
繼母	哼！有什麼了不起？今晚的（台語）「什麼碗糕舞會」一點都不好玩。
王子	哎呀～我說過了，不是（台語）「什麼碗糕舞會」，是「化妝舞會」。
繼母	誰理你呀。哼！

△繼母用力踩王子一腳離開，王子又抱腳跳一圈。

大姊	就是說嘛，王子麵真沒眼光。哼！

△大姊也用力踩王子一腳離開，王子又抱腳跳一圈。

二姊	我……我……我不知道要說什麼？但是大姊有的，我也要有。哼！

△二姊也用力踩王子一腳離開，王子又抱腳跳一圈。

王子　　　　哼！他們以為我那麼好騙呀，一個是「敗家女」，另一
　　　　　　個是「大豬公」，誰要呀！還是灰姑娘好，灰姑娘妳就
　　　　　　留在皇宮，以後皇宮的地都給你掃。

灰姑娘　　　是！王子。

△王子與灰姑娘正準備離開。
△後母與大姊，二姊又回來。

王子　　　　耶？你們怎麼又回來了。

後母、大姊、二姊　　我們想到了，這裡也是我家，所以我們不能離開。

王子　　　　這裡明明是皇宮，怎麼會是你們家呢？

後母　　　　等你跟灰姑娘結婚後，我就是你的岳母大人，所以這裡
　　　　　　也是我家，我不要走開。

△王子氣到全身抖動、口吐白沫。

大姊　　　　哎呀～媽媽你走開啦。

△大姊把媽媽甩開。

大姊　　　　換我說了。沒錯！等你跟灰姑娘結婚後，我就是你的大
　　　　　　姨子，所以這裡也是我家，我也不要走開。

△王子又加上全身抽筋。
△二姊把大姊甩開。

二姊　　　　哎呀！你走開啦！換我說了。我……我又忘記我要說什

麼了？但是～它們都不走開，我更不會走開。

△王子當場昏倒在地。

O.S衛兵們　　啊～王子麵氣到昏倒了，趕快急救。

△衛兵們在一旁急救動作。（音效6）

後母、大姊、二姊　　從此以後，誰理那～灰姑娘與王子麵是否過著快
　　　　　　　　　樂的日子？
後母　　　　　但是我一定會在皇宮裡過著幸福快樂的日子。
大姊　　　　　我也一定會在皇宮裡過著幸福快樂的日子。
二姊　　　　　什麼！大姊又要過著快樂的日子？那～我也要跟你搶。

△大姊、二姊又抱在一起。

大姊、二姊　　（台語）啊～擱乎你C呀！
後母　　　　　別打了，我們快回家去把家搬來皇宮住。
大姊、二姊　　搬家？
大姊　　　　　那我要搬牆壁來。
二姊　　　　　那我要把廁所搬來。

△後母拎著二人的耳朵離開。

後母　　　　　別鬧了！我們應該把地板搬來才對，不然灰姑娘以後就
　　　　　　　沒有地可以掃了。我們走！

△後母三人離開，王子起來。

衛兵1	這個故事告訴我們，媽媽為了自己的女兒，什麼事都敢做。母愛真偉大啊！
衛兵2	才不是哩。這個故事告訴我們勤勞是「美德」。大家應該像灰故娘一樣努力工作。
衛兵3	都不是啦。這個故事明明就告訴我們，一家人要相親相愛。你們看，如果二姊沒有一直在後面搞破壞，說不定王子麵早就選大姊當舞伴。

△王子醒來。

王子	你們都錯了。這個故事告訴我們，結婚是二家人的事，不是二個人的事。就像我要跟灰故娘結婚，就還要接受她的媽媽、大姊、二姊，說不定家裡還有貓啊狗，隔壁的老王，對面的大姨媽等等等……通通都要接受才行。
全部人	唉！……對了！灰故娘，你呢？
灰故娘	我覺得，這個故事告訴我們，愛自己最重要啦！尤其是別人都不愛你的時候，自己更要愛自己。就像我一樣自力自強，所以才能取得最後的勝利！
全部人	嗯～還是灰故娘說的好。

△全部人敬禮。

| 全部人 | 謝謝大家。 |

~完~

編號：014

劇名：童話——灰王子

人數：5人

長度：10分鐘

說明：灰王子是由近年來市面上新創作的故事書，之前也有類似的童
　　　話故事像是「三隻小豬的真實故事」亦同。

角色表

灰王子／瘦小

小仙女／

公主／

大哥／肥胖

二哥／肥胖

道具

掃把、腰帶、仙女棒、零食2包

第一段　　灰王子

△序曲（音效1）

△一首熱門的音樂起～（音效2）

△灰王子跳出場，亂跳亂扭一般。

灰王子　　　大家好！我是這個王國裡最認真的人，我叫……灰王
　　　　　　子。你們看到我這麼認真的練習跳舞，也應該猜得到我
　　　　　　即將要去參加公主的舞會。……

O.S哥哥　　什麼舞會啊？

灰王子　　　啊～我又慘了！被我的哥哥偷聽到了。

△灰王子趕快拿起掃把假裝掃地。
△哥哥們的出場配樂起～　音效3
△二個肥胖的哥哥邊吃零食，神氣的出場。

二哥　　　　大家好！我是灰王子的二哥。我叫做「銀王子」。

△大哥把二哥甩開，二哥跑去撞牆倒地。

大哥　　　　啊～你走開啦。金的比銀的值錢，所以你也不重要好嗎。
　　　　　　大家好！我是灰王子的大哥。我叫做「金王子」。剛才
　　　　　　我聽到什麼「舞會」。灰王子，你說在哪裡舉辦呀？
灰王子　　　沒有、沒有，沒有舞會。這一定是一場「誤會」。
大哥　　　　喔。沒有舞會，那就算了。老二，我們走了！
二哥　　　　報告大哥，我剛才也好像聽到是舞會，不可能二人都聽
　　　　　　錯吧？
大哥　　　　也對。可惡呀！灰王子，你竟敢騙我們。我很生氣！
灰王子　　　我真的沒說是舞會，我剛說的是……是……
大哥、二哥　是什麼啊？
灰王子　　　我說的是「廟會」。
大哥　　　　喔！還是沒有舞會，那就算了。老二，我們走了！
二哥　　　　報告大哥，你忘了我們到處都有裝竊聽器。我們打開來
　　　　　　聽聽就知道了啊？
灰王子　　　什麼！你們還裝了竊聽器？
大哥、二哥　沒錯！那你說，還是不說啊？
灰王子　　　好吧！我還是告訴你們好了。是隔壁王國的班妮公主，
　　　　　　今晚要舉辦舞會。
大哥、二哥　喔～班妮公主，今晚要舉辦舞會。
大哥　　　　太棒了！美麗的班妮公主一定會喜歡我長的這麼帥。
二哥　　　　哈哈哈，但是你很笨又很矮，什麼都不會。班妮公主一

定會討厭你的。

大哥　　　那你更糟，心地很壞。班妮公主更會討厭你。

大哥、二哥　哼！我才是最有機會跟公主跳舞的人。

△大哥、二哥看到灰王子在一旁，灰王子嚇一跳趕緊低頭掃地。

二哥　　　灰王子，你一定有在偷聽我們的對話是不是？

灰王子　　沒有，沒有。

二哥　　　如果沒有，你為什麼從開始到現在一直在掃同一個地方。

大哥　　　什麼！可惡啊～

△大哥兇巴巴的走到灰王子旁罵他。

大哥　　　你又沒有我帥又瘦巴巴的，你不能去。

二哥　　　對啊～你也沒有胸毛，女生最討厭白白淨淨的男生了。
　　　　　你絕對不能去。

灰王子　　可是我已經練好舞蹈了，我……

大哥、二哥　閉嘴！

大哥　　　你皇宮都還沒有打掃乾淨，你想摸魚？

二哥　　　對呀，大哥。我們別理他，我們快去打扮帥一點出
　　　　　發。哼！

△大哥、二哥離開。

第二段　小仙女

灰王子　　天啊～我皇宮掃不完。嗚……還有，我也沒有胸毛，斑
　　　　　妮公主一定不會喜歡我。嗚……

△灰王子蹲在一旁哭泣。
△撞車的音樂聲起～（音效4）
△壁爐裡滾出來一個小仙女。

小仙女	哎呀～是誰把煙囪蓋這麼高？害我煞車不及，發生車禍。
灰王子	啊～小偷。
小仙女	小偷在哪裡？我最痛恨小偷了。
灰王子	小偷就是你。
小仙女	我？……我不是小偷啦。
灰王子	不是小偷，那妳是誰？
小仙女	我是誰？……我是誰？慘了，我一定是腦震盪了，我想不起來。啊！我慢慢想起來了，我是小仙女。
灰王子	小仙女！會變魔術的小仙女？
小仙女	沒錯！我就是。
灰王子	（大哭）嗚……
小仙女	哭的這麼大聲，一定需要我幫忙。你也什麼問題需要我幫忙嗎？
灰王子	有！我掃不完地。
小仙女	沒問題！我幫你。
灰王子	（大哭）嗚……
小仙女	又怎麼啦？
灰王子	我沒有胸毛。
小仙女	沒問題！我幫你。但是我剛撞到煙囪，有點腦震盪，所以要先想起來咒語才行。
灰王子	我不管。我要跟我大哥、二哥一樣有胸毛，因為二哥說女生最討厭白白淨淨的男生了。
小仙女	好啦，我試試看。是「霹靂巴啦」還是「霹靂趴啦」，啊～青菜啦。霹靂巴啦，變。給灰王子胸毛。

△怪異的音樂聲起～（音效5）
△灰王子不斷的扭動身體。

灰王子	我好像身上開始在長出胸毛了，不對呀。我的胸毛長錯地方了，長到屁股上了。
小仙女	是唷？再試一次。霹靂巴啦，變。給灰王子胸毛。
灰王子	現在胸毛長到腿上。
小仙女	再試一次。霹靂巴啦，變。給灰王子胸毛。
灰王子	現在胸毛長到臉上。
小仙女	再試一次。霹靂巴啦，變。給灰王子胸毛。
灰王子	現在胸毛長到手上。
小仙女	我就不相信！霹靂巴啦，變、變、變、變。給灰王子胸毛。給灰王子很多很多胸毛。
灰王子	嗚……現在，現在我全身都長滿胸毛了。
小仙女	哎！真的很抱歉，我腦筋受傷了，法術不準。不過～你放心。記得魔法只有1天的效用而已唷。到了晚上12點就會恢復原來的樣子。
灰王子	什麼！還要等到12點唷，你的法術真的很「落漆」。
小仙女	好啦，至小你現在終於有胸毛了。大猩猩，再見！……喔，不不不，我是說灰王子再見。

△小仙女急忙離開。

灰王子	你你你……你別跑，你別跑。你把我弄的人不像人，猩猩不像猩猩的，我怎麼去參加舞會？算了！不管了，反正我今晚一定要參加班妮公主的舞會。說走就走！

△灰王子離開。

第三段　舞會

△皇宮的圓舞曲音樂聲起～（音效5）
△大哥、二哥開心的出場。

大哥　　　今天沒有人比我更帥、更有錢了，所以今晚一定是我跟
　　　　　班妮公主跳舞。老二，你說是不是啊？
二哥　　　對對對，能跟班妮公主跳舞的人就只有你。你是最棒的！
大哥　　　奇怪了，你今天怎麼這麼好，不再跟我搶？
二哥　　　因為我覺得班妮公主比較適合你，我不適合。
大哥　　　嗯，很好。我今天真是太高興了，哈哈哈……
O.S　　　班妮公主駕到。

△班妮公主出場。

班妮公主　大家好！我是班妮公主。有沒有人願意跟我跳舞啊？
大哥　　　我我我，就是我。

△大哥急忙跑過去，二哥適時伸出一之隻腳絆倒大哥，大哥昏了過去。

班妮公主　他怎麼了？
二哥　　　美麗的班妮公主，我大哥有「嗜睡症」，常常無原無故
　　　　　的睡覺了，別理他。還好，還有我可以陪妳跳舞。
班妮公主　就只剩你一個人，好吧。
O.S灰王子　等一下！還有我。
班妮公主、二哥　誰呀！

△灰王子穿著猩猩裝出場。

| 灰王子 | 是我。 |

二哥　　　　啊～是隻大猩猩。

△二哥昏倒。

班妮公主　　啊～不但是隻大猩猩，還是一隻會說話的大猩猩。一定
　　　　　　是妖怪。
灰王子　　　班妮公主，我不是妖怪。我只是很喜歡你，想跟妳跳舞
　　　　　　而已。
班妮公主　　別過來，別過來。

△班妮公主昏倒。

灰王子　　　班妮公主，班妮公主。請你醒來聽我說啊，這都要怪一
　　　　　　個糊里糊塗的小仙女法術很爛，一直把我的胸毛變錯地
　　　　　　方了，最後害我全身都是胸毛……

△鐘聲12點響起～（音效6）

灰王子　　　12點了。我的胸毛在脫落了，耶～我又恢復正常了。

△灰王子把猩猩衣脫下來，繼續搖著班妮公主。

灰王子　　　班妮公主，班妮公主。請你醒來啊～

△班妮公主醒來。

班妮公主　大猩猩呢？大猩猩呢？……啊～牠死了，滿地都是大猩猩的胸毛，可見得你剛才經歷過一場惡戰。你一定救了我的英雄。

灰王子　　班妮公主，你一定沒有聽到我說的，我……

△大哥、二哥醒來。

大哥、二哥　剛才是怎麼一回事呀。

灰王子　　慘了，我哥哥他們看到我來參加舞會一定會很生氣。我走了！

班妮公主　英雄，不要走。

△班妮公主與灰王子拉拉扯扯，最後拉下灰王子的褲子，灰王子穿短褲逃離開。

班妮公主　不管英雄在哪裡，我一定要找到他。今晚的舞會結束了，大家都回去吧。

全部人離開。

第四段　家裡

△灰王子依舊在掃地，二個哥哥帶著零食出場。

二哥　　　聽說班妮公主下令，只要找到褲子的主人，就可以跟她結婚。

大哥　　　我一定穿得上，等一下班妮公主要來我們家的時候，要讓我先穿，知道嗎？

二哥　　　好吧。

O.S　　　班妮公主駕到。

△班妮公主拿著一條褲子出場。

班妮公主　昨晚有一個英雄，打死了大猩猩，救了我一命。現在我
　　　　　要找到這條褲子的主人。請大家都來試穿看看。

大哥　　　我我我，就是我。

△大哥急忙跑過去，二哥又伸出一之隻腳絆倒大哥，大哥昏了過去。

班妮公主　他又怎麼了？

二哥　　　美麗的班妮公主，我說過了。我大哥有「嗜睡症」，常
　　　　　常無原無故的睡覺了，別理他。讓我先穿！

△二哥穿不上褲子。

班妮公主　不是你。

△大哥醒來。

大哥　　　剛才又是怎麼一回事呀。啊～我想起來了，我要穿班妮
　　　　　公主帶來的褲子。你們 看！我穿的褲子剛剛好，很合
　　　　　身。我就是褲子的主人～～～～

△歡樂的音樂響起～（音效7）
△大哥開心的一個人在跳舞。

二哥　　　　停！

△音樂停止，大哥定格不動。

二哥　　　大哥，那是你自己的褲子。班妮公主的褲子還在她手
　　　　　上呢。

班妮公主　金王子，一看你的身材就知道，你根本穿不下。你不用
　　　　　試穿了。

△大哥傷心的大哭。

班妮公主　後面那一個掃地的（台）阿伯也來穿穿看吧。

灰王子　　Ok，no problem。

△灰王子穿得上褲子。

班妮公主　就是你。你就是昨晚救了我的英雄。

灰王子　　沒錯！昨晚那個穿小褲褲逃走的人就是我。

班妮公主　走！跟我回皇宮。

灰王子　　OK，快帶我走吧。

大哥　　　怎麼會這樣呢！真不公平。早知道我要減肥。

二哥　　　你要減肥？……會有用嗎？

大哥、二哥　哼！

△大哥、二哥離開。

△灰王子與班妮公主離開。

O.S　　　從此灰王子與班妮公主過著幸福快樂的日子。

～完～

編號：015

劇名：不一樣的禮物

人數：5人

長度：10分鐘

說明：很多孩子對於所有權的概念薄弱，常常會不經別人的同意拿走
　　　別人的東西或認為看得到的東西都是他的。其實很少家長會刻
　　　意的教導孩子，因為孩子的生活環境都跟爸媽在一起，家裡
　　　的物品都可以拿來玩。在國小低年級的階段會較多這樣的事
　　　發生。

人物表

豬媽媽／

豬小弟／

鵝媽媽／

羊奶奶／

貓妹妹／

第一段　蛋糕

△快樂的音樂聲起～（音效1-1）

△豬小弟雙手捧住一個蛋糕出場。

豬小弟　　　哈哈哈……我終於買到媽媽最愛吃的草莓蛋糕了，這可
　　　　　　是今天店裡最後的一塊蛋糕，我要給媽媽過生日的。

O.S貓妹妹　閃開！閃開！……

△貓妹妹騎著滑板車呼嘯而過，豬小弟及時把蛋糕高舉。

豬小弟　　想撞壞我的蛋糕，門都沒有。

△貓妹妹又騎著滑板車呼嘯而過，豬小弟又及時把蛋糕高舉。

豬小弟　　好險喔！還好我反應很快，2次蛋糕都沒有被撞？……
　　　　　我的蛋糕呢！

△蛋糕掉在地上。

豬小弟　　天啊～我的蛋糕掉到地上了，這下沒有禮物要送給媽媽
　　　　　了。嗚……貓妹妹，你要賠我。
貓妹妹　　我又不是故意的，而且我也沒有撞到你。
豬小弟　　我不管，你一定要陪我一個給媽媽的禮物，而且是媽媽
　　　　　會喜歡的唷。
貓妹妹　　媽媽會喜歡的？原來是要給媽媽的生日禮物，那我一
　　　　　定要想辦法幫忙豬小弟。……妳媽媽平常都喜歡些什
　　　　　麼呢？
豬小弟　　我媽媽喜歡什麼唷？……好像什麼都喜歡，可是又麼都
　　　　　不喜歡。
貓妹妹　　那我怎麼幫你找啊！啊～我想到了，我們可以去看看別
　　　　　人的媽媽都會喜歡什麼就知道了。
豬小弟　　對！那我們去看看別人家的媽媽到底喜歡什麼？
貓妹妹　　我們一起去！
豬小弟　　好啊！我們走。

△快樂的音樂聲起～（音效1-2）
△二人離開。

第二段　鵝媽媽的盆栽

△花園的配樂聲起～（音效2）
△鵝媽媽雙手捧住一個盆栽，上有1朵花出場。
△豬小弟、貓妹妹在後方躲躲藏藏。

鵝媽媽　　　嗯！今天的天氣真好，我心愛的玫瑰，沒錯！這就是我的心肝寶貝，它們需要出來曬曬太陽，才能越長越漂亮。就像我一樣，嘻……

△鵝媽媽把盆栽放在地上。

鵝媽媽　　　照啊～照啊～盡量照啊～妳們多吸收陽光，妳們才會像我這麼漂亮……哎呀～我忘記要給它澆水了。它一定口渴了。

△鵝媽媽匆忙離開。
△豬小弟、貓妹妹出來。

貓妹妹　　　你看到沒有，鵝媽媽最喜歡美麗的花了。

△豬小弟把盆栽拿起來。

豬小弟　　　對！女生都喜歡花，我媽媽也是女生，她一定也會喜歡。……可是，我還是不能確定媽媽會喜歡，怎麼辦？
貓妹妹　　　媒關係啊～那我們就再到處看看吧！
豬小弟　　　嗯！我們走。

| 貓妹妹 | 等一下，你順便也把花帶走吧。也許你媽媽會喜歡唷。 |
| 豬小弟 | 對對對，我應該把花也帶走，省得媽媽要是喜歡的話，我還要跑一趟。 |

△豬小弟把花拿走。
△二人離開。

| O.S鵝媽媽 | （唱歌）一朵小花，啊…… |

△鵝媽媽拿著教水器，唱歌到一半看到花不見了，定格不動。

| 鵝媽媽 | 啊！……我的花呢？我的心肝寶貝呢？嗚……我不想活了。嗚…… |

△鵝媽媽哭著離開。

第三段　羊奶奶的拐杖

| O.S | 羊奶奶的咳嗽聲。 |

△羊奶奶柱住拐杖慢慢一小步、一小步走到公園椅旁坐下來。
△豬小弟、貓妹妹在後方躲躲藏藏偷聽。

| 羊奶奶 | 今天真的是一個好天氣，最適合我老人家出來曬曬太陽。還好，我有這支拐杖，不然我就沒有辦法走路了。我不能沒有這支柺杖，沒有它，我哪裡也不能去，它就是我的心肝寶貝。 |

△羊奶奶說著說著就睡著了。

△豬小弟、貓妹妹二人偷偷摸摸走到前面。

貓妹妹　　你看看，那一支拐杖也是寶貝。

豬小弟　　沒錯！我媽媽要是有一支拐杖，那她以後老的時候，走不動時就可以用到了。

貓妹妹　　對呀！萬一你媽媽不小心摔斷腿的時候也可以用啊。

豬小弟　　有道理。

貓妹妹　　那你是不是也順便？……

豬小弟　　當然！只要是寶貝，我通通要帶回去給媽媽看，說不定她也喜歡呢。

△豬小弟偷偷摸摸把柺杖偷走。

△羊奶奶醒來。

羊奶奶　　嗯～睡得好舒服啊。我該回家了。咦？我的拐杖呢？我的拐杖怎麼不見了，那我要怎麼回家啊？天啊～誰能幫幫我啊。嗚……

△羊奶奶爬著離開。

第四段　豬媽媽

△快樂的音樂聲起～（音效3）

△豬媽媽出場拿著雞毛潭子到處揮。

O.S豬小弟　　媽媽，我回來了。

△豬小弟拿住盆栽與拐杖出場。

豬媽媽	豬小弟，你手裡拿的是什麼東西啊？
豬小弟	這是我要送給你的生日禮物啊。
豬媽媽	哇～生日禮物。媽媽好感動唷！好漂亮的花，媽媽喜歡。……嗯～這個是？
豬小弟	拐杖啊。
豬媽媽	拐杖要幹嗎？
豬小弟	媽媽，你以後老了之後，要跟羊奶奶一樣去公園曬太陽就用得到了。
豬媽媽	跟羊奶奶一樣去公園曬太陽？……你的意思是說，這支枴杖是羊奶奶在用的？
豬小弟	是啊！但是羊奶奶睡著了，就沒有在用了。
豬媽媽	然後你就把它拿回來？
豬小弟	對啊。
豬媽媽	那～這盆花是？
豬小弟	這是鵝媽媽放在馬路邊，我把它帶回來的。
豬媽媽	豬小弟啊～那媽媽問你一件是唷。
豬小弟	好啊～你說。
豬媽媽	你拿這些東西，有沒有問過鵝媽媽跟羊奶奶？
豬小弟	當然沒有啊，他們一個不在現場，另外一個睡著了啊。
豬媽媽	你沒有經過同意別人的同意就拿了人家的東西，這是小偷的行為。警察杯杯會把你抓走的。
豬小弟	可是……可是……你不是教我，東西要分享給別人嗎？
豬媽媽	分享也是要先問過，對方也同意給你才能拿唷。
豬小弟	啊？……那～我該怎麼辦？
豬媽媽	寶貝呀～我們去跟鵝媽媽與羊奶奶道歉，把東西還給人家。
豬小弟	我可以偷偷放回去，就好嗎？

豬媽媽	不行唷。做錯事就要勇敢承認，不能逃避，才是好孩子。
豬小弟	好吧！我是一個好孩子，我把東西還給鵝媽媽跟羊奶奶，還要跟他們說對不起。
豬媽媽	很棒唷。
豬小弟、豬媽媽	謝謝大家。

△配樂聲起～（音效4）
△二人鞠躬離開。

<div align="center">～完～</div>

編號：016

劇名：性別平等

人數：19人

長度：20分鐘

說明：本故事原版在2015年受邀在桃園市觀音區樹林國小教受戲劇課
　　　時，由學校老師提供原始版本。以此故事大綱重新編排，後
　　　經很多學校演出都重新依不同的人數與建議內容不斷的修正
　　　而成。

角色表

好學生／

資優生／

周子魚／

秋香／女、唐府丫環

電蚊香／女、秋香的女傭

唐伯虎／男

唐伯貓／唐伯虎的跟班

蠻牛先生／

蠻年太太／

包大人／

師爺／

衙役／8人

第一段　校園

△開心的音樂聲起～（音效1）
△學生1開心的走到舞台中央（→1）。

學生1　　我是一個學生。我叫做「好學生」。咦？那不是資優生嗎，她怎麼垂頭喪氣的樣子。當一個好學生就是要？（1→2）……「愛管閒事」，也就是要「見義勇為」的意思啦。那我就等她過來，再問問她吧。

△悲傷的音樂聲起～（音效2）
△學生2垂頭喪氣的走出場。（→1）

學生1　　（拍學生2肩）喂，資優生。（學生2抬頭）你怎麼垂頭喪氣的？

學生2　　喔，原來是好學生呦。唉！（1→2）今天老師說的什麼「性別平等」，是什麼東西啊～我都聽不懂耶。對了，你知道嗎？

學生1　　（2→3）我當然是……不知道。不過～

學生2　　不過什麼。

學生1　　不過～我可以推薦一個人給你，他一定知道，很多學生上課時都常會去問他唷。

學生2　　上課還能跑去問他？這個人是誰呀，這麼厲害？

學生1　　周公啊！你沒聽過，學生不會的時候，上課都會打瞌睡去問周公嗎？哈哈哈……（揮手把學生2甩開）拜拜！

△學生2離開。

學生1　　　A？……（追過去3→4）打瞌睡？……周公？喔，我懂他的意思了。人家說：休息是為了走更遠的路。ㄟ？那邊有一個椅子，不如我就先來打個瞌睡，去問問周公好了。（4→5）

△學生1走到椅前坐下，伸伸懶腰，接著睡著了。

第二段　夢周公

△周子瑜的TWICE音樂起～（音效3-1）
△周子魚邊跳舞蹈出場到舞台中央（→1）。

周子魚　　　大家看到我跳舞出來一定很奇怪。對吧？告訴大家，因為我就是古時候制禮作樂──周公……的鄰居啦！不過我也姓周唷。我叫做周子魚。

△周子瑜的TWICE音樂又響起～（音效3-2）
△周子魚又隨著音樂跳一段，突然定格不動，看到學生2。
△周子瑜走到學生1旁左顧右盼（1→2）。

周子魚　　　喂！起床囉！

△學生2醒來。

學生2　　　咦，你是周公嗎？
周子魚　　　沒錯！（2→3）周公就是我……的鄰居啦。我叫周子魚。
學生2　　　（1→2）天啊～周子瑜。

△周子瑜的TWICE音樂又響起～（音效3-3）

△二人跟著音樂跳一小段。

學生2　　　周子瑜！我知道，就是那個在韓國……

周子魚　　　那個不是我。……（3→1）

學生2　　　啊！（2→3）那～你是哪個周子瑜啊？

周子魚　　　我的魚是「大肚魚」的魚。

學生2　　　喔，原來是大肚魚的魚。

周子魚　　　沒錯。

學生2　　　周子魚？……周公？……剛好二個都姓周耶！

周子魚　　　哎呀，我們倆個只差一個字。用腳膝蓋想也知道，我跟
　　　　　　　周公一定有某種關係。你有什麼問題要問周公嗎？

學生2　　　有有有，我想知道什麼是「性別？……性別？……

周子魚　　　哎呀～性別平等教育嘛！

學生2　　　對對對，就是這個……

△二人搭配動作。

學生2、周子魚　　（男女生互看不順眼姿勢）性別……（二人面對面
　　　　　　　拉平雙手）平等……（二人合搭一顆愛心狀）教
　　　　　　　育。（二人分開）

周子魚　　　簡單！你先看一段影片就知道了。

學生2　　　好。

△周子魚拍手二下。

△周子魚與學生2走到椅子後觀看（3→4，1→4）。

第三段　唐伯虎點秋香

△古典音樂聲起～（音效4）
△秋香與丫環扭著屁股出場到「前中」位置（→1，→1）。

秋香　　　（嬌滴滴聲）大家好，我就是有名的華府的丫環秋香。
電蚊香　　（粗魯聲）她叫秋香，我叫電蚊香。秋香姊姊，花園這
　　　　　裡的花很美，我們來賞花，抓蝴蝶吧。
秋香　　　好呀！
電蚊香　　啊～～～～蝴蝶，乎你C啊！

△二人做撲蝶動作，慢慢退到「中右」位置無聲的比手畫腳聊天
　（1→2，1→2）。
△書僮從左邊出場向左邊做揖（→1）。
△唐伯虎出場（→1）。

唐伯虎　　嘿……我就是蟑螂……喔！說錯了！不是蟑螂，是「江
　　　　　南」四大才子的唐伯虎，他是我的書僮唐伯貓。啊！

△唐伯虎看到秋香定格。

唐伯虎　　哇！是美女耶？唐伯貓！
唐伯貓　　啥米代誌？
唐伯虎　　你看看那邊！

△唐伯貓轉頭瞄了一下秋香。

唐伯貓	喔，我懂你的意思了！我們也要來玩抓蝴蝶。
唐伯虎	對對對，我的意思就是？……抓你的頭啦，抓蝴蝶。
唐伯貓	抓我的頭？……好啊～那我也幫你抓頭。
唐伯虎	停！不是，不是，我的意思不是要玩這個啦。
唐伯貓	不然你的意思是？……
唐伯虎	有美女，有美女。

△唐伯貓再轉頭瞄了一下秋香。

唐伯貓	喔～～～我懂你的意思了！你想要跟她做朋友。
唐伯虎	沒錯！我就是想跟美女做朋友。
唐伯貓	哎呀，沒問題啦。交給我辦，一定成。
唐伯虎	那～還不快過去。
唐伯貓	是。

△唐伯貓很屌的一抖一抖的走過去跟秋香搭訕，走到一半（1→2）。

| 唐伯虎 | 等一下！ |

△唐伯貓走一半停下來，轉身看唐伯虎。

| 唐伯虎 | 記得把我說的「好一點」唷。 |
| 唐伯貓 | OK！OK！ |

△唐伯貓走到秋香旁搭訕（1→2），唐伯虎開扇等待。

| 唐伯貓 | 喂，小姐！那邊那一位是我們公子。 |

△唐伯虎正在挖鼻屎後，然後把鼻屎丟進嘴巴裡吃掉。

△秋香看到，差一點嘔吐出來。

唐伯貓　　　我們公子說，你是全世界最美麗的人，他想跟你做朋
　　　　　　友。不知你願不願意？

秋香　　　　我……呸！

△唐伯貓默默拿出手帕把臉上的口水擦掉。

唐伯貓　　　各位觀眾。她呸在我臉上到底是願意，還是不願意啊？
　　　　　　（不願意）。太小聲了，再說一次。（不願意）既然你
　　　　　　不願意，那～你閃開一點。

△唐伯貓把秋香甩開（1→2），走到電蚊香那邊。

唐伯貓　　　小姐！那邊那一位是我們公子。

△放屁的音效聲起～（音效5）
△唐伯虎快速的雙手抱屁股。

唐伯虎　　　喔，不好意思。剛才我放了一個「香」屁。

△唐伯虎把雙手握拳拿在鼻子前打開拳頭聞一聞。

唐伯虎　　　喔，還是巧克力口味的唷。

△電蚊香看到，差一點也嘔吐出來。

唐伯貓　　　我們公子說，你是全世界最美麗的人，他想跟你做朋
　　　　　　友。不知你願不願意？

秋香　　　　我……（嘔吐到唐伯貓的臉上）！

△唐伯貓再默默拿出手帕把臉上擦乾淨

唐伯貓　　　各位觀眾，她嘔吐在我臉上是願意，還是不願意啊？
　　　　　　（不願意）。太小聲了，再說一次。（不願意）既然
　　　　　　你不願意，那～我只好回去報告我們公子。唉～～
　　　　　　（2→3）

△唐伯貓搖搖頭垂頭喪氣走回來。

唐伯虎　　　你問的怎麼樣啊？
唐伯貓　　　她們……她們……
唐伯虎　　　她們到底怎麼樣啊～還不快說，我要處罰你了。
唐伯貓　　　啊～處罰？……喔，報告！她們一個說「公子你長的比
　　　　　　羅志祥還帥」，另外一個說……早就……早就……
唐伯虎　　　早就怎麼樣啊？……快說呀，真是急死人了。
唐伯貓　　　早就偷偷的暗戀你很久了。
唐伯虎　　　什麼？

△唐伯虎驚訝的把扇子後拋，雙手猛擦口水。

唐伯虎　　　你給我閃開啦！

△唐伯虎把唐伯貓甩開（1→2），跑過去雙手想環抱秋香（1→2），
　秋香躲過（1→2）。

唐伯虎　　　秋香，人呢？……

△唐伯虎與電蚊香面對面，二人伸長脖子乾瞪眼。
△電蚊香再次嘔吐在唐伯虎臉上。
△唐伯虎默默的拿出手帕擦臉，再收回手帕。

唐伯虎　　　這位小姐，你不告訴我秋香在哪裡就算了，幹嘛還嘔吐
　　　　　　在我臉上？
電蚊香　　　秋香，在那邊。

△電蚊香用手指秋香。

唐伯虎　　　秋香，我又來了……

△唐伯虎再轉身跑過去雙手想環抱秋香（2→3），秋香右躲過（2→3）。

唐伯貓　　　秋香，在那邊。

△唐伯虎再轉身跑過去雙手想環抱秋香，秋香把手往前一擋（3→4）。

秋香　　　　停！

△唐伯虎趁機抓著秋香的手撫摸。

唐伯虎　　　喔～～好白的手。

△秋香把手縮回來，再用食指不停的戳唐伯虎的頭罵。
△唐伯虎的頭每次被戳歪頭，唐伯貓（2→3）就用雙手把頭扶正。

秋香　　　　你是誰？你怎麼可以這麼不尊重女生呢。
電蚊香　　　嘿啊！嘿啊！（把秋香甩開1→2）你走開啦，換我說。

△電蚊香也學秋香用食指不停的戳唐伯虎的頭罵。
△唐伯虎的頭左右擺動，像彈簧一樣不停的彈回。

電蚊香　　　你這樣不但是　　　不尊重女生，還是性騷擾呢。
秋香　　　　（把電蚊香甩開2→3）你走開啦，換我說。

△秋香生氣的拍打唐伯虎的頭。

秋香　　　　你的頭別動了！給我說，你幹嘛一直幫我……搓手？

△唐伯虎的頭停下來。

唐伯虎　　　姑娘，別生氣。我是蟑螂四大才子的唐伯虎。有句話
　　　　　　說：窈窕淑女，君子好逑。我摸你啊，是我欣賞你呢！
　　　　　　你應該覺得高興才對，怎麼氣成這樣呢？
秋香　　　　你這輕狂小子，自以為瀟灑，一點都不知道要尊重女
　　　　　　性，實在太令人生氣了。難道人家我長得美若天先、傾
　　　　　　國傾城、國色天香、沉魚落雁、閉月羞花、秀色可餐，
　　　　　　就活該要被男生欺負嗎？
電蚊香　　　嘿啊！嘿啊！

△秋香拉著唐伯虎的耳朵。

秋香　　　　走！我們去開封府，找包大人評評理！

△秋香拉著唐伯虎的耳朵離開。
△電蚊香也拉著唐伯貓的耳朵。

電蚊香　　　你也是個大壞蛋！也要去。

△電蚊香也拉著唐伯貓的耳朵離開。
△周子魚與學生2走到中央（1→2，1→2）。

周子魚　　你看了覺得呢？

學生2　　我覺得當女生真倒楣，會被男生欺負。

周子魚　　不一定啦。

學生2　　本來就是這樣呀。人家秋香明明就不喜歡他，他還硬要
　　　　　跟人家做朋友。

周子魚　　所以說啊～要懂得尊重別人的選擇是很重要的。而且不
　　　　　只是男生要尊重女生，同樣的女生也要尊重男生。

學生2　　不是吧？我們女生是公主、寶貝，男生本來就應該要寵
　　　　　我們才對。而且還要好好保護我們，照顧我們才對。

周子魚　　是這樣嗎？不如～我們再看看下面的故事吧。

學生2　　好呀。

△二人再回到離開。

第四段　客廳

△蝸牛太太穿著睡衣，打哈欠出場到舞台中央（→1）。

蝸牛太太　　咦？我家的（台語）死老猴蝸牛先生跑到哪裡去了？

O.S蝸牛先生　太太，我回來了。

△蝸牛先生端茶走出場（→1）。

蝸牛太太　　（台語）死老猴，你死去哪裡？

蝸牛先生　　我去幫你泡茶呀。

蠻牛太太	啊！好燙啊。
蠻牛先生	來，我替你吹吹。
蠻牛太太	這還差不多。

△蠻牛太太到一旁的椅子上坐下（1→2）。

蠻牛先生	唉！自從我娶了老婆之後，每天都要（台語）「煮飯、洗衣服、掃便所」。
蠻牛太太	老公，還不死過來……幫我搥背。
蠻牛先生	好好好。馬上到！啊！我想到了，我有蠻牛。

△黃飛鴻的功夫音樂聲起～（音效6）
△蠻牛先生手拿蠻牛飲料喝下，再表演一段功夫。然後走到蠻牛太太後方大力搥背（1→2）。

| 蠻牛太太 | 啊！啊！（2→3）好痛啊！ |

△蠻牛太太跑到「中前」位置。

蠻牛太太	你要謀殺我嗎？
蠻牛先生	我忍無可忍了！我要揍你。
蠻牛太太	揍我？我是你老婆呢。你怎麼不懂得好好愛我，照顧我，還想揍我？
蠻牛先生	因為我是男生，你就什麼事都要我做。你自己又沒有殘障，為什麼都不用做。
蠻牛太太	因為我是女生，而且還是一個美若天先、傾國傾城、國色天香、沉魚落雁、閉月羞花、秀色可餐的女生。你沒聽過，女生都是香噴噴的，男生都叫做「臭男生」。
蠻牛先生	啊～氣死我啦。我要！……我要！……

蠻牛太太　　哎呀，看你一副想打人的樣子。救命啊！我們家有家庭
　　　　　　暴力唷！……對了！我應該要去開封府找包大人申冤。

△蠻牛太太跑退場。

蠻牛先生　　你別跑！

△蠻牛先生追退場。
△周子魚與學生2走到中央前方（1→2，1→2）。

周子魚　　　你看了覺得呢？
學生2　　　這一次，我覺得當男生也很倒楣。
周子魚　　　上次是當女生倒楣，這次換當男生倒楣。其實所有的隊
　　　　　　跟錯，跟「是男生」或「是女生」沒有關係。
學生2　　　怎麼會沒有關係呢？男生跟女生就是不一樣啊！
周子魚　　　如果太強調男生就應該怎樣，或者是強調女生就應該要
　　　　　　怎樣，其實都是不公平的。
學生2　　　照你這麼說，那女生應該把男生當女生來看待囉？還是
　　　　　　男生要把女生當男生來看，這樣就公平囉？
周子魚　　　真的是要用這樣的心態來面對，才是對的。
學生2　　　這樣很奇怪ㄋㄟ。明明就是男生，我們怎麼樣幫他們想
　　　　　　成是女生。而且我也不想跟男生說成我是男生啊。
周子魚　　　你想的也對。不然～我們跟他們到開封府，去看看包大
　　　　　　人是怎麼說的吧？
學生2　　　好！我們走。

△二人離開。

第五段　公堂

△「包青天」音樂聲起～（音效7-1）
△衙役（A、B、C、D、E、F、G、H）與師爺（師）排隊出場，並
　把椅子擺在「中後」位置。

師爺　　　清官升堂。
O.S衙役　威武～～～

△「包青天」音樂聲又起～（音效7-2）
△包大人出場。

師爺　　　人民告狀。

△全部人出場。

O.S全部人　大人冤枉啊～大人我要申冤……

△唐伯虎、秋香、蠻牛先生、蠻牛太太出場、跪下。

師爺　　　你們有沒有帶狀紙啊？
全部人　　沒有。
包大人　　不然你們說的給我聽就好了。

△全部人七嘴八舌亂說一通。（音效8）

包大人　　好了！我都聽清楚了。

全部人　　什麼！這樣你也聽得清楚？

包大人　　當然囉！因為我是青天大老爺，包～大人。

全部人　　算你厲害！

包大人　　我聽到的，都與性別平等有關，待我一一審問。唐伯
　　　　　虎，秋香說你不尊重女性，你可知罪？

△唐伯虎與秋香起立互相看一眼（哼！）轉頭。

唐伯虎　　包大人！自古男子多風流，我不過表達我對秋香的愛慕
　　　　　之意，何罪之有？

包大人　　（大拍驚堂木）可惡！給我……給我～～～～（氣到快
　　　　　昏倒）

師爺　　　給我什麼？

包大人　　打。

師爺　　　是，大人。

△包大人昏倒。
△頑皮豹的音樂起～（音效9-1）
△衛役（A、B、C、D、E、F、G、H）拿起棍棒一步步逼近唐伯虎。

唐伯虎　　停！

△衛役定格不動（A、B、C、D、E、F、G、H）。

唐伯虎　　退後，退後。

△衛役拿著棍棒一步步退回原位（A、B、C、D、E、F、G、H）。

唐伯虎　　包大人，你總得說個理由告訴我，為什麼不可以。

| 師爺 | 等一下！包大人氣昏過去了，讓我先叫醒包大人。吃飯囉！吃飯囉！ |

△包大人醒來。

包大人	啊！到中午了嗎？我要排骨便當。
師爺	報告包大人。你一定是做夢聽錯了，還沒有到中午吃飯時間！請繼續辦案。
包大人	喔。那～我剛才講到哪裡了？啊～我想起來了。性別平等應在建立在平等的地位上，男生與女生都應該互相以尊重，以禮相對待。唐伯虎！倘若今天有一個你不喜歡的女生硬是要跟你做朋友，還抓著你的手撫摸，你會怎麼辦？
唐伯虎	什麼！我不喜歡的女生？
包大人	是啊～長得像豬一樣醜唷。
唐伯虎	什麼！長得像豬一樣醜唷，還敢抓著我的小手撫摸？那我會很生氣。
包大人	生氣之後呢？
唐伯虎	我會……哭。
包大人	哭又不能解釋問題。如果你哭完，她還一直抓著你的手呢？
唐伯虎	啊～～哭完，她還抓住我的小手呀，這種人怎麼這麼可惡。那我要我要拉著她的耳朵到開封府來告她。
包大人	你要告她什麼？
唐伯虎	當然是……不尊重我。
秋香	唐伯虎就是這樣「不尊重我」。我才會拉他耳朵來開封府報官。
全部人	（對秋香）嗯！讚啦！（對唐伯虎）喔～～～～～～～～
唐伯虎	啊！這……這……包大人，我知罪了。我不應該不尊重

　　　　　　　　女生的選擇，硬要跟秋香做朋友。

秋香　　　　謝謝包大人。

△唐伯虎與秋香跪下。

包大人　　　（大拍驚堂木）還有～你們這二位實在太不像話！給
　　　　　　我……給我～～～～（氣到快昏倒）

師爺　　　　給我什麼？

包大人　　　打。

△包大人昏倒。
△頑皮豹的音樂起～（音效9-2）
△衛役（A、B、C、D、E、F、G、H）又拿起棍棒一步步逼近蠻牛
　先生與太太。

蠻牛先生、太太停！

△衛役定格不動。

蠻牛先生　　打女生。

△衛役（A、B、C、D、E、F、G、H）拿著棍棒轉向逼近太太。

蠻牛太太　　不對！打男生。

△衛役（A、B、C、D、E、F、G、H）拿著棍棒轉向逼近先生。

蠻牛先生　　停！

△衙役定格不動。

蠻牛先生　　打女生。

△衙役（A、B、C、D、E、F、G、H）拿著棍棒轉向逼近太太。

蠻牛太太　　不對！打男生。

△衙役（A、B、C、D、E、F、G、H）拿著棍棒轉向逼近先生。

蠻牛先生　　打女生。
蠻牛太太　　打男生。
蠻牛先生　　打女生。
蠻牛太太　　打男生。
蠻牛先生　　女生。
蠻牛太太　　男生。
蠻牛先生　　女。
蠻牛太太　　男。

△衙役（A、B、C、D、E、F、G、H）拿著棍棒轉來轉去，最後摔
　倒在地上，一屁股坐在地上。

衙役們　　別吵了。我們頭都暈了，到底我們要打男生，還是女
　　　　　　生？
蠻牛先生　　女生。
蠻牛太太　　男生。
師爺　　　算了，所有人回來。我還是叫醒包大人，先問清楚再說。

△衙役們（A、B、C、D、E、F、G、H）退回原位。

師爺　　　下班囉！下班囉！

△包大人醒來。

包大人　　啊！下班時間了嗎？

師爺　　　報告包大人，你一定是又做惡夢了。還沒有到下班時間！請繼續辦案。

包大人　　喔，那～我剛才講到哪裡了？啊～我想起來了。性別平等應在建立在平等的地位上，男生與女生都應該互相以尊重，以禮相對待。唐伯虎！倘若今天有一個？……咦？台下站的人怎麼不是唐伯虎？……唐伯虎人呢？

師爺　　　報告包大人，這一段剛才已經講過了。現在已經輪到蠻牛先生與蠻牛太太的問題了。

包大人　　是嗎？這麼快！那～好吧。你們二個人的問題是什麼？

蠻牛太太　包大人冤枉啊！是我老公想謀殺我啊。

包大人　　可惡的蠻牛先生啊～

蠻牛先生　包大人，是她每天都虐待我。

包大人　　可惡的蠻牛太太啊～

蠻牛太太　是他不懂的愛護女生。

包大人　　可惡的蠻牛先生啊～

蠻牛先生　是她不懂得尊重男生。

包大人　　可惡的蠻牛太太啊～

蠻牛先生、蠻牛太太　那到底是誰的錯？

包大人　　可惡的？……可惡的？……我覺得你們都錯了。

蠻牛先生、蠻牛太太　啊！為什麼？

包大人　　人家說：百年修得同船渡，千年修得共枕眠。別說是二個人能當夫妻，就算是當朋友、當同學也都是修來的好緣份。你們都不懂得珍惜這個緣份，只想佔對方的便宜。到頭來一方不甘心，爆發出來，當然是二敗俱傷。

所以說：不管男生或女生相處，首先的心態是要能夠「尊重對方」，自然可以快樂過一生。

蠻牛先生、蠻牛太太　尊重對方？包大人說的好像很有理唷。

蠻牛先生　　老婆，對不起。我不應該動手打人。

蠻牛太太　　老公，我也跟你說對不起，我不應該把你當佣人。

△二人握手言和。

包大人　　　（啪）性別平等是非常重要的，希望男生、女生都能「尊重對方」「平等相待」。

全部人　　　包大人說得是！性別平等就是：對異性要尊重、在任何方面都要平等對待。

包大人　　　退堂。

△「包青天」音樂聲起～（音效10）

△全部人離開。

△周子魚與學生2出場，進行有獎問答。

1.什麼是性別平等？每個人提出一個答案就可以。

2.你認為平常在學校，男生還是女生，誰比較適合去掃廁所？

3.如果羅志祥跟林志玲同時掉下水，你會救誰？

△全體謝幕。（音效11）

~完~

編號：017
劇名：教師節——四八三十一
人數：7人
長度：10分鐘
說明：每年的教師節，很多學校都會讓學生表演有關老師的戲劇表
　　　演。這個故事是真實發生的，只是在編排時，用現代人的口白
　　　與加強了戲劇效果，讓舞台表演更有可看性。

人物表

孔老夫子／
菜攤老闆／
警察1／兇巴巴
警察2／嬌滴滴
子貢／
子路／
子夏／

第一段　子貢

△車水馬龍的聲音起～（音效1）
△一個菜攤老闆在一旁賣菜。

菜攤老闆　　來唷、來唷，來買我的大白菜唷。唉！喊了老半天，都
　　　　　　　沒有人靠過來。算了！算你們沒福氣，吃不到我便宜的
　　　　　　　大白菜。

△菜攤老闆坐在椅子上休息，打瞌睡。
△上課的唸書聲與下課聲響起～（音效2）

△子貢出場。

子貢　　　　YA～終於下課了！大家好！我是孔老夫子的學生，我
　　　　　　叫「子貢」。A～那裡有人在賣大白菜，我最喜歡吃大
　　　　　　白菜了。我去問問！

△子貢走到攤位旁。

子貢　　　　老闆，別睡了。小心你的大白菜被偷了？

△菜攤老闆突然驚醒。

菜攤老闆　　啊！被偷？有小偷唷，有小偷唷。

△菜攤老闆抓住子貢的手。
△警車聲起～（音效3）
△警察出現。

警察1、2　　我們是警察！
警察1　　　（兇巴巴）我叫兇巴巴。
警察2　　　（撒嬌）我叫嬌滴滴。
警察1　　　（兇巴巴）小偷～在哪裡？
警察2　　　（撒嬌）小偷～在哪裡？
菜攤老闆　　就是他。
警察1　　　（兇巴巴）你這個小偷。
警察2　　　（撒嬌）跟我們去警察局。
子貢　　　　我是個「讀書人」，不會做小偷的。
警察1　　　（兇巴巴）原來是～讀書人唷。
警察2　　　（撒嬌）敬禮！

△警察1、2、菜攤老闆一起跳舞。

△「最敬禮」音樂起～（音效4）

歌詞：我們敬愛你　更祝福你　要向你獻上最敬禮。

菜攤老闆	對了！我幹嘛跟你們跳舞啊？
警察1	（對老闆兇巴巴）你閉嘴！我們最尊敬有學問的老師了。
子貢	我不是老師啦。
警察1、2	（驚嚇）啊～～～～～
警察1	（撒嬌）你不是老師？
警察2	（兇巴巴）害我們還唱歌給你聽。
警察1	A～你怎麼變兇巴巴的聲音？
警察2	A～你怎麼變嬌滴滴的聲音？
警察1、2	哎呀～我們演錯了。重來一次！
警察1	（兇巴巴）你不是老師？
警察2	（撒嬌）害我們還唱歌給你聽。
子貢	我是學生啦，學生也算是讀書人啊？
菜攤老闆	我不相信他說的，我要問清楚。
子貢	你問吧。
菜攤老闆	你的老師是誰呀？
子貢	孔老夫子。
菜攤老闆	喔～原來是孔老夫子。……沒聽過！
警察1	（兇巴巴）其實我們也算是～半個讀書人。

△全部人嚇一跳轉頭。

全部人	啊！讀書人還有半個的唷，那你們讀過什麼書？
警察1	（兇巴巴）我讀過漫畫書。
警察2	（撒嬌）我讀過鳳梨酥。
警察1	（兇巴巴）換我們來考考他。

警察2	（撒嬌）這樣就知道，他是不是騙人的。
子貢	好吧！你們說。
警察1	（兇巴巴）你的老師今天教什麼？
警察2	（撒嬌）能說得出來，你才真的是學生。
子貢	嗯？今天老師教……教……教論語。
警察1、2	騙人！
警察1	（兇巴巴）我只聽過長頸鹿美語。
警察2	（撒嬌）我也只聽過台灣國語。
警察1、2	哪有論語的？

△子貢摔倒。

子貢	哎呀～
菜攤老闆	我聽過。
子貢	啊？……你只是賣菜的，怎麼可能聽過。
菜攤老闆	你們這樣說，是看不起我的職業唷。為什麼賣菜的人就不能聽過？
子貢	是是是，是我不長進，你繼續說……
菜攤老闆	輪椅，我不但聽過。我上次摔斷腿的時候還坐過呢。

△子貢再摔一跤。

子貢	哎呀～
警察1	（兇巴巴）老闆，聽你這麼說，你果然是～比我們2個警察有學問唷。
警察2	（撒嬌）既然有論語那算了。你可以走吧。
子貢	謝謝！謝謝！

△子貢離開。

警察1　　　（兇巴巴）我們要繼續去抓壞人了。

警察2　　　（撒嬌）Bye-bye

△警車聲起～（音效5）
△警察1、2離開。

菜攤老闆　　唉！弄了老半天，還是沒有人要跟我買大白菜。耶～又有人來了。這一次，我一定要把菜賣出去。

第二段　子路與子夏

△快樂的音樂響起～（音效6）
△子路與子夏出場。

子路、子夏　大家好！我們也是孔老夫子的學生。

子路　　　　我叫「子路」。

子夏　　　　我叫「子夏」。

菜攤老闆　　你們別走。

△菜攤老闆衝出來抓住子路。

子路　　　　啊～～～～～～～～有陌生人抓住我的……小手。

子夏　　　　救命呀！救命呀！

△警車聲起～（音效7）
△警察出現。

警察1、2　　大家好！我們又出現了。

警察1	（兇巴巴）我叫兇巴巴。
警察2	（撒嬌）我叫嬌滴滴。
警察1	（兇巴巴）剛才誰在喊救命？
警察2	（撒嬌）剛才誰的小手被抓住了？
警察1	（兇巴巴）剛才誰又是陌生人？
子夏	我先說。我在喊救命，他（子路）的小手被抓住了，他（菜攤老闆）是陌生人。
子路	換我說。我的小手被抓住了，他（菜攤老闆）是陌生人，他（子夏）在喊救命。

△菜攤老闆把手放掉。

菜攤老闆	我也要說。我是陌生人，他（子夏）在喊救命，他（子路）的小手被抓住了。
警察1、2	他是？……他是？……他是？……哎呀，好複雜唷。
菜攤老闆	誤會！誤會！我只是想告訴他們，我的大白菜好便宜，不買會後悔。
子路	哼！我們都還沒有決定要買呢。
菜攤老闆	就是因為你們還沒有決定，所以我才會急著告訴你們，我的大白菜好吃。
子路	那～你的大白菜怎麼賣？
菜攤老闆	喔，1斤8元。
子路	是很便宜。
子夏	好吧！那我們買4斤好了。

△菜攤老闆把菜裝好給子路與子夏。

| 菜攤老闆 | 1斤是8元，4斤總共是……三十一元。 |
| 警察1 | （撒嬌）啊？停～你們別跟他買，他算錯了啦。 |

警察2	（兇巴巴）四八應該只有十二元才對。
菜攤老闆	你別騙我了。我賣菜賣這麼多年了，都是四八三十一的賣，哪來的十二元？
警察1、2	（撒嬌）不然～我們去問老師好了。如果老師說「你對」的話，我就把……把他們（子路、子夏）身上的衣服脫下來送給你。
子路、子夏	你們打賭，為什麼是我們脫衣服呢。好！如果老師說「菜攤老闆你對」的話，我也把他們警察身上的衣服脫下來送給你。
菜攤老闆	好，如果老師說「我錯」的話，我也把自己身上的衣服脫下來送給你們。
其他人	不公平。
菜攤老闆	為什麼？
子路	我們贏了，只贏你的一件衣服。我們輸了，你卻可以拿走我們四件衣服。當然不公平。
菜攤老闆	也對！好吧。如果老師說「我錯」的話，我不但把身上的衣服送給你們。而且把頭都砍下來送給你們。
所有人	砍頭？老闆，你要玩這麼大唷！
菜攤老闆	因為我一定會贏你們，所以我才不擔心。
子路、子夏	Ａ？……那不是孔老夫子老師嗎？我們去問他。
所有人	好。

..

第三段　老師

..

△孔老夫子的配樂起～（音效8）

△孔老夫子出場。

△所有人圍上去比手畫腳。

孔老夫子	停！你們的問題我都聽清楚了，這個很容易解決。你們看！我有帶計算機，機器不會算錯的。
菜攤老闆	這下你們要光著屁股走回家了。
其他人	才不是呢，是你死定了。
孔老夫子	答案出來了，就是……三十一元。
菜攤老闆	YA～我早就告訴你們了，你們就是不相信。謝謝孔老夫子！

△子路、子夏只好把衣服脫下來給菜攤老闆。

警察1	我……我……我們要去抓警察了。
所有人	啊～抓警察？
警察2	喔！他說錯了！從說一次。
警察1	我……我……我們要去抓寶可夢了。
所有人	啊～抓寶可夢？
警察2	喔！他又說錯了！再從說一次。
警察1	我……我……我們要去抓小朋友了。
所有人	啊～抓小朋友？
警察2	喔！他又說錯了！換我說好了，我們要去抓壞人了。Bye-bye

△警車聲起～（音效9）
△警察1、2趁機逃走。

菜攤老闆	你們別逃，你們還欠我的衣服呢。別逃～

△菜攤老闆追警察1、2離開。

子路、子夏	老師，四八怎麼會是三十一呢。

孔老夫子　四八本來就不是三十一。

子路、子夏　那你剛才怎麼說是三十一？

孔老夫子　好吧！既然你們不懂得「仁」的真諦。不然我問你們。你們覺得性命重要，還是衣服重要。

子路、子夏　嗯？……當然是衣服重要。

孔老夫子　啊？

△孔老夫子拔出佩劍。

孔老夫子　再給你們一次機會。

子路、子夏　啊！剛才說錯了，是性命比較重要。

孔老夫子　沒錯！所以我剛才如果說你們贏了，菜攤的老闆就要把頭砍下來。他就死了！這就「不是仁」的表現。

子路、子夏　喔～我們懂了。老師，你這樣說是為了要救老闆一命。

孔老夫子　沒錯！還有你們的算術很爛。我告訴你們：四八不是三十一，更不是十二。

子路、子夏　啊？不然是多少？

孔老夫子　你們從今天開始放學之後，要留在學校參加課後輔導班，好好聽老師教的。自然就知道了。

子路、子夏　嗚……我們哭！

△孔老夫子拔出佩劍。

孔老夫子　你們哭什麼啊～

子路、子夏　喔，我們哭？……喔！我們哭是因為感動。

孔老夫子　為什麼？

子路、子夏　因為像我們這麼笨的學生，老師都還是願意放學之後把我們教到會為止。真是太偉大了，太感動了。我們要告訴所有的人，一定要尊師重道，尊敬老師。

孔老夫子　　不錯！那你們看到老師要說什麼？

子路、子夏　老師，教師節快樂。

△謝謝老師的音樂起～（音效10）

<center>～完～</center>

第九章　皮影戲劇本

編號：001
劇名：我的媽媽真麻煩
人數：7人
長度：10分鐘
說明：改編自童話故事書，很多學校在選擇表演題材時，都會先從圖
　　　書館的童話書找靈感。如果故事書是歐美人士所編的，感覺
　　　故事好像都有頭無尾一樣。關係東西方對於童話書的目的不
　　　同，所以會跟我們的基本認知不同，這一點已經在其他部份說
　　　明過，不再此贅述。總之：改編這類故事書需要整理成有教育
　　　意義。

人物表

巫婆媽媽／

豆豆／

老師／

學生／1.2.3.4.5

家長／1.2.3.4.5

說書人／

...

<div align="center">序幕</div>

...

△說書人出場。

說書人　　　大家好！我是說書人。說書人就是？……就是？……哎
　　　　　　呀～我忘記了。

△巫婆媽媽伸出頭來說……

巫婆媽媽　　你今天要說我的故事啦！
說書人　　　喔，對對對，我今天我要講的故事是？……是？……
　　　　　　喂！後台剛才說話的那個人，你叫什麼？

△巫婆媽媽伸出頭來說……

巫婆媽媽　　喔！我剛叫了UBER送牛肉麵了。
說書人　　　不是啦，我是問你剛說，今天的主題叫什麼啦。
巫婆媽媽　　我的媽媽真麻煩啦。
說書人　　　對對對，我要說的就是這個。請大家欣賞今天的故事，
　　　　　　我的媽媽真麻煩。

△鼓掌聲起。
△說書人離開。
△字幕「我的媽媽真麻煩」出現。

第一幕　我的家人

△「甜蜜的家庭」音樂聲起～（音效1）

O.S巫婆媽媽 哈哈哈……

△巫婆媽媽出現。

| 巫婆媽媽 | 我就是全世界最偉大的（字幕先出現）魔法師。嗯……那是在結婚之前，還有沒生小孩的時候啦。現在……唉！ |

△豆豆出現。

豆豆	媽媽，你怎麼沒有叫醒我？我上學要遲到了啦。
巫婆媽媽	有啊～我叫了，是你自己賴床啊。
豆豆	不管了啦，我要遲到了啦。我的飛行掃把呢？
巫婆媽媽	在這裡。你騎慢一點，別發生車禍。
豆豆	好啦，媽媽真麻煩，老是喜歡在一旁說我。媽媽再見！

△豆豆騎上飛行掃把飛上天離開。（音效2）

| 巫婆媽媽 | A～等一下。你又忘記帶便當了。唉！我還得再跑去學校。大家看，我現在哪有空練習我的魔法呢？每天在家，都有做不完的工作。 |

△巫婆媽媽離開。

..

第二幕　學校

..

△字幕「○○魔法中小學」出現。
△學校上課鐘聲響後，吵雜聲音起～（音效3）
△老師、5個學生與5個家長在教室。

老師	各位家長，我們要上課了。請準備離開囉。
家長1、2、3、4、5	好好好，我們馬上走。
O.S巫婆媽媽	等一下，我來了。

△咻～～的音效聲起～（音效4）

巫婆媽媽	不好意思，我送豆豆的便當來了。
老師	各位家長，這一位是豆豆的媽媽。
巫婆媽媽	大家好。
家長1、2、3、4、5	原來是豆豆的媽媽。你好！
家長1	聽說你是一個很出名的巫婆，你的魔法非常厲害。
全部同學	哇～豆豆的媽媽有魔法耶～好棒唷。
巫婆媽媽	謝謝，謝謝。我自從生了豆豆之後，每天都忙著照顧豆豆，魔法都生疏

了。

全部同學	蛤？好可惜唷。

△同學5拿打火機在點火。

老師	耶！小朋友不可以帶打火機來學校。
家長5	哎呀！寶寶，不是告訴過你了嗎？別拿爸爸的打火機。
老師	還好我發現得早，不然就危險了。
家長2	先別管打火機的事了。豆豆媽媽，你說魔法生疏了真是太謙虛了啦。
巫婆媽媽	真的是太久沒練習了，常常出錯呢。
全部同學	變錯沒關係啊～精彩就好了。
家長3	豆豆媽媽，不然改天也請你表演一下給大家欣賞欣賞吧。
巫婆媽媽	好啊～我最喜歡表演了。
全部同學	耶～太棒了。
家長4	豆豆媽媽，人家說擇期不如撞日。我們現在就想看了。
全部同學	好啊～好啊～
巫婆媽媽	不行！不行！最近我感冒一直沒有好，很容易出錯的。
全部同學	蛤？好可惜唷。

家長5	豆豆媽媽，你看班上的每個孩子聽你這樣講都很失望呢。
全部同學	唉～
巫婆媽媽	你……你們……別失望，等我感冒好……好……好了？

△巫婆媽媽打了一個噴嚏。
△風雲變色的聲音起，所有人都變成青蛙。（音效5）

巫婆媽媽	哈哈哈……怎麼大家都變成青蛙了。對不起！我馬上把你們變回來。霹靂趴啦，把他們變回來。

△風雲變色的聲音起～（音效6）
△所有人都變回來。

家長1	你太可惡了。豆豆媽媽，怎麼可以把我們變成青蛙呢！
家長2	對啊～大家都變青蛙也就算了，為什麼只有我變成癩蛤蟆？我內心受傷了。
豆豆	媽，你別胡鬧了。
同學1、2、3、4、5	太好玩了，我們剛才變成青蛙了。
同學2	還有我媽媽變成一隻癩蛤蟆。
家長2	哇～～～～
老師	你別傷心，豆豆媽媽一定不是故意的啦。對不對？豆豆媽媽。
巫婆媽媽	對對對，我不故意的。我是太久沒練習……

△巫婆媽媽又打了一個噴嚏。
△風雲變色的聲音起，所有人都變成小雞。
△吱吱嘰嘰咕咕～～～～（音效7）

| 巫婆媽媽 | 哈哈哈……怎麼大家都變成小雞了。對不起！我馬上把你們變回來。霹靂趴啦，把他們變回來。 |

△風雲變色的聲音起～（音效8）
△所有人都變回來。

家長3	你太可惡了。豆豆媽媽，怎麼可以把我們變成小雞呢！
家長4	對啊～大家都變小雞也就算了，為什麼只有我變成老母雞？我澈底跟你翻臉了。哼！
豆豆	媽，你別胡鬧了。
同學1、2、3、4、5	太好玩了，我們剛才變成小雞耶。
同學4	還有我媽媽變成一隻老母雞。
家長4	哇～～～～～！！！！
老師	你別傷心。豆豆媽媽一定不是故意的啦，對不對？豆豆媽媽。
巫婆媽媽	對對對，我真的不是故意的。我是感冒了？哈？……哈？……哈？……哈？……

△巫婆媽媽又準備打噴嚏。

| 老師 | 她又要打噴嚏了。快逃！ |

△所有人都逃走。

| 巫婆媽媽 | A～所有人呢？……算了，我還是回家看醫生好了。 |

△巫婆媽媽離開。

..
第三幕　放學後
..

△字幕「放學後」出現。

△下課鐘聲響起～（音效9）

△豆豆與同學出現。

全部同學　　放學了。

豆豆　　　　對了，你們要不要到我們家玩啊。

同學1、2、3、4、5　好啊！好啊！……可是我媽媽有交代我。

豆豆　　　　交代你們什麼？

同學1、2、3、4、5　我媽媽說別跟你玩，因為你的媽媽很可怕。

豆豆　　　　我媽媽又不是故意的。她只是感冒了。

O.S家長1、2、3、4、5　寶寶，寶寶。

同學1、2、3、4、5　我媽媽來接我回家了。

△家長1、2、3、4、5出現。

家長1、2、3、4、5　哎呀～我不是交代你，不准跟豆豆玩嗎。

家長1　　　萬一他跟他把你變成小狗怎麼辦？

家長2　　　變小狗？……我才不擔心呢。我擔心的是我的寶寶變成
　　　　　　一隻老鼠，那才糟呢？

家長3　　　你們一個說的比一個誇張，我都害怕了。

家長4　　　我突然有個想法，豆豆啊～你能把我變漂亮一點嗎？

家長5　　　對對對，這個點子好，豆豆啊～你會嗎？我想要跟林志
　　　　　　玲一樣美麗。

家長1　　　對對對，我也想變成蔡依林。

家長2　　　我想變成楊丞琳。

家長3　　　　我想變成（台）土豆仁。

家長1、2、4、5　蛤？

家長3　　　　喔，說太快，說錯了。我的意思是我要變成沈玉琳。

家長1、2、4、5　蛤？

家長3　　　　人家我就是喜歡沈玉琳在搞笑嘛。

家長1、2、4、5　隨你啦。豆豆你說，你會不會？……說！說！說！～

豆豆　　　　我不會把人變漂亮，不過～……

家長1、2、3、4、5　不過什麼？

豆豆　　　　我會變兔子。

家長1、2、3、4、5　啊？……哼！寶寶，我們回家，以後不准跟豆豆
　　　　　　　　玩，除非他會把我們變漂亮。

同學1、2、3、4、5　我不要！

家長1、2、3、4、5　立刻回家，不然今晚你就慘了。

同學1、2、3、4、5　嗚……

△家長1、2、3、4、5拉著同學1、2、3、4、5離開。

豆豆　　　　A～你們要是不喜歡兔子的話，我還會變鴿子啦。……唉！

. .

第四幕　家裡

. .

△「甜蜜的家庭」音樂聲起～（音效10）

△巫婆媽媽出場。

巫婆媽媽　　奇怪了。今天豆豆怎麼這麼晚，還沒有回到家呢？

O.S豆豆　　媽媽，我回來了。

△豆豆出現。

巫婆媽媽	豆豆啊～今天怎麼這麼晚回來呢？在學校有什麼有趣的事嗎？我很想知道呢。
豆豆	有啊！老師說，下個星期日要舉辦「親職日」，邀請所有的家長參加唷。
巫婆媽媽	親職日？那有說要準備什麼東西嗎？
豆豆	有啊！每個參加的人都要準備一盤好吃的菜或是點心來參加。
巫婆媽媽	那豆豆想要媽媽做什麼小點心呢？
豆豆	巧克力蛋糕。
巫婆媽媽	好！我來大顯身手，好好準備一下。走！我們去買蛋糕的材料。
豆豆	嗯！

△巫婆媽媽、豆豆離開。

第五幕　親職日

△字幕「親職日」出現。
△學校上課鐘聲響後，吵雜的聲音起～（音效11）
△老師、豆豆、5個學生、5個家長出場。

老師	很高興大家來學校參加親職日。請有帶食物來的家長，跟大家介紹一下！
家長1	（拿出甜甜圈）這是我做的愛心甜甜圈，希望大家喜歡吃。
家長2	（拿出布丁）這是我做的ㄅㄨㄞㄅㄨㄞ布丁。
老師	還有沒有其他家長帶食物來啊？
O.S巫婆媽媽	等一下！還有我～～～～～～

△巫婆媽媽出現。

所有人	啊～～～～～～～是豆豆的巫婆媽媽！
老師	歡……歡……歡迎豆豆媽媽，你準備了什……什……什麼食物？
巫婆媽媽	老師，你別怕，我的感冒早就好了。
老師	那……那……那我就放心了。
家長1	我更放心呢。
家長2	我有點擔心。
所有人	別胡思亂想。
巫婆媽媽	這是我做的巧克力杯子蛋糕，快來拿吧！

△所有人都拿一個杯子蛋糕。

巫婆媽媽	先別吃。
所有人	蛤？為什麼。
巫婆媽媽	最精彩的時候到了，現在請用力把杯子蛋糕捏碎。

△爆炸聲起～（音效12）
△杯子突然爆出一堆糖果。

| 巫婆媽媽 | 哈哈哈哈，這是我給大家的一個驚喜。咦？所有的人呢？ |

△現場只剩豆豆一人。

豆豆	他們都嚇跑了。
巫婆媽媽	唉！他們真是沒福氣吃到我做的糖果。
豆豆	今天的親職日……失敗！

△二人離開。

第六幕　學校失火

△上課鐘聲後，一陣吵雜聲音起～（音效13）
△老師、豆豆、5個學生在教室。

老師　　　好了！我們準備要上課了。
O.S巫婆媽媽　等一下，我來了。

△咻～～的音效聲起～（音效14）

巫婆媽媽　　不好意思，我又送豆豆的便當來了。
老師　　　　還好每次都有你來送來學校，不然豆豆每天都得餓肚子了。
巫婆媽媽　　哪裡！哪裡！那～我要回家了。
豆豆　　　　媽媽再見。

△同學5又玩打火機。

同學1　　　報告老師，他又在玩爸爸的打火機了。
同學2　　　啊～我的書包燒起來了。
同學3　　　啊～我的家庭作業也燒起來了。
全部同學　　啊～我們的家庭作業也都燒起來了。
同學4　　　啊～我的……喔！不，是學校的課桌椅也燒起來了。
同學5　　　啊～我的……喔！不，是學校的窗簾也燒起來了。
O.S所有人　救命啊～失火了。救命啊～失火了。……
老師　　　　糟糕了！我們都被大火給包圍住了，怎麼辦？
巫婆媽媽　　大家別緊張，讓我施展我的法術。

老師　　　　豆豆媽媽，你確定你的魔法靈驗嗎？別小火變大火ㄋㄟ。
巫婆媽媽　　放心，讓我來。

△「大雨大雨一直下」音樂聲起～（音效15）
△全部人扭屁股唱歌。
歌詞：大雨大雨一直下　瓜田開了一朵花　花像喇叭
　　　滴滴嗒嗒　娃娃見了笑哈哈
　　　大雨大雨一直下　花兒結了一個瓜　瓜在田裡
　　　慢慢長大只見瓜藤滿地爬
　　　大雨大雨一直下　瓜上站了一隻蛙
　　　娃娃怕蛙吃了瓜瓜　哇呀哇呀叫媽媽
　　　大雨大雨一直下　娃娃吵著要吃瓜
　　　爸爸說它是個西瓜　媽媽說它是冬瓜
　　　大雨大雨一直下　瓜瓜不停在長大
　　　碰的一聲　它就爆炸　誰知它是什麼瓜

O.S巫婆媽媽　　大雨，大雨，一直下。霹靂趴啦，霹靂趴啦～～～～變！

△下雨打雷聲起～（音效16）

老師、學生　耶～教室裡下打雷下雨了，火變小了。
O.S家長們　我的孩子呢？我的孩子呢？嗚……

△家長們出現。

老師　　　　各位家長，還好這一次豆豆的媽媽剛好在這裡，她即時
　　　　　　施展了她的魔法，讓教室下起大雨，火才會滅掉的。
家長們　　　那～豆豆的媽媽在哪裡？我們一定要好好感謝她。她是
　　　　　　我心肝寶貝的救命恩人呢。

巫婆媽媽	我在這裡呢。
家長們	謝謝！謝謝！……謝謝妳，豆豆媽媽。
巫婆媽媽	那～你們不會再記恨，我上次把你們變青蛙的事吧？
家長們	不會了。我們早已經忘記了。
巫婆媽媽	那～還有親職日那件事呢？
家長們	什麼親職日？我們記不得了。
老師	那太好了，從此大家都可以開開心心過日子了。窗簾我們再買就有，桌椅也是。至於小朋友的家庭作業呢？
全部同學	怎麼樣？
老師	重寫就好了。
全部同學	什麼？重寫！天啊～～
老師	對呀！現在大家可以把小孩帶回家了。

△所有人離開。
△說書人出場。

說書人	大家好！我說書人又回來了。這個故事圓滿結束了，這個故事告訴我們什麼ㄋㄟ？當然是：感冒要趕快去看醫生。

△全部人伸頭出來說……

全部人	不是吧？
說書人	不是嗎？那……那……那就是：小朋友要記得帶便當來學校。

△全部人伸頭出來說……

全部人	不是吧？

說書人　　也不是嗎？那……那……那就是：小朋友要保護好自己
　　　　　的家庭作業。

△全部人伸頭出來說……

全部人　　你又說錯了？
說書人　　這也不是，那也不是。啊！我知道了。這個故事要告訴
　　　　　我們：小朋友不可以玩火。

△全部人伸頭出來說……

全部人　　你終於說對了。
說書人　　謝謝大家！

△「大雨大雨一直下」音樂漸起～（音效17）
△字幕「完」出現。
△所有工作與操偶名單字幕出現。
△全部操偶人與配音人員出場謝幕。

～完～

報幕人　　　豆豆　　　巫婆媽媽　　　老師

同學　　　家長　　　家長　　　家長

編號：002

劇名：玩水歷險記

人數：12人

長度：10分鐘

說明：夏日游泳夯！市府宣導水域安全盼達「零溺斃」目標（今日新聞2012年5月2日）記者林重鋆／台中報導天氣日趨炎熱，為避免往年夏日溺水意外，台中市長胡志強出席水域安全宣導記者會時表示，從今年六月起，凡到游泳池泳的中小學生，每次⋯⋯

人物表

兔家姊妹花／4人

烏龜／

章魚／

小鹿／3人

漁夫／

小魚／2人

△序曲。（音效1）

..

第一段　小兔家

..

O.S烏龜　　話說：有一年的夏天很熱。所有的動物都快受不了了。小兔子家裡的4個姊妹花也放暑假了，不用去上學。請看～她們在家裡幹嘛？

△兔子舞音樂起～（音效2-1）

△4隻小兔子跳跳跳出場。

兔1、2、3、4　　大家好，我們是小兔兔。

兔1　　　　我是老大，我叫嘔吐。

兔2　　　　我是老2，我叫Me Too。

兔3　　　　我是老3，我叫B2。

兔4　　　　我是老4，我叫不能隨地亂吐。

兔1、2、3、4　　放暑假，好無聊唷。

兔1　　　　對呀，而且熱的要死。

兔2、3、4　　（台語）嘿啊～嘿啊～。

兔1　　　　不知道現在幾度？

兔2、3、4　　（台語）嘿啊～嘿啊～。

兔1　　　　我來看。哎呦，現在是34度。

兔2、3、4　　（台語）嘿啊～嘿啊～。

兔1　　　　我快要熱死了啦。怎麼辦？

兔2、3、4　　（台語）嘿啊～嘿啊～。

兔1　　　　你們是啞巴是嗎？只會說（台語）嗯啊～嗯啊～。

兔2、3、4　　（台語）嘿啊～嘿啊～。

兔1　　　　唉！算了。我自己想辦法好了。對了，不如我們去海邊玩水好了。

兔2　　　　可是老師有教，暑假不可以到危險的地方去玩。海邊算不算危險啊？

兔1　　　　哎呀，當然是「不危險」。

兔3　　　　可是我記得老師有教，到海邊或小溪游泳，要到有救生員的地方。

兔1　　　　哎呀，我們只是泡水，又不是游泳。應該沒關係吧？

兔4　　　　那我們還等什麼？

兔1、2、3、4　　我們走，去海邊泡水。

△兔1、2、3、4跳舞離開。（音效2-2）

第二段　海邊的正義使者

△一隻烏龜爬出場。（音效3）

烏龜　　　大家好，我是一隻烏龜，我叫（台語）矮仔冬瓜。這是一個危險的海邊，我在這裡勸導大家不要下水。耶～有人來了，我要擋在路中問問看。

△兔1、2、3、4出場，一一踩過烏龜一次，烏龜慘叫連連。

兔1、2、3、4　　終於走到海邊了，我們去泡水。
兔1　　　等一下！你剛才有沒有聽到慘叫聲？好可怕唷。
兔2、3、4　　我們也好像有聽到，好可怕唷。
兔1、2、3、4　　會不會海邊有那個？……我說的是「老師啦」。
兔1　　　那我們就慘了，因為我們沒有聽老師的話，偷偷跑到海邊玩。嗚……
烏龜　　　不是老師，是我啦。
兔1、2、3、4　　啊～誰呀，誰在喊？

△烏龜不斷跳高。

烏龜　　　你們好，我叫（台語）矮仔冬瓜。
兔1、2、3、4　　（台語）矮仔冬瓜，你也有聽到可怕的慘叫聲是不是？
烏龜　　　那是我的慘叫聲啦。
兔1、2、3、4　　你幹嘛叫呢？
烏龜　　　我是……我是……我是想提醒你們。學校老師一定有教，不可以不跟爸爸媽媽說，就偷偷的海邊玩水。

兔1、2、3、4　嘿啊！嘿啊！可是我們找不到爸爸媽媽啊～

烏龜　　　騙人！還有～學校老師一定又有教：不可以到沒有救生
　　　　　員的海邊玩水。

兔1、2、3、4　嘿啊！嘿啊！可是現在是放暑假，老師又不會知道。

烏龜　　　什麼！那我再告訴你們，這裡有一隻大章魚，常常把人
　　　　　拖到深海裡去。

兔1、2、3、4　哎呀～我們不會那麼倒楣，剛好被他遇到啦。我們走！

烏龜　　　什麼！我昏倒了。

△兔1、2、3、4又一一從烏龜身上踩過，烏龜又慘叫連連。

烏龜　　　天啊～我又被踩扁了。嗚……我要去看醫生。

△烏龜爬幾步離開。

第三段　3隻小鹿

△小鹿們出場，快樂的在泡水。

1鹿、2鹿、3鹿　大家好，我們是小鹿。

1鹿　　　我叫做很忙碌。

2鹿　　　我叫做中山北路。

3鹿　　　我叫做美洲大陸。

1鹿、2鹿、3鹿　我們來海邊玩水。

△海綿寶寶的音樂起～（音效4-1）
△章魚套上「海綿寶寶」外套出現，擋住小鹿。

章魚	你好！我是幼幼電視台的海綿寶寶。
1鹿、2鹿、3鹿	什麼！海綿寶寶。
1鹿	我太喜歡看你的節目了。
2鹿	沒想到，我第一次到這裡來，就遇到我的偶像。
3鹿	我們真是太感動了。來，大家預備一起來……哭！
1鹿、2鹿、3鹿	嗚……
章魚	別哭了啦。總之，你們要保握這個難得的機會唷。
1鹿	什麼機會？
章魚	你要不要到我家去找派大星玩呀？
2鹿	派大星？他也是我的偶像。
3鹿	你家在哪裡？我也要去。
章魚	就在過去一點點的深海裡？
1鹿	那我們快過去找派大星玩吧。
章魚	跟我走。
2鹿	等一下！你該不會是壞人想把我們騙去吃掉吧？
章魚	當然！……喔，不是、不是。我是吃素的，不能吃肉肉。
3鹿	那我們就放心了！
章魚	跟我走。

△小鹿跟著章魚離開。（音效4-2）

O.S鹿1、2、3	啊～不要吃我們，不要吃我們。你剛才不是說，你不是壞人嗎？嗚……
章魚	哈……誰叫你們，連陌生人的話也相信？我騙你們的啦。
O.S鹿	啊～我們這次要C翹翹囉～～～～～～～

△章魚剔牙出場。

| 章魚 | 好呷、好呷、真好呷，好吃的小鹿。咦？還有人來了， |

　　　　太棒了。先躲起來再說！

△章魚躲起來。

第四段　魚1、魚2

△「海洋狂歡節」音樂起～（音效5-1）
△魚出場，快樂的在游泳。

魚1　　　大家好！我們是美人魚。我叫廚餘。
魚2　　　我叫年年有餘。
魚1、魚2　天氣很熱，我們出來泡水。

△章魚出現，擋住小魚。

章魚　　　哈哈……你們好啊～小妹妹！我是麥當勞的章魚哥哥。
　　　　　歡迎光臨！
魚1　　　等一下！麥當勞不是只有麥當勞叔叔嗎，哪有章魚哥哥？
章魚　　　喔！對不起，我沒說清楚。麥當勞叔叔因為……喔！因
　　　　　為生病了，所以現在是由我在招呼客人。
魚2　　　那你攔住我要幹嘛！
章魚　　　嗯？……我帶你們去深海好不好？
魚1　　　去深海幹什麼呢？
章魚　　　當然是把你吃掉。
魚1、魚2　啊！
章魚　　　喔？我是開玩笑的啦。我是說帶你們去深海吃麥當勞。
魚2　　　可是我身上沒有錢呀！
章魚　　　沒關係，沒關係。我們今天剛好在促銷，通通不用錢。

魚1、魚2	不用錢？好呀、好呀。我們要去，我們要去。
章魚	你們運氣真好。
魚1	等一下！你該不會是想把我們騙去賣掉吧？
章魚	喔！當然……不是。我絕對不會把你們賣掉。
魚1、魚2	那我們就放心了。
章魚	我們走吧。
魚2	等一下！
章魚	又怎麼啦！
魚2	你別生氣啦，我只是想問你。你是不是我爸爸媽媽說的壞人。
章魚	喔！當然……不是。我絕對不是你爸爸媽媽口中那個壞人。
魚1、魚2	既然你不會把我們賣掉，又不是壞人，那就安全了。
章魚	對呀！跟我走。

△魚1、魚2跟著章魚離開。（音效5-2）

O.S魚1、魚2	啊～不要吃我，不要吃我。
O.S魚1	你剛才不是說，你不是壞人嗎？嗚……
O.S魚2	還有你剛才不是說，你不會把我們賣掉嗎？嗚……
章魚	哈……誰叫你們，連陌生人的話也相信？我騙你們的啦。
O.S魚1、2	啊～我們要C翹翹囉～～～～～～～

△章魚剔牙出場。

章魚	好呀、好呀、真好呀，好呀的鹹蘇檸檬魚。我真的沒有騙人唷。我沒有賣掉他，我把他吃掉。嘿……咦？又有人來了。再躲起來！

第五段　兔1、2、3、4

△兔1、2、3、4游泳狀出場。

兔1、2、3、4　　YA～海水好涼唷。

兔1　　　哎呀，誰拉我的腳？

兔2　　　哎呀，誰拉我的腳？

兔3　　　哎呀，誰拉我的腳？

兔4　　　哎呀，誰拉我的腳？

章魚　　嘿嘿嘿，是我啦。我是……慘了！太過興奮又忘記穿「麥當勞叔叔」的衣服。算了！其實我是幼幼電視台的章魚哥哥。

兔1、2、3、4　　什麼？幼幼電視台有章魚哥哥嗎？

章魚　　喔！對不起，我說錯了。我是麥當勞的海綿寶寶。

兔1、2、3、4　　麥當勞哪有海綿寶寶？

章魚　　是嗎？怎麼都說錯了，那我該怎麼講才對呢？幼幼電視台的麥當勞叔叔呢？

兔1、2、3、4　　幼幼電視台也沒有麥當勞叔叔。

章魚　　那～幼幼電視台的肯德基爺爺呢？

兔1、2、3、4　　幼幼電視台也沒有肯德基爺爺。

章魚　　啊～青菜啦。這一點也不重要，我帶你們去深海好不好？

兔1、2、3、4　　去深海幹什麼呢？

章魚　　當然是把你們吃掉。

兔1、2、3、4　　啊！

章魚　　喔？我又說錯了。我是說帶你們去深海吃海綿寶寶。喔，我又說錯了，是去深海吃吃章魚。喔，不對不對！不是吃我，是吃麥當勞叔叔。

兔1	你到底在說什麼啊！
兔2	亂七八糟的。
兔3	你會不會就是老師說的會誘拐小孩的壞人？
兔4	而且深海哪有麥當勞。
章魚	喔，對唭。深海沒有麥當勞，不然～我帶你們去深海找海綿寶寶。
兔1	你別騙人了啦。你到底想幹嘛？
章魚	哎呀～告訴你實話。我要帶你們去深海，把你們吃掉啦。
兔1、2、3、4	啊～把我們吃掉？不要，不要，放了我們。
章魚	你們當我是笨蛋呀。你們說放了你們，我就放了你們？那我當章魚，豈不是很沒面子？走！我帶你們去深海。
兔1、2、3、4	不要，救命呀！救命呀！

第六段 烏龜

O.S烏龜　　不要怕，我來救你們了。

△英雄的音樂聲起～（音效6）

兔1、2、3、4　　耶～英雄出現了、英雄出現了。英雄是誰呀？

△烏龜出現。

烏龜　　　就是「哇」啦，（台語）矮仔冬瓜。
兔1、2、3、4　　哎呀～（昏倒）

△兔1、2、3、4全昏倒再起來。

章魚	你是誰呀？
烏龜	我是一隻烏龜，我叫……
章魚	啊！看我拳頭。
烏龜	啊！你打人。嗚……我會回家告訴媽媽。嗚……
1兔	啊？我們的英雄……變狗熊了，嗚……
2兔	還有我們的英雄……哭回家找媽媽了，嗚……
章魚	這下你們沒人救了吧！
兔1、2、3、4	救命呀！救命呀！

第七段　漁夫

O.S漁夫	不要怕，我來救你們了。
兔1、2、3、4	耶～又有人來救我們了。

△漁夫的音樂聲起～（音效7）

△漁夫出現。

章魚	煩死了。你又是誰呀？
漁夫	我就是捕魚的漁夫。我叫（台語）馬馬夫夫。
兔1、2、3、4	耶～漁夫萬歲，漁夫萬歲。
章魚	啊！是漁夫。我最怕你了，不要抓我去做（台語）沙西米。救命呀！……
漁夫	你別跑！
章魚	停！通通不准動。

△所有人都高舉雙手，定格不動。

所有人	我們都沒有動，你要幹嘛？

章魚	你們給我記住，下次再到海邊來。我就要把你們拖到深海裡吃掉。嘿……沒事了，繼續！
所有人	唷～

△所有人的姿態全放鬆下來。

漁夫	你別跑，快讓我抓回家做（台語）沙西米。

△漁夫追著章魚離開。

第八段　尾奏

兔1、2、3、4	YA！大章魚終於走了。

△烏龜又跳出場，拿武器亂揮舞。

烏龜	我又回來救你們了。
兔1、2、3、4	大章魚都跑了，還救什麼救呀。
烏龜	喔，剛才我是忘記帶武器來，不然大章魚就慘了。
兔1、2、3、4	（台語）矮仔冬瓜，謝謝你唷。
兔1	剛才好危險唷。
兔2	「嘿呀」「嘿呀」原來老師教的，都是真的。
烏龜	暑假，小朋友不可以自己偷偷到危險的海邊玩水。知道嗎！
兔1、2、3、4	知道了啦。我們回家吧。（台語）矮仔冬瓜再見！
烏龜	大家再見！啊～啊～啊～

△兔1、2、3、4又從烏龜身上踩過，烏龜又慘叫連連。

烏龜　　　　天啊～我又被踩了。嗚……救人的工作真辛苦。不過～
　　　　　　為了讓大家都平平安安！我還是要繼續幫助別人。謝謝
　　　　　　大家！

△烏龜離開。
△謝幕音樂起～（音效8）

~完~

兔子　　　　小鹿　　　　　章魚　　　　　　魚

烏龜　　　　　　　漁夫　　　　　　烏龜

編號：003
劇名：不要相信陌生人
人數：7人
長度：10分鐘
說明：本劇是2018年僑委會海外文化種子教師返國研習會透過集體創
　　　作出來的劇本。

人物表

小紅帽／1人
7矮人／1人
3隻小豬／1人
吸血鬼／1人
聶小倩／1人
蚊子／1人
大野狼／1人

第一段　睡不著

△荒野的配樂聲起～（音效1）
△字幕「不要相信陌生人」出現，野狼的叫聲起～

O.S　　　　　有一個女孩，名字叫做小紅帽。她平常到了該睡覺的時
　　　　　　候都不肯睡覺。有一天⋯⋯

△小紅帽出場。

小紅帽　　　又到了晚上九點該睡覺的時間了。可是～我真希望能出
　　　　　　去跟朋友玩。唉！

O.S7矮人、3隻小豬　小紅帽、小紅帽……

△小紅帽起來。

| 小紅帽 | 咦？我怎麼聽到有人再叫我，一定是我認識的朋友要來找我。是誰啊～ |

△7矮人、3隻小豬從窗戶跳進來。

7矮人、3隻小豬　是我們啦。

小紅帽	你們是誰啊？我從未見過你們……
7矮人	哎呀～我們不是昨天在那個？……那個？……哪裡見過面嗎。
小紅帽	喔～你說的是昨天我去搭公車的時候？
7矮人	對對對，就是在公車站，還有你還說你要去……去？……去？……
小紅帽	台北啦。
7矮人	對對對，就是台北。我們還聊了好久呢。
小紅帽	對不起，我都忘記你們了。對了，你們叫什麼名字啊？
1	我的名字叫做7矮人。
小紅帽	7矮人？……不對啊～7矮人不是應該是7個人嗎，而且應該是很矮。怎麼只有你一個人？
7矮人	喔！因為我生出來就特別高，剛好是7個小矮人加起來的身高，所以我媽媽就把我取名叫做7矮人。
小紅帽	可是你現在一點也沒有比別人高啊？
7矮人	因為我從小就不運動，所以長不大，到現在都沒長高過。
小紅帽	了解，那他呢？
3隻小豬	我叫做3隻小豬。
小紅帽	啊？也不對啊。3隻小豬不是應該是3隻豬嗎。怎麼只有

	你一隻豬？
3隻小豬	喔！因為我生出來就長得特別胖，剛好是3隻小豬加起來的重量，所以我媽媽就把我取名叫做3隻小豬。
小紅帽	可是你現在一點也不胖啊？
3隻小豬	因為啊～我從小就運動，所以就越來越瘦，現在已經不胖了。
小紅帽	了解！那妳們找我要幹嘛呢？
7矮人	聽說，你平常晚上都不睡覺，喜歡到處去（台語）路路蛇。
3隻小豬	所以我們找你一起出去夜遊、探險。
小紅帽	好啊，好啊。對了！我老師有教過我，不可以跟陌生人講話。
7矮人、3隻小豬	陌生人？
7矮人	喔～我知道你說的那個陌生人，她啊～就是住在隔壁街上的壞小孩。
3隻小豬	哈……7矮人，你說錯了啦。陌生人的意思是……
7矮人	閉嘴！你再說一次試試看？
3隻小豬	喔！對對對……是我記錯了。那個叫做陌生人的小孩常常打我，現在我都不去找他玩呢。
小紅帽	陌生人她那麼壞，怪不得老師會告訴我們，不可以跟陌生人講話。
7矮人、3隻小豬	對啊～那我們走吧。
小紅帽	等一下！我又想到了。我老師又有教過我，小朋友不可以喝酒、抽菸，還有？……
7矮人	停！你的老師真囉嗦，沒事幹嘛教這麼多？
3隻小豬	你到底要不要跟我們一起出去玩？
小紅帽	好吧！
3個人	我們一起出發去（台語）路路蛇。

△3個人離開。

第二段　蚊子王國

△恐怖的音樂聲起～（音效2）
△一群妖魔鬼怪出場。

全部人　　　這裡是蚊子王國，我們是一群蚊子。

吸血鬼　　　我是蚊子王國的吸血鬼「德古拉公爵」，現在放暑假
　　　　　　了，我要吸血，我要吸血……

聶小倩　　　我也是蚊子王國的倩女幽魂「聶小倩」，我也要吸血，
　　　　　　給我血、給我血……

蚊子　　　　我是一隻飢渴的蚊子，我叫埃及斑蚊，我也要吸血，給
　　　　　　我血、給我血……

△蚊子要叮吸血鬼與聶小倩。

吸血鬼　　　這位斑蚊大哥，你別鬧了，好嗎？

聶小倩　　　我們躲在草叢裡這麼久，都沒有人經過，我身上哪有血
　　　　　　給你吸啊？

蚊子　　　　可是我肚子餓嘛？嗚……

聶小倩、吸血鬼　別哭！

吸血鬼　　　等一下，你們2個別吵。我好像聽到很多人聲，我們快
　　　　　　躲好！

△吸血鬼、聶小倩躲一旁。

斑蚊　　　　哈……我才不要躲哩，我要吸血，我要吸他們的血……

O.S小紅帽　　七矮人、三隻小豬，這裡怎麼這麼髒啊～到處是垃圾？

O.S七矮人、三隻小豬　　別心急，就在前面而已。

△一隻大腳丫踩下來，把蚊子踩死了。

斑蚊　　　　是誰的大腳丫踩到我了？我才剛出場，就把我踩扁了，
　　　　　　我真不甘心。啊～我死了！

△斑蚊倒下。

吸血鬼、聶小倩　　斑蚊大哥，你別死啊！嗚……

△斑紋又活起來。

斑蚊　　　　等一下，我剛才忘記交代遺言了，你們要記得幫我報仇！

吸血鬼、聶小倩　　斑蚊大哥，你放心的走吧。我們一定會幫你報仇，
　　　　　　　　　吸乾他們的血！嗚……

斑蚊　　　　那我終於可以安心死了。啊～我又死了！

△斑蚊倒下。

吸血鬼　　　我們要記住了這群人，然後找所有的兄弟姊妹們一起來
　　　　　　為斑蚊大哥報仇。

聶小倩　　　對！你回蚊子王國去（台語）落人來。我偷偷跟蹤她
　　　　　　們，看她們要去哪裡？

吸血鬼　　　好！我們分頭辦事。我們～走！

△吸血鬼、聶小倩各自離開。

第三段　森林小屋

△森林的配樂聲起～（音效3）
△7矮人、3隻小豬、小紅帽3人出場。

7矮人	小紅帽，你看。前面1公里的地方，有一間我從沒過的房子，裡面住著我沒見過的白雪公主唷。
小紅帽	白雪公主？……天啊～我真幸運。
3隻小豬	對啊～我也從沒聽過白雪公主，但是我知道白雪公主很喜歡小朋友唷。小紅帽，你剛好又是小朋友。
小紅帽	天啊～我是「真幸運」×2。
7矮人	聽說今晚先到白雪公主家裡的人，會得到一份神祕的禮物唷。
小紅帽	那還等什麼，我一定跑最快。

△小紅帽跑離開。

7矮人、3隻小豬　我們追！

△7矮人、3隻小豬離開。

第四段　大野狼的家

△小紅帽進場。

小紅帽	白雪公主，我第一名先到的。咦，怎麼沒有人？

△大野狼出場，7矮人、3隻小豬。

大野狼　　　　誰說沒有人，我不是在這裡嗎？嘿嘿嘿……

小紅帽　　　　啊～是大野狼。我被騙了！還有原來你們二個是壞人。

7矮人、3隻小豬　　嘿嘿嘿……因為我們也是野狼假扮的。

△7矮人、3隻小豬換回野狼的衣服。

7矮人、3隻小豬　　你看！我們也是大野狼。

7矮人　　　　我的名字叫做（台語）什米狼。

3隻小豬　　　我的名字叫做（台語）美國狼。

大野狼　　　　我的名字叫做（台語）善賈狼。上一次在你阿罵家，沒吃到你。我很不甘心，現在看你怎麼逃？

小紅帽　　　　等一下！妳們有沒有聽到什麼聲音？

7矮人　　　　啊～慘了！老大，該不會是要債的來找我們，我們快躲起來。

3隻小豬　　　不對！不對！可能是警察來抓騙子，兄弟們～我們快逃。

大野狼　　　　你們2個等一下！別被小紅帽騙了，根本沒有什麼聲音。

△蚊子嗡嗡的配音漸起～（音效4）

7矮人　　　　不對！我聽到嗡嗡嗡的聲音了。

3隻小豬　　　我也是。

O.S聶小倩　　兄弟姊妹們，就是這群人把我們的兄弟踩死了。

O.S吸血鬼　　大家吸乾他們的血。

全部人　　　　啊～黑壓壓一大片，那是什麼，好嚇人啊～

小紅帽　　　　是蚊子！

△一片密密麻麻的點點出現攻擊大家。

小紅帽　　　快逃啊～不然我們的血會被吸乾。

△全部人離開。

O.S吸血鬼　　你們大家追！

△一片密密麻麻的點點離開。
△吸血鬼、聶小倩出現。

吸血鬼　　　這個故事告訴我們，蚊子無所不在，身上沒噴防蚊液，
　　　　　　別出門（台語）路路蛇唅。
聶小倩　　　對！還有～陌生人不是一個人的名子，意思是「不認識
　　　　　　的人」。
吸血鬼、聶小倩　謝謝大家！

<p align="center">～完～</p>

三隻小豬

七矮人

大野狼

小紅帽

吸血鬼

斑蚊

聶小倩

編號：004

劇名：老鼠娶親

人數：7人

長度：15分鐘

說明：「老鼠娶親」是一個民間故事。原始版本是新生幼保科2014年
　　　的舞台劇畢業展，最後這個版本是2018年僑委會海外文化種子
　　　老師研習會的老師為了演出皮影戲，而再集體改編的劇本。
　　　這也說明了，舞台劇本可以改變成為皮影戲劇本。很多舞台劇
　　　無法做的，皮影戲反而輕而易舉。像是飛行、瞬間消失、劈
　　　腿……等等，甚至把「家」都可以整個都搬上來。

人物表

馬鈴薯／美麗的老鼠姑娘

薯條／老鼠家的司機

鼠爸／

鼠媽／

媒婆／

大力水手／

武松／

小紅帽／

..

第一段　你情我願

..

△小紅帽開心的走出來。

小紅帽　　　大家好，我是小紅帽。我叫沒禮貌。

△汽車行駛的聲音起，緊急剎車聲。（音效1）

△一輛汽車出場，差一點撞到小紅帽。

小紅帽　　　啊～夭壽唷，誰開車開這麼快？差一點撞到我。

△薯條出場。

薯條　　　　歡迎我們的小姐出場。
O.S馬鈴薯　　人家～我是沒有名字嗎？什麼小姐啊～
薯條　　　　喔，是是是。我重說一次，歡迎「馬鈴薯小姐」出場。
O.S薯條　　　你又忘記「美麗的」那一段。
薯條　　　　喔，是是是。我再重說一次，歡迎老鼠王國裡，最美麗
　　　　　　的老鼠「馬鈴薯小姐」出場。

△馬鈴薯的音樂聲起～（音效2）
△馬鈴薯出場跳舞。

馬鈴薯　　　大家好！我是美麗的小老鼠，我叫做馬鈴薯。站在我旁
　　　　　　邊這一位是？……
薯條　　　　喔！你在說我唷，我叫做薯條。
馬鈴薯　　　誰在問你名字了？而且啊～你的名字一點也～不、重、
　　　　　　要。
薯條　　　　可是～你剛才不是說，站在我旁邊這一位是？……
馬鈴薯　　　我想說的是……站在我旁邊這一位是「我的司機」。
小紅帽　　　喂喂喂，你們剛才差一點……
馬鈴薯、薯條　閉嘴。我們大人再說話，小朋友不可以插嘴。這是沒
　　　　　　禮貌的行為。
小紅帽　　　我就叫沒禮貌啊～
馬鈴薯　　　閉嘴。小朋友快走開，別妨礙我們。
小紅帽　　　你們太可惡了，我一定要報仇。

△小紅帽離開。

薯條　　馬鈴薯，別理那個小孩子。對了，你在外面工作了幾年，
　　　　你爸爸媽媽突然要你回家，不知道有什麼要緊的事？

馬鈴薯　我也不清楚，ㄟ？怎麼沒有看到我親愛的爸爸媽媽呢。
　　　　沒關係！我來叫叫看。「阿母」「阿爸」你們在哪裡？

△鼠爸與鼠媽出場。

鼠媽　　乖女兒，你回來囉？

馬鈴薯　哇～爸爸、媽媽，你們今天怎麼穿的這麼漂亮？

鼠爸　　因為今天有個很重要的人物要來。

馬鈴薯　是誰呀？

O.S媒婆　就是「哇」啦。嘻……我左搖搖　我右擺擺　我媒婆
　　　　媒婆　人人愛　小姑娘　大男孩　一對對　一雙雙　真
　　　　可愛。

△媒婆從一旁出來。

媒婆　　我就是媒婆。今天要來幫你找一個新郎的。

馬鈴薯　找新郎？我又不是瞎子，自己找就好了。

鼠爸、鼠媽　什麼自己找？

鼠爸　　你會嗎！

馬鈴薯　我……我……

鼠媽　　我女兒當然是……不會自己找。

鼠爸　　你有男朋友嗎？

馬鈴薯　我……我……

鼠媽　　我女兒未滿6歲，不能交男朋友。

鼠爸　　你知道男生跟女生有什麼不一樣嗎？

馬鈴薯	我……我……
鼠媽	我女兒當然知道。女生可以穿裙子，男生不可以穿裙子。
馬鈴薯	我……我……
媒婆	哎呀～我什麼我啊！告訴你，這裡啊～認識最多男人的就是「偶」啦。
馬鈴薯	可是……我……我……我的司機，不就是一隻男的老鼠嗎？
薯條	嘻嘻嘻……對啊！我是男的，我叫薯條。爸爸媽媽好！
鼠爸、鼠媽	閉嘴！
鼠爸	我管你叫薯條還是薯餅，你的名字一點也～不、重、要。
薯條	怎麼妳們罵人的台詞跟馬鈴薯都一樣啊？
鼠爸、鼠媽	因為她是我們親生的呀！你啊～給我滾。

△薯條離開。

媒婆	別討論這個問題了，這問題一點也不重要。馬鈴薯，你放心。找新郎，我最有經驗了，很多人經過我的介紹都結婚了唷。
鼠爸、鼠媽	嗯！還是只能相信你。
媒婆	我這裡有「身材肥的像竹竿」「皮膚白得像木炭」「醜得像劉德華」，各式各樣的人，我通通有。
鼠爸	媒婆，我告訴你。我們女兒必須嫁給全世界最厲害的人。
媒婆	全世界最厲害的人？那不如就舉辦個比武招親比賽吧。
鼠媽	比武招親是什麼？
媒婆	哎呀～比武招親，就是大家來比賽打架，看看誰能打贏，打贏的人當然是最厲害的人。他就可以跟你的女兒結婚。
鼠爸	對對對，這樣一定可能找到最厲害的人。
鼠媽	那你趕快去辦吧！

媒婆	好好，那我馬上去登報做廣告。
鼠爸、鼠媽	那太久了，有沒有更快的方式？
媒婆	幹嘛這麼急？
鼠爸、鼠媽	我們急著抱孫子嘛！
媒婆	既然這麼急著抱孫子，那我馬上到FACEBOOK公佈。
馬鈴薯	我不要，我不要比武招親！

△鼠爸與鼠媽抓著馬鈴薯，跟著媒婆離開。

| 鼠爸、鼠媽 | 誰理你呀！給我走。 |

第二段　比武招親

△敲鑼的音樂起～（音效3）
△媒婆出場。

| 媒婆 | 來來來來來，大家靠過來。今天是「馬鈴薯」小姐舉辦比武招親的好日子。 |

△媒婆帶著鼠爸、鼠媽、媒婆、馬鈴薯出場。

| 媒婆 | 哪一位勇士要上台挑戰的呀？ |
| O.S大力水手 | 我我我。 |

△大力水手的配樂起～（音效4）
△大力水手出場。

| 大力水手 | 我叫做大力水手，我只要吃了菠菜，一拳可以把別人 |

　　　　　　　　　打飛。
鼠爸、鼠媽　哇～這個厲害，我們會嚇到（台語）軟腳。
O.S武松　　　等一下！還有我呢。

△武松的配樂聲起～（音效5）

武松　　　　我叫做武松，我只要喝了酒，一拳可以把老虎打死。
鼠爸、鼠媽　哇～這個更厲害，我們會嚇到（台語）挫賽。
媒婆　　　　還有沒有人要參加？
O.S薯條　　　我也要參加。
全部人　　　誰啊～是誰？……

△超人的音樂起～（音效6）

全部人　　　哇～是超人的音樂耶。

△蜘蛛人的音樂起～（音效7）

全部人　　　不對！現在是蜘蛛人的音樂耶。

△泰山的音樂起～（音效8）

全部人　　　不對！不對！現在是泰山的音樂耶。這個人這麼厲害，
　　　　　　到底是誰啊～

△薯條哭著出場。

薯條　　　　嗚……是「哇」啦。
鼠爸、鼠媽、媒婆　你這個最沒用的司機出來幹什麼？

大力水手	你們看他……哭哭啼啼的，真丟臉。
鼠爸、鼠媽、媒婆	對啊！
武松	你這樣子，還是個男人嗎？
鼠爸、鼠媽、媒婆	對啊！
薯條	我當然是男人。嗚……
全部人	哈哈哈，笑死人了。誰能證明啊？
O.S小紅帽	我找不到爸爸、媽媽，爸爸媽媽你們在哪裡？
全部人	誰家的小孩沒顧好，真是沒責任感的爸爸媽媽。

△小紅帽出場，對馬鈴薯叫媽媽。

小紅帽	媽媽。
全部人	啊！你在外面工作了幾年，小孩都這麼大了？
馬鈴薯	我……我……我……這不是我的小孩。
小紅帽	媽媽，你明明就是我的媽媽。你為什麼不要我？嗚……
馬鈴薯	我……我……我……我不認識沒禮貌。
全部人	啊！你都知道她叫什麼名字了，還說不認識？

△小紅帽再對薯餅叫爸爸。

小紅帽	爸爸。
全部人	啊！原來你是她的爸爸？
薯條	我……我……我……我打你這個亂說話的小孩。
全部人	哼！你不但是沒責任感的爸爸，還是個暴力的爸爸。
大力水手	喔，對了。我剛想到～我跟奧莉薇還有約會，我先走了。

△大力水手離開。

| 武松 | 喔，對了。我也剛想到～我跟潘金蓮也還有個約會，我 |

也要先走了。

△武松離開。

鼠爸、鼠媽　媒婆，那你呢？

媒婆　　　我沒有事啊！……喔，對對對。我差一點忘記了，我跟隔壁村的……的……那個誰啊！啊！不管啦，反正我跟她也有約會，我也要走了。對了！恭喜老爺，賀喜夫人，你們想盡快抱孫子，馬上就有了。

鼠爸、鼠媽　滾！

△媒婆離開。

小紅帽　　啊～對了！我想起來了。我的爸爸媽媽還在家裡，我要回家了。

△小紅帽離開。

全部人　　什麼？你……你……你這個亂說話的小孩，別走啊～

鼠媽　　　現在怎麼辦？

鼠爸　　　我看啊～現在就只剩薯條一個人了，新郎就是你了。

薯條　　　啊～YA

馬鈴薯、薯條　爸爸、媽媽，我們一定會真心相愛的。

鼠爸、鼠媽　真的嗎？

馬鈴薯、薯條　不相信，我們唱給你聽。

△「就是要愛你」的音樂起～（音效9）
△2人跳舞。
Love You、Love You、I love You。愛你、愛你、愛你，我愛你

Love You、Love You、I love You。愛你、愛你、愛你，我愛你
天使的樣子，就是要愛你。　嗚哇哇、嗚哇，嗚哇哇、嗚哇哇
頑皮的樣子，就是要愛你。　嗚哇哇、嗚哇，嗚哇哇、嗚哇哇。
笑咪咪的樣子，就是要愛你。洗刷刷、洗刷，洗刷刷、洗刷刷。
愛撒嬌的樣子，就是要愛你。洗刷刷、洗刷，洗刷刷、洗刷刷。
活潑可愛的樣子，就是要愛你。嚕啦啦、嚕啦，嚕啦啦、嚕啦啦。
健康神氣的樣子，就是要愛你。嚕啦啦、嚕啦，嚕啦啦、嚕啦啦。
蹦蹦跳跳的樣子，就是要愛你。蹦啪啪、蹦啪，蹦啪啪、蹦啪啪。
扭啊、扭啊、扭啊，就是要愛你。蹦啪啪、蹦啪，蹦啪啪、蹦啪啪。
小不點的樣子，就是要愛你。　嗚哈哈、嗚哈，嗚哈哈、嗚哈哈。
誰都不想要，就是要愛你。　嗚哈哈、嗚哈，嗚哈哈、嗚哈哈。

△最後二人默默的握手雙手，此時周遭飄出了好多愛心。

鼠爸、鼠媽　好吧！我們相信你們是真心的，你們可以結婚了。
馬鈴薯、薯條　ㄝ～

△「今天你要嫁給我」的音樂響起～（音效10）
歌詞：手牽手　一路到盡頭　把你一生交給我
　　　昨天已是過去　明天更多回憶
　　　今天你要嫁給我　今天你要嫁給我　今天你要嫁給我

鼠爸　　　這個故事告訴我們，找司機要找女司機比較安全。
薯條　　　不是吧？這故事應該是告訴我們，開車要注意安全。
馬鈴薯　　你們都說錯了啦，這個故事要告訴我們。不可以欺負小
　　　　　　朋友。
所有人　　謝謝大家！

～完～

馬鈴薯

薯條

鼠爸

鼠媽

媒婆

武松

大力水手

編號：005

劇名：熊寶寶走丟記

人數：5人

長度：15分鐘

說明：這是2016年在國小舉辦戲劇夏令營時，學生集體創作的作品。
本團所有的劇本幾乎都是學生集體創作出來的。老師只是利用
技巧，讓一人一句故事接力變得很趣而已。簡單來說這個技
巧就是「3選1」，老師事先告訴學生「不要正常的答案」，越
誇張越好。好比白馬王子想找一個全世界最美麗的人約會，回
答白雪公主的絕對不要，童話故事的人物通通不要。古今中外
真有其人、卡通、漫畫、明星都可以，答案連你「媽媽」都比
白雪公主有創意。孩子知道這個編劇的邏輯之後，會越說越誇
張，故事過程都會變得有趣了。

人物表

熊爸／

熊媽／

小熊／

狐狸／

獅子／

第一幕　野餐

△快樂的音樂聲起～（音效1-1）

△熊爸與熊媽帶著野餐籃出場。

熊爸　　　大家好！我是熊爸爸，我叫「熊熊想不起來」。我的興
趣是「健忘」，很多事常常會記不得，尤其跟人借東西

之後。

熊媽	我是熊媽媽，我叫「熊熊忘記了」。我的興趣是「忘記了」，我跟熊爸爸不一樣的是，只會忘記欠人家的。別人欠我的，我都記得很清楚。對了！熊爸爸……我們二個在一起好像有……忘記哪件事一樣？
熊爸、熊媽	啊～我們的熊寶寶呢？
熊爸	對啊～我們出門時，不是有帶著熊寶寶嗎？現在人呢！
熊媽	我……哭！嗚……
熊爸	熊媽媽，你先別哭。我們趕快回家去找找看。
O.S熊寶寶	你們別找了，我在這裡。

△熊寶寶出場。

熊媽、熊爸	熊寶寶，你跑去哪裡了，害我們擔心的要命。
熊寶寶	我哪裡也沒去啊～是你們走那麼快，我小朋友腿比較短，跟不上嘛。
熊爸	喔～原來是這樣喔。別難過，等你像大樹一樣長大的時候，腿就變長了。
熊媽	你腿這麼短，要怪熊爸爸的基因不好。你看，你們父子兩個的腿都很短。
熊爸	熊媽媽，你的腿也沒有比我長啊！
熊媽	是嗎？那～不聊這個了，我們今天要來幹嘛的，我「熊熊忘記了」。
熊爸	我也「熊熊想不起來」。
熊寶寶	哎呀～我們是要到森林野餐的啦。
熊媽、熊爸	喔～對對對，差一點忘記了。走！我們去野餐。

△快樂的音樂聲起～（音效1-2）
△熊爸與熊媽手牽手走離開了。

熊寶寶　　　A～……A～……等等我啊～你們又忘記等我了。

△熊寶寶也離開。

..

第二幕　狐狸

..

△鬼鬼祟祟的音樂聲起～（音效2-1）
△狐狸出場。

狐狸　　　　唉！……唉！……唉～～～我是一隻狐狸，我叫「不講
　　　　　　　理」。怎麼辦？我的老闆「獅子老大」要我幫牠找食
　　　　　　　物，我去哪找啊？A～那邊好像來了一個短腿的……誰
　　　　　　　啊！管他的，反正這下子，獅子老大有食物可以吃了。
　　　　　　　我就在這麼等牠吧！

△熊寶寶出場。

熊寶寶　　　好喘唷，累死了。怎樣追都跟不上爸爸媽媽，這裡是哪
　　　　　　　裡啊？

△狐狸對熊寶寶揮手。

熊寶寶　　　你們看，那裡有個阿姨在對我揮手耶？也許我可以去問
　　　　　　　問牠。阿姨好！
狐狸　　　　小朋友好，你怎麼一個人在這裡啊？
熊寶寶　　　我找不到爸爸媽媽啊！
狐狸　　　　喔～～～原來是找不到爸爸媽媽唷，阿姨我可以幫
　　　　　　　你喔。

熊寶寶	真的喔！謝謝你，阿姨。對了！我爸爸媽媽說不可以跟不認識的陌生人講話，因為牠可能是壞人。會把我騙去賣掉！……那你是不是壞人呀？
狐狸	我是啊！
熊寶寶	啊～～～
狐狸	喔！……。我是說「我是」好人，不是壞人。
熊寶寶	你這樣說，我就放心了。對了！你要怎麼樣幫我呢？
狐狸	嘿……簡單啊～我就把你交給「獅子老大」就可以了。哈……
熊寶寶	啊～獅子老大是誰啊！
狐狸	喔，獅子老大是……是……是個警察，而且是很熱心幫助小孩的警察。
熊寶寶	那我就放心了。
狐狸	那我們走吧。
熊寶寶	嗯。

△鬼鬼祟祟的音樂聲起～（音效2-2）

熊寶寶	等一下！這配樂怎麼這樣奇怪啊？
狐狸	對對對，我們換個音樂吧。

△快樂的音樂聲起～（音效3）
△狐狸與熊寶寶離開。

第三幕　熊寶失蹤

△悲慘的音樂聲起～（音效4）
△熊爸爸與熊媽媽哭哭啼啼的出場。

熊媽	我們的孩子又不見了啦，怎麼辦？嗚嗚嗚～～～～
熊爸	天都快黑了。我看啊，我們快到森林每個角落找一找吧。
熊媽	那我們快走。嗚……

△熊爸爸與熊媽媽離開。

第四幕　獅老大

△一陣獅吼聲起～（音效5-1）
△獅老大出場。

獅老大	唉！吼叫了老半天，喉嚨裡面的那一根骨頭，還是卡卡的很不舒服。早知道會這樣，我中午吃掉小白兔的時候，就應該慢慢的吃、小心的吃，現在喉嚨就不會痛了。
O.S狐狸	報告！
獅老大	誰啊～進來吧。

△狐狸與熊寶寶出場。

狐狸	報告老大，這是你今晚的食物。
獅老大	嗯，很好。
熊寶寶	今夜的食物，在哪裡啊？我怎麼沒看到。
狐狸	嘿……就是你啊～
熊寶寶	啊～我？
狐狸	喔，我又說錯了。你是我們獅子老大今晚的貴賓。
熊寶寶	貴賓？
獅老大	沒錯！你先在這裡洗個澡，把身上的汗臭味洗乾淨，等我一下。狐狸，你先陪我去看一下醫生，我們很快就回

　　　　　　　來陪你一起吃大餐。

狐狸　　　　嘿……老大，你記得要把門窗鎖好唷，別讓晚餐……
　　　　　　　喔！說錯了。別讓貴賓逃走了。

獅老大　　　對對對！沒錯，鎖好門窗。我們走！

△獅老大與狐狸離開。

熊寶寶　　　這裡好可怕唷，我該不該洗澡啊？……嗚……我想爸爸
　　　　　　　媽媽。嗚……

第五幕　獅老大窩外

O.S熊爸爸、熊媽媽　　熊寶寶，你在哪裡啊～熊寶寶，你在哪裡啊～
　　　　　　　嗚……

△熊爸爸、熊媽媽出場。

熊媽媽　　　整個森林就剩下這個最可怕的地方，還沒找。

熊爸爸　　　熊媽媽，為什麼這裡最可怕？

熊媽媽　　　喔～因為這裡是獅子老大的地盤。

熊爸爸　　　啊～獅子老大？聽起來好可怕，不過～……沒聽過。

貓媽媽　　　喔～獅子老大牠專門吃動物。

△聲音靜止3秒。

熊媽媽　　　A～你們怎麼聽到我這麼說，都沒反應啊？

熊爸爸　　　喔！那……誰是動物？

熊媽媽　　　就是你啊！

熊爸爸	啊～～～～救命呀！好可怕唷。那妳「熊媽媽」是不是也是動物啊？
熊媽媽	我當然是。啊～～～～救命呀！好可怕唷。
熊爸爸	唉～你自己的反應也很遲鈍啊？
O.S熊寶寶	是誰這麼淒慘，在門口喊救命呀。
熊媽媽	天啊～一定是被獅子老大聽到了。大家快逃！
熊爸爸	等一下！……老婆，你有沒有覺得這個聲音很耳熟，好像在哪裡聽過？
熊媽媽	是嗎？換我來聽聽。……喂～你在哪裡啊？

△熊寶寶出場。

熊寶寶	我在這裡啊～～～～～～
熊媽媽	這裡是哪裡啊～～～～
熊寶寶	這裡就是這裡啊～～～～～～
熊媽媽	這裡到底在哪裡啊～～～～
熊寶寶	這裡就是……

△熊寶寶與熊媽媽相遇。

熊寶寶	媽媽！
熊媽媽	啊～是熊寶寶。我們終於找到你了。嗚……
熊爸爸	熊寶寶，你身上怎麼玩到都是泥巴？
熊寶寶	因為我好不容易才挖了洞，爬出獅子老大的家。
熊媽媽、熊爸爸	獅子老大？
熊爸爸	那獅子老大呢？
熊寶寶	牠說要去看醫生，很快就回來了。
熊媽媽	那我們趁牠還沒有回來，快逃走吧。
熊寶寶	我以後找不到爸爸媽媽，再也不敢亂跑了。

熊爸爸　　　對啊～而且一定要留在原地等爸爸媽媽，這樣爸爸媽媽才找得到你唷。

熊媽媽　　　還有～不可以相信陌生人。

熊寶寶　　　對呀～因為陌生人有可能是壞人，還會講謊話騙人。最重要的是～

△獅子的吼叫聲起～（音效5-2）

全部人　　　獅老大回來了，快逃命吧。

△貓頭鷹、熊爸爸、熊媽媽離開。

熊寶寶　　　A～AAA～～妳們又把我忘記了啦，等等我啊～～～～～

△謝幕音樂起～（音效6）
△熊寶寶離開。
△燈暗。
△全部操偶人與配音人員出場謝幕。

～完～

獅子老大　　　　　大野狼　　　　　熊寶寶

熊爸爸　　　　　熊媽媽

編號：006

劇名：401班第1組　爭風吃醋

人數：8人

長度：15分鐘

說明：109學年度新北市藝文深耕國小皮影戲課程，透過引導方式讓學生共同創作自己的故事。在引導中，人名、過程的選擇與教育意義都必須存在。共有9組小學生共同創作的故事。

角色表

鋼鐵人／壞人

天線寶寶／雞腿堡

蜘蛛人／花生仁

超人／自己人

醫生／愛男生

小白兔／嘔吐

超級瑪莉／一本萬利

神力女超人／月下老人

△神力女超人出場。

神力女超人　大家好！我就是神力女超人，我的名字叫做月下老人。我的工作就是幫人家介紹女朋友。昨天我剛約了全村最可愛的小兔兔來聊天，她也快到了吧？

O.S小兔子　我來了。

△小兔子出場。

小兔子　　大家好！我就是小兔兔，我的名字叫做嘔吐。神力女超人阿姨，你今天找我來有什麼事嗎？

神力女超人　小兔兔，我想幫你介紹個男朋友，不知你願不願意？

小兔子　　　當我男朋友的條件要全世界最厲害的人才行。

神力女超人　全世界最厲害的人？那就舉辦個比武招親吧，最後打架
　　　　　　勝利的人就是全世界最厲害的人。

小兔子　　　也對，那你趕快去辦吧。

神力女超人　好，我馬上去臉書刊登廣告。我們走！

△2人離開。

△敲鑼聲起～（音效1）

O.S超級瑪莉　來來來……今天就是小兔兔舉辦比武招親的好日子。
　　　　　　　大家快來唷。

△超級瑪莉出場。

超級瑪莉　　大家好！我是超級瑪莉，我的名字叫做一本萬利。有沒
　　　　　　有人要參加挑戰的啊？

△超人、醫生出場。

O.S超人、醫生　我我我……我才不要哩。

超人　　　　大家好！我是超人，我的名字叫做美國人。

醫生　　　　大家好！我是醫生，我的名字叫做愛男生。

超人、醫生　我們只是來看熱鬧而已。

△超人、醫生離開。

O.S鋼鐵人　我要。

△鋼鐵人出場。

鋼鐵人　　　大家好！我就是鋼鐵人，我的名字叫做壞人。我要挑戰！
O.S天線寶寶　我也要。

△天線寶寶出場。

天線寶寶　　大家好！我就是天線寶寶，我的名字叫做雞腿堡。我也
　　　　　　要挑戰！
O.S蜘蛛人　　我也要。

△蜘蛛人出場。

蜘蛛人　　　大家好！我就是蜘蛛人，我的名字叫做花生仁。我也要
　　　　　　挑戰！
超級瑪莉　　現在有三位勇士，我們就請小兔兔出來跟大家勉勵幾
　　　　　　句吧。

△鼓掌聲起～（音效2）
△小兔兔出場。

小兔兔　　　大家好！今天很高興有這麼多人報名我的比武招親，我
　　　　　　真是太高興了。在比賽之前我就說明一下最後勝利者的
　　　　　　福利。首先聘金要500萬元。
鋼鐵人　　　啊？500萬元。等一下！我鋼鐵人昨天好像吃壞肚子，
　　　　　　我先去廁所一下。你們繼續聽下去，我很快就會回來。

△鋼鐵人離開。

小兔兔　　　還有要有別墅一棟。

天線寶寶　　啊？別墅一棟。等一下！我天線寶寶好像也吃壞肚子，
　　　　　　我也要去廁所一下。你繼續聽下去，我很快就會回來。

△天線寶寶離開。

小兔兔　　　結婚後，薪水都要交給我。

蜘蛛人　　　啊？薪水都要交給你。等一下！我蜘蛛人也吃壞肚子，
　　　　　　我現在就必須去廁所一下。怎麼只剩下我一個人，超級
　　　　　　瑪莉主持人你幫我聽下去，我很快就會回來。

△蜘蛛人離開。

超級瑪莉　　好的，沒問題。我一定會聽到完。

△超級瑪莉主持人離開。

小兔兔　　　還有每天要煮三餐給我吃，幫我洗臭襪襪。還有要打掃房
　　　　　　間。咦？怎麼人都跑光了。連主持人超級瑪莉都不見了。

△超人、醫生出場。

超人、醫生　他們都拉肚子去上廁所了。

小兔兔　　　那～你們2個要不要報名啊？

超人、醫生　哎呀，我們的肚子也開始痛起來了。我們先走了。

小兔兔　　　**這個故事告訴我們** 夏天到了，大家飲食要注意衛生，
　　　　　　不然會像他們一樣吃壞肚子。謝謝大家。

～完～

編號：007
劇名：401班第2組　黑道老大欺負人
人數：8人
長度：15分鐘
說明：109學年度新北市藝文深耕國小皮影戲課程，透過引導方式讓
　　　學生共同創作自己的故事。在引導中，人名、過程的選擇與教
　　　育意義都必須存在。共有9組小學生共同創作的故事。

角色表

黑道老大／阿娜大
2花／有錢花、沒錢花
老虎／糨糊
2蝴蝶／硬碟、光碟
2龜／無家可歸、巴拉圭

△老虎出場。

老虎　　　　大家好！我就是老虎，我的名字叫做糨糊。現在我要跟
　　　　　　大家介紹鼎鼎有名的黑道老大，請出場。

△鼓掌聲起～（音效1）
△黑道老大出場。

黑道老大　　大家好！我就是大家口中無惡不做的黑道老大，我的名
　　　　　　字叫做阿娜大。對了！糨糊，我問你一個問題唷。
老虎　　　　黑道老大，請說。
黑道老大　　我們很久都沒做壞事了，這樣人家會不會誤認為我們已
　　　　　　經改邪歸正了？
老虎　　　　有可能唷。

黑道老大	那該怎麼辦才好呢？
老虎	我們應該要注意自己的形為，不能讓人破壞我們好不容易建立起來的壞人形象。
黑道老大	對對對，那我們就該有所行動才對。
老虎	報告黑道老大，我看到有人走過來了。
黑道老大	很好，那我們就先來欺負他們好了。
老虎	嗯，好。

△2隻烏龜出場。

2隻烏龜	大家好！我們是2隻烏龜。
龜1	我叫做無家可歸。
龜2	我叫做巴拉圭。
老虎	你們2個不准走！
2隻烏龜	啊～是可怕的老虎。
老虎	沒錯！但是現在還有更可怕的。
2隻烏龜	是什麼？
老虎	就是我的黑道老大也在這裡。
黑道老大	沒錯！我就是黑道老大，我比老虎更可怕100倍。
2隻烏龜	啊～救命啊，別傷害我們。
黑道老大	你說不傷害，我如果聽你的，那我當老大豈不是很沒面子嗎？
老虎	就是說嘛，我們是壞人，絕對不能順著好人的意思。
黑道老大	這我知道啦，我是黑道老大ㄋㄟ，不用老二你來教我。說！你們想去哪裡啊？
2隻烏龜	我們也不知道能去哪裡？
黑道老大	不行，你們一定要去哪裡，我才能知道下一步要怎麼做。
2隻烏龜	我們是從很遠的地方來，我們都無家可歸。
黑道老大	什麼，無家可歸？

老虎	黑道老大，他們說無家可歸，我們就一定要故意唱反調。
黑道老大	這我知道啦，我是黑道老大ㄋㄟ，不用老二你一直來教我。我告訴你們2個，我馬上安排你們到大飯店住。我偏偏要你們有家可歸。
2隻烏龜	我們不去行不行？
黑道老大	你們不想去，我就偏偏要你們去。老虎，把他們帶到飯店去住，記得算我的帳。
老虎	是，老大。你們給我走。

△3人離開。

黑道老大	咦？又有人來了。我在這裡等他們。

△2朵花出現。

2朵花	大家好！我們是2朵花。
花1	我叫做有錢花。
花2	我叫做沒錢花。
黑道老大	我偷聽到了。有錢花跟沒錢花你們要去哪裡？
花1	我們也不知道啊。
花2	有句話說：沒錢，寸步難行。我沒錢花，哪裡都不能去。
黑道老大	哪裡都不能去？那我就偏偏要送你們去。老虎你回來沒有？

△老虎出場。

老虎	報告老大，我剛回來。
黑道老大	很好，他們哪裡都不能去。你去把我家的存款拿出來，帶他們到處都去玩。

| 老虎 | 是，我馬上押送他們去。 |

△3人離開。

| 黑道老大 | 咦？又有人來了。我在這裡等他們。 |

△2隻蝴蝶出現。

2隻蝴蝶	大家好！我們是2隻蝴蝶。
蝶1	我叫做光碟。
蝶2	我叫做硬碟。
2隻蝴蝶	光聽我們的名字，也可以知道我們的工作是搞網路的。
蝶1	我們剛聽到消息。
蝶2	我們就急著跑來採訪。
2隻蝴蝶	我們是公民記者。
黑道老大	你們這麼快就聽到我所做的事唷。
蝶1	沒錯。
蝶2	我們想採訪你呢。
黑道老大	好啊！你們有什麼問題呢？
蝶1	你為什麼要做這些好事。
蝶2	你為什麼要改邪歸正。
黑道老大	等……等……等一下，我先叫個人出來。老虎，你快回來呀。

△老虎出場。

老虎	報告老大，我回來了。
黑道老大	我們哪裡做……做……做了好事？
老虎	報告黑道老大，我叫糨糊。意思是我的腦筋不靈光，跟

　　　　　　　　糨糊一樣。我哪知道啊！

2隻蝴蝶　　　黑道老大，你怎麼說呢？

黑道老大　　　我怎麼說？我怎麼說？我想說的是早知道要把書讀好，
　　　　　　　才不會做錯了。

2隻蝴蝶　　　黑道老大，你果然是個大好人，懂得鼓勵人家努力讀
　　　　　　　書。今年的好人好事代表，應該非你莫屬了。

黑道老大　　　什麼？我還要當好人好事代表。救命啊～～～

△黑道老大、老虎離開。

蝶1　　　　　大家看，黑道老大就是這麼謙虛，不好意思的先走了。

蝶2　　　　　這個故事告訴我們：浪子回頭，金不換。

2隻蝴蝶　　　本台記者的採訪到此為止，謝謝大家。

〜完〜

編號：008

劇名：401班第3組　世界末日

人數：8人

長度：15分鐘

說明：109學年度新北市藝文深耕國小皮影戲課程，透過引導方式讓
學生共同創作自己的故事。在引導中，人名、過程的選擇與教
育意義都必須存在。共有9組小學生共同創作的故事。

角色表

軍人／不是人

醫生／壞學生

殭屍／樂善好施

西瓜／頂瓜瓜

忍者／記者

魔法師／頭髮淋濕

狐狸／居家隔離

悟空／腦袋空空

△忍者出場。

忍者　　　　大家好！我是一個忍者，我叫做記者。記者這個行業，
總是喜歡把事情說的很誇張，不然大家都不看我的新
聞，我就失業了。今天我就要來採訪一個自稱是魔法師
的人，其實應該只是個微不足道的小小魔術師。

O.S魔法師　誰在背後說我的壞話啊～

△魔法師出場。

忍者　　　　對不起！對不起！我剛才說的是別人不是你。

魔法師	我就是全世界最偉大的魔法師，我叫做頭髮淋濕。哈啾！
忍者	是是是，請問頭髮淋濕，你最近有沒有什麼計劃呢？
魔法師	當然有，我的計畫一定是封動世界的大事。哈啾！
忍者	啊～封動世界的大事？這是個好題材，我一定要報導才行。是跟最近的電影殭屍有關嗎？
魔法師	其實也沒有什麼關聯啦。哈啾！
忍者	沒有什麼關聯的意思是，還是有一點點的關聯。我知道了，你要把全世界的人都變成殭屍。
魔法師	我有這樣說嗎？哈啾！
忍者	有，你剛才就是這個意思，我現在馬上要去發佈這個驚天動地的消息。我走了！
魔法師	喂！喂！喂！我剛才沒有這樣說啊，你別亂寫。慘了！這次我麻煩了，我還是先溜吧。哈啾！

△魔法師離開。
△殭屍出現。

殭屍	大家好！我是個殭屍，我叫做樂善好施。最近當殭屍真的很倒楣，到處被打。我一定要找個地洞躲起來比較安全。
O.S悟空	我看到了，殭屍就在前面。大家把他圍起來。

△悟空、軍人、醫生、西瓜、狐狸出現。

殭屍	饒命啊。請大家饒了我吧。嗚……我家有18歲的老爸爸要養，下有40歲的小娃娃要吃奶，求求你饒了我吧。嗚……
悟空	大家好！我叫悟空。人家都稱呼我叫腦袋空空。世界末日到了，我是來打殭屍的。

軍人	我是軍人。人家都稱呼我叫不是人。世界末日到了，我也是來打殭屍的。
醫生	我是醫生。人家都稱呼我叫壞學生。世界末日到了，我也是來打殭屍的。
狐狸	我是狐狸。人家都稱呼我叫居家隔離。世界末日到了，我也是來打殭屍的。
西瓜	我是西瓜。人家都稱呼我叫頂瓜瓜。世界末日到了，我是來賣西瓜的。
其他人	啊？
西瓜	喔，對不起。我說錯了。我也是來打殭屍，兼賣西瓜的。
其他人	為什麼大家都要來打殭屍，就只有你要來賣西瓜呢？你是什麼意思啊！
西瓜	你們想想，你們每天東奔西跑找殭屍累不累啊？
其他人	是有點累。
西瓜	那會不會口渴啊？
其他人	會。
西瓜	那我順便賣你們西瓜，你們就不渴了啊。我也順便賺點錢啊。
其他人	也對！還是你聰明。
軍人	既然他的頭腦這麼好，那我也想賺錢，我不當軍人了。我從現在開始要跟著妳們賣烤香腸。大家追的肚子餓了可以跟我買。我也順便賺了錢啊。
醫生	等一下，我覺得大家跟殭屍搏鬥難免會受傷，那我是醫生，我也要賣你們面速力達姆、OK棒，大家記得跟我買。我也要賺錢。
狐狸	你們都要賣東西，我也要。我來擺個攤位，讓大家休息的時候可以來射飛鏢。100元有6支飛鏢，全射中有贈送大娃娃唷。
其他人	哇～真便宜。

殭屍　　　　等一下，你們全都要做生意，那誰要來追殺我啊？
其他人　　　誰理你啊！我們要趕快回家準備材料賺錢。

△其他人離開。

殭屍　　　　看來，我殭屍的世界末日還沒到。這個故事告訴我們：
　　　　　　現在假新聞很多，大家一定要上165查證。謝謝大家。

〜完〜

編號：009

劇名：402班第1組　蔡一零出車禍

人數：8人

長度：15分鐘

說明：109學年度新北市藝文深耕國小皮影戲課程，透過引導方式讓
　　　學生共同創作自己的故事。在引導中，人名、過程的選擇與教
　　　育意義都必須存在。共有9組小學生共同創作的故事。

角色表

老虎／唐伯虎

山獅／老師

小鹿／安康路

畢卡索／廁所

小精靈／蔡一零

警察／珍珠奶茶

O.S老虎　　　床前明月光……

O.S山獅　　　疑是……疑是……喔！疑是（台語）破一坑……

O.S老虎　　　舉頭望明月……

O.S山獅　　　低頭吃便當。

△喝酒音樂聲起～（音效1）

△老虎、山獅各拿著一瓶酒出場。

老虎、山獅　　大家好，你們聽到我們2個人剛才吟唱的詩句，也應該
　　　　　　　猜得到我們是「有學問的人」。

老虎　　　　　我，是一隻老虎，我叫唐伯虎。

山獅　　　　　我，是一隻山獅，我叫老師。

老虎　　　　　我沒醉！我沒醉！……我是千杯不倒的。

山獅　　　不過～喝太多我一直想上廁所。
老虎　　　我也是耶！
老虎、山獅　廁所在哪裡？真急死人了，廁所在哪裡？
O.S畢卡索　廁所，在這裡啦。

△畢卡索出場。

畢卡索　　剛才誰在叫我？
老虎、山獅　你是誰啊！我們在找廁所，沒在找你啊？
畢卡索　　我是畢卡索，我的名字叫做廁所。我是個畫家。
老虎、山獅　我找的是廁所，不是你這個廁所。
畢卡索　　我就叫廁所，不是我這個廁所，會是哪個廁所？
老虎、山獅　總之，廁所不是你？
畢卡索　　我就叫廁所。
老虎　　　算了！不理你了，趁我還沒精神錯亂之前，我要趕快
　　　　　回家。
山獅　　　對啊，趁我還沒被逼瘋之前，我也要趕快回家。
畢卡索　　那你們家住哪裡？
老虎、山獅　我們住安康路啊。
O.S小鹿　安康路，在這裡啦。

△小鹿出場。

小鹿　　　剛才誰在叫我？
老虎、山獅　你又是誰啊！我們剛說安康路，沒在找你啊？
小鹿　　　我是小鹿，我的名字叫做安康路。
老虎、山獅　喔～天啊。我們快被妳們搞瘋了。我們說的安康路，不
　　　　　是你這個安康路。
小鹿　　　我就叫安康路啊，不是我這個安康路，會是哪個安康路？

老虎、山獅	啊～氣死我了。總之，安康路不是你？
小鹿	我就叫安康路。
老虎	算了！不理你了，趁我還沒被逼瘋之前，我要趕快回家。
山獅	對啊，趁我還沒抓狂之前，我也要趕快回家。
小鹿、畢卡索	我們才會被你搞亂哩。哼！我們討厭跟喝醉酒的人說話。

△小鹿、畢卡索離開。

老虎	我們也別理他們。對了！我們現在該往哪邊走呢？
山獅	我記得我家那邊的天上有一顆月亮，現在左邊的天上有2顆月亮。所以一定不是往左，是往右。
老虎	不對，我覺得應該是往左才對。
山獅	往右。
老虎	往左。
山獅	右。
老虎	左。
山獅	右右右右右右右。
老虎	左左左左左左左。
O.S小精靈	閃開、閃開……

△小精靈騎車出場撞上老虎、山獅。

全部人	啊～～～～～（音效2）
小精靈	你們2個怎麼在馬路中央拉拉扯扯的。
老虎	哎呀～你們是誰啊？
小精靈	我們？我只有一個人而已啊，哪來的我們？
山獅	不對，不對。我跟唐伯虎一樣看到有2個你。
小精靈	我真的就只有一個，我是小精靈，我叫蔡一零。

老虎、山獅	不管你們哪個是蔡一零，還是蔡二零，你撞到我們了，要賠錢。
小精靈	賠什麼錢？
老虎	醫藥費。
山獅	還有住院費。
小精靈	還有嗎？
老虎	還有生活費。
山獅	還有喝酒費。
小精靈	喝酒費？原來你們都喝酒了。
老虎、山獅	沒有、沒有，我們沒有喝醉……喔！不不不，我們沒喝酒。
小精靈	真的嗎？
老虎	真的，其實我只喝一點點。
山獅	我也是。
小精靈	一點點是多少啊？
老虎	我數一下。1、2、3。
小精靈	才3杯而已唷？
山獅	什麼3杯，他剛才明明說是1、2、3。是123杯！
小精靈	什麼？123杯。你們等我一下，我撥個電話……
O.S警察	你不用叫警察了。

△警察出現。

警察	我剛在旁邊已經聽很久了。我是警察，我叫珍珠奶茶。
老虎、山獅	什麼，警察。
小精靈	警察先生啊～他們喝酒在馬路上逛大街。
警察	我都看到了。你們2個跟我到警察局去一趟。
老虎	早知道也不要喝酒，都是你害的啦。我媽媽早就告訴過我，別跟壞孩子去喝酒，會被帶壞的。我真後悔沒聽媽

媽的話。

山獅　　　我媽媽也是這樣說的，他說別跟你一起喝酒，不然會像你一樣變壞孩子。

警察　　　別吵了，你們倆個通通一樣壞，通通要到警察局去反省。

老虎、山獅　嗚……我以後不敢了。

△老虎、山獅、警察離開。

小精靈　　這個故事告訴我們：開車不喝酒，喝酒不開車。還有更重要的事，別跟愛喝酒的人做朋友。謝謝大家！

〜完〜

編號：010

劇名：402班第2組　韓國魚環島遊記

人數：8人

長度：15分鐘

說明：109學年度新北市藝文深耕國小皮影戲課程，透過引導方式讓
學生共同創作自己的故事。在引導中，人名、過程的選擇與教
育意義都必須存在。共有9組小學生共同創作的故事。

角色表

小貓／招財貓

小狗／熱狗

蟑螂／（台）歹人

蝴蝶／光碟

小白兔／嘔吐

倉鼠／馬鈴薯

鯊魚／韓國魚

上帝／流鼻涕

小鳥／烤小鳥

△上帝的音樂聲起～（音效1）

△上帝出場。

上帝　　　大家好！我是上帝，我叫做流鼻涕。我的工作就是……
維護世界和平，拯救宇宙～但是這樣的工作太累了，所
以我剛聘了一個助手來幫忙。他就是來自韓國的鯊魚，
他叫做韓國魚。

△鯊魚出場。

鯊魚	沒錯！就是我啦。我就是韓國來的鯊魚，大家叫我韓國魚就可以了。報告上帝，今天我的工作是什麼呢？
上帝	我感冒了，一直流鼻涕，所以今天公休。換你幫我到處去逛逛、繞繞，看有什麼可以做的事。
鯊魚	喔，好。
上帝	記得遇到紛爭要排解，和平第一唷。
鯊魚	和平？這我最會了，我所到之處到處充滿了和平。
上帝	那我就放心了，我先回家休息了。
鯊魚	上帝慢走。

△上帝離開。

鯊魚	剛才上帝要我到處去繞繞，不如我就環個島，每個地方去檢查一遍吧。

△鯊魚離開。

△「台中」出現。
△小貓帶著一籃芭樂出現。

小貓	大家好，我是住在台中的小貓，我的名字叫做招財貓。我從事網購的工作，今天有新竹的網友要來買我的芭樂。我的芭樂很便宜唷，一公斤10塊錢。
O.S小狗	我來了。

△小狗出現。

小狗	我就是要來跟招財貓買芭樂的小狗，我叫熱狗。

小貓	熱狗你好，這是我的芭樂，很好吃唷，是有名的牛奶芭樂。
小狗	牛奶芭樂？我不喜歡牛奶，我只要芭樂。
小貓	它還是芭樂啊，只是有牛奶口味而已。
小狗	我就是想吃芭樂的味道，所以才來買芭樂。我想吃芭樂時，吃起來像牛奶。想吃西瓜，吃起來像雞排，想吃草莓時，吃起來像香蕉。這樣我會精神錯亂。
O.S鯊魚	停！你們別吵架了。
小狗、小貓	是誰啊？

△鯊魚出現。

鯊魚	我是來自韓國的鯊魚，我叫做韓國魚。你們不可以吵架，要世界和平。
小狗、小貓	怎麼和平啊～
鯊魚	我只要一招，就和平了。
小狗、小貓	一招就和平，這麼厲害。你用什麼方法處理我們的紛爭呢？啊～救命啊～我們真的不應該相信韓國來的魚。

△鯊魚把小狗、小貓吃掉。

鯊魚	我把你們都吃掉，這樣就沒有紛爭了啊，我再繼續環島吧。

△鯊魚離開。

△「高雄」出現。
△蟑螂出現。

| 蟑螂 | 大家好，我是住在高雄的蟑螂，我的名字叫做（台語）歹郎。我的工作就是到處放一些桿菌在食物上。這樣吃到食物的人就會拉肚子，廁所跑不完。 |
| O.S小鳥 | 我來了。 |

△小鳥出現。

小鳥	你這個兇手，不要走。
蟑螂	你在叫我嗎？我又不認識你，你找我要幹嘛？
小鳥	我是一隻小鳥，我叫做烤小鳥。就是你害我拉了3天，你要賠償我。
蟑螂	誰理你啊。你有什麼證據，還是有錄影存證嗎？
小鳥	明明就是你，還要否認唷？
蟑螂	對呀！你咬我阿？
小鳥	你真是太壞了。
O.S鯊魚	停！你們別吵架了。
小鳥、蟑螂	是誰啊？

△鯊魚出現。

鯊魚	我是來自韓國的鯊魚，我叫做韓國魚。你們不可以吵架，要世界和平。
小鳥、蟑螂	怎麼和平啊～
鯊魚	我只要一招，就和平了。
小鳥、蟑螂	一招就和平，這麼厲害。你用什麼方法處理我們的紛爭呢？啊～救命啊～我們真的不應該相信韓國來的魚。

△鯊魚把小鳥、蟑螂吃掉。

鯊魚　　　　我把你們都吃掉，這樣就沒有紛爭了啊，我再繼續環
　　　　　　島吧。

△鯊魚離開。

△「台東」出現。
△蝴蝶出現。

蝴蝶　　　　大家好，我是住在台東的蝴蝶，我的名字叫做光碟。我
　　　　　　的工作就是到處採花蜜。
O.S小白兔　我來了。

△小白兔出現。

小白兔　　　我是一隻小白兔，我叫做嘔吐。我的工作是吃紅蘿蔔。
蝴蝶　　　　停！小白兔，你不要到處拔蘿蔔，又到處亂丟棄。這樣
　　　　　　好浪費食物唷。
小白兔　　　你管不著。
蝴蝶　　　　我是好心要提醒你啊。
小白兔　　　你管不著。
蝴蝶　　　　你真是太壞了。
O.S鯊魚　　停！你們別吵架了。
小白兔、蝴蝶　是誰啊？

△鯊魚出現。

鯊魚　　　　我是來自韓國的鯊魚，我叫做韓國魚。你們不可以吵
　　　　　　架，要世界和平。
小白兔、蝴蝶　怎麼和平啊～

鯊魚	我只要一招，就和平了。
小白兔、蝴蝶	一招就和平，這麼厲害。你用什麼方法處理我們的紛爭呢？啊～救命啊我們真的不應該相信韓國來的魚。

△鯊魚把小白兔、蝴蝶吃掉。

鯊魚	我把你們都吃掉，這樣就沒有紛爭了啊，我再繼續環島吧。

△鯊魚離開。

△「花蓮」出現。
△倉鼠出現。

倉鼠	大家好，我是住在花蓮的倉鼠，我的名字叫做馬鈴薯。
O.S鯊魚	我來了。
倉鼠	是誰啊？

△鯊魚出現。

鯊魚	我是來自韓國的鯊魚，我叫做韓國魚。你不可以吵架，要世界和平。
倉鼠	我一個人在這裡啊，我跟誰吵架啊？
鯊魚	這我不管，總之，我要把你吃掉，這樣就世界和平了。
O.S上帝	停！
鯊魚	誰啊？

△上帝出現。

上帝	我是上帝，我又回來了。
倉鼠	上帝，救命啊。
鯊魚	老闆，我都是依照你的要求做的唷，你可不能處罰我。
上帝	韓國來的魚，請你把吃掉的人都吐出來。
鯊魚	可是我的肚子還很餓。
上帝	吐出來！
鯊魚	好吧！

△所有人出現。

倉鼠	哇～你的胃口很大唷，吃下這麼多人。
全部人	原來你是大壞蛋。你走吧，我們不想看到你。
鯊魚	哼！走就走，我才不稀罕呢，我還是回韓國好了。

△鯊魚離開。

全部人	耶～韓國來的魚終於離開了，我們以後就安全了。謝謝大家！

～完～

編號：011

劇名：402班第3組　林至零愛地球

人數：8人

長度：15分鐘

說明：109學年度新北市藝文深耕國小皮影戲課程，透過引導方式讓
學生共同創作自己的故事。在引導中，人名、過程的選擇與教
育意義都必須存在。共有9組小學生共同創作的故事。

角色表

毛毛蟲／懶惰蟲

老鷹／台灣好聲音

小鹿1／高速公路

小精靈／林至零

猴子／瘋子

小鹿2／刀槍不入

小狗／一絲不苟

小豬／曼陀珠

△林至零音樂起～（音效1）

△林至零出場。

林至零　　　大家好，我就是大名鼎鼎的林至零。電視上那個明星也
叫林志玲，只不過我比她漂亮一點、身材好一點，還有
更重要的是我比她更有愛心。不多說了，我現在正想去
拯救地球呢。

△林至零離開。

△老鷹、小鹿1、小鹿2、小狗出場。

老鷹、小鹿1、小鹿2、小狗　　大家好。

老鷹　　　　我是一隻老鷹，我的名字叫做台灣好聲音。

小鹿1　　　我是小鹿。我的名字叫做高速公路。

小鹿2　　　我也是小鹿。我的名字叫做刀槍不入。

小狗　　　　我是小狗。我的名字叫做一絲不苟。

老鷹、小鹿1、小鹿2、小狗　　我們是來運動的。

△林至零出場。

林至零　　　哎呀～這裡的蘋果怎麼掉的滿地都是，而且都還被咬一
　　　　　　口的痕跡。是誰這麼浪費食物啊？我一定得查問清楚才
　　　　　　行。你們有看到是誰這麼沒有公德心的人嗎？

老鷹、小鹿1、小鹿2、小狗　　沒有。我們沒有看到，不過～你可以
　　　　　　　　　　　　　　問問住在蘋果樹上的毛毛蟲，他一定有
　　　　　　　　　　　　　　看到。

林至零　　　毛毛蟲在哪裡？

△毛毛蟲音樂聲起～（音效2）
△毛毛蟲出現。

毛毛蟲　　　大家早安啊，我是毛毛蟲，我的名字叫做懶惰蟲。（睡
　　　　　　著打呼聲起）呼……（音效3-1）

林至零　　　毛毛蟲、毛毛蟲，你別睡啊～我有事要問你。

毛毛蟲　　　誰找我啊～。原來是林至零唷，第一次見面很高興認
　　　　　　識你。

林至零　　　毛毛蟲，我可以請問你一個問題嗎？

毛毛蟲　　　好啊！（睡著打呼聲起）呼……（音效3-2）

林至零　　　又睡著了。毛毛蟲，你先別睡。我想問你是誰把蘋
　　　　　　果？……

毛毛蟲	大家好，我是毛毛蟲，我的名字叫做懶惰蟲。原來是林至零唷，第一次見面很高興認識你。（睡著打呼聲起）呼……（音效3-3）
林至零	你……你又睡著了。我要抓狂了。毛毛蟲，你給我醒來～～～
毛毛蟲	大家好，我是毛毛蟲，我的名字叫做懶惰蟲。原來是林至零唷，第一次見面很高興認識你。（睡著打呼聲起）呼……（音效3-3）
林至零	我澈底崩潰了。算了！你還是繼續……
毛毛蟲	喔！大家好，我是毛毛蟲，我的名字叫做……（睡著打呼聲起）呼……（音效3-3）
林至零	看我的無影腳！
毛毛蟲	啊～！

△林至零一腳踢走毛毛蟲。
△毛毛蟲離開。

△小豬音樂聲起～（音效4）
△小豬出現。

小豬	大家好！我是小豬，我的名字叫做曼陀珠。大家都認為我們豬很笨，其實我們豬的智商很高唷。不相信我算算數給你聽。地上1個爛蘋果，再加1個爛蘋果等於2個爛蘋果、地上2個爛蘋果，再加2個爛蘋果等於4個爛蘋果。
林至零	哇～好聰明的小豬唷。小豬，我可以問你一個問題嗎？
小豬	你問吧。
林至零	你知不知道，是誰摘蘋果，又亂丟一地？
小豬	這一條好像不是算術耶，我不會。

| 林至零 | 小豬，請你向右轉，屁股抬高、再抬高。……看我的無影腳！ |
| 小豬 | 啊～！！ |

△林至零一腳踢走小豬。
△小豬離開。
△猴子拿著一顆蘋果出現。

猴子	是發生了什麼事啊？怎麼一直有慘叫聲出現呢？
林至零	你是誰啊！……啊，你的手上？
猴子	我是一隻猴子，我的名字叫做瘋子。這是我摘的蘋果啊。
林至零	你每個蘋果都摘下來，只咬一口是怎樣啦？
猴子	因為他們還不夠甜啊，我當然要丟掉。
林至零	你知不知道農夫很辛苦的種植蘋果，每年就只能長出幾顆蘋果。你亂摘又亂扔。農民就血本無歸了。
猴子	有那麼嚴重嗎？
林至零	當然是很嚴重。如果農民生氣了，不再種蘋果了，你到時候一顆都沒得吃，豈不是更慘？
猴子	對唷。那我一定要餓肚子了。好吧！我以後不再破壞農作物了。
林至零	沒錯！這也是愛地球的表現唷，記得不能浪費食物唷。謝謝大家！

～完～

編號：012

劇名：403班第1組　別吃陌生人的食物

人數：9人

長度：15分鐘

說明：109學年度新北市藝文深耕國小皮影戲課程，透過引導方式讓
　　　學生共同創作自己的故事。在引導中，人名、過程的選擇與教
　　　育意義都必須存在。共有9組小學生共同創作的故事。

角色表

教官／門要關

道士／關你什麼事

諸葛亮／路燈不會亮

孫悟空／腦袋空空

豬八戒／環遊世界

蝴蝶／間諜

噴火龍／養顏美容

台灣黑熊／高雄

恐龍／耳聾

△孫悟空的音樂聲起～（音效1）

△孫悟空、豬八戒出場。

孫悟空	大家好！我是唐三藏的大徒弟孫悟空。我的俗名叫做腦袋空空。站在我旁邊的這一位是我的師弟。
豬八戒	大家好！我就是豬八戒。我的俗名叫做環遊世界。
孫悟空、豬八戒	我們肚子餓，正要去找食物吃。
豬八戒	孫悟空你看，那裡有一隻蝴蝶好漂亮唷。

△蝴蝶音樂聲起～（音效2）

△蝴蝶、台灣黑熊出場。

蝴蝶	大家好，我是美麗的蝴蝶。我的名字叫做間諜。我的興趣是扶老太太過馬路，我的專長是捐血，總之我是一個心地善良的人。我平常在這裡賣蚵仔麵線，來唷，來買我的蚵仔麵線，1碗10塊錢，吃2碗不用錢，吃3碗老闆娘送你錢。
豬八戒	哇～老闆娘果然是人美，心也美，吃3碗送我錢。你好，我叫做豬八戒。
台灣黑熊	我是台灣黑熊，我叫做高雄。我在賣……？
豬八戒	台灣黑熊你全身黑抹抹，一看就像壞人。我不想跟你買。
蝴蝶	沒錯！我一看豬八戒就是一個大帥哥。
豬八戒	你真有眼光。
孫悟空	什麼？豬八戒是大帥哥，講這種話的人如果不是個瞎子，就是妖怪。待我看來。果然你們都是妖怪。看我的金箍棒打你們。
蝴蝶、台灣黑熊	啊～～～！！

△孫悟空把蝴蝶、台灣黑熊打跑了。

豬八戒	啊～你怎麼這麼暴力。
孫悟空	我們再找找看是否有其他的店家。
豬八戒	好吧！

△噴火龍、恐龍音樂聲起～（音效3）
△噴火龍、恐龍出場。

噴火龍	大家好，我是噴火龍。我的名字叫做養顏美容。
恐龍	我是恐龍，我的名字叫做耳聾。

噴火龍、恐龍　我們迷路了，找不到回家的路，嗚……我們好可憐唷。

豬八戒　　　你好。

噴火龍　　　大肥豬，你可以帶我們回家嗎？

豬八戒　　　什麼，說我是大肥豬，不用孫悟空的火眼金睛，也猜得
　　　　　　　　到你們一定是妖怪。孫悟空交給你處理。

孫悟空　　　好，看我的金箍棒打死你們。

噴火龍、恐龍　啊～～～！！

△孫悟空把噴火龍、恐龍打跑了。

豬八戒　　　你果然很暴力。

孫悟空　　　我們再找找看是否有其他的店家。

豬八戒　　　好吧！

△教官、道士、諸葛亮出場。

教官、道士、諸葛亮　大家好！我們是好人。

教官　　　　我是教官，我的名字叫做門要關。

道士　　　　我是道士，我的名字叫做關你什麼事。

諸葛亮　　　我是諸葛亮，我的名字叫做路燈不會亮。

教官、道士、諸葛亮　我們是來觀光旅行的。

豬八戒　　　你好，我叫做豬八戒。

教官、道士、諸葛亮　你是誰啊，我們又不認識你。

豬八戒　　　這些陌生人說不認識我，很可疑。孫悟空交給你處理。

孫悟空　　　好，看我的金箍棒打你。

教官、道士、諸葛亮　你怎麼可以亂打人？

教官　　　　這是要關禁閉的。

道士　　　　這是要遭天譴的。

諸葛亮　　　這是天機不可洩露的。

孫悟空　　　啊～～～看起來你們跟前面的人都不一樣，你們應該不
　　　　　　是妖怪。

教官、道士、諸葛亮　我們當然不是妖怪。

孫悟空、豬八戒　那我們就放心了，你們有東西可以吃嗎？我們餓了
　　　　　　好幾天了。

教官、道士、諸葛亮　我們只有漢堡，你們要不要？

孫悟空、豬八戒　要要要，我們喜歡漢堡。

△孫悟空、豬八戒吃漢堡。

孫悟空、豬八戒　好吃，真好吃。……哎呀，我的肚子好痛啊。你們
　　　　　　不是說，你們不是妖怪嗎？

教官、道士、諸葛亮　我們真的不是妖怪啊。

教官　　　　正確的說法「我是妖精」。

道士　　　　正確的說法「我是妖道」。

諸葛亮　　　正確的說法「我是妖魔」。

孫悟空　　　哈……我們根本沒吃進肚子，你們受騙了。看我的金箍
　　　　　　棒打你們。

教官、道士、諸葛亮　啊～～～～

△孫悟空把教官、道士、諸葛亮打跑了。

孫悟空　　　終於都被我打跑了。豬八戒，怎麼樣，我還不錯吧。

豬八戒　　　我是真吃了，我的肚子好痛唷。

孫悟空　　　誰叫你那麼愛吃，現在只好先幫你送醫院了。記得唷，
　　　　　　別吃來歷不明的食物，否則很容易上當。大家再見。

～完～

編號：013

劇名：403班第2組　瘋子亂砍人

人數：8人

長度：15分鐘

說明：109學年度新北市藝文深耕國小皮影戲課程，透過引導方式讓
　　　學生共同創作自己的故事。在引導中，人名、過程的選擇與教
　　　育意義都必須存在。共有9組小學生共同創作的故事。

角色表

獅子／有面子

小狗／單身狗

小白兔／youtube

牛蛙／小娃娃

小魚／侯友魚

惡魔／保鮮膜

乳牛／蠻牛

老虎／泡芙

小雞／麥香雞

△惡魔音樂聲起～（音效1）

惡魔　　　　嘿……大家好。我就是惡魔，我的名字叫做保鮮膜。惡
　　　　　　魔的工作就是要？……要搗蛋。最近都沒有做壞事了，
　　　　　　咦？……前面好像是獅子過來了，不如我就準備開工做
　　　　　　做壞事吧。

△獅子出現。

獅子　　　　大家好，我是一隻獅子。我的名字叫做有面子，因為我

	是萬獸之王，所以不管是什麼動物看到我，都很尊敬我。沒有人敢對我不禮貌的。
惡魔	報告偉大的、尊貴的獅子大王好。
獅子	嗯！各位觀眾大家看，我現在是不是很有面子啊？保鮮膜，你有什麼事嗎？
惡魔	有有有，報告獅子大王。最近我聽到一個有關於你的風聲？……
獅子	一定是有很多人仰慕我，對不對啊，哈……
惡魔	不是。
獅子	不然是什麼？
惡魔	最近大家都在說獅子大王你，都沒有在運動，身體越來越肥，說不定連小兔子都抓不到。還說？……
獅子	他們還說什麼？快說……
惡魔	他們說你長的很醜，身上的毛一直在掉，快要變成癩皮狗了。
獅子	什麼？癩皮狗。我要瘋了，我要咬人了。不，我要砍人才能消氣。我走了！吼～～～～～～
惡魔	耶～成功。現在森林裡會開始熱鬧起來了。

△小白兔出場。

小白兔	大家好，我是一隻小白兔，我的名字叫做YOUTUBE。你們一聽也猜得到我的職業是做網路的。平常我喜歡拍一些有趣的事上傳到YOUTUBE。最近森林裡很不平靜，因為獅子發瘋了，像瘋子一樣拿著阿嬤的菜刀到處亂砍人。現在我就要來採訪受害者。

△牛蛙、乳牛、老虎、小雞出場。

牛蛙	我是一隻牛蛙，我的名字叫做小娃娃。
乳牛	我是一隻乳牛，我的名字叫做彎牛。
老虎	我是一隻老虎，我的名字叫做泡芙。
小雞	我是一隻小雞，我的名字叫做麥香雞。
牛蛙、乳牛、老虎、小雞	我們都莫名其妙的被獅子砍傷了。
牛蛙	那個瘋子說要把我牛蛙炒三鮮，還好我會游泳，他不會。
乳牛	那個瘋子說要把我乳牛做成牛肉麵，還好我跑的快。
老虎	那個瘋子說要把我老虎打成變小貓，還好我跑的快。
小雞	那個瘋子說要把我小雞做成麥香雞，還好我跑的快。
小白兔	原來有這麼多人受害，我們應該要呼籲我們的警察單位保護我們的安全。
O.S小狗	我來了。
小狗	大家好！我是一隻狗，我的名字叫做單身狗。剛才我們的長官已經逮捕了發瘋的獅子，請大家拍手歡迎我們的長官出來說明。

△鼓掌聲。（音效2）
△小魚出場。

小魚	大家好！我是一尾小魚，我的名字叫做侯友魚。剛才啊～我已經逮捕了那個瘋子，還有幕後的指使人保鮮膜。現在森林又可以恢復正常了。
全部人	耶～侯友魚萬歲。
小魚	這個故事告訴我們做壞事，一定會得到法律的制裁。謝謝大家！

～完～

編號：014

劇名：403班第3組　誰最美？

人數：6人

長度：15分鐘

說明：109學年度新北市藝文深耕國小皮影戲課程，透過引導方式讓學生共同創作自己的故事。在引導中，人名、過程的選擇與教育意義都必須存在。共有9組小學生共同創作的故事。

角色表

小貓／招財貓

綿羊／這裡癢、那裡也癢

恐龍／保麗隆

花木蘭／佈告欄

章魚／年年有餘

白雪公主／泰雅族

△白雪公主的音樂起～　音效1

△白雪公主出場。

白雪公主　　大家好，我就是全世界最美麗的白雪公主，我的名字叫做泰雅族。我的興趣是美容，我的才藝是瘦身。為了維持這個最美麗的封號，我已經忍耐不吃零食，不吃大魚大肉，每天只喝水過了40年了。我今年剛好18歲！

△花木蘭的音樂起～　音效1

△花木蘭出場。

花木蘭　　　大家好！我就是全世界第一個女的阿兵哥，大家都叫我花木蘭，平常大家都叫我佈告欄。我每天都出操運動，

	隨時準備打仗。所以我的身材保持的很苗條。我已經服務50年了，再過5年就要退休了。偷偷告訴你們一個祕密唷，我今年剛好滿18歲。
白雪公主	花木蘭，你漂亮是漂亮啦，但是全世界最美麗的人這個封號，永遠是屬於我白雪公主的。
花木蘭	什麼話，我比你漂亮多了。
白雪公主	我比較漂亮。
花木蘭	我比較漂亮。
白雪公主	我比較漂亮。
花木蘭	我比較漂亮。
白雪公主	我漂亮。
花木蘭	我漂亮。
白雪公主	我。
花木蘭	我。
白雪公主	我我我我我我我。
花木蘭	我我我我我我。
白雪公主	我們這樣吵也不是辦法，不如我們去找人問問吧。
花木蘭	找就找啊，我才不相信我會輸給你。
白雪公主	你看，有人過來了。我們來問他。
花木蘭	好。

△章魚出場。

章魚	大家好！我是章魚，我的名字叫做年年有餘。我的眼睛最近不大好，看不清楚。我正準備到巷子口那一家「瞎子眼鏡行」去配一副眼鏡。
白雪公主	你，不准走。
花木蘭	你，給我站住。
章魚	哇！恰北北唷。你們叫我有什麼事嗎？

白雪公主	我想問你，我們哪一個漂亮？
章魚	哪一個漂亮唷？可是我眼睛瞎了，看不清楚啊。
花木蘭	那有什麼關係，你只要說是我比較漂亮就可以了。
章魚	你比較漂亮。
花木蘭	耶～我贏了。
白雪公主	嗚……你說謊！
章魚	我沒說謊，如果我有說謊的話，會跟隔壁村的那個花木蘭一樣醜。
花木蘭	什麼？你你你……
白雪公主	哈……原來我比你漂亮。
章魚	那我走了。

△章魚離開。

| 花木蘭 | 哼！……又有人來了。我還要再問問他們。 |

△小貓、綿羊、恐龍出場。

小貓	大家好，我是小貓，我的名字叫做招財貓。
綿羊	我是綿羊，我的名字叫做這裡癢、那裡也癢。
恐龍	我是恐龍，我的名字叫做保麗隆。
白雪公主	你們，不准走。
花木蘭	你們，給我站住。
小貓、綿羊、恐龍	哇！恰北北唷。你們叫我們有什麼事嗎？
花木蘭	我先問你們一個問題，你們有沒有人是瞎子？
小貓、綿羊、恐龍	沒有。
花木蘭	很好！那我再問你們一個問題，你們有沒有人眼睛不好？
小貓、綿羊、恐龍	沒有。
花木蘭	那我就放心了。

白雪公主	我白雪公主想問你們，我跟花木蘭哪一個漂亮？
小貓	你們最近誰有扶老太太過馬路嗎？
白雪公主、花木蘭	沒有。
小貓	那你們心地都不夠好。
綿羊	換我綿羊問，你們最近誰有幫助弱勢的人，像是乞丐啊。
白雪公主、花木蘭	沒有。
綿羊	那你們不只是心地不夠好，連一點愛心也沒有。
恐龍	換我恐龍問你們，你們？……
白雪公主、花木蘭	你不用再問了，我們已經知道了。心地善良、願意幫助別人才是最美的人。
小貓、綿羊、恐龍	沒錯。
白雪公主、花木蘭	我們以後要多做好事才能得到最美的稱號。
全部人	沒錯。這個故事告訴我們：心美、人就美。謝謝大家！

～完～

第十章　手套戲劇本

編號：001
劇名：301班第1組　英雄救美
人數：9人
長度：15分鐘
說明：109學年度新北市藝文深耕國小手套戲課程，透過引導方式讓
　　　學生共同創作自己的故事。先讓學生在白手套上彩繪成各種造
　　　型動物，再引導將所有的角色整合在一個故事裡。當然人名、
　　　過程的選擇與教育意義都必須存在。共有9組小學生共同創作
　　　的故事。

角色表

5個阿嬤／
女兒／西施
食人魔／保鮮膜
恐龍／大排長龍
音速小子／兒子

△音速小子出場。

音速小子　　大家好！我就是世界的救星、宇宙的希望，在地球大家
　　　　　　都說我是大英雄。我～音速小子的名字叫「兒子」，嗯
　　　　　　這裡很平安，那我到另外一邊去看看有什麼需要我幫忙
　　　　　　的。我走了！

△音速小子離開。

O.S保鮮膜　嘿……

△食人魔、恐龍出場。

食人魔　　那個討厭的音速小子終於走了，我啊～食人魔最討厭有
　　　　　好人在旁邊了。大家好，我是食人魔，我叫保鮮膜。旁
　　　　　邊這一位「恐龍」是我的部下。

恐龍　　　嘿啊～嘿啊～老大。我是隻恐龍，我叫大排長龍。

食人魔　　大排長龍，你先到處去看看，看有什麼壞事可以做的。

恐龍　　　好。啊～我看到前面有一群老太太走過來了。

食人魔　　很好！那我們就在這裡等他們吧。

恐龍　　　是！

△5個阿嬤出場。

5個阿嬤　　大家好！我們是5個阿嬤。

嬤1　　　我叫罵人嘴會歪。

嬤2　　　我叫罵人血壓高。

嬤3　　　我叫罵人不開心。

嬤4　　　我叫罵人會被打。

嬤5　　　我叫罵人不好的。

5個阿嬤　　我們要去前面的站牌搭公車。

△食人魔、恐龍出場。

食人魔　　5個阿嬤，你們好啊。嘿……

5個阿嬤　　我們又不認識你，你想幹嘛呢？

食人魔　　　我們是壞人。你們說我會想幹嘛呢？

5個阿嬤　　阿災？

食人魔　　　啊？……你們這樣講，我自己都忘記我們要做什麼了。

恐龍　　　　老大，我們可以先問他們。他們如何說1，我們就做2，
　　　　　　這樣就對了！

食人魔　　　也對，那5個阿嬤，你們剛說你們想去哪裡啊？

5個阿嬤　　我們要去前面的站牌搭公車。

食人魔、恐龍　喔～你們要去前面搭公車。那我們就要～～～～

食人魔　　　幫你們過馬路。

5個阿嬤　　可是我們不要過馬路啊！

食人魔　　　就是因為你們不要過馬路，所以我們才要幫你們過馬
　　　　　　路啊。

恐龍　　　　聽我們老大的話，給我走！……過馬路。

5個阿嬤　　我不要，我不要。救命啊～～～～

O.S音速小子　我來救你們了。

食人魔、恐龍　慘了！是音速小子又回來了。

△音速小子出現。

音速小子　　你們這個壞蛋又在做壞事了，這下被我抓到了唷。

食人魔、恐龍　我們以後不敢了，請你原諒我們吧。嗚……

音速小子　　快跟人家道歉。

食人魔、恐龍　是是是，我們道歉。（兇巴巴的語氣）對不起啦！

5個阿嬤　　他們講話不夠溫柔。

音速小子　　溫柔一點，重說。

食人魔、恐龍　是是是，（溫柔的語氣）對不起啦！

音速小子　　好了，你們可以走了。

食人魔、恐龍　快溜。

△食人魔、恐龍離開。

5個阿嬤	音速小子，你是我們的英雄。
音速小子	哪裡，哪裡。這是我的工作。
嬤1	音速小子，為了要感謝你，我們想要把我們的女兒嫁給你。
音速小子	哇！這麼好康？那她長得很美嗎？
嬤1	喔，她美得冒泡。
其他阿嬤	其實是滿臉青春痘啦。
音速小子	啊？
嬤2	她都沒有男朋友唷。
其他阿嬤	其實是沒人要啦。
音速小子	啊？
嬤4	她皮膚白得像木炭。
其他阿嬤	肚子瘦得像籃球。
音速小子	啊？
嬤5	她現在就站在你後面。

△女兒出現。

| 女兒 | 沒錯！他們剛說的都是我。我的名字叫西瓜，喔！說錯了。我叫西施。音速小子我…… |
| 音速小子 | 啊，鬼啊～～～～救命啊！ |

△音速小子離開。

| 女兒 | 你別跑，我來救你了。等等我啊！ |

△女兒離開。

5個阿嬤　　　從此他們二個人過著幸福快樂的日子。

<div align="center">～完～</div>

編號：002

劇名：301班第2組　廁所的故事

人數：7人

長度：15分鐘

說明：109學年度新北市藝文深耕國小手套戲課程，透過引導方式讓
　　　學生共同創作自己的故事。先讓學生在白手套上彩繪成各種造
　　　型動物，再引導將所有的角色整合在一個故事裡。當然人名、
　　　過程的選擇與教育意義都必須存在。共有9組小學生共同創作
　　　的故事。

人物表

3個人／主人、客人、路人

壞人／陌生人

兔兔雙胞胎／怪胎、爆胎

象／偶像

△象出場。

象　　　　歡迎光臨，我是餐廳的老闆，我叫偶像。服務生，快到
　　　　　門口來招呼客人唷。

△2兔出場。

2兔　　　我們是兔兔雙胞胎。

兔1　　　（溫柔的語氣）我叫怪胎。

兔2　　　（兇巴巴的語氣）我叫爆胎。

象　　　　兔兔雙胞胎告訴你們唷，今天的客人很少，我們要招待
　　　　　人家好一點，人家才會再來。

2兔　　　是，偶像老闆。

| 象 | 我先離開了。 |
| 2兔 | 是，偶像老闆。 |

△象離開。
△客人出場。

客人	我是一個人，我叫客人。服務生，我問你們。你們餐廳的食物怎麼這麼難吃？
2兔	不會啊。我們老闆煮的飯非常好吃，吃過的人都誇讚呢。
客人	我不管，去叫你們老闆出來，我要投訴。
兔1	（溫柔的語氣）我們老闆剛離開了。
兔2	（兇巴巴的語氣）他說到隔壁餐廳去吃飯了。
客人	那？……我明天來吃飯時遇到你們老闆一定要跟他說。
兔1	（溫柔的語氣）那～謝謝光臨。
兔2	（兇巴巴的語氣）明天再來。
客人	好，明天見。

△客人離開。
△象出場。

象	我剛離開一下下，剛才有什麼事嗎？
2兔	沒有。
象	我先離開了。
2兔	是，偶像老闆。

△象離開。
△主人出場。

| 主人 | 我是一個人，我叫主人。服務生，我問你們。你們餐廳 |

的廁所怎麼有裝手機在錄影？

兔1　　（溫柔的語氣）那一定是我們偶像老闆的。

兔2　　（兇巴巴的語氣）他一定是擔心有人在廁所裡昏倒，需要急救。

兔1　　（溫柔的語氣）不然就是有人忘記帶衛生紙。

兔2　　（兇巴巴的語氣）他就可以隨時提供顧客的需求。

2兔　　他是一個有愛心的老闆唷。

主人　　原來如此，我還以為是有人偷拍呢。所以把手機從天花板拿下來了。

2兔　　那你把手機還給我們就可以了，我再交還給老闆。

主人　　好，那我走了。

△主人離開。

△象出場。

象　　我剛離開一下下，剛才有什麼事嗎？

2兔　　剛才有人在廁所撿到你的手機。

象　　我手機沒掉啊。啊！我知道了，一定是～～～～

2兔　　是什麼？

象　　一定是其他顧客掉在廁所的，你們廣播一下看看。

2兔　　好！

兔1　　（溫柔的語氣）有人在廁所……

兔2　　（兇巴巴的語氣）撿到一隻手機。

兔1　　（溫柔的語氣）裡面有錄到我們老闆偶像……（噁心）在上廁所。

兔2　　（兇巴巴的語氣）若是沒人的，數到三就要丟垃圾桶了。
　　　　一……二……？

O.S壞人　　不要丟掉，那是我的。

△壞人出場。

2兔	你是？
壞人	我是壞人，我叫陌生人。那是我上廁所時，不小心掉在天花板上的手機。
2兔	原來你就是？……
壞人	失主。

△象出場。

象	是偷窺狂，有人等你很久了。
壞人	誰啊？……誰會等我很久了？

△路人出場。

路人	我也是一個人，我是路人甲。
壞人	我又不認識你，路人甲。你找我幹嘛呢？
路人	我的興趣是抓壞人，我的才藝是追壞人，還有我的工作是……警察。
壞人	什麼？原來你是警察。我不是故意的，冤枉啊～～～～大人。嗚……
路人	別哭了，我帶你去吃飯。
壞人	真的，那麼好。要去哪裡吃飯？
路人	去高級的……
壞人	哇～～～
路人	監獄吃免錢的飯。
壞人	啊！我不敢了。嗚……

△路人與壞人離開。

2兔、象　　這個故事告訴我們手機到處都可以亂放，就是不能放在廁所忘記了。否則你可能就會去警察局報到。謝謝大家！

～完～

編號：003
劇名：301班第3組　過河歷險記
人數：9人
長度：15分鐘
說明：109學年度新北市藝文深耕國小手套戲課程，透過引導方式讓
　　　學生共同創作自己的故事。先讓學生在白手套上彩繪成各種造
　　　型動物，再引導將所有的角色整合在一個故事裡。當然人名、
　　　過程的選擇與教育意義都必須存在。共有9組小學生共同創作
　　　的故事。

人物表

2姊妹／舒潔、打劫
2象／氣象、內向
2魷魚／混水摸魚、綽綽有餘
漁夫／馬馬夫夫
獵狗／google
孔雀／不顧一切。

△孔雀出場。

孔雀　　　　大家好！我是一隻孔雀。因為我非常努力工作，一定要
　　　　　　做到完成才會休息。就跟我的名字一樣，我叫不顧一
　　　　　　切。唉！最近武漢肺炎嚴重，觀光業都做不到生意。
　　　　　　唉！來唷，來騎大象唷，買一送一，不用錢。

△2象出場。

2象　　　　我們是大象。
象1　　　　我叫氣象。

象2	我叫內向。
2象	老闆，我們要領薪水，還要吃早餐。
孔雀	你們再等等，等有客人來消費就有錢給你們薪水跟吃早餐了。
2象	好吧！來唷，來騎大象旅遊唷。老闆你看，有人走過來了。
孔雀	你們趕快去準備一下，我來跟他們談。
2象	好。

△2象離開。
△2姊妹出場。

2姊妹	我們是姊妹。
姊1	我是大姊，我叫舒潔。
姊2	我是二姊，我叫打劫。
2姊妹	我們是來觀光的。
孔雀	請問2位阿嬤，你們要來騎大象探險嗎？
2姊妹	什麼阿嬤？你真不會講話。
孔雀	對不起，為了彌補我的失言。今天只對你們二個人大特價，一個報名，另外一個免費。
2姊妹	哇～真划算。我們要騎大象去探險。
孔雀	氣象、內向快出來，有人要去探險囉。

△2象出場。

2象	請上我的背，我們走。

△所有人離開。
△2象載2姊妹出場。

姊1	大象、大象，我們可以不走橋上，改從河中走過去嗎？
姊2	這樣比較刺激。
象1	可是萬一遇到危險怎麼辦？
2姊妹	如果你們不過河，我們要退費。
2象	什麼，退費。好吧，我們載你們過河。

△所有人離開。
△2魷魚出場。

2魷魚	我們是魷魚。
魚1	我叫混水摸魚。
魚2	我叫綽綽有餘。
魚1	好無聊唷，最近都沒有人過河。
魚2	嘿啊～嘿啊～你看，前面有食物走過來了。
魚1	那我們等他們來……再纏住他們。把他們拖到河裡去。
魚2	好。

△2象載2姊妹出場。
△2魷魚抓住2大象。

象1	啊～有人纏住我的腳。
象2	啊～也有人纏住我的腳。
魚1	嘿……就是我們幹的。
魚2	我們要把你們拖到河裡。
2姊妹	救命啊～救命啊～
O.S漁夫	我來囉。
2姊妹、2象	耶～有英雄來救我們了。

△漁夫、獵狗出現。

漁夫	我是漁夫，我叫馬馬夫夫。
獵狗	我是獵狗，我叫GOOGLE
2魷魚	啊～是我們最害怕的漁夫。
漁夫	GOOGLE，咬他們2個。把他們拖回家做「沙西米」。
獵狗	是。
2魷魚	我們不敢了，求你們放了我們。
2姊妹	還好有馬馬夫夫的幫忙，我們才能平安。
漁夫	你們要自己小心。我走了，再見。
2姊妹	謝謝，再見。

△漁夫、獵狗、2魷魚離開。

2姊妹	我們以後不敢再頑皮了。謝謝大家。

～完～

編號：004

劇名：302班第1組　英雄救金莎

人數：9人

長度：15分鐘

說明：109學年度新北市藝文深耕國小手套戲課程，透過引導方式讓學生共同創作自己的故事。先讓學生在白手套上彩繪成各種造型動物，再引導將所有的角色整合在一個故事裡。當然人名、過程的選擇與教育意義都必須存在。共有9組小學生共同創作的故事。

人物表

4阿姨／小螞蟻、不可以、搖搖椅、很可疑

狗／單身狗

金莎巧克力／沒力

3個女生／不衛生、壞學生、不想生

△4個阿姨、金莎出場。

4個阿姨	我們是四個阿姨。
姨1	我叫小螞蟻。
姨2	我叫不可以。
姨3	我叫搖搖椅。
姨4	我叫很可疑。
4個阿姨	我們剛去逛街買金莎。
金莎	沒錯。我就是女生的最愛，我叫金莎。吃了我，不但會變漂亮，就算放了屁也會是巧克力口味的唷。
姨1	對呀，我們越吃越漂亮、越吃越漂亮，這樣會不會被其他的女生忌妒啊？
姨2	有可能喔，那該怎麼預防才好呢？

姨3　　　　我們應該把狗也帶出來保護我們。

△狗出現。

狗　　　　我來了～～～我是一隻狗，我叫單身狗。我就知道你們
　　　　　要逛街，不會忘記帶我去。
姨4　　　　單身狗，回去看門。
狗　　　　嗚……

△狗離開。

姨1　　　　我們懷疑這個單身狗一定不死心，搞不好躲在哪裡想偷
　　　　　跟我們去。

△狗出現。

狗　　　　我沒有。
姨4　　　　單身狗，回去看門。
狗　　　　嗚……

△狗又離開。

姨2　　　　你的懷疑是對的。
姨3　　　　別理他，我們繼續逛街。
姨4　　　　你們看，前面來了3個女生。

△3個女生出現。

3個女生	我們剛看到你們買了金莎，是不是啊？
4個阿姨	你是誰啊？關你什麼事。
3個女生	我們是3個女生。
女1	我叫不衛生。
女2	我叫壞學生。
女3	我叫不想生。
3個女生	我們的工作是強盜。
4個阿姨	啊？強盜。
3個女生	沒錯。我們看上了，你們買的金莎。
姨1	金莎是我們買的。
姨2	金莎是我們要吃的。
姨3	死也不能給你們。
姨4	救命呀，救命呀。單身狗快來就我們～～
3個女生	單身狗是誰？誰是單身狗啊？
4個阿姨	單身狗是隻大狼狗，他會保護我們的。
3個女生	還好他沒來。
姨1	單身狗，我知道你一定躲在附近，沒真的跑回家看門。嗚……
姨2	單身狗，我保證以後逛街一定帶你出門，你這時候一定要在啊～嗚……
姨3	單身狗，以後每天給你加一隻雞腿，你一定要出現啊～嗚……
姨4	單身狗，我再加一顆魯蛋。嗚……
O.S單身狗	汪、汪、汪……
3個女生	啊？真的有大狼狗耶，救命呀，快逃。

△3個女生逃走。

△狗出現。

狗　　　　　你們所說的話要兌現唷。

4個阿姨　　這個故事告訴我們，出門要帶狗比較安全。唉～～～～～

〜完〜

編號：005

劇名：302班第2組　病毒的故事

人數：9人

長度：15分鐘

說明：109學年度新北市藝文深耕國小手套戲課程，透過引導方式讓學生共同創作自己的故事。先讓學生在白手套上彩繪成各種造型動物，再引導將所有的角色整合在一個故事裡。當然人名、過程的選擇與教育意義都必須存在。共有9組小學生共同創作的故事。

人物表

6個人／窮人、下人、木頭人、稻草人、媒人、騙人

醫學博士／是不是

病毒／閱讀、打賭

△2個人出場。

2個人	我們是2個人。
1	我叫做窮人。
2	我叫做下人。
2個人	我們去歐洲旅遊剛回來。

△1打了一個噴嚏。

△閱讀出現。

2	啊！你該不會得了武漢病毒吧？
1	我可是金剛不壞之身呢。哪有那麼倒楣？

△2打了一個噴嚏。

△打賭出現。

1　　　　　啊？你才得了武漢病毒吧？……

2個人　　　我們慘了，我們中獎了啦。嗚……我們要去看醫生。

△2個人離開。

毒1　　　　我是病毒，我叫閱讀。我剛從窮人的身上跑出來。

毒2　　　　我也是病毒，我叫打賭。我剛從下人的身上跑出來。

毒1　　　　你看，那個人沒有戴口罩。

毒2　　　　我們去送他一些武漢病毒。

毒1　　　　好，我們走。

△2個病毒離開。

△3出場。

3　　　　　大家好，我是一個人。我叫木頭人。

△2個病毒出場抱了木頭人一下。

△3打了一個噴嚏。

3　　　　　奇怪？我的喉嚨不舒服，還打噴嚏。

毒1、2　　因為你已經中獎了。哈……

3　　　　　我會不會中獎了？那我要趕快去看醫生。嗚……

△3離開。

毒1、2　　哈……勝利。

毒1　　　　你看，那些人口罩都沒戴好。有把鼻孔露出來的，也有

　　　　　　戴再下巴的。
毒2　　　　我們也去送他們一些武漢病毒。
毒1　　　　好，我們走。

△2個病毒離開。
△4、5、6出場。

4、5、6　　我們是3個人。
4　　　　　我叫稻草人。
5　　　　　我叫媒人。
6　　　　　我叫騙人。

△2個病毒出場抱了他們一下。
△4、5、6打了一個噴嚏。

4　　　　　奇怪？我怎麼覺得快要生病了。
5　　　　　我也是。
6　　　　　我也是。
毒1、2　　因為你們中獎了。哈……
4、5、6　　我們會不會中獎了？那我要趕快去看醫生。嗚……

△醫學博士「是不是」出現。

是不是　　大家好！我是醫學博士，我叫是不是。我來教你們防疫
　　　　　的概念。
4、5、6　　好啊～妳說。
是不是　　第一重要是「勤洗手」。
4、5、6　　勤洗手？可是附近沒有洗手台怎麼辦？
是不是　　你們可以使用乾洗手。我給你們試試。

4、5、6　　好，我們來乾洗手。

毒1、2　　啊～～～～救命啊。我要C翹翹了。

△2個病毒離開。

4、5、6　　原來防疫不能偷懶，要勤洗手。謝謝大家。

～完～

編號：006

劇名：302班第3組　大紅帽與小野狼

人數：7人

長度：15分鐘

說明：109學年度新北市藝文深耕國小手套戲課程，透過引導方式讓學
　　　生共同創作自己的故事。先讓學生在白手套上彩繪成各種造型動
　　　物，再引導將所有的角色整合在一個故事裡。當然人名、過程的
　　　選擇與教育意義都必須存在。共有9組小學生共同創作的故事。

人物表

導演／龍眼

旁白／牙齒白

大紅帽／沒禮貌

媽媽／你好嗎

奶奶／牛奶

豬排／很大牌

小野狼／啥米郎

△導演出場。

導演　　　大家好！我是「大紅帽與小野狼」這個故事的導演，我
　　　　　叫不會演。現在請大家欣賞。

△旁白出場。

旁白　　　大家好！我是負責旁白。我的名字叫牙齒白。從前有一
　　　　　個孝順的小野狼，因為奶奶生病了，要帶著豬排去探望
　　　　　住在森林的奶奶。但是森林住著一個邪惡的大紅帽。請
　　　　　看下去吧～

△媽媽出場。

媽媽　　　大家好！我是小野狼的媽媽，我叫你好嗎。小野狼，你
　　　　　出來一下。

△小野狼出場。

小野狼　　我是小野狼，我的名字叫做「啥米郎」。媽媽，有什麼
　　　　　事嗎？
媽媽　　　小野狼，奶奶寄一封e-mail來，說是生病了。我要你帶
　　　　　豬排去給奶奶吃。
小野狼　　好啊～豬排在哪裡？
O.S豬排　　我來了。

△豬排出場。

豬排　　　大家好！我是豬排，我叫做很大牌。我已經準備好要給
　　　　　奶奶吃了。
小野狼　　那我們走吧。

△三人離開。

O.S旁白　　在森林裡住著一個大壞蛋，就叫大紅帽。

△大紅帽出現。

大紅帽　　我就是大紅帽，我叫做沒禮貌。咦？我怎麼聞到很香的
　　　　　豬排味道。我口水都流下來了。

△小野狼與豬排出場撞到大紅帽。

小野狼　　你是誰啊？怎麼站在馬路中央，真是沒禮貌。
大紅帽　　你怎麼知道我的名字就叫沒禮貌？
小野狼　　這麼巧，剛好被我說對了。
大紅帽　　那你們叫什麼名字呢？
小野狼　　我是「啥米郎」，他是豬排叫「很大牌」。我正要去奶
　　　　　奶家，因為奶奶生病了。
大紅帽　　很大牌？……聽名字就知道一定很好吃。
小野狼　　這是當然的囉，因為是要給生病的奶奶的。
大紅帽　　我也是聽說奶奶身體不好，我正迷路了，找不到奶奶的
　　　　　家，剛好就遇到你們了。
小野狼　　那跟我們一起走吧？
大紅帽　　好！
小野狼、大紅帽　我們一起去奶奶家。

△三人離開。
△奶奶出現。

奶奶　　　我就是奶奶，我叫做牛奶。

△小野狼與豬排、大紅帽出場。

小野狼　　奶奶，我來看你了。
奶奶　　　是小野狼的聲音，我來開門讓你進來。

△奶奶離開。

O.S奶奶　　啊～～～是大紅帽！

△全部人出現。

大紅帽　　　嘿……沒錯！這一次終於能吃掉你們了。

小野狼　　　我以為你是好人，我被騙了。

豬排　　　　別吃我，我不好吃。我不好吃。

大紅帽　　　其實豬排最香了，我遠遠的就聞到你的香味。我第一個
　　　　　　想吃的就是你。

豬排　　　　啊？救命啊，救命啊？……

小野狼　　　豬排，快跳窗逃走，我們來擋住大紅帽抓到你。

△豬排離開。

大紅帽　　　哈……一個老太太，一個小朋友。才不可能擋住我呢。
　　　　　　你們看，我一樣抓得到豬排。

△大紅帽離開。

小野狼　　　奶奶，快鎖好門窗。

奶奶　　　　好。

△奶奶離開。
△奶奶出現。

O.S大紅帽　開門，開門，你們怎麼把門窗都給鎖上了。可惡啊～我
　　　　　　又被騙了。

奶奶　　　　好危險，差一點就C翹翹。

小野狼　　　我以後不再相信陌生人了。

奶奶、小野狼　謝謝大家。

〜完〜

編號：007

劇名：303班第1組　外星生物來襲

人數：8人

長度：15分鐘

說明：109學年度新北市藝文深耕國小手套戲課程，透過引導方式讓學生共同創作自己的故事。先讓學生在白手套上彩繪成各種造型動物，再引導將所有的角色整合在一個故事裡。當然人名、過程的選擇與教育意義都必須存在。共有9組小學生共同創作的故事。

人物表

機器人／稻草人

外星怪物／禮物、廢物、怪物、食物

小兔兔／嘔吐、用力吐

熊／高雄

O.S外星怪物 嘿……

△4個外星怪物出場。

4個外星怪物　　我們是外星怪物。

外1　　　　我叫做禮物。

外2　　　　我叫做廢物。

外3　　　　我叫做怪物。

外4　　　　我叫做食物。

4個外星怪物　　我們是來侵略地球的。

外1　　　　我們有最新進的武器，地球人不可能打敗我們。

外2　　　　對了，老大。我們來到這裡是哪裡？

外3　　　　我知道，我有看地圖。這裡是台灣！

外4　　　　（唱歌）台灣好，台灣好，台灣真是個復興島……

3個外星怪物　　閉嘴！我們現在要打仗，你在一旁唱什麼歌啊！

外4　　　　對不起。我下次一定不敢了。請繼續！

外1　　　　為了安全，我們把機器人也帶在旁邊，他是機器人，不怕子彈。

3個外星怪物　　機器人出來。

△機器人出場。

機器人　　　我是機器人，我叫做稻草人。我負責保護你們！

4個外星怪物　　好，我們出發。

△全部人離開。

△熊、兔出場。

熊　　　　　大家好！我是一隻熊，我叫做高雄。

兔1　　　　我是兔子，我叫做嘔吐。

兔2　　　　我也是兔子，我叫做用力吐。

熊　　　　　咦？前面來了一群奇怪的人。

△外星怪物、機器人出場。

4個外星怪物　　前面敵人，機器人準備攻擊。

機器人　　　是。

熊、2兔　　大家午安。

4個外星怪物　　啊！他們竟然跟我們問好？

外1　　　　他們一定是故意裝鎮定的，假裝不害怕我們。

外2　　　　那我們就應該讓他們知道我們的厲害。

3個外星怪物　　嗯，老二。你說的有道理。

4個外星怪物　　我們是來自惡魔星球的外星怪物，怎麼樣啊？

熊　　　　　　那～你們有來過台灣嗎？

外4　　　　　台灣？……（唱歌）台灣好，台灣好，台灣真是個復興島……

3個外星怪物　　閉嘴！你別再唱了好不好。

外4　　　　　喔！對不起，我不該唱的。

外3　　　　　我們是第一次來台……唔，不能再講下一個字，不然又有人要唱歌了。我們是第一次來這裡。

兔1　　　　　那你們一定會迷路，這樣好了，你們想去哪裡，我們帶你們去喔。

4個外星怪物　　啊！

兔2　　　　　你們不用擔心，我們是免費幫你們的，不收你們的錢。

4個外星怪物　　啊！

外1　　　　　他們都是好人耶，我們換一條路走，別再跟他們遇到好了。

3個外星怪物、機器人　　對，我們走。

△外星怪物、機器人離開。

熊　　　　　　喂，你們別跑啊。

2兔　　　　　這樣我們會追不上你們。

△熊、2兔離開。
△外星怪物、機器人出場。

4個外星怪物、機器人　　他們怎麼追得這麼緊，我們跑得快斷氣了。

△熊、2兔出場。

熊、2兔　　　你們要去哪裡？
4個外星怪物、機器人　啊～我的媽啊，快跑。

△外星怪物、機器人離開。

熊　　　　　喂，你們別跑啊。
2兔　　　　這樣我們會追不上你們。

△熊、2兔離開。
△外星怪物、機器人出場。

4個外星怪物、機器人　我們跑不動了，嗚……。

△熊、2兔出場。

熊、2兔　　　你們別再跑了。
4個外星怪物、機器人　我的姑奶奶啊～求你們別再追我們了。
熊　　　　　我們只是想幫忙你們而已。
2兔　　　　我們台灣人都是這麼熱情的。
外4　　　　啊～你剛說了台灣？
熊、2兔　　　沒錯，就是台灣。
4個外星怪物、機器人　（唱歌）台灣好，台灣好，台灣真是個復興
　　　　　　島……
外4　　　　老大，這次怎麼連你也唱台灣好。
外1　　　　我覺得，台灣人都很善良，我們不侵略地球了。我們走！
外2、外3、外4、機器人　是，老大。

△全部外星人離開。

熊、2兔	喂，喂，喂，你們別走啊，我們話還沒有講完呢。
熊	帶路是免費，但是你們可以買我釀的蜂蜜啊，別人買300一瓶，我賣你們3000元。
2兔	對呀，我們旅館也在打折，別人3000元一個晚上，你們收3萬。
熊	算了！他們一定忘記帶錢，我們另外去找其他有錢的觀光客。
2兔	對，這個故事告訴我們出門一定要帶錢。我們走。

△熊、2兔離開。

~完~

編號：008

劇名：303班第2組　死神也倒楣

人數：9人

長度：15分鐘

說明：109學年度新北市藝文深耕國小手套戲課程，透過引導方式讓學生共同創作自己的故事。先讓學生在白手套上彩繪成各種造型動物，再引導將所有的角色整合在一個故事裡。當然人名、過程的選擇與教育意義都必須存在。共有9組小學生共同創作的故事。

人物表

5姊妹／你好嗎、很可疑、大路妹、恐龍妹、張惠妹

小惡魔／保鮮膜

小兔兔／好想吐、不想吐

死神／沒精神

△死神出場。

死神	我就是死神，我叫沒精神。我之所以會沒精神，都是因為我每天都熬夜打電動玩手機。對了，差點忘記昨天晚上在網路上認識了二隻可愛的的小兔兔。她們約我今天半夜12點在這裡「墓仔埔」約會。她們應該也快到了吧。
O.S二隻小兔兔	我們到了唷。

△2隻小兔兔出場。

2隻小兔兔	大家好，我們是小兔兔。
兔1	我叫好想吐。
兔2	我叫不想吐。

2隻小兔兔	你一定是昨晚跟我們聊天的沒精神。
死神	你們約我來說有一個好康的事情要告訴我，不知是什麼事？
兔1	你有沒有覺得自己最近一直很倒楣啊？
死神	有啊，每天遇到我的人都這麼說的。
兔2	這是因為你長的一付倒楣樣，我們就知道你一定需要……
死神	需要什麼趕快說！
2隻小兔兔	需要跟我買一份保險。
死神	買保險？用不到吧。
兔1	你一定會用得到。
兔2	萬一等一下你被人打的鼻青臉腫，就有保障。
死神	我沒怎樣幹嘛被打，誰會打我？
兔1	是我們的爸爸，他不喜歡男生跟我們說話。
兔2	他現在就站在你後面。

△小惡魔出現。

小惡魔	我是小惡魔，我叫保鮮膜。我女兒未滿18歲，不可以交男朋友。你竟敢跟我女兒約會。我打你！
死神	哎呀，好痛唷。可不可以等我先寫好保單再打。
小惡魔	來不及了。小兔兔，跟爸爸回家。
2隻小兔兔	好吧。

△小惡魔、2隻小兔兔離開。

死神	哎呀，真倒楣。沒想到當死神這麼倒楣。我回家養傷好了。

△死神離開。

△死神出場。

死神　　　　奇怪了！我傷剛養好，昨天晚上小兔兔又上網跟我約，
　　　　　　還說他爸爸出差去了，不在家。所以我又來到這個墓仔
　　　　　　埔。她們姊妹應該也快到了吧？
O.S二隻小兔兔　　我們到了唷。

△2隻小兔兔出場。

2隻小兔兔　大家好，我們是小兔兔。
兔1　　　　我叫好想吐。
兔2　　　　我叫不想吐。
2隻小兔兔　沒精神晚安。
死神　　　　你們約我來又有什麼事？
兔1　　　　還是買保險啊。
兔2　　　　這個保險有負責醫療費用唷，像你上次被打，醫藥費就
　　　　　　可以省下來了。
死神　　　　我考慮老慮。
2隻小兔兔　還考慮啊！你想想萬一等一下你又被人打的鼻青臉腫，
　　　　　　就有保障呀。
死神　　　　你不是說你爸爸出差去了，誰會打我？

△5姊妹出現。

5姊妹　　　是我們。
媽媽　　　　我是小兔兔的媽媽。我叫做「你好嗎」。
大阿姨　　　我是小兔兔的大阿姨。我叫做很可疑。
大阿姨　　　我是小兔兔的二阿姨。我叫做很便宜。
大阿姨　　　我是小兔兔的三阿姨。我叫做地球儀。

大阿姨	我是小兔兔的小阿姨。我叫做「路不拾遺」。
5姊妹	小兔兔未滿18歲,不可以交男朋友。你竟敢跟小兔兔約會。我們打你!
死神	哎呀,好痛唷。現在我不再考慮了,可不可以先讓我寫好保單再打。
5姊妹	來不及了。小兔兔,跟媽媽還有阿姨回家。
2隻小兔兔	好吧。

△5姊妹、2隻小兔兔離開。

死神	哎呀,沒想到遇到死神很倒楣。當死神也會這麼倒楣。我覺得這件事情給我一個啟發就是:以後要戒掉上網打電動、聊天的壞習慣了。還是早一點睡,隔天才會有精神。

△死神離開。

~完~

編號：009

劇名：303班第3組　廁所裡的蜘蛛

人數：9人

長度：15分鐘

說明：109學年度新北市藝文深耕國小手套戲課程，透過引導方式讓
　　　學生共同創作自己的故事。先讓學生在白手套上彩繪成各種造
　　　型動物，再引導將所有的角色整合在一個故事裡。當然人名、
　　　過程的選擇與教育意義都必須存在。共有9組小學生共同創作
　　　的故事。

人物表

　　　　　5個人／花生仁、什麼人、卑鄙小人、台灣人、不是男人
　　　　　小兔兔／三杯兔、守株待兔、不能隨地亂亂吐
　　　　　蜘蛛／玻璃珠

△蜘蛛出場。

蜘蛛	大家好！我是一隻蜘蛛，我叫做玻璃珠。每個人都知道我們蜘蛛啊～是搞網路的，我每天都在臉書上記載每天的所見所聞。對了，我忘記告訴大家，我住在廁所的天花板角落。
O.S兔1	我懷疑廁所有被裝竊聽器，我們進去找找看。

△蜘蛛離開。

△3個小兔兔出場。

3兔	大家好，我們是小兔兔。
兔1	我叫做三杯兔。
兔2	我叫做守株待兔。

兔3　　　　我叫做不能隨地亂亂吐。
3兔　　　　我們被爆料了！

△蜘蛛一閃而過。

兔1　　　　竟然有個叫玻璃珠的人在臉書上說我昨天在這裡摔一跤
　　　　　　的糗事，竟然還有刊登我摔跤的即時照片。好像他就在
　　　　　　我旁邊一樣。
兔2　　　　對啊～我也是。我在這裡跟朋友說悄悄話都被寫出來
　　　　　　了，我一定要抓到他。
兔3　　　　對啊，到底是誰這麼神通廣大？

△蜘蛛一閃而過。

兔1　　　　我們找找看，這裡有沒有偷裝攝影機，還是竊聽器。
兔2、兔3　好。

△3個小兔兔四處走動。

兔1　　　　怎麼樣，找到沒有？
兔2、兔3　沒有。
3兔　　　　真是氣死人了啦。
兔2、兔3　我們再到其他地方找找吧。

△3個小兔兔離開。
△蜘蛛出場。

蜘蛛　　　你們聽聽，小兔兔他們竟然是這種人，明明我寫的都是
　　　　　事實，又沒有騙人。他們幹嘛這麼生氣？又有人來了，

我又要開始上班記錄了。

△蜘蛛離開。
△5個人出場。

5個人　　　大家好，我們是5個人。
人1　　　　我叫做花生仁。
人2　　　　我叫做什麼人。
人3　　　　我叫做卑鄙小人。
人4　　　　我叫做台灣人。
人5　　　　我叫做不是男人。
5個人　　　我們是？……

△蜘蛛一閃而過。

人1　　　　我們來廁所做一件……祕密的事。

△蜘蛛一閃而過。

人2　　　　這祕密的事，就是不能讓人知道，才叫祕密。

△蜘蛛一閃而過。

人3　　　　這祕密的事，就是不能被別人看到，才叫祕密。

△蜘蛛一閃而過。

人4　　　　這祕密的事，就是不能讓人查到，才叫祕密。

△蜘蛛一閃而過。

人5　　　　這祕密的事，就是只能自己知道，才叫祕密。

△蜘蛛出場。

蜘蛛　　　　拜託，你們不要一直講廢話好嗎？到底是什麼祕密快
　　　　　　說啊！

5個人　　　啊～你是誰？你怎麼躲在這裡。

蜘蛛　　　　我？……

人1　　　　你不用說了，我不想聽。原來就是你。

蜘蛛　　　　我？……

人2　　　　你不用說了，我不想聽。這下被我們逮到了齁？

蜘蛛　　　　我？……

人3　　　　你不用說了，我不想聽。怪不得，我每次來廁所都覺得
　　　　　　好像有人在偷看。

蜘蛛　　　　我？……

人4　　　　你不用說了，我不想聽。一定就是你把我們的祕密在網
　　　　　　路上公佈的。

蜘蛛　　　　我？……

人5　　　　你不用說了，我不想聽。我？……話都被他們說完了，
　　　　　　我不知道要說什麼。但是我什麼都跟他們一樣。

蜘蛛　　　　你們聽我說，我是個搞網路的，聽道或看到很多的八
　　　　　　卦，我當然會寫在網路上呀。

5個人　　　說的也是，這是人家的職業，他當然會寫出來。

人1　　　　那對不起啦，我們不應該興師問罪。我們走吧！

其餘4人　　好吧，我們走。

O.S 3隻小兔兔　　等一下～～～～～

△3隻小兔兔出場。

3隻小兔兔	別被騙了。
5個人	啊？小兔兔，你們怎麼也來了。
兔1	你們別被騙了。這些都是我們的隱私，她不可以沒經過我們同意就給我們公開。
5個人	有道理唷。
兔2	這叫做侵害別人的隱私權。
5個人	有道理ㄋㄟ。
兔3	我們可以去告他。
蜘蛛	別告我、別告我。我跟大家道歉好了。
所有人	還不夠吧！
蜘蛛	不然，我在網路上跟大家公開道歉，讓大家知道都是我不好。
所有人	這還差不多。那我們原諒你吧。這個故事告訴我們，要重視別人的隱私。

△全部人離開。

蜘蛛	今天我要在網路刊登的八卦標題就是：可憐的小蜘蛛為了隱私權要封住嘴巴。對！就是這個標題，一定可以衝高更多的點閱率。我快去刊登吧，再見！

△蜘蛛離開。

～完～

新美學50　PH0235

新銳 文創
INDEPENDENT & UNIQUE

兒童戲劇教學實務 【增訂版】

主　　編	黃俊芳
責任編輯	尹懷君
圖文排版	楊家齊
封面設計	劉肇昇

出版策劃	新銳文創
發 行 人	宋政坤
法律顧問	毛國樑　律師
製作發行	秀威資訊科技股份有限公司
	114 台北市內湖區瑞光路76巷65號1樓
	電話：+886-2-2796-3638　傳真：+886-2-2796-1377
	服務信箱：service@showwe.com.tw
	http://www.showwe.com.tw
郵政劃撥	19563868　戶名：秀威資訊科技股份有限公司
展售門市	國家書店【松江門市】
	104 台北市中山區松江路209號1樓
	電話：+886-2-2518-0207　傳真：+886-2-2518-0778
網路訂購	秀威網路書店：https://store.showwe.tw
	國家網路書店：https://www.govbooks.com.tw

| 出版日期 | 2020年10月　BOD一版 |
| 定　　價 | 550元 |

國家圖書館出版品預行編目

兒童戲劇教學實務(增訂版) / 黃俊芳著. --
臺北市：新銳文創, 2020.10
　　面；　公分. -- (新美學；PH0235)
BOD版
ISBN 978-986-5540-15-9(平裝)

1. 兒童戲劇　2. 劇場藝術

985　　　　　　　　　　　　109012435

讀者回函卡

感謝您購買本書，為提升服務品質，請填妥以下資料，將讀者回函卡直接寄回或傳真本公司，收到您的寶貴意見後，我們會收藏記錄及檢討，謝謝！
如您需要了解本公司最新出版書目、購書優惠或企劃活動，歡迎您上網查詢或下載相關資料：http:// www.showwe.com.tw

您購買的書名：＿＿＿＿＿＿＿＿＿＿＿＿＿＿＿＿＿＿＿＿＿＿＿＿

出生日期：＿＿＿＿＿年＿＿＿＿＿月＿＿＿＿＿日

學歷：□高中 (含) 以下　　□大專　　□研究所 (含) 以上

職業：□製造業　□金融業　□資訊業　□軍警　□傳播業　□自由業
　　　□服務業　□公務員　□教職　　□學生　□家管　　□其它＿＿＿＿

購書地點：□網路書店　□實體書店　□書展　□郵購　□贈閱　□其他

您從何得知本書的消息？

□網路書店　□實體書店　□網路搜尋　□電子報　□書訊　□雜誌

□傳播媒體　□親友推薦　□網站推薦　□部落格　□其他＿＿＿＿＿＿

您對本書的評價：(請填代號　1.非常滿意　2.滿意　3.尚可　4.再改進)

　封面設計＿＿＿　版面編排＿＿＿　內容＿＿＿　文／譯筆＿＿＿　價格＿＿＿

讀完書後您覺得：

□很有收穫　□有收穫　□收穫不多　□沒收穫

對我們的建議：＿＿＿＿＿＿＿＿＿＿＿＿＿＿＿＿＿＿＿＿＿＿＿＿

＿＿＿＿＿＿＿＿＿＿＿＿＿＿＿＿＿＿＿＿＿＿＿＿＿＿＿＿＿＿＿＿

＿＿＿＿＿＿＿＿＿＿＿＿＿＿＿＿＿＿＿＿＿＿＿＿＿＿＿＿＿＿＿＿

＿＿＿＿＿＿＿＿＿＿＿＿＿＿＿＿＿＿＿＿＿＿＿＿＿＿＿＿＿＿＿＿

11466
台北市內湖區瑞光路 76 巷 65 號 1 樓

秀威資訊科技股份有限公司　　　收

BOD 數位出版事業部

· ·

（請沿線對折寄回，謝謝！）

姓　　名：＿＿＿＿＿＿＿＿＿　年齡：＿＿＿＿　性別：□女　□男

郵遞區號：□□□□□

地　　址：＿＿＿＿＿＿＿＿＿＿＿＿＿＿＿＿＿＿＿＿＿＿＿

聯絡電話：(日) ＿＿＿＿＿＿＿＿＿＿　(夜) ＿＿＿＿＿＿＿＿＿＿

E-mail：＿＿＿＿＿＿＿＿＿＿＿＿＿＿＿＿＿＿＿＿＿＿＿